賀萬里 著

中國藝術研究叢書第一輯
4

中國畫學儒化研究

蘭臺出版社

中國學術研究叢書系列
總編纂　党明放

中國藝術研究叢書第一輯

陳雪華　易存國　柏紅秀　賀萬里　張　耀

張文利　李浪濤　黃　強　劉忠國　羅加嶺

《中國學術研究叢書》出版總序

党明放

　　國學，初指國立學校，明置中都國子學，掌國學諸生訓導政令。後改稱中都國子監，國子監設禮、樂、律、射、御、書、數等教學科目。

　　國學，廣義指中國歷代的文化傳承和學術記載，狹義指以儒學為主的中國傳統學說，根據文獻內容屬性，國學分經、史、子、集四類，各有義理之學、考據之學及辭章之學。

　　國學是以先秦經典及諸子百家為根基，涵蓋了兩漢經學、魏晉玄學、隋唐佛學、宋明理學、明清實學和同時期的先秦詩賦、漢賦、六朝駢文、唐詩宋詞元曲與明清小說等一脈特有而完整的文化學術體系，並存各派學說。

　　學術，指系統而專門的學問，是對客觀事物及其規律的學科化。學問，學識和問難，《周易》：「君子學以聚之，問以辯之。」而自成系統的觀點、主張和理論，即為學說，章炳麟《文略》：「學說以啟人思，文辭以增人感。」無論是學術、學問、學說，皆建立在以文化為主體之上。

　　「文化」一詞源於拉丁文 Colere，本義開發、開化。最早將其作為專門術語加以運用的是英國文化人類學創始人愛德華‧泰勒（Edward.B. Tylor 1832—1917），他在《原始文化》書中寫道：「文化或文明是一個複雜的總體，它包括知識、信仰、藝術、道德、法律、風俗以及作為一個社會成員的個人通過學習獲得的任何其他的能力和習慣。」

　　人類社會可劃分為政治部分、文化部分和經濟部分。一個國家，有其政治制度、文化面貌和經濟結構；一個民族，有其政治關係、文化傳統和經濟生活。在人類社會發展進程中，文化是「源」，文明是「流」。文化存異，文明求同。

　　文化是產生於人類自身的一種社會現象。《周易》云：「觀乎天文，以察時變。觀乎人文，以化成天下。」東漢史學家荀悅《申鑒》云：「宣文教以章其化，立武備以秉其威。」南齊文學家王融〈曲水詩序〉云：「設神理以景俗，敷文化以柔遠。」

　　文化是人類的內在精神和這種內在精神的外在表現。文化具有多方的資源、特質、滯距，以及不同的選擇、衝突和創新。

　　文化分為物質文化、精神文化和制度文化。文化不僅在人類學、民族學、社會學、考古學，以及心理學中作為重要內涵，而且在政治學、歷史學、藝術學、經濟學、倫理學、教育學，以及文學、哲學、法學等領域的核心價值。

　　文化資源包括各種文化成果和形態。比如語言、文字、圖畫、概念、遺存、精神，以及組織、習俗等。其特性主要體現在文化資源的精神性、多樣性、層次性、區域性、集群性、共享性、變異性、稀缺性、潛在性以及遞增性。

　　歷史文化資源作為人類文化傳統和精神成就的載體，構成了一個獨立的文化主體，並具有獨特的個性和價值，可分為自然文化資源和社會文化資源，自然文化資源依靠文化提升品味，依靠時間形成魅力；社會文化資源包括人文景觀、歷史文化和民俗風情等。

　　民族文化資源具有獨特性、融合性和創新性，包括有形的文化資源和無形的精神文化資源，諸如：民俗節慶、遊藝文化、生活文化、禮儀文化、制度文化、工藝文化以及信仰文化等。

　　中國是一個多種宗教並存的國家，諸如佛教、道教、基督教、天主教以及伊斯蘭教等，在漫長的歷史發展進程中，各類宗教和宗教派別形成了寶貴的宗教文化資源。宗教文化具有很大的包容性，幾乎囊括了從哲學、思想、文學、藝術到建築、繪畫、雕塑等方面的所有內容，並且具有很大的旅遊需

求和開發價值。

文化資源具有社會功能和產業功能。社會功能具有明顯的時代性、可變性、擴張性、商品性、潛在性，以及滯後性，主要體現在促進文化傳播、加強文化積累、展現國民風貌、振奮民族精神、鼓舞民眾士氣和推動文明建設等方面。

文化是一個國家和民族的凝聚力、生命力和影響力的集中體現。人類文化的交往，一種是垂直式的，稱之為文化傳遞；一種是水平式的，稱之為文化傳播。垂直式的文化交往屬於文化積累，或稱文化擴散，能引發「量」的變化；水平式的文化交往屬於文化融合，或稱文化採借，能引發「質」的變化。一切文化最終將積澱為社會人群的內涵與價值觀，群體價值觀建築在利它，厚生，良善上，這族群的意識模式便影響了行為模式，有了利它，厚生為基礎的思維模式，文化出路便往利它，厚生，豐盛溫潤社會便因之形成。這個群體因有了優質文化而有了安定繁盛的社會，生活在其中的人們可以快樂幸福。

東漢王符《潛夫論》云：「天地之所貴者，人也；聖人之所尚者，義也；德義之所成者，智也；明智之所求者，學問也。」歷代學人為了文化進程，著手文獻整理，進行編纂，輯佚，審校，註釋，專研等，「存亡繼絕」整校出版文化傳承工作。

蘭臺出版社擬踵繼前人步伐，為推動時代文化巨輪貢獻禺人之力，對中國傳統文化略盡固本培元，守正創新，傳布當代學界學人，對構建中國傳統文化研究的成果，將之整理各類叢書出版，除冀望將之藏諸名山，傳諸百代之外，也將為學人努力成果傳布，影響更多人，建立更好的優質文化內涵。並將此整校編纂出版的重責大任，視其為出版者的神聖使命，期盼學界學人共襄盛舉！

蘭臺出版社長盧瑞琴君致力於中國文化文獻著作的整理出版，首部擬策劃出版《中國學術研究叢書》，接續按研究主題分類，舉凡國家制度、歷史研究、經濟研究、文學研究、典籍史論，文獻輯佚、文體文論、地理資源、書法繪畫、哲學思想，倫理禮俗，律令監督，以及版本學、考古學、雕塑學、

敦煌學、軍事學等領域，將分門別類，逐一出版。邀稿對象多為國內知名大學教授、社科機構研究員，以及相關研究領域裡的專家和學者的專業研究成果為主，或國家社會科學、文化部、教育部，以及省級社科基金項目的代表性科研成果，諸位教授主持國家社科基金重大招標項目，以及擔任部省級哲學、社會科學重大攻關項目首席專家，並且獲得不同層次、不同級別、不同等級的成果獎項為出版目標。

中國文化研究首部《中國學術研究叢書》的出版，將以此重要的研究成果，全新的文化視野，深邃厚重的歷史文化積澱和異彩紛呈的傳統文化脈絡為出版稿約。

清人張潮《幽夢影》云：「著得一部新書，便是千秋大業；注得一部古書，允為萬世弘功。」人類著述之根本在於人文關懷。叢書所邀作者皆清遠其行，浩博其學；學以辯疑，文以決滯；所邀書稿皆宏富博大，窮源竟委；張弛有度，機辯有序。

文搜百代遺漏，嘉惠四方至學。《中國學術研究叢書》開啟宏觀視覺，追溯本紀之源，呈現豐贍有趣的文化圖景。雖非字字典要，然殊多博辯，堪為文軌，必將為世所寶。

瑞琴君問序於鄙人，鄙人不才，輒就所知，手此一記，罔顧辭飾淺陋，可資通人借鑑焉。

王寅端月識於問字庵

作者係文化學者、蘭臺出版社駐北京總編輯、中國學術研究叢書總編纂

自　序

　　與第一版相比，本書變動不大，對個別文字用詞做了小改動，以期更加符合中國畫學的儒化研究這一主題，同時對於章節目錄的標符，也根據中文版式慣例做了調整，對於原版文中的配圖做了些調整。二十年過去了，現代照相科技進步，使得圖片拍攝更加便捷更加清晰，筆者就便選取了一些與本書主題相關的古代繪畫作品圖片，插在正文中，既美化了版式，也供讀者閱讀文本之餘，有所參閱養目娛心也。因為本書從根本上講，是一部結合具體的中國美術創作和眾多畫跡而論的理論書籍，更需要圖文並茂。

　　本書專論儒學與繪畫功能問題的理論與畫跡實踐。然而，實際論述的範圍已經從純粹的「成教化助人倫」的儒家教化功能觀的影響問題，擴張到了相關聯的方方面面，諸如宮廷繪畫及其作用問題，文人畫的自娛遣興的繪畫觀，畫學人品論問題等，特別是有關中國人物畫中的故事畫像贊、花鳥畫的倫理圖式連結、山水畫三種境界之別等這些直接與繪畫創作相關的問題，筆者在最後一章（第七章）結合古代中國畫創作實際與自己的繪畫實踐體會，做了條分縷析，這一章是本書字數最多的章節，也是本書能夠從概念原理詮釋到實踐創作分析的過渡。這一章是筆者在中國畫學功能問題與儒家影響的總體框架已定的情況下，在已經完成預定研究的章節寫作任務的情況下，根據論題演進的邏輯順理成章地加上去的，不意卻成為了本書最為亮眼之處，有關部分曾被我抽取完善，在《文藝研究》《美術研究》《美術觀察》《北方美術》等重要刊物上發表，由此產生的影響也較大。

　　不過，並非僅僅第七章值得一提，本書的整體內容是一個完整的體系性的存在，從對於儒學思想特質的論述，儒家中心思想和藝術作用問題的關聯論述，到繪畫功能論的提出與衍變的整體邏輯，因繪畫功能的貫徹而對於人品問題的要求，文人畫觀念的提出及其對於繪畫作用的轉變與儒家文藝觀的

關係，宮廷繪畫與皇家政治需要在實現繪畫作用上的多樣表現，本書均做了詳細的論證推衍。在對文稿重新進行一番審校閱讀的過程中，筆者感受到了作者在二十年前論證相關問題時在縝密思考、周到分析以及論證邏輯上的努力。在文本寫作過程中，作者對於古代相關文獻、現當代人的觀點，均做了較為詳盡的注引，在二十年後的今天再次讀到這些，我竟然為自己而感慨，感慨自己當時竟然那麼認真仔細地校讀了當時所能夠看到和引注的絕大多數文本原本，特別是對於時人所討論到的觀點認知，體現出了充分的尊重。我要為自己點個讚！

當然，我也感到畢竟本書寫作於二十年前，所徵引的文獻，特別是所討論的現代學者的論述，都是 2002 年以前的，是否二十年過去，本書相關論述與徵引參考文獻有過時之嫌？是否應該把本書成書之後有關中國畫學的儒化問題的後二十年研究情況再融入於該書之中？或者在引言部分對於二十年中國畫學的儒化研究狀況，再重新做一介紹？這個想法很正常，但筆者感到如果這樣做下去，對於本書的校訂與改造的工作力就會加大，就要大動干戈，一則作者目前尚無法投入那麼大的精力，二則也無法完整呈現作者二十年前的工作全貌了。於是能夠做的也許就是對於近二十年有關儒學與中國畫的研究狀況，做些概要的介紹吧。

有關中國繪畫或中國繪畫理論與儒學關係問題，筆者同門師弟師妹們做了幾篇博士學位論文《中國傳統繪畫中的比德觀》（徐東樹 2005）、《中國畫論中的雅俗觀》（張曼華 2005），分量較足，論證深入。另外，山東大學的樊維豔博士論文《中國哲學視野下的中國畫學研究》（2011）其中也涉及了中國孔儒漢學和宋明理學對於中國畫學包括功能論的影響研究。這些論文最後應該都付梓出版了。這些研究應該說對本書引述的相關文獻和論證均有所鑒借，他們也從各自的論說對象和角度出發，做了相應的進一步的深入研討。新近有蔣志琴的研究論文對於儒學比德思維、理氣觀、道統意識等對於畫學形神關係、形式表達與文人畫理趣觀、寫意等問題，做了較大篇幅的敘述（蔣志琴 2021）。

由於本書最後一章對於花鳥畫的倫理連結的考察，以及之後徐東樹對繪

畫比德問題的專題討論，之後有關繪畫比德與儒道關係的言說也多了起來，例如傅陽華有關比德說在先秦、唐宋等時期的獨立研究（2001，2003），蔣志琴對於儒家"比德思維"的思考（2021），王穎有關松柏題材意象表現與比德觀的考察（2012）。其他更多論文成果則開始朝向具體的領域，諸如審美問題、繪畫作品、畫學人物和畫學斷代等，莊桂森1991年就有文探討書法藝術中的儒學影響，之後有李曉男（2008）書法創作與儒學關係研究。其他諸如儒家空間意識、水意象、意境、五色觀、文人畫風，以及對於王維、張彥遠、林良、董其昌、謝環、石濤、豐子愷等畫學人物所受儒學影響的討論，對於現當代藝術創作的儒家影響的討論，這些研究表明近二十年來有關繪畫和畫學與儒家思想的關係研究，朝向著不同的方向有了相應的拓展與深入，表明一個多樣化的學術時代的到來。不過略顯遺憾的就是有些相關研究並沒有體現出在資料搜尋勾陳、論述充分與創新方面有分量的東西，因此在筆者概括近二十年有關儒學與中國畫學關係的相關研究新狀況時，論及很多刊發的論文時，也顯得不那麼理直氣壯了。因為就筆者對於儒學影響問題的研究體會而言，想要把一個問題搞清楚並論證到位，所需要花費的資料爬梳功夫，誠所謂甘苦自知。

比較欣慰的就是，本書的研究以及由此而剖析出的幾篇論文，還受到了部分研究者的重視與利用，例如徐東樹（2005）有關中國繪畫中的比德觀、張曼華（2005）有關中國畫學雅俗觀、沙志慧（2010）有關林良的文人畫化、張傳友傳玉（2019）討論宋代花鳥畫時，都專門提到了筆者的相關研究。雖然我不知道，對於這篇二十年前的博士學位論文和相關公開發表的論文，是否有更多文章做了相應的引用、借鑒與點評，或者隱匿不述，然而，筆者相信，本書所論證的問題，所引述的諸多文獻，所體現出來的對於時人述論的尊重與引注，仍然值得有興趣者一閱！

比較慚愧的就是本書畢竟是一部爬梳於古代文獻和近現代研究成果之上的理論專著，除了最後一章的畫跡考察，其他諸章的概念的邏輯推演論證的理論色彩也相對多了一些，它的可讀性建立在讀者對於問題的興趣與研究需要之上。不過，能夠借助於本書的大量引述，對於中國古代畫學文獻中的理

論思考，對於繪畫功能觀的思考，得到一定的瞭解，也是我們從事繪畫研究和創作者所需要的，作者也期待諸位讀者能夠瀏覽一閱，並提出寶貴的意見。所謂開券有益吧。

<div style="text-align: right;">

賀萬里

2021 年 9 月 21 日中秋節

</div>

目　錄

中文摘要

　　中國畫學的儒化問題，和道禪思想與中國畫論關係問題一樣，受到了畫學界持續不斷地關註。不過這個論題近十幾年來雖然也引起了人們的關註，但是對它的探討卻相對薄弱，深入而系統的專題性研究寥寥無幾。本課題意在以中國畫論中的教化功能觀作為切入點和分析平臺，去透視中國畫和畫學家是如何貫徹儒家文藝思想的。本文致力於把儒家典籍和儒家學者的相關思想，與中國畫學著述、中國畫家的言論聯繫起來，並且結合具體繪畫樣式探索古代畫論以及畫家在創作中是如何體現和表達儒學思想的。研究表明，教化功能觀是關涉到繪畫的存在地位和價值的大問題，是畫學的中心問題之一；它在繪畫題材、立意、創作與品評標準、具體創作圖式等方面有一整套理論要求，是儒家文藝觀在畫學上的集中體現。而且，就儒家思想品質來看，畫學家們對功能問題的論證與闡發也體現出同儒家思想相一致的對繪畫的先驗性存在價值的關註。不能迴避的是，歷代論畫者在闡釋繪畫的倫理教化作用之時，也夾雜著文人畫適意寄情的自娛論。文人畫的這種功能觀雖然與儒家正統的教化論有相左之處，但卻同樣淵源於儒學對文藝的功能規定。而在具體的繪畫實踐中，中國古代畫家們在人物畫、山水畫、花鳥畫具體造型、立意、布局、程式中也有意或無意地發揮著繪畫包蘊與傳布儒家倫理意蘊的教化作用。

英文摘要

Abstract: The relationship between Confucian and the Painting-function theory has been paid attention by academic circles in China and abroad for more than twenty years, but compared with the questions studying the relationship between Taoism, Zen School and Chinese Painting Theory, the research for this task looks insufficient. The special, serial, profound works has been seldom seen in our study fields. In my thesis, I effort to find out Confucian ethics elements in Chinese painting's history as a perspective for researching the subject, inspecting and studying the ancient Chinese painters how to carry out Confucian thoughts into his art creation. It is brought up in the thesis that: the painting-function theory is a key question which relates to the existence and value of a painting in ancient society. The function theory with ethics instruction raises a series of requirements such as painting theme, drawing intention, the standard of art creation and art critic, as well as the special forms of art works. These are regarded as the main reflection of the Confucian literature and art views in the painting field. The ancient painting theorist also discussed the inherent over-profit value or over-experience value of painting in which it took advantage of the Confucian materials when they demonstrated the painting function with ethics instruction. In addition, although the literate painters departed from the traditional ideas of Confucian ethics education at last, their viewpoints originally came from Confucian ideas, for example, that literature and art could enjoy your spirits and improve your cultivation. In the end, the writer looks into the expressive forms of Confucian Ethics in the Story Paintings or Portrait Paintings with texts, the Chinese Landscapes, and the Flower-bird Paintings.

Key words: Confucian School, Chinese Painting Theory, Painting-Function Theory with Ethics instruction, Literate Paintings, Palace Paintings, Gushi-huaxiang-Zan （故事畫像贊，a type that composes a picture with a text）.

引　言

一、問題的提出

　　本選題試圖從儒家的政治倫理觀和儒家文藝功能觀出發來考察中國古代畫學特別是有關繪畫作用問題的相關論述，提出了中國畫學的「儒化」命題，即中國畫學的儒家影響問題。以往畫學界在對畫論思想的研究中，往往把中國繪畫的藝術精神大多歸諸於道禪思想，而疏於對畫論中儒學因素的深入剖析，因此導致在儒學與畫論關係研究中往往把儒學影響侷限於宋代以前，認為宋代以後，在繪畫創作、鑒賞和功用等方面中國藝術精神主要是道禪精神。[1]因此就出現了如高居翰先生所說的情況：「在當代大部分對中國繪畫的

1　如徐復觀先生就認為中國藝術精神主要是由道家創造的，「老莊之道，即藝術精神。」
　　（徐復觀《中國藝術精神》，天津：春風文藝出版社，1987，頁 204。）另有論者說：
　　「儒、道、法、佛各家俱言道，但古代山水畫一直是和老莊之道聯繫得很緊，乃至於
　　把畫就作為道看待。」（陳傳席《中國山水畫史》，南京：江蘇美術出版社，1988，
　　頁 50。）不過我們也應該看到，促使繪畫由人物教化向山水之道轉向的「玄學」思潮
　　提出的實際目的是「援道入儒」，其主流是為正統儒家尋找重建的根據（參見：陳衛
　　平《孔子評傳》，南寧：廣西教育出版社，1997，頁 123–125。）。如任繼愈先生所說：「儒
　　家失去漢代的獨尊地位，而道家的思想資料對本體論的創作有幫助，因而儒道融通，
　　形成魏晉玄學的總趨勢。」（任繼愈《天人之際》，上海：上海文藝出版社，1998，
　　頁 108。）受玄學和佛學影響的宗炳所言的山水之「道」，實際上也含有為「仁者」、
　　「賢者」所樂之道，這其中就有儒家影響在內。儒家的「道」，和道家之道同樣源自
　　上古陰陽五行說。宋明儒學更是大談天道人道的統一。這是宋元明山水畫繁盛的思想
　　基礎之一。

研究中，存在著一種奇怪的缺陷，這就是沒有把儒家思想當作對藝術創造和藝術理論的系統論述中的一種力量。當我們遇到這類問題時，往往只是三言兩語、漫不經心地交代過去。」[2]

與此同時，國內對於儒學與畫論關係的研究，從繪畫創作、品鑒、思維特性和審美品質等視角開展的深入而系統的論說也相對有限，而多把儒家影響限定於繪畫的外在社會功能這樣的顯性層面上。即使是對畫論中儒家倫理因素的分析也缺少專題性的研究著述。筆者在檢閱前人和當代相關研究成果時發現，不少論述往往只能在專題談論道禪影響的論文或專著中，或者在美術史著作中找到附帶提及的零星片斷。即使是深深影響繪畫的政教功能問題，許多人也是「三言兩語、漫不經心地交代過去」，缺乏深究其理的興趣。

在近現代論者的美術史著述中，在談到某個時代的繪畫面貌和繪畫理論時，必然會提及曹植、謝赫、張彥遠、郭若虛等人帶有「儒化」特徵的教化功能觀，然而限於這些著作的治史性質，他們難以作進一步的理論展開，只能簡略陳述一下，或者作為某個時期繪畫評介的背景材料提出。另一方面，由於道禪思想在中國封建社會中後期逐漸影響到社會文化各層面，古代畫論中充斥著道家禪宗的話語，特別是宋元明清文人畫家的創作宗旨與道家「解衣般礡」、[3]因任自然的性情之說，和禪家的內省妙悟的修養論都有許多滲合共通之處，這也致使許多論者把注意力放到道禪學說對畫家和畫論的影響方面。然而，中國社會儒道禪三家或者說三教自六朝以來的鬥爭、競逐和融合的特點，決定了儒家影響也是無法迴避的畫學問題，這就使得學者們在論說畫學中的道禪因素時，也不得不提到儒家。問題在於，這種論說方式多是附帶性的，缺乏專題研究的深度。「文革」前後對這個問題的研究，雖然有一些專題論述美術功能的論文，但往往受到「左」的思潮影響，其中研究多侷限於教條化的階級分析和路線鬥爭上；在意識形態上對儒家思想所持有的批

2　〔美〕高居翰《中國繪畫理論中的儒家因素》，見：《外國學者論中國畫》，長沙：湖南美術出版社，1986，頁 28。

3　《莊子·田子方》「宋元君將畫圖，眾史皆至受，揖而立，舐筆和墨，在外者半。有一史後至者，儃儃然不趨，受揖不立，因之舍。公使人視之，則解衣般礡，裸。君曰：可矣。是真畫者也。」可參見：《諸子集成》（三），北京：團結出版社，1999，頁250。

判態度使得畫學界很少有從藝術創作的本體介面深入研究儒家與畫論關係的著述。[4]

　　畫論中的「儒化」問題在近二三十年來已經開始有一些專題性研究出現。這和新時期以來中國學術界對外交流的擴大，資訊管道的通暢，以及國外漢學界的影響有關。這方面出現了不少專題論文，如國內舉辦的趙孟頫、董其昌、「四王」等國際學術研討會，就有關於董其昌、「四王」等人繪學思想中的儒學背景的研究論文，另外有一些對古代院畫或畫院的探討論文，其中也論及了宮廷繪畫與儒家主張相契合的政教功能問題。就筆者所見，把較多篇幅用在對儒家思想與畫論關係的探討的著述中，值得一提的是黃專、嚴善錞先生所著《文人畫的趣味、圖式與價值》，其中集中論說了儒家道藝觀對文人繪畫的影響，並比較了堅持儒學信念的李日華和深受禪學影響的董其昌在晚明不同的畫學主張與理論結局。陝西的李辛儒先生在 1992 年出版有《民俗美術與儒學文化》一書，也較多地論及了儒家生殖文化、忠孝觀念等在民間美術中的圖像表現，然而此書在古代畫學方面涉獵較少。北京大學的朱良志先生著有《扁舟一葉：理學對兩宋畫學的影響》，可以視為國內首部專題研究中國畫學的「儒化」影響關係的著作。他對兩宋畫學和繪畫中的儒學傾向做了多方面的清理和論說。這裡能夠例舉的有限，相反，在對中國古代文藝思想的研究方面涉及儒學影響的著述論文相對更多一些。

　　國外漢學界在五十年代末六十年代初，有高居翰（Cahill, James）、羅樾（Loehr, Max）、列文森（Joseph R. Levenson）、何惠鑑（Ho Wai-Kam）、方聞（Fong, Wen C）、卜壽珊（Bush, Susan）、宗像清彥（Munakata, Kiyohiko）等人對於中國畫學的儒化問題開始涉足研究。在這方面最為集中而較全面地作了專題性論說的就是高居翰先生。他在六十年代初發表的《中國古代繪畫理論中的儒學因素》，如謝柏柯先生所言：「迄今仍是文人畫論

中新儒學影響的最清楚的一般性論述。」[5] 其他如威廉姆斯（Loar, Williams）的《王蒙與中國畫中的儒家因素》，何惠鑑、方聞對董其昌的「新正統」派繪畫的論說都涉及到當時宋明新儒學的影響。雷德候（Ledderose, Lothar）、宗像清彥等對荊浩山水、〈中興瑞應圖〉、〈折檻圖〉等所受理學影響的探討，顯示出國外漢學界對於中國古代後期繪畫與理學關係的興趣在不斷上升。這些研究為本課題的展開提供了可資取鑒的學術基礎。[6]

　　不過，本選題並不想全面論說中國畫和中國畫論中的儒化問題。筆者所選取的領域是與儒家思想最密切、儒學色彩最突出的繪畫功能論。相對於其他畫學問題而言，繪畫的功能問題似乎有著更多的古代畫論文獻資料和現代畫學研究著述，並且是眾所公認的直接體現儒家影響的理論。然而筆者在對這些相關論題的文獻檢索時，卻遺憾地發現大多數現代學者對古代繪畫功能論的陳說，都是一般性的述評，止於籠統地談談繪畫有助於教化人倫的儒家訓誡，缺少對問題的進一步地系統清理和反思，因而與國內長期以來對道佛學說與繪畫關係的研究相比，在論說個性和研究的深刻性上明顯不足。

　　這種狀況的出現也有其當然的一面。首先緣於意識形態原因。從中國繪畫理論的當代研究來看，長期以來，繪畫為政教服務是中國正統藝術的傳統所在，也是我們曾長期恪守的信條之一。在過去「左」的思潮影響下，我們對此採取了片面的極端化的理解與貫徹，致使當代藝術創作曾一度走上了概念化、模式化、單一化的歧路，以至新時期的畫學研究者一度失去了對這一課題進一步研究的興趣。囿於傳統的保守思路和已有的意識形態結論而無法在理論上有新的突破。這種片面強調政治功能而抑制其他功能的文藝指導原則在改革開放新時期曾一度造成了一種逆反心態和理論反撥，使得大家把理論關注的焦點集中到繪畫理論中的道禪因素上。

　　當然，這也與我們在過去年代對儒家思想的不客觀的理解有關。「文革」以來的左傾思維對儒家所持的批判立場（如尊法批儒運動），以及由此形成

<hr />

5　〔美〕謝柏柯《西方中國繪畫史研究專論》，見：洪再辛編《海外中國畫研究文集》，上海：上海人民出版社，1992，頁30。

6　前蘇聯漢學家葉·查瓦茨卡亞著有《中國古代繪畫美學問題》，也對中國繪畫理論中的儒家影響多有涉及，但遺憾的是往往淺嘗輒止，沒能深入地探究下去。

的對儒家思想片面化理解與否定心態，也使得思想界直到上世紀 80 年代在儒學與畫學關係研究中，仍然缺乏深入的研究興趣。

其次是畫跡現實使然。從繪畫發展史上看，中國畫發展的後期走上了文人寫意戲墨的道路，幾乎形成一統天下的局面。文人們以畫為寄、娛情悅性，自宋元以來形成了這樣一種局面：即多數浸染過文人畫的古代畫學家對繪畫政教功能意識相對淡漠。文人畫家們大量地借用與推崇道禪思想觀念。這些情況往往就把許多現代研究者的目光和精力引導到文人畫的道禪因素研究中去了。

再者是文獻的相對匱乏。從畫論文獻本身來看，中國古代畫論中有關儒家教化功能的表述，雖然歷朝不乏其人，然而其中大多數卻處在同語反復的狀態，即在不斷重複張彥遠的經典性表述和事例化的論證上，很少再有新的創見和進一步的理論闡發。相比於其他畫學理論的不斷思考與創新，宋代以後畫家和畫學家們有關繪畫事關勸戒之類的功能論說常常帶有一種敷衍、官樣、假道學的語調，並且多是一些零星的斷語，讀之令人感到如例行公事，與其對繪畫創作、批評和品鑒的大量理論關注和體會性文字相比，幾乎不成比例。[7] 這不能不影響到今天研究者的興趣。

然而這種情況並不能否認儒學在中國古代繪畫理論發展中的重要地位和價值。雖然在後期繪畫發展中，有些文人畫家有意無意地遺忘或背棄了繪畫的儒家政教使命，但仍然有不少具有強烈的儒學信仰的畫家在堅持著繪畫的這一經世致用宗旨，仍然有一些畫家和宮廷繪畫在實踐著這一儒家訓誨，即使文人畫家們也會時不時地回想「明勸戒、著升沉」這一古老的戒律，在自娛與致用、遁世與濟世的矛盾心態下從事其藝術創作。這些事實使我們在研究繪畫功能問題時不能迴避它的政教作用，也給我們的研究工作提供了大量

7　許多論者都注意到了這一點。如黃專、嚴善錞先生認為中國古代的畫史和畫品，大都在開卷就要講一番大道理，與正文中具體的畫家品評和畫事記載沒有多大關係，只是一種慣用的「文章體例」。（見：黃專、嚴善錞《文人畫的趣味、圖式與價值》，上海：上海書畫出版社，1993，頁 42。）山東的張強先生也認為曹植等人把繪畫提高到關係國運世教高度的認識是畫家們一種有意識的弘揚和誇張，而「在日後的畫史畫論著述中，我們俯首可見：卷首對於功能論的強化之辭，不過更多的已淪為裝點的套語而已。」（見：張強《中國畫論系統論》，南京：江蘇美術出版社，1998，頁 7。）

可資思考的豐厚的材料積累。

　　儒家與繪畫功能論的課題在當下畫學研究中的相對貧乏與薄弱，也增添了本選題在中國畫論研究中的必要性。作為一種人人認可，在中國古代繪畫發展中曾經起了重要作用，甚至在當代美術發展中仍然產生影響的繪畫學說，[8] 對之進行一番系統的梳理和深入的探究是當代畫學責無旁貸的責任。

　　中國畫學的「儒化」問題的研究這一課題的選定，也是基於如下一些考慮：繪畫的功能問題是儒家政治倫理觀在畫學上的直接應用，它鮮明地體現了儒家「文以載道」的傳統。以中國畫學有關繪畫功能論述，作為我們開展「儒化」研究的切入點，就為我們的研究課題提供了一個頗具透明性、典型性和直接性的可能。

　　畫學研究不僅在於整理、闡釋、理解前人思想，更在於對前人思想做深層的反思與透析。今天對畫學問題的研究，其優勢與可行性就在於我們具有了前代人所不曾有的一種距離感。由於古代那些畫學家們往往處於封建統治者以儒學為本的社會意識形態支配之下，所以他們對前人有關繪畫功能問題的理解與思考，無法跳出儒學規範的窠臼，以至只能不斷地重複前人舊說。二十世紀曾經出現的政治局面使得我們也只能功利地思考和處理繪畫的功能問題。而今天我們的研究卻有了一種歷史的變遷和距離的優勢：在步入改革開放的新時期之後，文藝為政治附庸的教條已經被消除，我們處在一個文藝政策空前寬鬆的環境下，處在一個社會由傳統向現代化轉型的關捩點，處在一個文學藝術由御用向市場化過渡的新世紀，因此我們的立足點顯然就優越於古人。由於有了這種歷史的縱深和距離，我們可以脫出古人經世致用的儒學立場和政治信仰，從現代思想的高度去審視古人的所思所為。這種優勢也使我們對繪畫功能問題的儒化研究具有了新的意義與價值。

8　二十世紀前半期中國全民救亡運動中的期待美術成為「匕首」、「投槍」的呼聲，以後我們長期以來視繪畫為政治的傳聲筒的觀念，都可以找到其在古代美術理論中的淵源。

二、　儒學特質與方法問題

　　研究中國畫學的「儒化」，首先就需要判定畫學思想中儒家因素的存在，這是本課題研究開展首先遇到的問題。在這個問題上，筆者認為首先要明確儒學思想與繪畫是兩種不同的語言形態，是從不同的思維路徑中提出來的。因此，二者之間並不是簡單的一一對應關係。從儒家思想的提出到具體的畫學主張的出爐，中間往往有許多思想演變的複雜的仲介環節存在。如果我們簡單化地在古代畫論中尋找儒家經典語彙或代表人物的言論，這不啻是一種生硬古板的作派，並不能真正窺測和領會儒家思想對畫論影響的微妙之所在。因此如何判定畫學思想中哪些思想傾向受到了儒學影響，體現出儒家觀念，是我們開始研討儒學與畫論關係時首先要解決的方法論問題。

　　畫論中儒家因素的存在，有顯隱兩種表現。儒家特有的概念、範疇和命題被畫學家們直接轉借延用，這是顯性的存在。概念的直接借用本身就表明畫論受到的儒家影響。作為一種理論文本，畫論也是由一定的概念範疇及命題構成的學說體系。文本間的互相影響，首先就是通過概念與命題的借用、轉換和遷延來實現的。如古人在論說畫家創作時的天資與學力的關係時，常常喜以「理趣」「常理」「理」「性」「學」「敬」等概念來解說繪畫的創作與鑒賞，以「游於藝」「進於道」，書畫「養心」等論題解說繪畫本質，從中都可以明顯地看到畫論對孔孟儒學和宋明理學概念範疇的借用。不過在這種對畫學中儒學因素的顯性判定中，一旦儒家的思想概念被引入畫論，其思想內含並不是原封不動地移植於其中，而是依畫家轉借目的、需要和境遇的不同而在意義上有新的伸縮和轉義。

　　隱性的表現是指在沒有直接轉借儒家經典概念的情況下，畫家和畫學家表現出的與儒學精神特質相一致的思想傾向。儒家文化在古代中國的意識形態領域占據思想統治地位，這使得畫家畫學家們也自覺或不自覺地形成了一種源自於儒家的思想取向和思維模式，從而在畫學理論的表述中體現出與儒家相一致的思維品質和精神特性。弄清楚這一點，對於我們深入探討中國畫學中的儒家因素顯然有重要的方法論意義。

　　那麼，儒家的精神特質是什麼呢？

　　與佛道思想相比，儒家的思想特質主要表現在如下幾個方面：1. 厚人生，黜彼岸。儒家重視現世人生，以一種積極的入世精神看待現世生活。2. 重倫理，主自律。儒家以倫理化的眼光看待天地人，把人的道德自律看作是合乎天理的必然。3. 合人群，辨等差。儒家致力於建立一個等級秩序分明，君仁、臣賢、民順的禮治社會。在這樣的社會中，人人各安其分，各守其職，各行其義。4. 遵理性，重致用。儒家認識論強調格物致知、經世致用，形成了「尊學重行」的傳統。5. 參天地，胞萬物。儒家在天人關係上不僅體現出「制天命而用之」的能動精神，同時也把人看作自然一員，以一種「民胞物與」的態度尋求人與自然的合一。6. 重內質，致中和。儒家在行事鑒物上，重視內在質性的表現與外在形式的統一，反對那種各執一端的片面性，形成了以致中庸為尚的思維品質。[9]

　　由於繪畫與哲學作為兩種不同語言表達方式的特殊性，可以認定：儒家對繪畫和繪畫理論的影響，並不是儒學命題在繪畫創作中的直接推演，而是儒學的基本思想和思維品質在儒家意識形態長期占統治地位的情況下滲入畫家的信仰和知識結構中去的結果；作為一種價值選擇和思維方式，在其創作和理論思考中儒家思想起到了深層導引和定向作用，這才使得繪畫創作和畫理思考具有了與儒家思想在精神特質上的一致性。因此，我們在判定畫學中的儒學因素或儒家影響時，不僅要從畫學概念的源出上看其對儒家思想的直接借鑒，還要從畫學理論所表現出來的精神特質和思想取向來判定儒學影響的存在，此即所謂的「儒化」。[10]

9　此處所論，參照了朱伯崑《略論儒學的特質》，文史知識雜誌社編《儒佛道與傳統文化》，北京：中華書局，1990，頁 17–19。

10　儒家的這些思想傾向和思維品質，在中國畫論中都可以找到其精神上的回應。如畫論重人品的創作論與品鑒論，就體現出儒家重倫理自律的精神特質。這方面的一個典型例證就是劉綱紀先生對「四王」山水的「正統」地位的考察。他從他們與清初帝王的交往，從清初諸帝對理學的推崇及對「四王」的認同，看到了四王在思想傾向上自覺迎合清初「尊理學」的政策需要，在繪畫風格上體現出「清真雅正」、「溫柔敦厚」的審美取向，由此推定「四王」山水畫風雖源出於董其昌，但所受到的是儒家雅正中和的審美理想的影響，從而成為清初儒家正宗在山水畫方面的代表。見：劉綱紀《「四王」論》，朵雲編輯部編《清初四王畫派研究論文集》，上海：上海書畫出版社，1993，頁 17–46。

　　因此，筆者認為，從畫學和繪畫創作的審美傾向上來判定其與儒家思想特質的一致性，這是我們研究畫論中儒家影響存在的重要方法。就本選題而言，歷代有關繪畫教化功能的直接論說，比起繪畫有關自娛抒臆之類文人畫論功能來說，相對少得多，而且往往有應付敷衍之嫌，然而歷代繪畫無論宮廷畫還是士大夫畫，都在繪畫實踐上自覺或不自覺地實踐著儒家裨益世教的文藝觀。對畫學中所表現出來的儒家教化思想，我們更多地可以從畫家零散的論說、畫家作品和創作行為所體現出來的審美理想和價值取向與儒家思想特質的疊合來尋繹。

　　中國畫學的「儒化」直接體現在繪畫功能問題上。繪畫功能問題直接講就是一個繪畫有用與否的問題，是繪畫能否得以存在的根據問題。就此來看，繪畫功能問題的提出與衍變不只與畫家創作有關，而且受制於一定時代社會政治經濟文化環境。因此我們在討論繪畫功能問題時，必須把這一畫學中心理論問題放到中國古代社會政治文化的背景中去，才能增強對問題的剖析力度。這是歷史唯物主義的基本方法，對於繪畫功能這樣一個直接關涉作者和統治者社會行為的問題，仍然有其適用性。

　　風格學、圖像學等方法是西方漢學界研究中國美術經常予以使用的方法，本選題著眼於畫學理論分析的特殊性決定了本文還不能全面採用風格分析和圖像考證方法。但是對畫跡的分析能使我們的畫論研究立足於堅實的繪畫實踐之上，而且風格的形成也是一種觀念的產物，所以在對繪畫內容分析的同時，也將適當結合圖像分析的方法來探討畫學觀念的演變在繪畫圖式表現上所引起的變化，以期對繪畫功能理論的研究有所拓展和深化。

　　在有關「儒化」主題的研究中，本文可資利用和分析的資料主要有以下幾部分：一、儒家經典和儒學大師的相關論說。由於宋元以後儒家思想與佛道的合流，我們的論說依據主要側重於孔孟儒學，旨在以典型的儒家思想為基點來分析繪畫功能問題。二、中國畫論中相關的論說。三、古代畫家的繪畫創作和繪畫作品。由於繪畫的教化要求在題材上的優勢（或者說一種限制），筆者在討論中所涉及的畫跡也主要以人物畫為主，但這並不等於否認山水畫、花鳥畫所具有的教化意義，相反，對這些畫跡的討論，也是我們的研究能夠更深入地窺測古代繪畫如何發揮教化功能的重要門徑。

第一章　儒學對中國畫學的規範與影響

　　雖然我們探討的中心議題是中國畫學功能觀的「儒化」問題，然而有關儒家與畫學思想的整體關係仍然是我們從事專題研究的前提和出發點。在進入具體的課題討論前，我們首先需要釐清儒學影響中國畫創作與理論總結的社會基礎和基本途徑。

一、做為社會指導思想的儒學

　　儒學對畫論的影響是一種必然性的存在。做出這一判斷的根據首先就在於儒家思想在中國歷史上曾長期作為社會意識形態的主流而存在這一事實。

　　由孔子創始的儒家學派在先秦時只是諸子百家之一，在戰國時代與墨家一道成為了當時的「顯學」，隨後秦始皇的「焚書坑儒」所帶來的文化專制使儒家受到重創，陷入了發展的低潮期，直到漢武帝「罷黜百家，獨尊儒術」才使得儒家取得了在諸多意識形態中的獨尊地位。自此以後的二千多年間，儒家一直作為維護歷代封建政權的意識形態受到歷代帝王的尊崇。他們尊孔、祭孔、諡孔，設國學、太學和經學博士以研究、宣傳和普及儒家思想，按儒家道德標準「察舉」、「徵辟」、科考以選撥人才。儒學享有了任何一家思想所不曾有過的崇高地位。無論是在新王朝建立的興盛時期，還是在時

道混亂、王權衰微之際，儒家維護綱常名教的訓誡都是統治者無法拋棄的。漢末大亂、綱常危殆之際，用人不拘一格、唯才是舉的曹操，也認識到「承平尚德治，亂世賞功能」，曾下《修學令》，希望做到「先王之道不廢，而有益於天下」。[1] 即使是在崇奉佛道、不以名教為是的魏晉社會，帝王仍親自宣講儒家經典以為政治輔助。《晉書》中就有這樣一段帝王宣講儒經的記載：

> 禮[2]，始立學必先釋奠于先聖先師……魏齊王正始二年二月，帝講《論語》通，五年五月講《尚書》通。七年十二月，講《禮記》通。……武帝泰始七年，皇太子講《孝經》通，……太康三年，講《禮記》通。惠帝元康三年，皇太子講《論語》通。元帝太興二年，皇太子講《論語》通，……成帝咸康元年，帝講《詩》通。穆帝升平元年三月，帝講《孝經》通。……穆帝、孝武帝並權以中堂為太學。[3]

這一連串的帝王講經故事還沒有完結，在以後歷朝歷代我們還會看到帝王貴胄們這樣的「表演」。即使當時如一些所謂的「蠻夷」、「戎狄」之屬也在建立政權的過程中留心儒學，親自講經、立學、尊孔。生逢亂世的儒生們並沒有泯滅對儒學前景的自信，他們聲稱：「雖世或汙隆，而斯文不墜。」[4] 誠如呂思勉先生所言：「兩晉南北朝雖為喪亂之世，然朝廷苟獲小安，即思興學，地方官吏亦頗能措意於此；私家仍以教授為業，雖偏隅割據之區，戎狄薦居之地，亦莫不然……」。[5]

儒學獨尊地位的確立，完全是由於它的思想中具有有利於統治秩序維護的「三綱五常」這類倫理訓教，統治者完全是從自身利益出發，把儒家作為一種工具性的政治輔助來尊崇的。所以一旦成為社會的統治意識形態，具有了所謂崇高神聖的地位之後，原先在孔孟那裡的社會理想主義就開始被政治

1　轉引自楊朝明等《儒家文化面面》，濟南：齊魯書社出版社，2000，頁 49。

2　南博梁白泉先生對此段史實查注：魏齊王曹芳正始五年（244 年），時芳 13 歲（232–？）；晉武帝司馬炎（236–290）在 36 歲時有子（惠帝司馬衷），武帝泰始七年，司馬衷年 13 歲，太康三年（282），年 24 歲。

3　唐・房玄齡等，《晉書》卷十九禮志，北京：中華書局，1985，頁 599。

4　唐・李延壽，《北史》，北京：中華書局，1974，頁 1810–1811。

5　呂思勉，《兩晉南北朝史》，上海：上海古籍出版社，1989，頁 1335。

實用主義所取代，儒家的判斷尺度就帶有了一種工具理性的品質，以是否有利於封建綱常禮教秩序的尺度去評斷和規範其他那些做為「末」與「用」的思想意識。繪畫也正是在這種儒家的實用理性意識左右下被納入到社會倫理政治統治的軌道中來的。

二、畫論與儒家思想的一致性

中國畫論思想的特殊性在於，繪畫思想與儒學的一致性不僅取決於儒家學說作為一個社會占統治地位意識形態對其他社會意識形態的規範力，而且取決於儒學提倡者及鼓吹者與畫學論說主體之間的一致性，即他們同是文人士夫階層。在中國上古社會，士階層曾經是「食田」[6] 的低級貴族，存在於等級人身依附性關係之中。隨著春秋戰國時代的社會大變動，士逐漸作為獨立的階層脫穎而出，為當時帝王權臣謀劃，或作為「客卿」、「食客」而服務於主人。儒最早是一種為貴族祭祀典儀等行禮作樂提供幫助的職業，在春秋戰國時代也逐漸獨立作為士人階層之一種而存在。在孔子廣收門徒，教授六藝之後，孔子儒家逐漸成為了顯學，儒者也就成為了「祖述堯舜，憲章文武，宗師仲尼，以重其言，以道最為高」[7] 的文人。但是這個時候的「士人」階層還比較雜，不僅有儒生，而且有劍客、術士、門卿、道家，有申韓之士等。漢武帝獨尊儒術之後，有兩個重要的舉措促使了士人與儒生的合一，那就是以儒經取士和在郡縣小學及大學教育上實行儒家思想教育。從此儒家成為了「官學」，儒經和按儒經編寫的蒙學讀物成了標準教程，研習儒經成了士人進身入仕的必經之途。這種情況註定了中國古代社會文人、士階層和儒者的合而為一。可以斷言，中古以後中國絕大部分士人皆曾身受儒家教育，從小具有儒學經世濟民、顯宗耀祖的志向。

在儒學成為封建社會的主流意識形態及隨之而來的文儒合一趨向之後，繪畫的論說者也逐漸地士人化和文人化了。據史料記載，在漢代後期就已經有少數士宦和文人涉足於書畫，著名的如張衡、劉褒、趙歧、蔡邕等。到了

6　梁白泉注，《國語‧晉語四》：「大夫食邑，士食田。」

7　漢‧班固，《漢書》卷三十〈藝文志〉，北京：團結出版社，1996，頁323。

圖 1 北魏・漆棺彩畫　固原博物館藏

六朝時代，隨著當時的玄學清談之風的盛行，士人從事書畫被看作是一種高逸清雅的舉止。在漢代以前，從事繪畫的大多是民間畫工和宮廷畫師，他們本身的創作受制於人，又沒有多少文化，加之地位低微，也就很難在繪畫理論上有發言權。所以這個時期幾無畫學反思。而漢末魏晉士人對繪畫的普遍喜好，使繪畫主體開始由文人儒士充當，它所引起的一個變化就是對繪畫理論的自覺言說。只要看一看中國古代畫論的作者就可以知道，中國古代畫論的言說者絕大多數都是士夫文儒。[8] 這使我們可以推定中國古代畫論不可能不滲透著儒學的血脈。高居翰先生在談到畫論中儒家因素的存在時曾經作出這樣的斷言，這個斷言無疑也是以儒家思想與畫論言說者的一致為基點的：

> 大多數有哲學思想的畫家和大多數詩人和書法家都是儒家學者，這一事實沒有引起人們注意或被忽略了；否則人們就會這樣設想：當這些學者寫作和繪畫時，他們不知怎麼地變成了道家或佛教徒，當

8　如現存第一篇畫論《畫山水序》的作者宗炳「祖承宜都太守」，晉宋多次徵辟他而不就；《敘畫》作者王微是光祿大夫孺之子，與提出「以形寫神」主張的王羲之同是當時世族；張彥遠祖父時就為官朝上，乾符初曾官至大理卿。

他們對藝術進行思考和使藝術理論化時，他們放棄了自己的基本信
仰，轉向對手的體系中去尋找指導。[9]

　　結論是顯明的：中國古代大多數畫家以文人儒士身分而習畫、思畫，這
決定了他們的藝術思考必然滲透著儒學因素。

三、畫家的「儒化」現象

　　判定儒學影響普遍存在的另一根據就是古代畫史中存在著畫家「儒化」
的現象。

　　這裡提出的畫家「儒化」，亦可稱「儒學化」現象，它的論述視域要比
某些論者提出的畫家「習儒」一說寬泛一些。[10] 畫家「習儒」是指畫家學習
儒學以提高自身修養的現象。而畫家「儒學化」則包括有幾種不同情況：一
是畫家具有「業儒」、「世儒」出身，或儒學、文學身分。在張彥遠《歷代
名畫記》所記的三百七十餘畫家中，大多數都曾為官出仕或為文學名流，如
後漢趙歧官太常卿，劉褒曾為蜀郡太守，張衡、蔡邕更是文學縉紳，名流於
朝野。張彥遠所記魏晉南北朝時能畫者，不少人並不是以畫知名，而是或以
文才，或以政名，或以風流而顯世，如楊修、桓範、諸葛亮、荀勗、嵇康、
謝岩、江思遠、戴逵、宗炳、王微、謝莊、謝惠連、蕭繹、蕭賁、陶弘景等。
在張氏所記的三百七十餘畫家中，大多都有著士宦、文學、隱逸等背景，無
怪乎張彥遠說「自古善畫者，莫匪衣冠貴冑逸人高士，振紗一時，傳芳千祀，
非閭閻鄙賤之所能為也。」[11] 朱景玄所錄唐代畫家一百二十六人有名者如周
昉為「節制之後，好屬文」，閻立本閻立德皆官至宰輔，張藻、薛稷、王維
等皆以「衣冠文學」而為「時之名流」。[12] 古代的畫史作者相當重視畫家所

9　〔美〕高居翰，《中國古代繪畫理論中的儒家因素》，《外國學者論中國畫》，長沙：
　　湖南美術出版社，1986，頁29。

10　朱良志先生曾在其著作《扁舟一葉》中專節論述了中國古代畫家們「習儒」的現象，
　　可參考之。

11　唐‧張彥遠，《歷代名畫記》之〈論畫六法〉，何志明等編注，《唐五代畫論》，長沙：
　　湖南美術出版社，1997，頁159。

12　唐‧朱景玄，《唐朝名畫錄》，何志明等編，《唐五代畫論》，長沙：湖南美術出版社，

任官職和文章才學，而在宋以後，由於儒學以理學形式再一次成為無可替代的社會意識主流，畫史著述除了看重畫家的世閥或官僚身分之外，更留意畫家的儒學身分，對畫家的「業儒」、「世儒」之類出身的記載多了起來。《宣和畫譜》將五代至本朝畫家先世曾為儒者和本人喜習儒經者標示出來，表現出這個時代以儒為重的風氣。如李公麟「父嘗舉賢良方正科」；楊日言「幼而有立，喜經史，尤得於《春秋》之學」；李成「父祖以儒學吏事聞于時。家世中衰，至成猶能以儒道自業。」郭熙「雖以畫自業，然能教其子以儒學起家，今為中奉大夫。」[13]對那些以文學儒經起身的文臣，則每評其畫之首必標明「文臣」身分，顯示出這個時代重文尚儒的風氣。

儒學化的第二種情況就是職業畫家的「習儒」。一方面，由於時代社會思潮的影響，職業畫家有研習儒經和文學以提高畫藝和地位的願望與努力。畫師在古代地位的低下和受役使的屈辱感顯然是畫家們習儒乃至欲以儒為業的重要動力。[14]另一方面，皇家畫院或帝王貴冑也引導畫家學習儒家經籍，以提高自身修養。最典型的就是徽宗畫院時設立「畫學」以教育眾工的事情。在二千多年來儒家經籍始終被當作教育範本的情況下，畫家們從小所接受的教育，或者成為職業畫家後所能進修到的教育首先就是儒經，社會上的崇儒風尚作為一種習俗和輿論力量必然會影響畫家的修學選擇。

在這裡，我們不僅可以看到古代畫家的習儒傾向，也可以看到古代畫學家們重儒輕藝的畫史觀。在他們眼中，畫家們的文儒出身或身分，職業畫家心向儒業的表白都是畫家修養和品節的重要體現。這就使得他們往往把繪畫的技法研習放到次席，而首重畫家自身的品行學問的修養。換句話說，在中

1997，頁 85–87。

13　宋・《宣和畫譜》，長沙：湖南美術出版社，1999，頁 167、155、243。宋人劉道醇《五代名畫記補遺》也有類似記載：陶守業：「世業儒，性明悟」，「少通經史」；荊浩：「業儒，博通經史」。

14　有不少儒者和畫家告誡後人棄畫從儒的記錄，如顏之推以顧庭、劉嶽等例告誡子孫要「直運素業」，不以畫為能事。（南朝・顏之推《顏氏家訓》雜藝第十九，見：《諸子百家》（八），北京：團結出版社，1999，頁 864。）閻立本、郭熙則以自己親身體會要求子孫以儒學起家，不要再作畫工猥役之事。李成對於被人以畫師看待也非常不滿，申明「吾本儒生」。宋・《宣和畫譜》，長沙：湖南美術出版社，1999，頁 231。

國畫學史上，畫家以儒者身分行事，比純粹的以畫家身分行事更受重視，更有地位。職業畫家是受到文人儒士輕視的，而只有以儒為業，以繪畫作為心性修養之徑，才符合「游於藝」的儒家傳統藝術觀。蘇軾在論說文與可畫時曾排出了一個德、文、詩、書、畫的序列，[15] 正反映了古代文儒之士對待繪畫特別是作為職業的繪畫的基本態度。正因此，畫家的業儒家世、出仕職銜和「文臣」身分受到了史家的高度重視，職業畫家的「習儒」受到了鼓勵。這種思想傾斜導致了繪畫自律性因素的衰微，造成了中國繪畫在宋元以後朝向非職業化的發展。

在這一點上，西方與中國不同。西方藝術家走的是一條與中國士人畫家相異的職業化道路。「西方典型的畫家最初是依教會或施主的旨意工作的工匠或職業藝術家，到了十五世紀，則是與世隔絕的按自己的方式作畫的個人主義者，因此，自我表現在西方常被以浪漫主義的眼光看成是藝術家用自己的材料所進行的孤獨的奮鬥……」[16] 在古代和中世紀西方，圖畫者主要也是畫工，這一點與中國古代在漢代以前的繪畫主體幾乎全是畫工的情況相像。但是在文藝復興以後，畫家們逐漸成為靠贊助人和訂件謀生的職業畫家，並且隨著資本主義市場的逐漸成熟，藝術行為成為了獨立職業，走上了一條與中國士人畫家不同的職業化道路。在中國，畫家階層由工匠而為文士取代、職業畫家群逐漸為業餘畫家群所取代之後，他們主要不是靠賣畫為生，而是作為有可能躋身統治階層的文人儒士之一員，在朋友聚會的文酒雅集上瀟灑地表演、愉快地助興。在這裡，繪畫只是做為他們士人身分和文雅品格的一種象徵、一種物化形式，他們從來不想把繪畫當作職業來從事。因此可以說，繪畫作為職業在中國士大夫畫家心目中的低下地位，以及中國士人畫家的非職業性決定了他們的立場的一致，決定了對待繪畫的基本認識包括功能認識上與儒家文藝觀的一致性。

15　宋·蘇軾〈文與可畫墨竹屏風贊〉云：「與可之文，其德之糟粕也；與可之詩，其文之毫末也；詩不能盡，溢而為書，變而為畫，皆詩之餘也。」見：《蘇軾論文藝》，顏中其注解，北京：北京出版社，1985，頁 217。

16　〔美〕蘇珊·布希，〈文人畫理論的產生〉，《外國學者論中國畫》，長沙：湖南美術出版社，1986，頁 86–87。

四、畫學功能觀與繪畫的中心論題

　　繪畫的功能問題是出身士儒身分的畫學論說者要解決的首要問題。因為在儒家政治倫理的實用理性基點下，繪畫生存證書的獲得是以其是否有利於統治者的政教綱常秩序而定的。這個問題的實質就是繪畫的存在價值和根據問題。只有把繪畫納入儒家經世致用的社會功用軌道，繪畫才能在以儒學為本的時代，在被視為「猥役」的偏見下，取得與士儒地位身分相符的存在價值。而且一旦後世繪畫發展中出現新的情況，如文人寫意山水畫、花鳥畫等非主題性繪畫樣式成為主要的繪畫形態，文人以畫適意娛性的新觀念成為畫界主流，由於畫學界中儒家輕賤畫業的傳統信念影響，以及原有的繪畫教化功用觀的慣性約束力，文人畫家在理論與實踐上首先面臨的仍然是要為新的繪畫樣式尋求其存在的合理性論證，以便與儒家文藝功能觀的思想立場保持一致。也就是說，對新形態繪畫的存在價值即功用問題的論證仍是畫學理論的中心。

　　從繪畫理論體系本身來看，它也是一個涉及和制約畫家主體的人品素養、繪畫在整個文藝體系中的地位、道藝關係、繪畫創作的題材和立意、繪畫鑒賞和品評原則等諸多問題解決的基點。同時，繪畫功用觀也是儒家繪畫思想與老莊、佛禪繪畫美學思想相互碰撞的一個關節點。因此我們可以說，繪畫的功用問題，在中國古代畫學中，是中國畫學的基本問題。無論是深受儒學影響的畫家，還是想要脫離儒學影響的畫學家，都要首先解決這個問題。

　　因此可以說，繪畫的功能問題作為中國畫學的基本問題，貫穿於功能論、創作論、品評論、主體論等各領域，影響著中國畫學的理論品質，透過這個理論平臺，我們可以看到滲透於中國畫論中的儒學精神，可以窺測到中國畫論中一個相對完整的儒學繪畫觀。[17] 總之，中國畫的功能問題，是關係繪畫

17　比如對繪畫有補人倫世教的功用價值的儒家化肯定，就決定了對繪畫主體的人品與畫品關係的極度關注，決定了品評繪畫時以人論畫和倫理比附的評論風格，影響到畫家創作時題材立意上主張寓意勸戒、否定「徒呈奢麗」的選擇。在繪畫態度上則強調以德為先、藝不害道。繪畫創作堅持「中正雅和」的審美理想，把客觀對象的形神表現放在首位。這些選擇以是否把繪畫作為「輔翼名教」的工具意識為轉移，並由此形成了一整套儒家畫學觀。即使如中國畫論中對畫家和畫題中隱逸的推崇，也不過是儒家對士君子人格中的出世品格的關注而已。

存在的首要問題；而教化功能觀，則是對這一問題的經典的儒學解決。這正
是筆者選定這一選題藉以展開自己的理論探討的依據所在。

圖 2 屏風漆畫〈列女古賢圖〉 山西省博物館及大同博物館分藏

第二章 教化功能論的儒學色彩及其理論發展

一、儒家文藝觀與教化功能論的提出及其理論發展

（一）繪畫教化論的提出

儒家學說是由孔子創立而由後繼者不斷豐富發展的思想體系。關於儒家學說的中心，儘管在學術界有以仁為中心與以禮為中心等不同的爭執，但是其學說的最終指向卻是實現堯舜之治（實際上是以周代禮制社會為藍圖的王道社會）。儒家諸多具體的理論觀念從根本上講都是為了實現這一基本使命。儒家以人性本善的「四端說」提出了教化民眾的仁學倫理觀；以聖人、賢人、君子、士人和小人的人格與境界之分為儒士和普通人提出了階梯式的追求目標；以宗法正名意識為基礎設置了君臣、父子、夫婦、兄弟、朋友的綱常秩序；以仁與禮的互補性和君主的自我約制性設計了「仁政」的理想政治。那麼，文藝在儒家這種以仁為本、以禮為用的政治理想設計中的地位又當如何呢？

孔子有幾段關鍵性論說為文藝在儒家社會理想中的地位規定了基調。

子曰：志于道，據於德，依于仁，游於藝。[1]

1 《論語·述而》，楊伯峻《論語譯注》，北京：中華書局，1980，頁67。

子曰：興于詩，立于禮，成于樂。[2]

對於孔子的論說，後人曾有過經典性的解釋：

志，慕也。道不可體，故志之而已。據，杖也。德有成形，故可據。依，倚也。仁者功施於人，故可倚。藝，六藝也。不足據、依，故曰遊。[3]

蓋學莫先于立志，志道，則心存於正而不他；據德，則道得於心而不失；依仁，則德性常用而物欲不行；遊藝，則小物不遺而動息有養。學者于此，有以不失其先後之序，輕重之倫焉，則本末兼該，內外交養，日用之間，無少間隙，而涵泳從容，忽不自知其入于聖賢之域矣。

遊者，玩物適情之謂也。藝，則禮樂之文。射御書數之法，皆至理所寓，而日用之不可闕者也。朝夕遊焉，以博其義理之趣，則應務有餘，而心亦無所放矣。[4]

這是在儒家有關君子修身齊家而實現治國平天下使命的總體框架中設定文藝的社會作用。士君子必須以實現先王之道為志向，為此首先就要修德行仁。而對於藝而言，一個優秀的儒士可以通過游娛於藝所獲得的內心愉悅領會道或導入一種道的境界；但是如果沉緬於「藝」這種專業技能上，則是君子不為的「害道」行徑。在這裡，孔子及其後學都把文藝看作是有補于士君子志道行仁的不可缺少的附庸。這就是文藝在實現儒家社會理想時的基本定位。

這種定位是從社會政治理想的精英——士君子人格提升意義的角度來考慮的。孔子認為，「王道」、「治世」的實現首先就有賴於這些有仁德的士君子。然而不可忽視的是，這種社會政治理想的實現，同時也離不開整個社會民眾對制度和規範的遵行。所以士君子的志道行義使命的完成最

2　《論語·泰伯》，楊伯峻，《論語譯注》，北京：中華書局，1980，頁81。

3　魏·何晏，《十三經注疏》，轉引自黃專、嚴善錞，《文人畫的趣味、圖式與價值》，上海：上海書畫出版社，1993，頁41。

4　南宋·朱熹，《四書集注》，長沙：嶽麓書社，1985，頁121。

終要落實到為政出仕的政治治理中。在這種為政之道中，文藝的具體作用
又如何呢？儒學的詩教樂教觀就強調了文藝在治理社會、教化民眾中不可
替代的作用：

> 子曰：入其國，其教可知也。其為人也，溫柔敦厚，詩教也；疏通知遠，
> 書教也；廣博易良，樂教也；潔靜精微，易教也；恭儉莊敬，禮教也；
> 屬辭比事，春秋之教也。[5]

圖 3 東晉・顧愷之〈列女仁智圖〉 北京故宮博物院藏

這裡，孔子把詩的作用與禮、樂、春秋等制度化的存在並列作為教導
民眾、輔助政治的手段。詩樂的這種輔政作用在《毛詩》中還有更為明確
的概括：

> 關雎，后妃之德也，風之始也，所以風天下而正夫婦也，故用之於
> 鄉人焉，用之于邦國焉。……詩者，志之所在，心動志發，言為詩，
> 情動於中而形於言，……治世之音安以樂，其政和，亂世之音怨以
> 怒，其政乖，亡國之音哀以思，其民困，故正得失，動天地，感思
> 神莫近於詩。先王是以經夫婦、成孝敬、厚人倫、美教化，移風易俗。[6]

5　《禮記》卷五十，轉引自姜澄清《易經與中國藝術精神》，瀋陽：遼寧教育出版社，
1992。

6　漢・毛亨傳，劉向箋《毛詩》，明萬曆間精刻初刊本，影印本，濟南：山東友誼出版社，
1990，頁 18–20。

　　這裡也直接把詩樂和政治聯繫起來了。把文藝和政事成敗相聯繫是儒家一貫的傳統。《禮記》把樂與禮、政、刑等統治之術相提並論，荀子則在其《樂論》中詳細說明了把詩樂與政治相聯繫的道理所在：「樂者，天下之大齊也，中和之紀也，……君臣上下同聽之，則莫不和敬，……父子兄弟同聽之，則莫不和親，……少長同聽之，則莫不和順。」[7]這就把文藝納入到了儒家「內聖外王」的政治軌道中，以非常嚴肅的態度討論文藝在實現政治清和、民風淳厚中的作用，充分肯定了文藝對儒家志「道」和實現天下大治所具有的工具性價值。

　　上述儒家的文藝為政治服務的功能觀為後世畫家論證繪畫的存在價值提供了重要的意識形態上的權威思想依據。與儒學思想相符的繪畫功能觀正是在此基礎上提出來的。從文獻上看，繪畫功能問題在兩漢時就已經有人在非畫論文獻中提了出來。王充首先對繪畫的存在價值產生了懷疑：

　　　　人好觀圖畫，夫所畫者古之死人也，見死人之面，孰與觀其言行？古昔之遺文，竹帛之所載燦然，豈徒牆壁之畫哉？[8]

　　王充對繪畫的否定是在與史傳文章的優劣比較中做出的。之後的何晏也提出了類似的疑問：「朝觀夕覽，何與書紳？」[9]王充和何晏等人也是立足於繪畫是否能起到「教化」作用的立場去評斷繪畫的存在價值的。他們的這種質疑，顯然也促使了後世畫學家們思考和探求繪畫之所以可以獨立存在的根據。

　　這種思考導致了兩個方面的論證：其一是將繪畫比附于史傳文學，肯定它也具有經國家、厚人倫、鑒得失的政教價值，其二是進一步挖掘其不同於史傳的特殊性，以強調繪畫的這種政教作用的不可替代性。

7　荀子，《荀子・樂論篇第二十》，《諸子集成》（二），北京：團結出版社，1999，頁292。

8　王充，〈論衡〉，俞劍華編著，《中國畫論類編》，北京：人民美術出版社，第二版，2000，頁8。

9　《文選》唐・李善注：「言朝觀夕覽圖畫，何如書紳之事乎？」見：《文選》卷十一何晏〈景福殿賦〉之注。梁・蕭統編《文選》，北京：中華書局，1977，頁171。

　　早在漢代，王延壽就提出了繪畫具有「惡以誡世，善以示後」10 的箴規意義，曹植則在其畫贊中進一步強化了這一觀點，以大量的事例證明「是知存乎鑒戒者圖畫也」。11 到了六朝時代，這種對繪畫規鑒意義的強調為更多的論畫者所接受，王廙以自己所畫〈孔子十弟子圖〉為證說明「學畫可以知師弟子行己之道」，12 而謝赫更提出了「明勸戒，著升沉，千載寂寥，披圖可鑒」的著名論斷，13 為後世論證繪畫的功能奠定了基調。這些論證固然有針對王充的責難而著意去闡揚繪畫存在價值的意圖，但是尚未解決王充在責難繪畫時的立論依據：繪畫作為一種有別於文學史傳的表現手段有什麼特殊的存在理由呢？因為就勸戒而言，文章、史傳載記可以做得更好。對此，陸機就從繪畫區別於其他文藝形式的特殊性上回答了王充的責難：

> 丹青之興，比《雅》、《頌》之述作，美大業之馨香。宣物莫大於言，存形莫善於畫。14

　　繪畫可以存形留影，給人們以形象的教益與感染，這是文字所不具有的作用。這是陸機對繪畫特殊性的認識。但是這一論說並不能充分地證明繪畫在儒家政治倫理框架中的存在價值與地位，直到張彥遠從繪畫起源的先驗性上，才為繪畫的教化功能觀提供了一個堅實的形而上的基礎。首先，張彥遠提出了書畫同源同體而異名的命題：15

10　王延壽，〈魯靈光殿賦〉，俞劍華編著，《中國畫論類編》，北京：人民美術出版社，第二版，2000，頁 10。

11　曹植，〈畫贊序〉，趙幼文校注，《曹植集校注》，北京：人民文學出版社，1984，頁 67。

12　張彥遠，《歷代名畫記》，《唐五代畫論》，長沙：湖南美術出版社，1997，頁 203。

13　南齊・謝赫，《古畫品錄》，俞劍華編著，《中國畫論類編》，北京：人民美術出版社，第二版，2000，頁 355。

14　陸機，《士衡論畫》，俞劍華編著，《中國畫論類編》，北京：人民美術出版社，第二版，2000，頁 13。

15　書畫同源說是古代學者書畫家們頗為喜好的一個命題，特別是文人畫產生以後。但是現代學者們研究表明，古人提出的這個命題囿於資料所限，沒有正確揭示出中國繪畫的起源。據現有考古成果來看，原始先民的最早創造的原始彩陶等物件上就是圖畫和紋飾，可以證明繪畫早於文字產生。中國文字是在這些繪畫基礎上逐漸概括抽象而形成的象形和表意符號。梁白泉先生也指出，應該根據當代岩畫新發現和研究成果、文

> 古先聖王，受命應籙，則有龜字效靈，龍圖呈寶……庖犧氏發於
> 滎河中，典籍圖畫萌矣。軒轅氏得於溫、洛中，史皇、蒼頡狀
> 焉。……是時也書畫同體而未分。

> 按字學之部，其體有六：一、古文，二、奇字，三、篆書，四、佐書，
> 五、繆篆，六、鳥書。在幡信上書端象鳥頭者，則畫之流也。……
> 又周官教國子以六書，其三曰象形，則畫之意也。是故知書畫異名
> 而同體也。[16]

　　這種思想顯然利用了遠古有關文字產生的神秘傳說。[17]張彥遠把古聖人制象創字的傳說與繪畫的起源聯繫了起來。但是這裡的真正用意並不僅僅在於探討書畫起源問題。[18]後世還有更多的畫史著述重複張氏等人的繪畫起源說。雖然也有人對此產生懷疑，並論證繪畫之祖只是古史時代的一位女人嫘祖[19]。然而這種說法仍然沒有張彥遠等人把繪畫之起源與古聖王發明河圖、洛書及八卦的說法更為流行與普及。這裡面的原由何在呢？

　　在張氏的書畫起源說中，我們不可忽視的一點就是古代聖王的存在，另一點就是河圖洛書和八卦等文字圖畫出現時的神秘色彩，所謂「受命應籙」。在儒家人物眼中，古代傳說中的先聖本身就是超越時代的永恆的典範與景仰對象，他們是萬世師表，有開基肇業之功，具承天受命之性。在這種信仰下，把繪畫產生之源歸諸於古先聖，當然不是一種真正具有科學

字學成果等重新認識書畫同源問題。

16　張彥遠，《歷代名畫記》，《中國畫論類編》，北京：人民美術出版社，2000。頁13。

17　許慎《說文解字》中對古人傳說有一個較為完善的概說，可以代表中古以前儒家有關文字起源的基本觀點：「古者庖犧氏之王天下，仰則觀象於天，俯則觀法於地，視鳥獸之文與地之宜，近取諸身，遠取諸物，於是始作《易》八卦，以垂憲象。及神農氏結繩為治，而統其事，庶業其繁，飾偽萌生。黃帝之史倉頡，見鳥獸蹄迒之迹，知分理可相別異也，初造書契。」

18　在張彥遠之前，裴孝源也把繪畫之源追溯到庖犧氏之世的製龍圖八卦以傳意的事蹟之中，而彥遠的論說更為充分而明確。

19　周積寅批註：嫘祖是古代傳說中的人物。張彥遠在論說繪畫起源時曾把它歸到一位叫封膜的古人，這是張氏之誤。封膜，史無其人，也非傳說中人物。《穆天子傳》：「□伯天□□膜晝于河水之陽，膜晝人名，疑音莫，以為殷人主，主謂主其祭祀，言同姓也。」郭璞注：「膜晝，人名。」張不但將「封膜晝」誤為「封膜畫」，且將注誤為「姓封名膜」。

精神的探討，而是一種策略性的經營。它的目的在於為繪畫補益世教的功
能說，最終為繪畫的現世存在價值提供一種經典意義的超驗性的形而上根
據。這是具有儒家「神道設教」意義的論證。他把繪畫的產生看作是上古
先聖受命於天、惠施於民的聖舉，使得繪畫的存在具有了神秘的不容置疑
的超驗性，為繪畫的存在爭得了其他文藝形式無法撼動的神聖性。

　　那麼古聖先王創製繪畫的用意何在呢？

> 洎乎有虞作繪，繪畫明焉。既就彰施，仍深比象；於是禮樂大闡，
> 教化繇興。故能揖讓而天下治，煥乎而詞章備。……故鼎鐘刻則識
> 魖魅而知神姦，旂章明則昭軌度而備國制。清廟肅而罇彝陳，廣輪
> 度而疆理辨。以忠以孝，盡在於雲臺；有烈有勳，皆登於麟閣。見
> 善足以戒惡，見惡足以思賢。留乎形容，式昭盛德之事；具其成敗，
> 以傳既往之蹤。記傳所以敘其事，不能載其容；賦頌有以詠其美，
> 不能備其象；圖畫之制所以兼之也。……圖畫者，有國之鴻寶，理
> 亂之紀綱也。[20]

　　張彥遠的闡發，循著這樣的思路在進行：從書畫同源於先聖受命，推
溯到先聖創製繪畫的用意：教化文明，進而探討這種「用意」之所以通過
繪畫來完成的依據在於繪畫本身具有史傳賦頌所不具有的特殊性，最終得
出繪畫負有旌善戒惡所不可推卸的社會責任。針對王充的發難，他已經為
繪畫的存在、為繪畫之有別於其他文藝樣式的特殊價值、為繪畫所具有的
和應該發揮的倫理教化功能，找到了一種源自於儒家典籍資源的先驗的神
聖根據。所以張彥遠才敢於斷言繪畫「與六籍同功，四時並運，發於天然，
非繇述作」。而隨後的朱景玄則乾脆直接說：「畫者，聖也。」[21] 事實上，
有關繪畫的社會功能，本來就是一個從儒家的政治倫理哲學和統治者需要
出發的功利主義的目標設定，然而張彥遠卻偏要為這種功利性的目標尋找
到一個超功利的先驗性根據。後世有些論者對前人將繪畫追溯到這麼一個

20　張彥遠，《歷代名畫記》之〈敘畫之源流〉，《唐五代畫論》，長沙：湖南美術出版社，
　　1997，頁140。

21　張彥遠，《歷代名畫記》之〈敘畫之源流〉，《唐五代畫論》，長沙：湖南美術出版社，
　　1997，頁139。

先驗的無法證實的起源的說法提出懷疑與否定，實在是沒有理解張彥遠等人的深刻用意所在。可以說，直到張彥遠、朱景玄等人結合繪畫源流、事證與功能的三位一體的論證，繪畫的教化功能觀才開始有了其自覺的理論建構，形成了一套初步完備的理論框架。[22]

　　儒家經典中也存在著可以為後來者資借的歷史資源和政治資源，這為繪畫教化論的提出提供了權威性論據。

　　就歷史資源來講，在後世儒家所公認的典籍中，也有些許零星的有關繪畫為古代賢王貴戚所用，從而為實現「先王之治」發揮了關鍵性作用的記載。例如左傳中就曾記有商王曾夢神授良佐而令圖布天下，終於找到傳說而使王朝中興。夏王曾以遠方貢物鑄鼎圖飾以「使民知神姦」。產生於

22　畫學家們何以要如此煞費苦心地論證繪畫的教化功能論呢？把繪畫作用納入到儒家的教化倫理觀，並由此論證繪畫的存在價值，其社會緣由之一就是繪畫在中國儒家社會的地位低下。在先秦乃至漢代人的視界中，所謂藝，指的是詩樂等六藝，並不包括繪畫。君子所應該研習的技藝，主要就是詩與樂。因為詩早在夏商周三代時就已是統治者用以觀察民情、彌合群差、諷諫貴戚的資政工具，《詩經》因孔子增刪和對詩的社會功用的充分肯定而成為了儒家經典。而樂則作為禮制的重要部分，在儒家體系中被看成為政者必須認真對待的藝術教化樣式。例如詩被看作是士君子歌詠言志的必備手段和修養之具，如《詩》中的雅、頌等皆當時官吏貴族所為。而樂則被看作與政相通，孔子就曾專門跟從師曠學習過古琴：「孔子學鼓琴師襄，……有所穆然深思焉，有所怡然高望而遠志焉。曰：丘得其為人，黯然而黑。幾然而長，眼如望羊，如王四國，非文王其誰能為此也。」載於《史記‧孔子世家》中的這段話，說明了孔子對音樂學習由曲─數─志（精神）─人（人格）的對藝術精神把握過程，無疑是一種「藝進乎道」的精神體現。然而繪畫則沒有享有這麼高的禮遇。繪畫在秦漢以前一直是賤役匠工所做的低下職業。這種卑視畫業的傳統由來已久，《漢書‧藝文志》錄儒、道、法、名、縱橫家等諸子書和詩、賦、歌、萹、兵、醫等諸技藝，但獨未提書畫。揚雄把詞賦都做為「小道」，繪畫被視為與優伶、乞、巫等為伍的「九流」之列，至北齊的顏之推因畫家時常「與諸工巧雜處」，而視之為「亦為猥役」。直到清代還有人說：「以畫為寄則貴，以畫為業則賤」。雖然在先秦，繪畫也曾經被為政者利用，可是從總體上說，一者，它沒有被統治者納入到如周禮這樣的制度規範體系中去，沒有成為統治秩序中規範化制度化的組成部分，而只是被統治者偶然地利用，自然就沒有詩樂那樣的崇高地位。二者，繪畫作為職業一直是由地位低賤的畫工所為，沒有象詩樂那樣被當作君子習道不可少的學習技藝之一。在這種觀念下，繪畫也就沒有成為士大夫貴族的好尚，反而被看作是「小道」，被列于九流雜役的行列中。這樣，繪畫一直沒有被比類于詩樂，沒有被提高到與詩樂同等的社會地位，當然屬於正常之舉。然而在魏晉六朝時代由於受當時玄道風氣的影響，開始有一批批文人儒士喜好並從事繪畫，這就引起了當時士大夫畫家和文人墨客的反思。對於這些曾經具有儒學信仰的風流名士和仕宦來講，把繪畫納入到儒家文藝政教觀的正統認識中，為士人從事繪畫尋求到一種符合儒家經義的解釋，自然就成了他們的當務之急。

春秋戰國之際的《孔子家語》則記述了孔子觀東周朝明堂時把「四門墉」的賢王暴君等起興廢之誡的壁畫看作是「周之所以盛」的原因之一。[23] 這些儒家經典中的傳說本身就暗示了繪畫在實現儒家先王之治中的教化作用，而且故事主人又多是儒家所推崇的三代明主或孔聖，這顯然給了後世畫學家提出繪畫的功能論證明以有力的經典性支持。而且事實上，這些資料也確實成為後世畫學家論證繪畫功能價值時所引用的權威性論據。

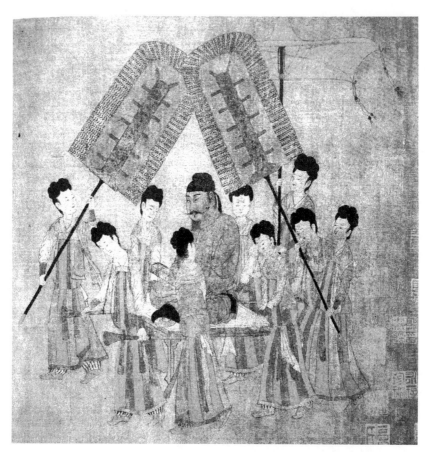

圖 4 唐・閻立本〈步輦圖〉（局部）　北京故宮博物院藏

就現實政治資源而言，提出獨尊儒術的漢代統治者雖然沒有專門提出

23　《孔子家語》卷三之〈觀周第十一〉。根據考古資料和近年來學者的研究，《孔子家語》雖曾經孔安國、孔僖、孔猛等編纂、增補，但可以說並非如前人所說是三國時王肅偽作。在西漢時它已經有原型存在和流行，可以做為研究孔子和其弟子們的重要資料。見：張濤《孔子家語譯注・前言》，西安：三秦出版社，1998，頁 126。

繪畫為政教服務的畫學理論，但是他們對繪畫的利用，全面地實踐了古代
典籍傳說中先聖賢王的政教化嘗試。就中央政府而言，漢代朝廷圖畫功臣
以表彰英烈、激勵後進，以至後世子孫以「父祖不在」其上而恥之，[24] 這種
做法開啟了後世圖繪功臣的先例，為後來各朝代仿效。就地方政府而言，
漢代各封國和郡縣對本地方湧現的烈士、孝行、學優、節婦等符合儒家倫
理規範的突出典型，無論其為官為士還是為民，多建祠造像以祭祀，樹為
鄉民榜樣。雖然當時尚未有專門的繪畫理論來論證和闡發繪畫的這種教化
功能，但是當時統治者卻已經在實踐上把繪畫納入到他們的儒家政治統治
秩序中去了。鄭午昌先生通過對漢代有關畫跡記載的大量揀選，把漢代統
治者利用繪畫以滿足政教需要的事蹟分為紀功、頌德、明禮制、表孝行、
表貞行、表獨行、表烈行、表學行等方面。[25] 他指出統治者「往往利用繪畫
以藻飾禮制，宏協教化」，並且認為漢代有帝王相當之提倡，以經史故事
為主，「以應用論，實為禮教化極盛時期」。[26] 在這方面漢代為政者的作為
達到了後世幾乎難以企及的地步，可謂官方提倡，鄉郡旌表，民眾踴躍，
充分體現了儒家對文藝的倫理化功利作用的實踐。

　　然而這個時期的理論建設卻乏善可陳。這個時期尚沒有專門的自覺的
畫論著述，有關繪畫的功能問題也只能在諸子政論或文學作品中搜尋到零
星的片言隻語。這個時期尚處於繪畫功能論的萌芽階段。

（二）繪畫功能論的自覺總結期：六朝至唐代

　　繪畫功能論在畫學中的自覺提出離不開這個時代畫壇新情況的出現，
這就是文人士大夫畫家的大量出現並且開始成為畫壇的主角。繪畫在這個
時期成為了士君子標榜清雅高蹈品格的才藝象徵，出身貴族甚至王室的畫
家以及熱衷於繪畫收藏的帝王貴戚逐漸多了起來。三國時有高貴鄉公曹髦
和吳王孫權趙夫人、諸葛亮等，在晉有明帝司馬紹、權臣桓玄等，南北朝

24　周積寅，《中國畫論類編》，南京：江蘇美術出版社，1985。

25　鄭昶，《中國畫學全史》，上海：上海人民出版社，1985，頁 21–25。

26　鄭昶，《中國畫學全史》，上海：上海人民出版社，1985，頁 3、17。

時「宋齊梁陳之君，更雅有好尚」，[27]宋高祖、宋明帝、齊高帝、梁武帝和元帝、陳朝各主都嗜好書畫，致力搜求；元帝蕭繹及其子方，武帝「猶子」蕭放等皆以擅丹青而名。唐代則有更多帝王貴戚熱衷於畫事。[28]勿論其藝術水準之高低如何，只這種以畫為尚的行為本身就是對輕賤繪畫的傳統意識的反動，有開風氣之先功效。這是繼漢代利用繪畫行統治之術來肯定繪畫地位的政治之後，再以上層貴族統治者親自從事畫事行為來直接提高繪畫社會地位的舉動。實踐上的先進必然呼喚理論與其

圖 5 唐·〈歷代帝王圖〉　美國波士頓博物館藏

相適應，所以在這個時期，繪畫理論也開始被士大夫和士大夫畫家所關心。由於功能問題關係到文人儒士從事藝事的名譽問題，關涉到繪畫在整個社會政治文化體系中的地位，關係到從事繪畫的文人雅士和帝王貴戚的志趣高低的評價問題，因此繪畫的功能問題在這個繪畫理論自覺的時代首先得到了較多的關注與闡發。

在六朝時代，儒學雖然受到了玄佛之論的衝擊，但仍然被統治階級奉為正朔。當時社會的學校教育仍然是以儒家經典為主的，所以士人畫家們

27　張彥遠，《歷代名畫記》之〈敘畫之興廢〉，何志明等編，《唐五代畫論》，長沙：湖南美術出版社，1997，頁146。

28　朱景玄在唐朝名畫錄中列舉有漢王元昌、江都王和嗣藤王三人擅花鳥鞍馬畫，張彥遠又將高祖、太宗、中宗、玄宗諸帝列入畫史，譽為「藝無不周，書畫備能」。

可以說大多數在涉世之初還是儒學信仰者，都曾立志經世濟民，在其思想深處打上了儒學不可磨滅的烙印。這就不難解釋在「越名教、任自然」的玄學昌行和佛教熾盛的情況下，何以仍然有徐幹、何晏、王廙、謝赫等表露出深具儒學色彩的繪畫思想。而在唐代雖然三教並舉，但是唐代帝王統一儒學內部爭論，修纂《五經正義》，表明實際上仍奉儒家經典為正。中唐韓愈等人的復興儒學運動，充分顯示了這個時期知識分子以弘揚儒學為任的使命意識。在這種情況下，儒學仍然是影響士人畫學家進行理論思考的主要理論資源和依據。裴孝源、朱景玄、張彥遠等人對繪畫存在價值與地位的理論思考仍然是以儒家的致用精神和文藝功能觀為起點的。所以這個時代有關繪畫的教化功能理論得到了較為自覺而充分的理論表述。

標誌這個時期畫學功能論充分自覺的理論就是張彥遠對繪畫政教作用的論證。這一點筆者在前面已有較充分的闡發，茲不贅述。張氏的論說，不僅在於論證了繪畫實現儒家教化目的的合理性與當然性，而且在畫史上對繪畫功能作了最高的形而上的闡述，他所提出的「成教化，助人倫」的結論成為繪畫教化功能論的經典性表述。

（三）教化功能論發展的盛期：兩宋

兩宋是儒學復興而昌盛的時代。宋代立國之初就確立了崇儒重文的國策。太祖建隆三年六月，就曾增修國子監學宮，修飾先聖十哲、七十二賢及先儒二十一人像於東西廊之板壁，並親撰孔子、顏淵像贊。太宗皇帝也曾詔以九經開地方之學。真宗親撰〈崇儒術論〉，詔定《九經正義》於咸平四年頒行天下。與此同時，兩宋發展起了理學這一新儒學形態。理學在吸納佛道思想的基礎上以性命之學取代了佛教曾經的地位，使得儒學重新成為整個社會文人士大夫所熱衷於講論和研習的時尚，加上宋代的文教國策，儒學成為他們立身處世的思想基礎。這種崇儒風氣也影響到士大夫畫家、乃至職業畫家，他們以出身世儒為榮，畫家「習儒」受到了鼓勵；畫學家們自覺地充滿激情地論證和倡揚繪畫為太平之世服務，熱衷於描繪經史故事和儒家經典題材，力圖讓繪畫作品包蘊儒家的道德義理價值。在這樣的情勢下，教化功用觀在理論與實踐兩方面都達到其發展的盛期。其發

展之盛主要體現在這樣幾個方面。

圖 6 孫位〈七賢圖〉（局部）上海博物館藏。

　　其一，這個時期的主要畫學著述無不以儒家思想為立論根據，倡揚繪
畫的規鑒價值。宋代最重要的畫學著述《圖畫見聞誌》的作者郭若虛就以
儒家思想為指導，以承繼張彥遠事業為志，在其著作中專門列出「敘自古
規鑒」和「論古畫名意」等節，並在後注中稱：「以上圖畫雖不能盡見其
蹟，前人載之甚詳，但愛其佳名，聊取一二，類而錄之」，可以看到他對
繪畫的輔翼教化價值的嚮往和推崇。郭熙雖為宮廷畫師，卻長期與當時理
學家相往來，[29] 並教子以儒起家，他在《林泉高致》中以儒家入世的思想論
說山水畫的功能，認為山水畫是在「太平盛日，君親之心兩隆」之際，在
文人仕宦經世濟民的事功之餘通過「坐窮泉壑」、「快人意」而實現的一
種遊娛調劑之舉，這就以儒家入世心態取代了宗炳佛家出世心態下的澄懷

臥遊觀。[30] 這種觀點和代表宋徽宗及其朝臣的《宣和畫譜》觀念是一樣的。《宣和畫譜》從儒家立場論證藝術功能，把繪畫定位於君子志道而「游」於藝的儒家傳統上，對那些以畫助益於人倫風鑒的畫家極加稱譽，對墨竹龍魚花鳥等畫目也不忘從儒家立場加以闡發，如從《易》之五行陰陽觀念論花木鳥禽之合於「天理」，而「上古采以為官稱，聖人取以配象類，或以著為冠冕，或以畫為車服，豈無補於世哉？……所以繪事之妙，多寓興於此，與詩人相表理焉。」[31] 論龍魚也以儒家《詩》、《易》典冊為據，強調「曰龍曰魚，作《易》刪《詩》，前聖不廢，則畫雖小道，故有可觀。其魚龍之作，亦《詩》《易》之相為表裡者也。」[32]

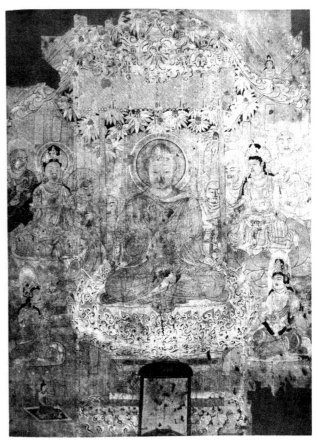

圖 7 唐・〈淨土變〉 大英博物館藏

其二，兩宋歷代帝王對繪畫匡濟人心補益世教的鼓勵與身體力行，推動了這個時期經史人物故事圖和花鳥畫創作上普遍的倫理化取向。這也為畫論有關儒學教化功能說的進一步繁榮提供了現實資源、政治保證和權威導引。兩宋帝王都很重視繪畫的教化作用，宋太祖收蜀，曾將宮中藏畫散之肆中，聲稱「獨樂不如眾樂」。仁宗皇帝則在「皇祐中，命待詔高克明

30　郭熙，《林泉高致》，俞劍華編著，《中國畫論類編》，北京：人民美術出版社，2000，頁第二版，頁 632。

31　《宣和畫譜》，長沙：湖南美術出版社，1999，頁 310。

32　《宣和畫譜》，長沙：湖南美術出版社，1999，頁 190。

輩畫出三朝聖迹一百事，人物才寸餘，宮殿、山川、車馬、儀衛咸具。詔學士李淑等撰次序贊，為十卷，曰〈三朝訓鑒圖〉。鏤版印賜大臣、宗室。」[33]這是利用當時的印刷先進技術為宣揚儒學綱紀服務的帝王畫事。宋徽宗在《宣和畫譜》序言中明確定下了圖繪教化的基調：「是則畫之作也，善足以觀其時，惡足以戒其後，豈徒為是五色之章以取玩於世也哉！」[34]南宋高宗趙構、孝宗、寧宗等對於那些寓意勸戒的繪畫作品也大加賞贊，在畫上題詩題贊或書寫《詩》等儒經命畫家配畫。這些帝王重視繪畫風教人倫作用的事蹟，就是兩宋繪畫的儒學教化觀得以繁榮的現實基礎和重要表現。

　　其三，這個時期畫家傾慕儒學，產生了大量以儒家綱常名教意思為宗旨或比附於儒家經史的繪畫作品，這種繪畫的充分繁榮，是繪畫教化功能觀的強大影響力所至。從李成以「吾儒」自居，李公麟繪畫要「薄著勸戒於其中」，到郭熙教其子「以儒學起家」，都可以看到儒學在當時畫家心目中的地位和畫家對之的傾慕。這種傾慕在帝王的旌表和畫學家們的鼓吹下變成了一種以畫附麗儒家經典，賦於畫作倫理價值的創作時尚。宋代許多大畫家如李公麟、郭熙、米芾、李唐、馬和之等等都曾繪製過《詩經》、《孝經》、《論語》、《周禮》等儒家經典，或宣傳儒家聖賢和儒家倫理觀的圖畫，「宋時圖繪儒家經典的繪畫超過了歷史上任何一個時期，幾乎儒家的所有經典都被畫家製作成畫圖，以為教育之用。這突出反映了儒家思想對發展中的宋畫的強烈滲透。」[35]甚至連山水花鳥畫，畫家們創作時的主旨也本著有補政教的倫理化思想取向來構思立意。宋徽宗所畫花鳥，以及他所指導下的宣和畫院花鳥畫創作，都體現出儒家的傳統倫理政教意識於其中。如宋徽宗所畫〈瑞鶴圖〉、〈祥龍石圖〉，表現的祥瑞福佑意識正是自漢以來的儒家仕宦熱衷於宣傳的天命神授傳統的體現。

　　然而，眾所周知的是，在宋代繪畫教化功能論繁榮的同時，異端的否定畫家創作社會責任的文人墨戲畫及其理論已經在部分士大夫畫家中流傳開

33　轉引自謝巍《中國古代畫學著錄考辯》，上海：上海書畫出版社，1998，頁 206–207。

34　〈宣和畫譜序〉，《宣和畫譜》，長沙：湖南美術出版社，1999，頁 1。

35　朱良志，《扁舟一葉──理學與中國畫學研究》，合肥：安徽教育出版社，1999，頁 21。

來。事物的辯證法就是這樣，在一種理論達到它的發展極致之際，也是它走
向衰微的開始。

（四）教化功能論的延續與衍變：元明清

　　在宋代大量畫家熱衷於表現倫理題材的同時，已經出現了如文同、蘇
軾、楊無咎、米芾和梁楷等人的率意遣興之作，而在理論上，則有蘇軾、
米芾、文同等人的適情寄意功能說的提出。不少大畫家也把繪畫當作是吟
詠性情、適情寫趣之事，而有意識地淡化繪畫教化人倫的沉重負擔。不過，
即使這些文人畫的鼓吹者也沒有完全喪失對繪畫教化功能的信仰和稱賞，
並且都有不少體現這種社會作用的力作問世。在總體基調上，占統治地位
的理論仍然是儒家正統的教化功能觀。然而到了宋元之際，社會遽變和元
代士人的低下地位，卻促使文人畫風行並最終成為以後中國繪畫樣式的主
流。文人畫的遣興寓性之論，雖然也有著儒家進則仕、退則隱而明哲保身
的另一面人格規定，但是當時畫家所受的影響更多的確是道禪因任自然、
放任情性、脫俗拔塵的思想。這些隱逸畫家，雖然沒有多少系統的理論撰
述，但他們的行為、筆墨表現力和片言隻語卻對後世文人畫觀產生了深刻
的影響。與宋代士夫畫家在繪畫形態語言上仍然與當時的眾工之作甚少差
別的情況不同，元明清的文人畫家們尋找到了突出筆墨情調的寫意畫樣式，
從而與民間繪畫和宮廷樣式區別開來。當崇尚筆墨遊戲、任情揮灑的繪畫
樣式最終占據畫壇主宰地位的時候，蔑視那些以象形雕鑿為尚的「院體畫
風」的思想傾向也最終將繪畫的政教功能說推到了畫史視域的暗面。

　　在這段時期的繪畫理論著述中，我們很少能看到有關繪畫教化功能的
論說，即使有，也已經變成了聊以敷衍的套語。少數尚有心改變繪畫徒重
筆墨的形式主義傾向，恢復繪畫的儒學意義的論說者，也只能發一發今不
如昔的感慨了（如宋濂、王紱、李日華、吳寬、松年等）。而他們對繪畫
功能的論說又無法超越張彥遠、郭若虛等人設定的理論高度，只有重複而
已。這正體現出繪畫功能論在這個時段中的衰微。不過，從另一方面看，
文人畫家對繪畫適情寫意功能的青睞與論說，雖然受到了道禪之說影響，
但是能夠為從小受到儒學教育而有濟世顯宗志向的士人所接受，當然也有

儒家出則仕退則隱的處世哲學和心性娛養論所認同的背景。這也可以看作
是繪畫功能論從教化觀的外向作用向文人畫寫心之論的內向作用的衍變。

　　與此同時，我們也應該看到，在文人畫娛情功能說盛行的同時，宮廷
繪畫和受儒家教化論影響的畫家仍然在中國畫史上創作出了一批批體現儒
家倫理名教思想、社會政治理想和統治者政教利益的繪畫，仍然有一些畫
家繼續提倡和堅持繪畫有補世教的主張，從而延續著繪畫的儒家政教觀之
「正脈」。

二、教化功能論的儒學色彩與繪畫的宗教題材創作

　　在中國畫論的諸多理論命題中，教化功能論最為直接地接受了儒家倫
理政治學說和文藝載道宣教的功用觀。做出這種論斷的依據不僅在於繪畫
功能觀的論說直接把儒家關於詩樂等文藝要為以仁禮為中心的政治理想服
務的觀點移植於畫論中去了，而且在於畫學功能論的諸多表述中滲透著與
儒家精神氣質和思想傾向相一致的倫理化品質。

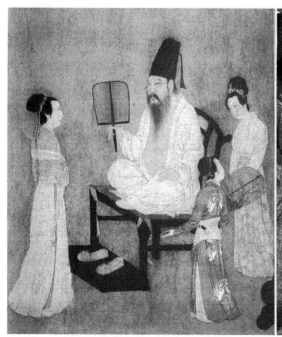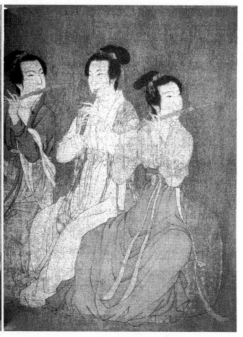

圖 8 五代・顧閎中〈韓熙載夜宴圖〉（局部）　北京故宮博物院藏

　　如前所述，儒家思想的最終歸宿就是要建立一個效法先王的理想社會，這種社會在儒家那裡是一種倫理化基調的設計，它希望通過倫理規範的宣傳教育為人們自覺接受和遵行來實現這種社會。這使得儒家在其實踐過程中體現出一種理想主義的倫理精神氣質。同樣，中國畫論對繪畫作用的論說，首先關注的也不是什麼自娛寄興，臥游修道，而是繪畫在君王和臣民踐行儒家三綱五常教義方面所起到的規勸和警戒作用。它所關心的題材完全是儒家的君臣父子夫婦等倫理關係，所要求於繪畫的就是盡其存形達意之能，實現勸善戒惡、「以忠以孝」的教育目的。這就是繪畫的教化功能論在其內容和思想傾向上體現出的與儒家倫理化品質的一致性。

　　然而在我們考察歷代畫跡時，我們不僅可以看到與儒家思想傾向直接相關的聖王名賢、人物故實、烈女孝行等內容，而且還有大量神仙、道教事蹟如西王母、東王公、朱雀玄武、鍾馗八仙等，在佛教興起之後，更有大量的佛教聖像和經變故事成為畫家們鍾愛的題材。特別是在宋代以前整個繪畫界以人物畫為主的時代，也是繪畫的教化功能論最為盛行並占據畫壇主宰的時代，畫家們同樣也熱衷於圖繪佛道仙術等聖像人物故事，這與繪畫的教化功能說是否矛盾呢？如何理解儒家繪畫功能說在理論上盛行，而實際創作中卻有大量佛道仙鬼等非儒家倫理題材的作品流行呢？

　　筆者認為，在理解繪畫功能問題上的儒家色彩時，我們不能狹隘化，不能以宣傳儒家倫理綱常規範的題材作品來否定那些描繪和傳播佛道內容的繪畫作品的儒家色彩和政教功能。廣義上講，這些宣傳佛道內容的圖畫仍然在實踐上起到了與儒家倫理說教同樣的勸善戒惡、裨益政教的作用。因為我們認為，由於儒學思想在中國社會的一統情勢，由於繪畫爭取納入儒家政治倫理體系的努力，它最初肯定要以宣傳儒家綱常名教思想的立意為主旨，所以我們可以看到在王延壽、曹植等人對繪畫鑒戒功能的闡述中所舉例證、所主思想都是關於儒家「風教」和帝王之治的。但是問題在於，繪畫在內容上對儒家思想的附著並不是教化功能論的關捩所在，宣傳什麼思想不過是一種題材的選擇而已，最關鍵的在於繪畫功能論的提出實質在於使繪畫能夠為當世統治者所接受，能夠納入於實現儒家政治理想的整體格局中。也就是說，儒家化功能論要處理的焦點在於繪畫與為政的關係。

這種關係的處理，抽象地講，只是一個為當政者服務，使繪畫成為政治統治要素的問題。這就使得繪畫的教化功能在特定的時代完全可以脫離儒家內容的宣教而與特定的時代和特定的政治現實相聯繫。具體的繪畫表現內容因時代差別可異，而其定位（服務於當前政治）卻在實質上是一樣的。只有在這種意義上，繪畫的存在價值才能得到真正的解決，而不會因繪畫所宣傳的某種學說思想的過時或被拋棄而擱淺。儒家思想實際上在其施行中，也往往會不斷因應形勢而改變，孟子稱孔子為「時之聖者」正反映了儒家思想因應時代而變的實用工具性品質。這就不難理解何以宣傳佛道等的繪畫仍然被畫學家和統治者視為政教輔翼工具。

從儒家自身的理論品質看也是如此。儒家提出的政治學說，最早是一種「聖王」之治，但是現實政治往往是強者為王，姦霸為君，此即孟子所謂「霸道」。為此儒家轉而提出了「王聖」政治，[36] 主張為王者不論出身地位和強霸如何，只要他願意施行仁政，以民眾疾苦為念，以聖王之治為的，修身正己，那麼他的存在就是合理的，儒家就可以出仕藉以實現治平理想。在這裡，儒家已經屈尊而為當朝帝王的政治統治服務，這正是儒學能被歷代帝王當作立國之本的重要原因。這是儒家的工具理性和現實主義原則的產物。因此可以說，繪畫雖然在特定時代脫離儒家內容，但卻仍然為當朝的政治統治服務，這正是儒家「王聖」政治的職能規定所潛藏著的必然取向。

事實上，在中國古代社會，不少帝王和朝代曾經崇信佛道，佛教曾經被帝王作為有利於其政治統治的意識形態手段，作為有補於社會秩序安寧的輔劑而得到支持。此時，佛教或道教就成為了統治者政治上層建築中的重要環節。畫家著力於描繪佛道題材，借此與統治者的政策保持一致，給民眾以生活的慰藉和信仰的支持，這不正是繪畫服務於政教的體現嗎？宗教也具有勸民為善，懲惡慰善的教義，繪畫對善惡報應等勸諫內容的表現，不也是繪畫教化人倫作用的體現嗎？吳道子曾畫地獄變相圖以戒殺生、以宣因果報應，致使當時屠沽之戶紛紛思慮改業。這不正體現出繪畫的勸善

36　參見杜維明先生對儒家王聖與聖王的分析。杜維明《一陽來復》，上海：上海文藝出版社，1997，頁 113–115。

戒惡、輔翼名教的儒家教化目的嗎！米芾對此就有清楚的認識，明確地說：
「鑒閱佛像故事圖，有以勸戒為上……」。[37]

圖 9（上）圖 10（下）五代・趙幹〈江行初雪圖〉局部　臺北故宮博物院藏

可見隨著封建統治經驗的豐富和成熟、統治者彈性地利用儒釋道為其
統治服務和「三教合一」趨勢的出現，繪畫為政教服務的題材也擴大了，

37　米芾，《畫史》，黃賓虹等編，《美術叢書》（二），南京：江蘇美術出版社，
　　1997，頁 1208。

粗略地看，就有（1）直接歌頌帝王的，（2）以歷史題材取鑑的，（3）通過宗教宣傳的，（4）以山水花鳥的「比德」而寓教於中的等等。這樣，符合儒家精神的所謂政教功能，也就自然含括宗教題材於其中了。繪畫功能上的儒家色彩，說到底，就是一種為政權服務的實用理性精神！這種繪畫創作中非儒家內容的儒家性，筆者後文還將進一步論說。

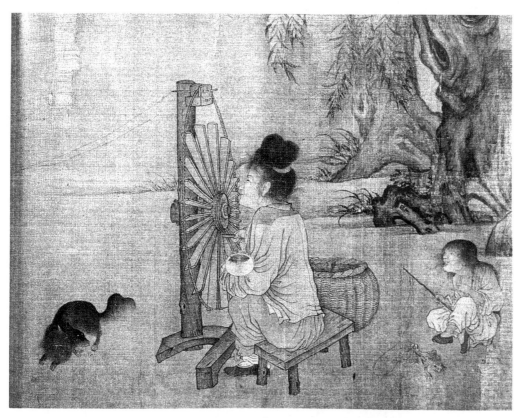

圖 11 北宋・王居正〈紡車圖〉 北京故宮博物院藏

第三章　教化功能論的基本理論

一、教化功能論的立足點

　　古代畫學家論述繪畫的功能，首先是立足於把繪畫納入當代社會政治統治的體系中去，並與儒家所設計的社會理想保持一致，從而為繪畫的生存爭取到有力的政治支援和儒學根據。

　　如前所述，孔子儒家提出的一整套學說實質上是要建立一個「法先王」的理想社會制度。在這個社會理想體系之中，文藝也有其自身的地位和作用。例如作為儒家「五經」之一的《左氏春秋傳》中就記載大臣魏絳所言：「夫樂以安德，義以處之，禮以行之，信以守之，仁以厲之，而後可以殿邦國、同福祿，來遠人，所謂樂也。……」[1] 這裡把樂與仁義禮信等道德規範並列，實際上肯定了文藝可以發揮與其他道德律令同等重要的安邦定國作用。《禮記》也把樂看作是與禮、刑、政等同樣不可缺少的安邦定國工具：「禮以道其志，樂以和其聲，政以一其行，刑以防其姦。禮、樂、刑、政，其極一也，所以同民心而治道。」[2] 孔子曾對弟子講上臺伊始首要施政綱領

1　左丘明，《春秋左傳・襄公十一年》，《四書五經》，陳戌國點校，長沙：嶽麓書社，1991，頁 966。

2　《禮記・樂記》，《四書五經》，陳戌國點校，長沙：嶽麓書社，1991，頁 565。

就是正名，其中包括正雅樂而放鄭聲。這裡反映出儒家政治倫理思想中一貫的傾向性：把文藝作為實現儒家聖王之治的重要手段，以政治化和倫理化的視角理解文藝的作用。這是儒家論述詩樂等文藝的功能時的基本立足點。

在儒家看來，詩樂不僅對為政者有和順民風、敦化民俗的「以上風下」的作用，而且對當政者有規諫之功。孔子有關詩可以「興觀群怨」的主張就肯定了詩歌有「以下諷上」的勸諫作用，對於這種作用，〈毛詩序〉有段精僻的概括：

> 上以風化下，下以風刺上，主文而譎諫；言之者無罪，聞之者足戒，故曰風。……吟詠性情以風其上，達於事變而懷其舊，俗者也，故變風。……[3]

這種思路反映了儒家以文藝方式處理君臣關係的特點。儒家認為臣子對君主有諫諍之義，但是由於為君者的尊上地位，諫諍又要有一定的策略，要有利於維護君臣綱常尊卑之序，因此，儒家除了提倡臣子直諫和君主納諫的品德之外，非常重視利用文藝形式以諷諫規鑒。由此，詩樂之諫的作用成為了與政治諸要素不可分開的重要手段。

然而問題在於繪畫在先秦兩漢社會和儒家典籍中沒有詩樂那樣高的政治地位，所以繪畫教化說的提出者就要想辦法把繪畫提高到如樂與詩那樣同等的地步，這個辦法就是立足於君主政治。也就是說，要仿效儒家經典中對詩樂的政治輔弼作用的論述，肯定繪畫也是有助於君主治國安邦和為臣者勸諫盡忠的輔翼工具。在他們對繪畫的諫誡作用的論證過程中，我們可以更明顯地感受到繪畫功能論說者的這種立足於君主施政的思路。

> 圖畫天地，品類群生。雜物奇怪，山神海靈。寫載其狀，託之丹青，千變萬化，事各繆形。隨色象類，曲得其情。上紀開闢遂古之初，五龍比翼，人皇九頭；伏羲鱗身，女媧蛇軀，……下及三后，淫妃

3　毛亨傳，劉向箋《毛詩》，明萬曆間精刻初刊本，影印本，濟南：山東友誼出版社，1990，頁21。

亂主。忠臣孝子，烈士貞女。賢愚成敗，靡不載敘。惡以誡世，善以示後。[4]

蓋畫者鳥書之流也。昔明德馬后美於色，厚於德，帝用嘉之。嘗從觀畫。過虞舜之像，見娥皇女英。帝指之戲后曰：恨不得如此人為妃。又前，見陶唐之像。后指堯曰：嗟乎！群臣百僚，恨不得戴君如是！帝顧而咨嗟焉。……觀畫者，見三皇五帝，莫不仰戴；見三季暴主，莫不悲惋；見篡臣賊嗣，莫不切齒；見高節妙士，莫不忘食；見忠臣死難，莫不抗首；見放臣斥子，莫不歎息；見淫夫妬婦，莫不側目；見令妃順后，莫不嘉貴。是知存乎鑒戒者圖畫也。[5]

在王延壽、曹植等人的論述中，已經表現出借推崇繪畫對帝王當政有直接功利效果以說明繪畫地位重要的論證思路。他們所觀畫跡，也多是宮廷壁畫。不過漢代繪畫之盛不僅在於帝王大臣用之規諫知戒，而且下層官吏與鄉紳也以之匡濟民心、敦順民俗，這或許就是他們在上述論說中把繪畫作用的論證推廣於民眾道德風俗的改變的現實依據。然而其後的何晏，則幾乎全以帝王后妃利用宮廷繪畫為鑒的事蹟作為論證繪畫功用的論據：

悅重華之無為，命共工使作繢，明五采之彰施。圖象古昔，以當箴規。椒房之列，是准是儀。觀虞姬之容止，知治國之佞臣。見姜后之解珮，寤前世之所遵。賢鍾離之讜言，懿楚樊之退身，嘉班妾之辭輦，偉孟母之擇鄰。[6]

張彥遠在論證繪畫「成教化助人倫」功用之時舉證事例有：有虞作繪而禮樂興，漢帝詔畫功臣於雲臺麟閣，夏桀亂而太史抱畫奔商，殷紂淫暴而內史載圖歸周，燕丹獻圖刺秦，蕭何收圖而王沛公，漢明帝馬后以唐堯勸君，石勒觀古忠孝等，除蜀郡學堂繪古名賢忠孝事為民間畫跡外，其他

4　王延壽，〈魯靈光殿賦〉，《文選》卷十一，嘉慶十四年刻本，影印本，北京：中華書局，1977，頁 171。

5　曹植，〈畫贊序〉，趙幼文校注《曹植集校注》，北京：人民文學出版社，1998，頁 67–68。

6　何晏，〈景福殿賦〉，蕭統編《文選》卷十一，嘉慶十四年刻本，影印本，北京：中華書局，1977，頁 175–176。這裡所舉事例只有孟母擇鄰不直接關係帝王事。

所列全是與帝王政治直接相關並影響其政事的畫跡。郭若虛在敍自古規鑒畫的「指鑒賢愚，發明治亂」作用時，舉有魯靈光殿壁繪歷代興亡事、麒麟閣功臣事、漢武賜霍光圖以託孤事、班婕妤辭輦、班伯釋帝問紂醉踞妲己圖事、後漢光武馬皇后緣圖進諫事、唐德宗唐文宗重畫事，其中只有東漢蜀郡高收修古聖賢畫壁和唐韋機以孔子名儒畫像贊教化邊民兩事不直接關涉帝王。由此我們可以看到古人在論證繪畫的功能與地位之時，其立足點在於把繪畫納入帝王政治軌

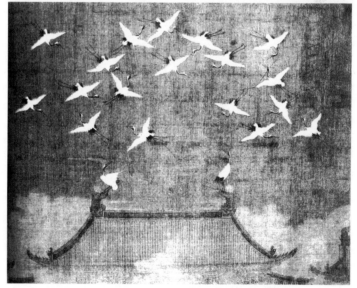

圖 12 宋‧趙佶〈瑞鶴圖〉 遼寧博物院藏

道中去，闡說繪畫可以規諫帝王后妃，使之符合儒家仁君順后要求。至於繪畫對於一般民眾的教育作用，雖然也被繪畫功能論說者看到，但卻在他們的論證中處於次要地位，這顯然與儒家把政治理想的實現寄託於聖王賢君的思維指向分不開。因為在儒家看來，君王欲治平天下，首先在於正身。7

7 《論語‧顏淵第十二》：「季康子問政於孔子。孔子對曰：政者，正也。子帥以正，孰敢不正？」。見：楊伯峻《論語譯注》，北京：中華書局，1980，頁 129。《大學》

身正德修則可以號令天下。這正是儒家在論說詩樂乃至繪畫作用時把立足點往往放置於君主政事的諫誡事蹟上的思想基礎。

當然，張彥遠等人對繪畫教化功能的論說相對來講，還是一個總體上的界定。隨著以後繪畫實踐的不斷深入和畫學家們的不斷闡發與總結，有關繪畫的功能論說也逐漸發展成為了一個相對豐富而完備的理論體系。

那麼這個功能論體系的基本思想是什麼呢？

二、教化功能論的基本要求

其一，在題材選擇上要求側重於描繪有助君臣規鑒、「勸善戒惡」作用的選題。

在曹植、何晏、張彥遠諸人論證繪畫功能所舉的事例中已經內在地隱含了這一題材要求，之後的郭若虛在考察古今有補風教規諫的繪畫事蹟時，把這一點明確提了出來：「古人必以聖賢形像、往昔事實，含毫命素，製為圖像」，目的在於「指鑒賢愚，發明治亂」。[8]

他在「敘圖畫名意」這一節中具體列舉了古代畫家經常創作的題材做為當時畫家之典範，其中有典範、觀德、高節、壯氣、忠鯁、風俗等關係教化規鑒的題材。對教化題材專節而論，在古代畫家專門著述中是前所未有的。這不僅顯示出郭若虛對儒學的景仰，而且可以看到他對教化主題的充分重視。

在實際的畫跡中，體現儒家觀念的古賢聖王、歷史故事題材一直是古代畫家們所鍾愛的，特別是在宋元以前人物畫主宰畫壇的情況下更是如此。如孔子及七十二弟子像，古代堯舜至周公文王等聖王像，孝經圖、詩經圖、列女圖等等，從漢末六朝一直到清代，都是畫家們熱衷於描繪的選題。這

中言：「一家仁，一國興仁；一家讓，一國興讓；一人貪戾，一國作亂，其機如此。」見：朱熹《四書集注》，長沙：嶽麓書社，1985，頁 12。

8　郭若虛，《圖畫見聞誌》之〈敘自古規鑒〉，俞劍華編著，《中國畫論類編》，2000，第二版，頁 55。

些作品題材內容所體現出的就是繪畫要發揮儒家教化民眾、移風易俗的社會作用的意向。對這些題材的選擇本身就表明畫家對儒家教化文藝觀的認同與踐履。

　　題材的選擇不僅是一幅畫能否體現出儒家思想、實現繪畫宣教作用的重要前提，而且被一些人拔高到關係國運昌盛與否的高度。南宋詩人康與之早在一首題趙估〈花鳥圖〉的詩中就表達了這樣的意念：

> 玉輦宸遊事已空，尚餘奎藻繪春風。年年花鳥無窮恨，盡在蒼梧夕照中。[9]

　　明人王紱更明確地從歷史興亡角度提出了繪畫題材的選擇對帝業成敗的作用：

> 王應麟有言，唐內殿作無逸圖，及末年代以山水，開元天寶治亂所以分也。宋仁宗寶元初圖耕織圖於延春閣，哲宗元符間，亦代以山水，勤怠判焉。此語良足炯鑒。金主海陵，太子生日，皇后獻田家稼穡圖……是皆能知國本。借藝事以引君於道者。[10]

　　清人孫承澤在《庚子銷夏錄》中則把宋徽宗和宋高宗兩人在繪畫題材上的不同喜好相比較，也得出繪畫題材選擇不同，關係到國運興亡的結論：

> 宣和博收書畫，然賞識遠不及高宗，蓋宣和所尚者人物花鳥，如收黃筌父子至六百七十餘幅、徐熙至二百四十餘幅，而名家山水寥寥。至高宗所收今傳世上有乾卦雙龍小璽內府圖書及奉華寶藏瑤暉堂印者，皆高雅可觀。雖未見高宗之畫，然所書九經及馬和之補圖毛詩，又非宣和所能及也。一興一亡，觀所好尚已可知矣。[11]

9　《中國歷代畫家大觀・宋元》，上海：上海人民美術出版社，1998，頁242。

10　明・王紱《書畫傳習錄》之卷四〈風教門〉，《中國書畫全書》（三），上海：上海書畫出版社，1992，頁250。

11　孫承澤，《庚子銷夏錄》，《中國書畫全書》（七），1994年，第768頁。也有人對此提出異議，認為繪畫無關國運，國運興衰在於君主是否選賢任能。如顧復就認為：「宋道君潛心繪事，假權群小，釀成五國城之慘禍，後世蓋之，並以畫為諱焉。明宣宗弱冠登朝，三楊秉政，八表咸誦聖明，機務之餘，以丹青遊戲，至今熠熠照人目睫也，乃知治亂之機，自有本務，奈何罪及畫道哉！」顧復《平生壯觀》，《中國書畫全書》

　　其二，圖畫立意上要求畫家在描繪人物題材，乃至花鳥畫題材時都要立意體現儒家意思，「薄著勸戒於其中」。[12]

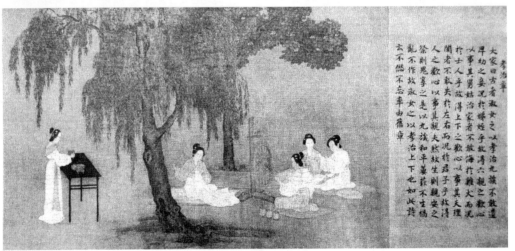

圖 13 南宋・〈女孝經圖〉　北京故宮博物院藏

　　同樣題材，因表現目的和趣味的不同，繪畫的立意就有差異，它們的審美教育效果就迥然有別。例如同樣是描繪古代聖賢，馬麟的〈聖賢像贊〉把觀眾引導向對古代先聖賢王的品德與儀度之體認；而在文人畫家筆下，

（四），上海：上海人民出版社，1992，頁 1002。

12　《宣和畫譜》論李公麟條，岳仁譯注，長沙：湖南美術出版社，1999，頁 157。

如清人張風的〈諸葛亮像〉，因為作者不過是借用這麼一個題材，通過筆墨來寄託自己的書卷雅氣，放逸天趣，在技法上圍繞著如何顯現筆墨性情之溫潤清和來設計，從而使作者的主觀氣質個性超越描繪對象而走到了前臺，引導觀眾把對繪畫內容的感知轉向對繪畫筆墨趣味的體認，對聖賢氣象的體認轉向了對作者文人雅士風節的感知。

這種立意與題材選擇上的脫節，突顯於文人畫產生之後。宋代中期以來士大夫文人畫興起，以畫自適和愉悅性情的創作指向在士大夫畫家那裡成為時尚，這就影響了習畫者對古人立意規箴傳統的繼承。米芾看到了這種情況，一針見血地指出：「古人圖畫無非勸戒，今人撰〈明皇幸興慶圖〉，無非奢麗。〈吳王避暑圖〉，重樓平閣，動人侈心。」[13] 米芾在李公麟病右手三年餘之後才執筆畫人物畫，而且「惟畫古賢」，當有立志勸誡、矯正時蔽的用意。《宣和畫譜》還特別記述了李公麟這麼一件事：

> （李公麟）晚得痺疾，呻吟之餘，猶仰手畫被，作落筆形勢。……病少間，求畫者尚不已，公麟歎曰：吾為畫如騷人賦詩，吟詠情性而已，奈何世人不察，徒欲供玩好耶？後作畫贈人，往往薄著勸戒於其間。[14]

這裡，許多論者留意於李公麟的「吟詠情性」這一頗具文人畫論宣言的言說，實際上我們從文中可識讀到李公麟所講「為畫」是指他在早年「為畫」以「吟詠性情」為主，一場大病及求畫者只認其名而不知其畫旨的情況使他改變了以往只事吟詠情性的狹隘功能觀，開始接受與實踐儒家以畫為勸戒的教化說。而且正因為這一點受到了代表正統儒學觀的宣和畫譜的作者傾賞才被載入畫譜中。而且李公麟的畫跡中也的確有不少立意勸戒、反映儒家經史和聖賢題材的作品。這一點可以從他本人在〈孝經圖〉上的題跋看得出來：

13　米芾，《畫史》，黃賓虹、鄧實編，《美術叢書》（二），南京：江蘇古籍出版社，1997，頁 1201。

14　《宣和畫譜》卷七，長沙：湖南美術出版社，1999，頁 155。

鳳閣舍人楊公雅言《孝經》關鍵六藝，根本百行，在世訓所重，謂
龍眠山人李公麟曰：能圖其事以示人，為有補。元豐八年六月，因
摭其一二，隨章而圖之。[15]

公麟的立意在其畫中獲得了充分的表現，以致元儒俞焯諄諄告誡觀畫
者，評價和觀賞李公麟的畫，不能只從技法上論其畫品之優劣，而要「以
意論之」。[16]

作畫立意放棄教化勸戒宗旨，而著意娛玩筆墨的現象在教化說衰微的
明清時代已成為畫界的普遍現象，因此作為明代開國功勳、文臣之首的宋
濂對此感歎不已：

古之善繪者，或畫《詩》，或圖《孝經》，或貌《爾雅》，或像《論
語》暨《春秋》，或著《易》象，皆附經而行，猶未失其初也。……，
世道日降，人心不古若，往往志于車馬士女之華，怡神於花鳥蟲魚
之麗，游情於山林水石之幽，而古之意益衰矣。[17]

宋氏所論針對的是元末明初畫壇上承元代文人士大夫遊戲翰墨、放浪
性情，而與新朝初建、百廢待興、立意進取的精神氣象不相吻合的情況。
到了晚明，出現了末流文人和當時畫派後學肆意筆墨、學得皮毛而蔑視法
度、徒呈浮燥的現象，李日華再一次指出：「古者圖書並重，以存典故，
備法戒，非浪作也。」[18]此處「浪作」所指正是徒以筆墨為能事而忽略繪畫
「輔翼名教」作用的晚明畫家末流的作品。清人松年在其《頤園論畫》中
也一再重複這一點：「古人左圖右史，非為觸目驚心，非徒玩好，實有益
於身心之作。或傳忠孝節義，或傳懿行嘉言，莫非足資觀感者，斷非後人

15　郁逢慶，《郁氏書畫跋記》之〈李龍眠孝經圖〉條，《中國書畫全書》（四），上海：
　　上海書畫出版社，1992，頁 698。

16　張丑，《清河書畫舫》之〈李龍眠君臣故實八則〉條，《中國書畫全書》（四），上海；
　　上海書畫出版社，1992，頁 284。

17　宋濂，〈畫原〉，《中國畫論類編》，北京：人民美術出版社，2000，第二版，頁
　　96。

18　李日華，《竹嬾畫賸》，《中國畫論類編》，北京：人民美術出版社，2000，第二版，
　　頁 130

圖繪淫冶美麗以娛目者比也。」[19]

對立意的強調，同樣被提到了關係國運的高度。孫承澤談及宋徽宗與高宗同玩書畫而國運不同時，不僅把原因歸諸於選擇題材，而且指出二帝各玩書畫的用意不同，即所謂「好尚」有差，一則在於耽溺娛遊而誤國，一則利用書畫宣揚儒家經典綱常之教。這種對高宗與徽宗等帝王提倡繪畫之立意不同的比較，孫氏所論不過較為典型而明確而已，實際上在孫氏之前，也有許多類似論說。王紱在書畫傳習錄中就記有這樣的事蹟：

> 宋端明殿學士蔡襄畫荔枝一卷，筆墨精妙，絹素縝密。後用楷書書荔枝譜按圖考索，一一悉與譜合。蓋係進呈之本，故精當若是也。及紹興間，高宗臨仿其圖，盛傳朝右。元人張伯雨題云：旌旗南渡士崩秋，恢復中原尚可謀。何事閒來寫丹荔，恬然忘卻戴天仇。倪雲林題云：河洛戎車猶未已，兩宮曾獻荔枝無？如何王室方多故，猶有閒情寫此圖。[20]

與上引康與之題畫詩一樣，堅持儒家正統觀念的士人認為為政者熱衷於花鳥蟲魚之類題材，其命意就已屬耽玩恬致，而且會由此消磨了複國大計。只是在這裡，批評的對象由徽宗轉到了高宗，認為在他耽溺於花鳥畫的題材命意中已經表露出偏安怠國的思想傾向。對此，王紱把主題一語道破：「山人曰：繪事雖小道，攸關國運。同一荔枝圖也，在君謨則寫承平之景物，在高宗則為宴樂之盤遊。江左偷安，乾綱不振，於此可見矣。楊鐵厓先生少時嘗見詩社中題作楊妃馬嵬襪，因得句云：艱難豈料關天步，生死猶能繫俗情。觀於此，可自愧矣。」[21]

進而言之，是否著勸戒意義於畫中，不僅對於當權者及其家國來講是重要的，而且對於畫家和繪畫作品本身來講，也事關重大。在嚴格捍衛儒

19　松年，《頤園論畫》，《中國畫論類編》，北京：人民美術出版社，2000，第二版，頁 326。

20　王紱，《書畫傳習錄》卷四《畫事叢談》，《中國書畫全書》（三），上海：上海書畫出版社，1992，頁 257。

21　王紱，《書畫傳習錄》卷四〈畫事叢談〉，《中國書畫全書》（三），上海；上海書畫出版社，1992，頁 257。

家正統觀的論畫者眼中，圖畫立意是一幅畫能否存世的重要依據。〈韓熙載夜宴圖〉是畫史上為許多評者稱頌的名作，然而《宣和畫譜》的作者就曾認為它立意宣揚荒縱淫逸生活態度而對這幅畫的留存提出了懷疑：

> ……中書舍人韓熙載，以貴游世冑多好聲伎，專為夜飲……（李氏）欲見樽俎燈燭間觥籌交錯之態度不可得，乃命閎中夜至其第，竊窺之，目識心記，圖繪以上之。故世有〈韓熙載夜宴圖〉。李氏雖僭偽一方，亦復有君臣上下矣。至於寫臣下私褻以觀，則泰至多奇樂，如張敞所謂不特畫眉之說，已自失體，又何必令傳於世哉？一閱而棄之可也。[22]

《宣和畫譜》的作者認為此畫之不可留，一則因為此畫體現了君主私窺而好奇之心，是為「失體」。二則此畫立意在宣淫縱樂，不合儒家補益風教觀念。元人湯采真也責斥此畫「羅列文房清玩，亦可為淫樂之惑耳」，因此要在畫史上對之施以「清裁」。[23]

其三，形神觀上要求以形似為先，借形寫神，形神兼備。

許多現代論者在說到古代那些服務於政教的繪畫作品如宋畫、如後世院體畫時，往往認為它們的主要特徵就是追求形似，而文人畫家更重神似，並且舉鄧椿在《畫繼》中對院畫尚形似和徽宗倡細心觀察寫真的一段記載為證。這個說法並不確然。誠然，院畫家以形似為先，不過像蘇軾、鄧椿等文人畫論者所言眾畫工徒有形似而乏神采的判斷，顯然是對一般畫工而言；對於那些畫院高手，他們仍然是以表現對象的神采為最高目的。如誤墨成蠅（曹不興）、畫龍點睛（張僧繇）、畫雉引鷹（黃筌）等類的傳說，在稱頌他們把對象畫「真」畫「活」時，不就寓含有傳神的技術要求嗎？對於立意實現儒學教化功能的繪畫作品來講，不遺形似，而又要求形神兼備應是其最基本的技法要求了。不同在於，教化觀所要求的這個「神」，始終是以形似為基礎的，始終服務於事件的再現目的，而不是象文人畫論，

22　《宣和畫譜》卷七，長沙：湖南美術出版社，1999，頁151。

23　元・湯采真，《畫史清裁》，《汪氏珊瑚網畫繼》引，《美術叢書》（一），南京：江蘇古籍出版社，1997，頁671。

最終把「神」轉換到了畫家個性氣質的「心象」表現上。

這種技法要求首先在顧愷之的〈列女仁智圖〉、〈女史箴圖〉中得到了畫跡上的證明。顧愷之依據《列女傳》和張華的〈女史箴〉，以出色的充滿個性化的人物刻畫，傳達了原作的立意。如李澤厚、劉綱紀先生所指出的，與漢代人物畫只重經史故事的情節性故事性表達不同，東晉時代的人物畫以顧愷之為代表，創造了體現魏晉風度的新樣式，它們重視人物個性精神的表現。[24] 在這樣的繪畫風氣下，顧愷之提出了畫史上著名的以形寫神、傳神寫照的命題。之後，謝赫又提出了「六法」標準。「六法」標準從其中的傳移模寫、隨類賦彩等條看，實際上還是一個關於人物畫造型寫真的技巧問題。而氣韻生動，則是關於傳神要求的另一種表述罷了。到了張彥遠則明確地提出：「夫象物必在形似，形似須傳其骨氣」，[25] 此處「骨氣」實為「風骨氣韻」即「神」之謂也。郭若虛則直接把古代表達風教立意的繪畫特點與象形達意聯繫了起來：「『象也者，像此者也』。嘗考前賢畫論，首稱像人。」[26]

24 李澤厚、劉綱紀，《中國美學史》第二卷上。北京：中國社會科學出版社，1987，頁 444-447。

25 張彥遠，《歷代名畫記之論畫六法》，《中國畫論類編》，北京：人民美術出版社，2000，第二版，頁 158。

26 郭若虛，《圖畫見聞誌》，《中國畫論類編》，北京：人民美術出版社，2000，第二版，頁 55。

圖 14 馬和之〈唐風圖〉 遼寧博物館藏

　　道理很顯明。古人要達到以繪畫「指鑒賢愚」的教化作用，必須依史
傳所記，繪製出古賢形象和「往昔事實」，這樣才能使觀畫者明白易懂，
起到教育作用。這就必然要求以形寫神，形神兼備。然而許多論者把傳神
與氣韻生動的命題歸諸於文人畫論，變成了解說文人畫特徵的理論淵源，
雖然確也有其畫學史上的依據，但是須知在顧愷之、謝赫、張彥遠、郭若
虛等所處的時代，人物畫立意規鑒的風氣仍然占主導地位，他們對繪畫形
神表現技法進行理論概括所依據的主要還是古代規鑒人物畫（即使是佛道
故實畫等，如米芾所言，也意在規鑒）。這就自然可以得出他們以「六法」
準則提出的形神要求，顯然是符合繪畫規鑒目的的技法與品評要求。總而
言之，中國古代繪畫理論從其產生一直到文人畫論出現的宋代，基本上都
是處於以再現為主的「圖繪性藝術」傳統占主導地位的時期，[27] 繪畫實踐的

27　羅樾先生認為中國自漢代自宋末的繪畫是「中國的再現性藝術階段」，自元代以後
　　繪畫變成了超越再現要求的追求心境表現的「風格」藝術。見 Loehr, Max。 Some
　　Fundamental Issues in the History of Chinese Painting, *Journal of Asia Studies*, 1964（2），頁
　　186。

追求、社會主題表現與再現技術上的要求，必然使得這個時期的畫論多是以傳形達意為軸心展開其討論的（包括對「神」的討論）。

圖 15 南宋・劉松年〈中興四將圖〉 中國歷史博物館藏

出於達意傳形的宣教需要，畫家在技法上不僅被要求「像人」，而且還被要求準確地在畫中表現出古人「衣冠制服」、「南北人物」、「車輿風土」之異。這在張彥遠、郭若虛等人那裡都有專節論述。張氏從議畫者角度，要求「精通者所宜詳辯南北之妙迹，古今之名蹤，然後可以議乎畫。」[28] 郭若虛則要求畫家「指事繪形，必分時代，兗冕法服」，避免出現時代風俗、人物衣冠舛誤的「丹青之病」。[29] 明人謝肇淛對這種技術要求做了合乎宣教目的的解釋：

> 宦官婦女每見人畫，輒問甚麼故事？談者往往笑之，不知自唐以前，名畫未有無故事者。蓋有故事，便須立意結構，事事考訂，人物衣冠制度，宮室規模大略，城郭山川，形勢向背，皆不得草草下筆，

28　張彥遠，《歷代名畫記》之〈敘師資傳授南北時代〉，《唐五代畫論》，長沙：湖南美術出版社，1997，頁 166–169。

29　郭若虛，《圖畫見聞誌》之〈論衣冠異制〉，《中國畫論類編》，北京：人民美術出版社，2000。第二版，頁 450。

非若今人任意師心，鹵莽來裂，動輒托之寫意而止也。[30]

只有人物造型、車輿衣冠生動準確，才能很好地表達作者的勸鑒意識，很好地讓觀眾理解故事的表現意圖。

講求形似而神似的技術要求，也與畫家主體身分、心態、境遇有關。自覺承擔繪畫教化責任者往往是在朝仕宦畫家或畫院畫家，他們在儒家經世治國的積極入世精神左右下，心態也不同於在野的隱士、狂生或失意文人，他們所關注的和受命作畫的主要目的就是利國利君利民，這就使他們必然要求繪畫應物象形，傳意圖真。因此，畫論提出的對繪畫教化人倫目的與對形神、六法等職業技法要求兩者並不像一些論者所講是無關的或者矛盾的。

具體地講，與儒家教化作用的實現相關的造型性技術要求包括：

1. 造型上以寫實為尚，形神兼備，反對粗疏荒率。

2. 構思立意上要求「出新意於法度之外」（蘇東坡評吳道子畫語），重視繪畫作品的審美深度與理趣，反對故作險絕峭拔，提倡中正平和。

3. 色彩觀上重典雅、堂皇、工麗的色彩表現，把色彩放在與筆墨同等地位，不同於文人畫的貶色彩而尚筆墨。

4. 筆墨觀上，以筆墨為造型手段，反對文人畫過分誇張筆墨表現性的「墨戲」。

這種技術性要求在宋代及之前畫界中是普遍被接受的，在元代文人畫興起以後，仍然在院體畫和宮庭美術中普遍存在。

三、繪畫的教化作用

古代和現代論者在談到繪畫的作用時，往往籠統地講繪畫具有補益世

30　謝肇淛，《五雜組論畫》，《中國畫論類編》，北京：人民美術出版社，2000，第二版，頁 127。

政的教化作用，然而綜合起來看，他們在論說時還是意識到了針對不同對
象的教化規鑒作用。

（一）對帝王的規鑒諷諫作用

儒家學說從總體上講是一種王佐之術。它取得獨尊地位也在於這種性
質。儒家要求士人以天下為己任，佐助帝王建立一個以三代「聖王之治」
為典範的盛世太平。為此儒家提出了修身、行德、慎罰、禮樂、仁政、天
命在民等一整套理論主張。在這些社會政治與倫理主張中，帝王君主的修
德與施仁顯然是儒家最為關心的。孔孟和後世大儒都在規範帝王行為、制
約帝王專制、督導其行仁政等方面提出了不少理論上和制度建設上的設想，
其中在君臣關係上強調君主要樂於納諫、忠臣要敢於進諫，把它看作是君
臣大義。中國歷代帝制多設有言官以監帝王得失。繪畫的工具性作用，首
先就在於對帝王的這種「規諫」。通過描繪歷代賢君淫主的肖像，通過歷
代治亂故事，使君主獲得治政得失的經驗教訓，藉以警醒自我，從而有益
於帝王修身施政。而就畫家而言，他們以畫為諫，首先就盡到了作為臣子
的責任。因為在儒家看來，臣子盡忠並非是絕對地順從君主的一切行為與
意志，為臣者不以君主好惡為轉移（否則就是姦佞），而要以社稷安危為任；
為臣之忠就包括通過各種不同的方式對君主行為予以規戒和諍諫。因此可
以說，繪畫對帝王的諷諫規戒作用，正是儒家實現君臣大義的倫常規範和
政治關係在畫家身上的具體表現。

把繪畫的規鑒作用首先定位於規諫帝王，也是畫家們提高繪畫社會地
位的最有力的砝碼。像前述何晏、張彥遠、郭若虛等人在論證繪畫作用時
都大量臚舉對帝王起規諫作用的歷代帝后臣妃畫事。馬皇后以畫諫漢明帝、
班伯借紂圖而釋諫於漢成帝、班捷妤觀圖辭輦事等，履履被歷代論畫者徵
引，其意正在於此。

這些事例也表明，以畫為諫為鑒的作用是得到統治者認可與贊同的。
張彥遠在論「畫之興廢」時，談到他的祖父高平公奉畫於上並奏論「前代
帝王多求遺逸，朝觀夕覽，收鑒於斯」，即意在借鑒。而唐憲宗則手詔表示：

自己在視朝之餘，寓目丹青，目的也在於「欲觀象以省躬，豈好奇而玩物」。
這段話以君臣之間的交流形式，反映出帝王對繪畫規戒作用的認同。[31]

圖 16 明‧仇英，〈臨蕭照瑞應圖卷〉 北京故宮博物館藏

　　畫史中也載有許多帝王肯定畫家以畫進諫而盡臣之義的記述。這類事
例作為畫家盡臣之道的佳話屢屢被徵引。如宋高宗時於潛令樓璹圖繪〈耕
織圖〉，寫農桑之事，「以圖上進」受到嘉賞，[32] 劉松年也曾以〈耕織圖〉
進諫，稱旨而被「授金帶」。李公麟曾畫〈君臣故實圖〉八則，或以氣節，
或以任達，或以智略，或以情致，盡寫興亡之跡，含蘊規諫之旨於其中，
後人觀此，認為「龍眠此卷，實與史筆相發明，……非但工於藝而已」，
慨歎「古所謂工執藝事以諫，龍眠之謂歟！」[33] 明代院畫家呂紀善繪禽鳥花
卉，生氣奕奕，然而他所繪作品並不意在炫悅耳目，「應詔承制，多立意

31　張彥遠，《歷代名畫記》之〈敘畫之興廢〉，《唐五代畫論》，長沙：湖南美術出版社，
　　1997，頁 49–150。

32　王紱，《書畫傳習錄》卷四，《中國書畫全書》（四），上海：上海書畫出版社，
　　1992，頁 250。

33　吳寬、葉盛題跋，引自張丑《清河書畫舫》，《中國書畫全書》（四），上海：上海
　　書畫出版社，1992，頁 294。

進規」，明孝宗因此讚歎：「工執藝事以諫，呂紀有之歟！」[34] 這些記述，表明繪畫的規諫作用，是為畫史和皇室充分肯定和重視的行為，是繪畫功能論者首要標榜的作用。

因為帝王的肯定和鼓勵，因為繪畫規諫功能符合儒家教義和封建諫議制度，所以繪畫的這種作用也受到了正史編撰者的關注。看門小吏鄭俠就是因畫勸諫而被列入正史之中的。時值王安石變法之際，趕上連年大旱，流民遍野，加上新法施之下層時因不合時宜，或者官吏執法不當而使百姓不堪生活。鄭俠知王安石執拗難諫，於是「悉繪所見為圖」，因官卑小無法上達而假以密件飛送入宮。據說宋神宗看到鄭俠所繪〈流民圖〉後，「反復觀圖，長吁數四，袖以入。是夕寢不能寐。」第二天就命官府開倉賑濟，並下責躬詔求言。鄭俠後又曾繪〈正直君子邪曲小人事業圖跡〉進諫。[35] 鄭俠雖然沒有因此而令安石之法廢去，卻因以圖諫盡忠臣之節、見憂國之心而受到正史作者的稱揚。

以規諫帝王為宗旨的繪畫一般可分為三類：一是以象徵性圖像盡勸戒之功。如漢文帝曾於未央宮命畫「屈軼草」、「進善旌」、「誹謗木」、「敢諫鼓」、「獬豸」等物，這些圖像是草木神獸，因傳說中具進諫象徵意義而被繪於宮中。二是人物肖像畫。如魯靈光殿所繪的黃帝虞舜等賢王和淫妃亂主，閻立本所畫〈歷代帝王圖〉等，以備君主取誡。三是有關歷代治亂興亡的故事人物畫。如郭若虛所記漢畫〈殷紂醉踞妲己夜樂圖〉，南齊惠秀〈漢武北伐圖〉，宋院畫〈折檻圖〉、〈卻坐圖〉、明人劉俊〈宋太祖雪夜訪普圖〉等。這些圖畫因規諫對象為帝王的特殊性而在影像處理上有著與一般規鑒圖不同的表達特點。[36]

34 記載此事的書版頗多，《藝苑卮言》、《畫史會要》、《鄞縣誌》及何喬遠《名山藏》等都有記載。

35 元・脫脫等，《宋史》卷三百二十一〈鄭俠傳〉，北京：中華書局，1974，頁 10435–10436。

36 關於這種帝王規諫圖的製作特殊性，可參見石守謙〈南宋的兩種規諫畫〉，《藝術學》年刊（臺北），1987（1），頁 16–27。

（二）對屬僚功臣的「旌表」

圖畫的這類「旌表」作用最早屬於君王行為，指的是帝王令畫工將先朝或本朝功臣賢相等圖畫於朝中或殿閣之中，以示對他們的紀念、旌表、彰揚，為萬世表率。這種繪畫行為以漢宣帝圖繪功臣像於麒麟閣、漢明帝圖畫中興功臣像於雲臺為肇端和典範，以至後世畫史往往以「雲臺麟閣」代稱帝王以圖繪旌表功臣賢良的行為。這類行為的作用不只在於對先朝和當代功臣的紀念和表彰，更重要的作用在於為當代臣僚子民樹立典範的激勵作用。如王充所說，「宣帝之時，畫圖漢烈士，或不在畫上者，子孫恥之，何則？父祖不賢，或不圖畫也。」這就確實達到了統治者旌表功臣的目的。

「何則？父祖不賢，故不圖畫也。」[37]這就確實達到了統治者旌表功臣的目的。

正因為繪畫具有這種旌揚與激勵的作用，所以自此之後圖繪功臣在歷朝歷代幾乎成為一種定制，歷朝歷代都不乏這種圖畫記載，在唐有高祖令閻立本畫〈秦府十八學士圖〉，太宗詔閻立本圖長孫無忌等二十四人於凌煙閣，代宗時令畫功臣雍王等三十二人於凌煙閣、德宗時畫褚遂良等賢臣二十七人於凌煙閣，於明德殿畫漢名臣畫像等；五代時前蜀建撫天閣畫諸功臣像，契丹主命繪前代直臣像為招諫等；兩宋有仁宗命圖狄青形貌事，英宗時畫乾光以來文武大臣於孝嚴殿；金朝畫有功臣二十八人於衍慶宮聖武殿；清高宗曾詔畫五十功臣像於紫光閣並親為題贊，道光時命繪平定回疆功臣四十人及軍機大臣曹振鏞等於紫光閣等。

37　周積寅編著，《中國畫論輯要》，南京：江蘇美術出版社，1985，頁6。

圖 17 山西高平開化寺壁畫

　　繪畫的這種褒獎行為作為在上位者對下級盡忠行為的肯定與激賞，其作用是很顯明的。所以這種繪畫行為也從最初的帝王行為，延衍而為一種地方官吏的治政之策、教化之術。不過，在地方官吏的圖畫褒獎對象上顯然已不限於朝中功臣賢相這樣的狹隘範圍，出於道德風教的需要，舉凡對地方風俗淨化、綱常整肅、善惡訓誡有利的地方賢良、節士、烈女、學優、孝義、貞烈、忠鯁等優秀人與事，都在畫像立贊旌表之列。如後漢時蜀郡益州刺史為平蜀叛有功的從事楊竦畫像並刻石勒銘以記；豫州刺史嘉賞紀元方孝行而「圖畫百城，以厲風俗」；因黨錮之禍而卒於家的延篤被鄉里圖像於屈原廟為紀；蔡邕死後，兗州陳留等地皆畫像而頌之。三國時，魏臣賈逵死，豫州吏民追思其功，刻像立祠以紀；吳將黃蓋卒，國人思之，圖畫其形而四時祠祭；蜀益州刺史圖譙周像於州學。晉陸雲為浚儀令，有功於百姓，去官後百姓追思而圖形「配食縣社」。這類圖繪以紀以祀的事蹟，不獨畫史，正史所載甚多，充分表現出古代皇家和地方官紳對繪畫旌

表賢良、匡濟風教的作用的重視。[38]

　　在上者對下屬臣民的盡忠守責、建功立業行為給予表彰，也是符合儒家思想規範的。在儒家看來，君臣關係並非天定不移的，孟子就認為，君臣以「義」合，如果君主無道不義，臣子可以棄之而去，甚至認為即使出身夷狄的君主，只要其賢仁，能實現先王大治，君子仕之也不為過。所以在儒家看來，君臣忠孝關係是建立在「義」的基礎上的。在「臣事君以忠」的同時，君對於臣則要「使之以禮」，建立一種良性互動關係。[39]孔子觀周明堂時見周公負成王圖，歎讚此為「周之所以盛」的原因，這原因決不只是一圖，而是對此圖所反映的周初君臣關係上的互信互禮互敬的肯定。從這意義上看，歷代帝王以圖畫對當代功臣賢良的旌表，是「使臣以禮」，建立良性君臣關係的重要手段之一。這種行為得到儒士和正史的充分肯定，其儒學思想基礎就在於此。

　　圖繪功臣以為表範，也符合儒家孝治觀念。儒家和帝王講孝道的重要用意在於把忠心報國建功立業作為「大孝」。孝與忠、齊家與濟世是統一的，為臣者以能夠為國立功，或出仕有成而能夠「光宗耀祖」為「大孝」，這是士儒人生大志。就此意義而言，帝王以繪畫的形式褒揚臣僚於宮殿或廟堂，無疑是會滿足儒者「光宗耀祖」的孝道所需。這也是繪畫旌表功能受到繪畫教化論者贊同的儒學根據之一。所以張彥遠把帝王的「雲臺麒麟」之舉同儒家忠孝之節聯繫了起來：「以忠以孝，盡在於雲臺，有烈有勳，皆登於麟閣。」[40]

（三）對吏民百姓「勸善戒惡」的教化作用

　　「教化功能論」，首要強調的就是為政者要以倫理的規勸、道德的宣傳、文藝的薰陶和榜樣的力量等手段讓吏民百姓從心眼裡願意自覺遵行三

38　所引事例可參見鄭昶《中國畫學全史》中對歷朝「畫跡」部分的介紹，和朱傑勤《秦漢美術史》等書，俱見《諸家中國美術史著選匯》，長春：吉林美術出版社，1992，頁 1432–1434。

39　《論語·八佾第三》，楊伯峻，《論語譯注》，北京：中華書局，1980，頁 30。

40　張彥遠《歷代名畫記》，《唐五代畫論》，長沙：湖南美術出版社，1997，頁 28。

綱五常等社會倫理規範，達到文教昌行、道德醇厚的統治效果。這是「教化」一詞的基本內含。

教化思想是儒家一貫的政治主張，也是建立在儒家民本思想基礎上的。孔子最推崇的古代先賢之一就是周公。在儒家「五經」之一的《尚書》中記載有周公提出的敬天保民、明德慎刑的主張。周公認為周代殷立，是受命於天，但這個順天授命的主要標誌就是周之有「德」，有德在於「保民」。保民之舉有二：一曰義刑，二曰德教。這一思想為孔子及後儒所繼承。孔子提出了「德治」的主張，要求統治者要「為政以德」。[41] 對於民眾，統治者要先德而後刑，先教而後殺，「不教而殺謂之虐」，因此統治者應該對民眾「導之以德，齊之以禮」[42] 提高民眾知禮遵道的自覺性。在提出「仁政」概念時，孟子更把為君者正己而得民心放在首位：「得天下有道，得其民，斯其得天下矣。得其民有道，得其心，其得民矣。」[43] 漢代大儒董仲舒針對漢武帝的疑慮，指出長治久安的關鍵在於德化民眾，殷周享國之久全在於對民眾教化風俗之功：

> 道者，所繇適於治之路也，仁義禮樂皆其具也。故聖王沒，而子孫長久安寧數百歲，此皆禮樂教化之功也。[44]

在實現教化政治的過程中，儒家和歷代統治者都很重視文藝在教育民眾遵禮守義、移風易俗過程中的作用。從畫史和畫論的相關材料來看，對吏民百姓起箴規勸戒作用的繪畫作品從內容上可以分為如下幾類。

其一，以繪畫圖解儒家經籍。

自從儒家成為封建社會意識形態領域的統治思想以來，圖解儒家經籍就成為畫家們比較熱衷的題材，而這種行為也受到了統治者的提倡和鼓勵。衛協繪有〈毛詩圖〉，顧愷之、謝稚等繪有〈孝經圖〉，唐畫家程修己受（唐

41 《論語・為政》：「為政以德，譬如北辰，居其所而眾星共之」。楊伯峻，《論語譯注》，中華書局，1980，頁11。

42 《論語・為政》，楊伯峻，《論語譯注》，北京，中華書局，1980，頁12。

43 《孟子・離婁章句》，朱熹，《四書集注》，長沙，嶽麓書社，1985，頁351。

44 班固，《漢書》卷五十六〈董仲舒傳〉，北京，團結出版社，1996，頁552。

文宗）命仿衛協畫〈毛詩圖〉。宋代畫家圖繪經典更成為一種風尚，幾乎
所有儒家經典都曾被畫家們畫過，以後歷朝也未斷有圖繪經典的畫家和作
品。而且帝王中不少人還親自為畫家題詞寫贊，充分肯定了繪畫在統治者
以儒家思想進行倫理政治重建過程中的作用。因此，明人何良俊據此斷言：
「古人之畫，如顧愷之作〈孝經圖〉、〈列女圖〉，閻立本作〈職貢圖〉，
馬和之作〈毛詩國風圖〉，諸人所作旅獒圖、瑞應圖、歷代帝王象、歷代
名臣象諸畫，豈可謂之全無關於政理，無裨於世教耶？」[45]

圖 18 南宋‧梁楷〈八高僧故事圖〉 上海博物院藏

其二，圖寫孔子及弟子等名儒事蹟以昌文教。

在存世的漢代畫像石中就有孔子講學像和七十二弟子像。漢儒蔡邕繪
有〈講學圖〉，晉王廙為王羲之繪有〈孔子十弟子圖〉，陸探微有〈孔子
像〉、〈十弟子像〉，張僧繇曾將盧舍那佛與仲尼同列畫於天皇寺。除了
這些士大夫作品，地方官吏更以孔儒禮學為題圖繪於壁，以昌文教。如漢
桓帝時立孔子廟於苦縣，畫孔子像於壁；獻帝時張收畫上古帝皇、三代君
臣與孔子七十弟子像於成都周公禮殿。特別是在邊鄙地區，圖繪孔儒事蹟
以激勵邊民學書識禮，開化文明，被認為是繪畫能輔助政教改善風俗的重
要作用。宋明以來，圖書印刷技術發達，又出現了許多刻版配圖宣傳孔儒
思想的圖書，如明版〈歷代聖賢像贊〉、〈宋名賢畫像〉、〈聖跡圖〉、〈孔

45　何良俊，《四友齋叢說》，北京：中華書局，1959，頁 256。

子家語圖〉等。以繪畫助禮教而使地方風化的官吏也受到了史家和畫學家的高度讚頌，如唐代韋機為檀州刺史時，以邊人僻陋，不知文儒之賢，修學館畫孔子七十二弟子及漢晉名儒像，親自寫贊，勸敦生徒，由茲而令地方文教大化。郭若虛由此直歎繪畫教化之功效：「夫如是豈非文未盡經緯而書不能形容，然後繼之於畫也！所謂與六籍同功，四時並運，亦宜哉！」[46]

其三，圖寫烈士貞婦、賢良孝義等合乎儒家道德規範的歷史故實畫，以「鑒善戒惡」。

這類題材在畫史著錄中不勝枚舉，在現存的歷代畫家畫跡中也不在少數。王延壽、曹植、謝赫、裴孝源、朱景玄、張彥遠、郭若虛，乃至後世宋濂、王紱、吳寬、松年等人對繪畫作用的論說，無論是「惡以誡世，善以示後」、「明乎勸戒」、「明勸戒，著升沉」，還是「成教化，助人倫」、「令人識萬世禮樂」、「助名教而翼群倫」和「補世道」之類說法，其基本立足點之一都是要求繪畫能對吏民百姓起道德勸戒之效而為儒家所要求的德治服務。

（四）滿足皇室重大歷史活動和日常生活需要的「存形紀盛」作用

繪畫的存形之用早已被許多論者注意到了。陸機〈文賦〉就說到「存形莫善於畫」，這是繪畫不同於史著經書和文學詩賦的特殊用途。古代統治者利用這一點宣傳政教倫常觀念，同樣也利用這一點為皇室自己的利益服務，就像封建史官把皇帝言行錄入於《起居注》一樣，宮廷畫家也把皇帝和皇室的一些重大活動及帝王日常「行樂」行為以繪畫形式留傳下來。為帝王「寫御容」、為后妃貴戚「寫真」，這是古代宮廷畫師們重要的工作之一。比如閻立本所作〈步輦圖〉，周文矩所作〈重屏會棋圖〉，明人所繪〈憲宗元宵行樂圖〉、〈宣宗行獵圖〉，清代康熙、乾隆兩朝的〈南巡圖〉、〈弘曆哨鹿圖〉、〈平定準噶爾回疆戰圖〉，都充分利用繪畫的存形寫真特點而為帝王政治和日常生活服務。這種作用，如前章所述，同樣也符合儒家以繪畫為

46　郭若虛，《圖畫見聞誌・敘自古規鑒》，《中國畫論類編》，北京：人民美術出版社，2000，頁 56。

當朝政治服務的取向。

（五）補益儒家禮樂典籍之缺軼的「圖史」作用

以先王禮樂典章制度為範的儒家最重視對上古典冊文獻的保持、發掘與傳續。然而古代典冊制度，由於年代久遠，文字艱奧，其意往往浸微難徵。加之歷經各朝各代的兵火焚毀和風候侵襲、文獻散軼，古意不明，給新朝重新確立禮樂文教秩序以極大的不便。因此，保持於古代典冊中的圖解或古代留存下來的禮樂圖、朝儀圖、封祭圖等，就成了儒者理解和實行禮教德化的重要參照。功能論的論說者也注意到了圖繪的這一作用，指出在古代聖王巢燧有虞史皇創製之初，即是古代「典籍圖畫」萌生之時；這時古代先王創製圖繪的重要目的之一就是要以旄旗彰服來使「法度彰明，國制完備」，以使「禮樂大闡，教化由興」。[47]張彥遠從繪畫起源和古代典章制度保存的論說中得出繪畫兼有記傳和賦頌兩者之所長，把繪畫的圖形與立意作用統一起來，這就使繪畫具有了「史」的存在價值。

47　唐・張彥遠《歷代名畫記》，見《唐五代畫論》，長沙：湖南美術出版社，1997，頁139–140。

圖 19 山西洪洞廣勝寺壁畫之一

　　例如禮，在古代有吉凶軍賓嘉五禮。晉人摯虞說：「夫革命以垂統，帝王之美事也；隆禮以率敬，邦國之大務也。」[48] 揭明了禮在儒家學說和帝王政治中的地位。漢初叔孫通參秦儀、采古禮，而制定了漢代禮儀，使劉邦深知儒家禮儀妙用。以後歷朝都以循前代而頒新禮為大事，歷代正史中都專有「禮志」以紀。宋初聶崇義修《三禮圖》，當時工部尚書竇儀稱道：「聖人制禮，垂之無窮，儒者據經，所傳或異；年代浸遠，圖繪缺然……丹青靡據。聶崇義研求師說，耽味禮經，較於舊圖，良有新意。」[49] 請求表彰聶崇義修圖以存古禮的功績。這個事例表明繪畫起到了「傳千祀於毫翰」、「令人識萬世禮樂」的圖史價值。這是書、傳、賦所難以匹敵的功效。明人何良俊依循張彥遠思路，明確揭櫫出了繪畫的這一補益於禮教的獨特功用：

48　唐・房玄齡等，《晉書》卷十九禮志，北京：中華書局，1974，頁 581。

49　元・脫脫等，《宋史》卷四三一〈儒林傳〉，北京：中華書局，1974，頁 12794–12795。

古五經皆有圖，余又見有三禮圖考一書，蓋車輿冠冕章，服象服褕狄笄袡之類，皆朝庭典章所係，後世但照書本言語想象為之，豈得盡是！若有圖本，則儀式俱在，按圖製造，可無舛錯，則知畫之所關，蓋甚大矣！

宣和《博古圖》所載鍾鼎彝卣卮匜簠簋登豆上尊中尊之屬，極為詳備，其大小尺寸，容受升合，與夫花紋欵識無不畢具，三代典刑所以得傳於世者，猶賴此書之存也。……能使後世博古之士得見三代典刑，實陰受其惠。[50]

當然，這類圖繪不同於後世純粹審美意義上的繪畫，它往往是文獻解說式的「圖示」或「示意」。然而這種「圖史」作用對於重禮教崇古制的儒家來講卻至關重要。所以繪畫的「圖史」價值也成為論證繪畫存在價值的有力論據。

（六）花鳥與山水：人文象徵與譬喻的「比德」價值

上述有關輔翼教化的繪畫，主要指的都是人物畫。然而並非只有人物畫才能起到「成教化，助人倫」的社會作用。花鳥山水在古人筆下，同樣可以起到宣傳儒家義理，勸喻世人修品，從而輔翼名教的作用。黃筌所畫的〈三雀圖〉，據說就深有名意，它取《詩》、《春秋》、《禮》三爵之義，稱頌儒經為此畫的基本喻意。[51] 明代畫家邊景昭曾畫有〈五倫圖〉，以工筆寫鳳凰、鶴、鴛鴦、脊令、黃鶯，清人杜瑞聯在《古芬閣書畫記》中也讀出其中的倫理喻義：

論曰宋畫院以五倫圖試士，人多作人物，惟一畫士畫鳳凰取君臣相之意，畫鶴取其子和之意，鴛鴦喻夫婦，脊令喻兄弟，鶯鳴喻朋友。

50 明・何良俊，《四友齋叢說》，北京：中華書局，1959，頁 256。

51 明・葉盛，《水東日記》卷九：元儒三山梁益題黃筌〈三雀圖〉，謂院畫皆有名義。是圖蓋取詩、禮、春秋三爵之義。今之三公五雀、白頭、雙喜、雀猴、鷹熊之類，忌亦皆是之謂歟？見《明代院畫及浙派史料》，上海：上海人民美術出版社，1985，頁142。

遂擢為上第。景照此圖，蓋仿宋本也。[52]

　　山水畫同樣有著這種倫理比附的儒學化要求。孔子的「仁者樂山，智者樂水」就已經規定了儒家在對待自然山水時的倫理化觀照取向。黃公望在其《筆法記》中賦予了山水形象以人格比附意義，提示出其生物特性與人文理想的疊合：

　　松樹不見根，喻君子在野；雜樹喻小人崢嶸之意。[53]

　　這裡的山水松石，由於喻像比附而具有了道德意義。對此，清人松年體會頗切：「觀古人作畫，以人物為最。既創一圖，亦必有題有名，然後方漸畫山水。山水之中未嘗不以人物點綴，揆諸古人用意皆有深心，不空作畫圖觀耳。」[54]

　　「不空作圖畫觀」，一語道破了古人畫圖的倫理喻意。

52　《明代院畫及浙派史料》，上海：上海人民美術出版社，1985，頁111。

53　黃公望，《寫山水訣》，俞劍華編，《中國畫論類編》，北京：人民美術出版社，2000，第二版，頁702。

54　松年，《頤園論畫》，俞劍華編，《中國畫論類編》，北京：人民美術出版社，2000，第二版，頁326。

◀圖 20 南宋·馬麟〈夏禹王圖〉 臺北故宮博物院藏

▲圖 21 宋仁宗〈皇后像〉 臺北故宮博物院藏

　　以山水花鳥喻附義理，與宋明理學興盛及帝王宣教的需要有關。如鄭
昶先生所說：「宋人善畫，要以一『理』字為主，是殆受理學之暗示。」[55]
理學關於理在事中，格物窮理盡性的說教在宋代已經成為一種風尚，以至
在詩歌散文詞賦等文藝形式中處處要講理。在繪畫界，以畫喻理也成為風
氣，促進了宋代花鳥畫創作上取譬儒家所認同的義理，如色彩之崇大雅而
貶俗，山水布置之求主從，花鳥之祥瑞，都蘊含義理於其中，如《宣和畫譜》
所說：「繪事之妙，多寓興于此，與詩人相表裏」[56]，當觀眾欣賞山水花鳥
時，也可以「興起人之意者，率能奪造化而移精神，遐想若登臨覽物之有
得也。」[57] 此之有得，指的就是從主山、水口、松梅、古柏、牡丹、鷺翠、
鷹隼這些題材和創作立意中體會有「補於世」的倫理教益。朱良志先生在

55　鄭昶，《中國畫學全史》，上海：上海書畫出版社，1985，頁 269。

56　《宣和畫譜·花鳥敘論》，長沙：湖南美術出版社，1999，頁 310。

57　同上註。

解釋宋代花鳥畫突出發展的原因時認為在多種原因中，最根本的是思想觀念，追求花鳥畫中的「道德理性的趣味」是「潛藏在畫家心目中的不言之秘，他們普遍重視花鳥為人的道德品格的象徵。畫評家也熱衷於剔發花鳥中的道德內涵，所謂四君子，到了宋時才略備其目。」[58]

理性的趣味」是「潛藏在畫家心目中的不言之秘，他們普遍重視花鳥為人的道德品格的象徵。畫評家也熱衷於剔發花鳥中的道德內涵，所謂四君子，到了宋時才略備其目。」[59]

四、古代畫學家對繪畫功能的工具性論證與先驗性論證

古代畫論著述中有著大量的關於繪畫具有補益禮樂制度、帝王政事和倫理秩序的論證。為了達到提高繪畫地位和作用的目的，這種論證以至達到了誇大不適的地步，如王紱就以漢高祖劉邦被匈奴所圍，賴陳平施計以〈美人圖〉獻單于閼氏而解圍的事情為例，斷言丹青可敵幾萬甲兵，不可以小道視之。[60]這裡將繪畫比同於兵甲作用，如同張彥遠把繪畫當作「理亂」之「綱紀」一樣，難免有誇張其用的「委託辭語」嫌疑。[61]

從整體上說，這種論證和闡發思路，與儒家學者重倫理、重政教、重致用的實用理性精神是相匹配的。然而這種論證畢竟是表層的例證性的，其立論的邏輯相對單薄，所以畫學家們也在設法超越這種功利性論證。這種超越就是給繪畫的存在以超越性的先驗的根據，例如裴孝源、張彥遠的論證就把繪畫功能的存在追溯到先哲聖王制禮作樂的遠古神秘年代。裴氏把陶唐、有虞、伏羲之創製文明的行為（其中包括繪畫的創生），同傳統的神秘天授活

58　朱良志，《扁舟一葉──理學與中國畫學研究》，合肥：安徽教育出版社，1999，頁111。

59　同上註。

60　「余謂匈奴縱兵數十萬，圍之數十重，業已全力制孤注矣。苟非厚遺反間，安得解圍一角，任其突出哉。兵戈解于衽席，蛾眉賢於將帥，曲逆侯六出奇計，而此又知幾其神者也。丹青可敵甲兵，不得第以技目之矣。」王紱〈書畫傳習錄卷四·畫事叢談〉，見：《中國書畫全書》（三），上海：上海書畫出版社，1992，頁262。

61　見張強，《中國畫論系統論》，南京：江蘇美術出版社，1998，頁7。

動聯繫起來，強調繪畫的生成及其最早的作用非普通人可及。張彥遠也把繪畫生成與易象天地四時之生發的宇宙觀聯繫了起來，進一步增強了論證的形而上性質，從而得出繪畫「發於天然，非由述作」，「與六籍同功，四時並運」，是「天地聖人之意」的有力論斷。[62] 那麼這種論證說明了什麼呢？筆者認為，這種論證表明古代畫學家們在對繪畫功用的理解中，並未侷限於繪畫直接為政治服務的工具性價值論證上，而是力圖超越實用工具意識，以儒家形而上的學理為根據，為繪畫的存在及其地位提供一個貼合於儒家思想資源的神聖的先驗性根據。

圖 22 顧愷之〈女史箴圖〉（局部）　英國不列顛博物館藏

62　張彥遠，《歷代名畫記‧敘畫之源流》，《唐五代畫論》，長沙，湖南美術出版社，1997，頁 139。

所謂繪畫的先驗性存在根據，是指繪畫具有一種深層的、根本性的、超功利的根據，畫學家們為繪畫設定了一個超越性的先驗權威來論證繪畫的存在價值和功能意義。此即先聖的受命及其和陰陽自然的相通性。他們認為易象八卦等圖在初創時，是聖人法天則地的產物，所謂「仰則觀象於天，俯則觀法於地」。聖人創造圖畫禮儀的行為合於天地、通於天地，具有不可移易的法則性和神聖性。在這種論述中，繪畫功能論者的基本闡說思路是把內在於人性的繪畫存在價值──「通神入道」與外在於現世的繪畫存在根據──聖王「法天象地」[63]的宇宙觀相統一。張彥遠的繪畫「發於天然」所指就是繪畫來自於聖王尊天受命和畫家性靈通神的雙重超越性。

　　從非經驗界的、非現實的淵源去尋求繪畫存在的價值和功能的根據，這種論證思路我稱之為「先驗性論證」。這種論證首先就表現在張彥遠等人把繪畫對於人的功利作用從引導和規範人們如何循規蹈矩做個合法合禮之人，上升到了「成人」的高度，也就是說，繪畫的作用不只在於幫助帝王實現政治統治，而且在於人性的提升，在於使人成為「人」。這是繪畫更本質性的道德價值所在。張彥遠指出，繪畫生成之初，八卦、河洛圖和章服旗旄的圖繪，幫助聖人教化民眾，「禮樂大闡」，也就是說，聖人借助圖畫闡揚「禮樂」，從而提升了人類的人性境界，使它們脫離了禽獸的狀態。如美國學者赫伯特·費瑞特所說，在中國古代儒家看來，「人是禮儀的存在」，[64]「不知禮，無以立」。[65]這是超越一時實用功利的最根本的繪畫道德價值，是人之為人的根本緣由。[66]這種思想正是儒家根本主張之一。儒家推崇、肯定先王制禮作樂的作用就是因為儒家認為禮樂把人從動物提升到了人性層面，而在這個提升過程中，圖繪起了不容忽視的作用。

63　梁注：老子二十五章有言，人法地，地法天，天法道，道法自然。

64　Herbert Fingarette: *Confucius—the Secular as Sacred*, Haper & Row, Publishers, 1972，頁15。

65　《論語》，《諸子集成》（一），北京：團結出版社，1999，頁395。

66　儒家把禮樂看作是人之所以成為人，而與畜牲有別的根本之處：二程說：「禮一失則為夷狄，再失則為禽獸。聖人初恐人入於禽獸也，故於《春秋》之法極謹嚴。」見程顥 程頤《二程遺書》卷十八，上海：上海古籍出版社，2000，頁94。王守仁：「若違了天理，便與禽獸無異，便偷生在世上百千年，也不過做個千百年的禽獸。」王陽明《傳習錄下》，見韓強《竭盡心性：重讀王陽明·原著選讀》，成都：四川人民出版社，1997，頁247。

圖 23〈列女仁智圖〉之一　北京故宮博物院藏

　　在這一點上，許多現代研究者沒有給予充分的注意。他們只看到了歷代畫論的論說者有意把繪畫與帝王政治相聯繫的論證思路，只看到繪畫功能觀反映了儒家文藝為政教服務的正統觀，卻忽略了一些古代畫論家在論說繪畫教化功能時給予的超功利的先驗性論證。中國畫論中確實有不少從繪畫為當時當世政權統治服務的層面論證繪畫功能價值的言論。這種情況的出現與儒家思想本身的發展也有關係。因為儒家思想中本來就有提倡文藝為帝王政治服務的一面。儒家在君臣父子夫婦朋友等人倫關係上很重視規範的作用，一旦這種重綱常名教的儒家思想成為漢以後儒士出仕治政的主要理論立足點，成為儒家的主要思想依據，那麼，一般論者在解說繪畫功能問題時，也就自然把關注重心轉移到繪畫對於當權者所具有的維護綱常秩序的實用價值。所謂「成教化、助人倫」、「輔名教而助群倫」等，表達的都是這種實用功利的思想取向。這種教化藝術觀，有的論者把它稱之為「政權化儒家教化觀」，並把它和「孔子儒學」相對。[67] 在這種藝術觀

67　（李）公明、（李）行遠〈論中國繪畫傳統的形成及其特質〉，《朵雲》（上海），
　　1988（1），11–12。

左右下，產生了帝王政權直接倡揚下的「官方藝術」或「準官方藝術」。眾多的帝王寫真像，功臣烈女像，孝經圖，奢麗富貴的宮廷裝飾，神道設教的官方宗教壁繪和上古鐘鼎刻紋，這些圖繪的價值就在於它的說教性。雖然這些圖畫也訴諸於人的情感從而起到了一定的愉悅作用，但是這種愉悅是有著「止乎禮義」之度的，直接有利於封建倫理秩序的營建。

然而儒家所追求的不只是為一時一地的政權提供倫理論證，而是為社會的長治久安和太平盛世提出對策，所謂「為萬世開太平」。這就不是一種狹隘的直接的實用工具主義，而是一種超越現實的理想主義和人文關懷。

所以孔子儒家並不贊成說帝王一切正確，臣民應該絕對服從。他提出的德政是建立在崇高的仁學基礎上的。儒家要求士君子和為政者都要努力提升自己的精神境界，朝向「博施而濟眾」的聖賢目標努力。就民眾來講，孔孟則提出了「人人可為堯舜」的主張，承認人人本性中有提升到聖賢境界的可能。但是對於普通人來講，聖賢境界的達到不是自發的，而需要士君子有意識的引導、教誨，這就是「導之以禮、齊之以德」的教化政策。這個教化政策並不侷限在滿足一時一世一帝的君主實際政治所需，而是通過禮教達到天下大治。

在這個目標實現過程中，藝術是其中不可或缺的環節，這一點表現在：一、孔儒把「游於藝」、「成於樂」與仁禮相提作為成就君子人格的要素。二，把禮樂與刑政並列，從而把藝術（樂）作為完美的統治體制不可缺少的構成部分。前者可以說是孔子從成就理想人格的角度對藝術教化作用的肯定，把教化責任首先歸結為「求其放心」、感發仁端、成就其先驗的善良品性；後者則主要是針對民眾而言，要求統治者以德藝的誘導和刑政手段並輔而行。這實際上仍是要以仁這種超越一般君臣父子關係的「良知」為基礎來誘導和教誨民眾提升其行為的理性自覺和「良知」潛能。這是孔子儒家超越一般的現實制度而從人性深層為理想的政治社會設計的千秋大業。這是建立在超越現實的深層仁學關懷基礎上的為萬世慮念的理想和信條。儒家為萬世開太平的宏大理想，使得他們在尋求良方時能夠跳出實用主義的狹隘短期視角，而以對功利政治的超越性價值考慮，以對人性本質

的透析把先王之治的實現建立在內在的超越性基礎上。因此就孔子儒家論證和解決濟世良方的超越性目光和超越性論證來看，他們把藝術（詩樂）納入這種理想政治的實現框架之中，本身就寓含了對藝術功能的超越性人文價值的肯定。

在張彥遠等人的論述中，對繪畫功用的超越性論證和闡發，是按如下思路展開的。

之一：繪畫、畫家與「自然」（天道）的三位一體。這種統一是建立在儒家神秘的宇宙觀基礎上的。儒家認為，天地萬物之生，緣自陰陽磨蕩；聖人緣天地之情而創設八卦、河洛圖，制文作字，於是禮樂由興，政教昌明。而這也正是書畫起源之際，書畫由此也獲得了溝通天地人的媒介作用。張彥遠就把畫稱為「天地聖人之意」。他認為真正的繪畫不同於畫匠之作的特出處，就是具有與天地聖靈相通之能；白居易也認為它具有「得天之和，心之術，積為行，發為藝」，從而「運思中與神會，髣髴焉，若驅和役靈於其間」的品質。[68] 朱景玄將這種品質稱為「入聖通神」，符載則稱其「得之元悟」，「與神為徒」。在這情況下，繪畫就超脫藝技而通於「天道」了。[69]

再看《宣和畫譜》對花鳥功用的論證：

> 五行之精，粹於天地之間，陰陽一噓而敷榮，一吸而揫斂，則葩華秀茂，見於百卉眾木者，不可勝計……[70]

韓拙有進一步的解釋：

> 夫畫者，肇自伏羲氏畫卦象之後，以通天地之德，以類萬物之情。[71]

68　白居易，〈記畫〉，《唐五代畫論》，長沙：湖南美術出版社，1997，頁 128。

69　符載講張璪員外之藝達到了「非畫也，真道也」的境界，因其「遺去機巧，意冥元化」而「氣交沖漠，與神為徒」。詳見《唐五代畫論》，長沙：湖南美術出版社，1997，頁 70。

70　《宣和畫譜》之〈花鳥敘論〉，長沙：湖南美術出版社，1999，頁 310。

71　韓拙，〈山水純全集序〉，俞劍華編，《中國畫論類編》，北京：人民美術出版社，2000，第二版，頁 661。

　　繪畫成為了天地神靈、畫家、萬物人情相溝通的媒介。這種論證正是儒家一貫的思路，即一種把所要論證的存在歸之於天本與人性這種先驗根底的理緒。如王夫之曾指出的宋代學者為糾正漢唐學者「語人者不及天而無本」的偏失，就將人事「推本於天，反求於性，以正大經，立大本。」[72]從而將人事與天、與先驗之性統一起來。同樣，畫學家們也深受儒家思想和思維方式的多年薰陶，在論證繪畫的存在必要時，也以對畫家本性與繪畫之能的探討為由論證了繪畫、畫家和天地聖王之道的先驗性統一，從而為繪畫獲得了一種具有形而上意義的存在根據與價值。

圖 24 唐·〈樹下人物圖〉 日本東京博物館藏

72　王夫之，《讀通鑑論》卷十九，復旦大學歷史系等編，《儒家思想與未來社會》，上海：上海人民出版社，1991，頁 194。

　　之二：繪畫在實現儒家禮樂倫理理想上的先驗性超越價值。許多論說者的闡發都是從儒家對禮樂文教起源的傳說中獲得學理資源的。儒家認為，上古民鄙之時，是先聖制禮作樂而使民教化。《尚書》云：

> 天敘有典，敕我五典五惇哉。天秩有禮，自我五禮有庸哉！同寅協恭和衷哉！天命有德，五服五章哉！天討有罪，五刑五用哉。[73]

　　雖然典章制度的產生源之於天，但畢竟要有人來傳授。這個傳授者，儒家典籍中往往把它歸諸於傳說中的先賢聖王：

> 夫禮，天之經也，地之義也，民之行也。天地之經，而民實則之。則天之明，因地之性，生其六氣，用其五行。氣為五味，發為五色，章為五聲，淫則昏亂，民失其性。是故為禮以奉之。為六畜，五牲，三犧，以奉五味；為九文，六采，五章，以奉五色；為九歌，八風，七音，六律，以奉五聲；為君臣上下，以則地義；為夫婦外內，以經二物；為父子兄弟，姑姊甥舅，昏媾姻亞，以象天明；為政事，庸力，行務，以從四時；為刑罰，威獄，使民畏忌，以類其震曜殺戮；為溫慈惠和，以效天之生殖長育。……哀樂不失，乃能協于天地之性，是以長久。[74]

　　這裡體現出典型的儒家思維方式：把禮樂典章制度歸源於聖人，歸之於聖人的則天法地行為。而「天地」在儒家思維中往往是人格性的、命定「神」的體現：「天文者，序二十八宿，步五星日月，以紀吉凶之象，聖王所以參政也。《易》曰：觀乎天文，以察時變。」[75]因此講某某源之於天地，稱某某摹自天地之理的用意在於使這個某某獲得神聖和先驗的超越性存在根據。進而言之，儒家把倫理制度等歸之於聖人，擁聖而自重，也是對超越性根源的訴求。因為在儒家思想中，「擁聖」，就是「天意」的表

73　《尚書·皋陶謨》卷二，《四書五經》，陳戍國點校，長沙：嶽麓書社，1991，頁966–221–222。

74　《左傳》卷二十五之〈昭公二十五年〉，《四書五經》，陳戍國點校，長沙：嶽麓書社，1991，頁1140–1141。

75　班固，《漢書》卷三十〈藝文志〉，北京：團結出版社，1996，頁331。

現：聖人「心代天意，口代天言，手代天工，身代天事」而盡天地之用。76
這就增加了所論證的東西的神聖性或先驗性。這一點和前面將人事、天地、
先驗本性三位一體的論證是分不開的。

　　張彥遠等畫學家們論說繪畫功能時採用的是與上述儒家典籍同樣的
思路：

> 古先聖王受命應籙，則有龜字效靈，龍圖呈寶。自巢燧氏以來，皆
> 有此瑞，迹映乎瑤牒，事傳乎金冊。庖犧氏發於榮河中，典籍圖畫
> 萌矣。軒轅氏得于溫洛中，史皇蒼頡狀焉。奎（星）有芒角，下主
> 辭章；頡有四目，仰觀垂象。因儷鳥龜之跡，遂定書字之形。造化
> 不能藏其秘，故天雨粟；靈怪不能遁其形，故鬼夜哭。是時也，書
> 畫同體而未分，象制肇創而猶略。無以傳其意，故有書；無以見其形，
> 故有畫；天地聖人之意也。……周官教國子以六書，其三曰象形，
> 則畫之意也。是故知書畫名而同體也。洎乎有虞作繪，繪畫明焉，
> 既就彰施，仍深比象，於是禮樂大闡，教化繇興。故能揖讓而天下治，
> 煥乎而詞章備。77
>
> 史皇與蒼頡皆古聖人也。蒼頡造書，史皇制畫，書與畫非異道也，
> 其初一致也。天地初開，萬物化生，自色自形，總總林林，莫得而
> 名也，雖天地亦不知其所以名。聖人者，在名萬物，高者謂何，卑
> 者謂何，動者謂何，植者謂何，然後可得而知之也。於是上而日月
> 風霆雨露霜雪之形，下而河海山嶽草木鳥獸之著，中而人事離合物
> 理盈虛之分，神而變之，化而宜之，固已達民用而盡物情。然而非
> 書則無紀載，非畫則無彰施，斯二者其亦殊途而同歸乎？吾故曰：
> 書與畫非異道也其初一致也。且以書代結繩，功信偉矣。至於辨章
> 服之有制，畫衣冠以示警，飾車輅之等威，表旌旃之後先，所以彌
> 綸其治具，匡贊其政原者，又烏可以廢哉？78

76　宋·邵雍，《觀物》五十二，轉引自劉澤華，李冬君〈論理學的聖人無我及其向聖王
　　的轉化〉，見：復旦大學歷史系等編《儒家思想與未來社會》，上海：上海人民出版社，
　　1991，頁174。

77　張彥遠，《歷代名畫記》，《唐五代畫論》，長沙：湖南美術出版社，1997，頁139–
　　140。

78　宋濂，〈畫原〉，《中國畫論類編》，北京：人民美術出版社，2000，第二版，頁
　　95。

這二段論說可見畫學家們也把儒家典籍中關於文字圖畫的產生與禮樂典章制度的創建情形神聖化，突出了在聖賢受命創製之時，圖繪文字所起到的巨大的不可替代的作用。這樣就把繪畫的功能歸諸到提升人類文明、人性水準的高度，把繪畫的價值立足於一個令後世不敢懷疑的儒家權威性的學理基礎之上：法天地而得聖人之意，定彰服而令禮樂昌明。這個闡說，脫離開現實生活中一時一地的實際利害關聯，最終推導出繪畫具有「匡贊政原」的功能。

圖 26 宋・李成〈晴巒蕭寺圖〉
美國納爾遜艾特金斯美術館藏

圖 25 南宋．〈蠶織圖〉 黑龍江博物館藏

　　問題是要看到，即使在同樣的口號下，兩者的區別仍是巨大而分明的。這實際上是兩種不同的藝術觀，雖然出發點是屬於政治的倫理的考慮，但方向是大相徑庭的。」[79]

　　政權化儒家與孔子儒家，實質上是儒家在貫徹藝術教化觀上以實用功利出發與從其自超越性的先驗根據出發對藝術功用價值的不同認識。但是把兩者看作是完全不同的藝術原則是筆者所不能同意的。在筆者看來，這是一個表裡層次上的問題。在現實層面上，要以對當世統治者的有利來論證繪畫的存在地位，在學理層面上，則要以儒家所推崇的先聖行為和受命於天的當然性，以及畫家「通天入聖」的品質來確證繪畫的功能價值。這是表層與深層的區別，是儒家繪畫功能價值論證所不可缺少的兩面。因為繪畫畢竟存在於現實社會中，而且論證繪畫的深層先驗品質畢竟還是為了繪畫的現實存在，所以對繪畫功能的工具性論證和內在先驗性論證是一而二，二而一的。其次，從繪畫教化的實現目標上看，工具性實用價值的首要目標就是說明統治者維護其政治地位，教化民眾以實現其名教大化的目的；繪畫的內在超越性根據，也是從實現儒家所推崇的以先王為典範的人

79　公明、行遠，〈論中國繪畫的傳統形成及其特質〉，朵雲（上海），1988（1），12。

性昌明的倫理理想為出發點，最終落實到儒家的聖王政治理想。這二者，在最終目的上有近期與長遠之別，這只是一個實現儒家天下大治使命中的根據不同而已。再者，教化的實施對象不同，前者針對普通大眾，強調通過繪畫直接進行道德說教，訓導他們如何為善戒惡，遵行於封建倫常；後者對士君子文人這些有「治平」之志的精英，強調繪畫源自於先聖和畫家與神為侔的靈性創造所具有的人格塑造、人性提升價值。

在這裡，如前所說，儒家的聖王與王聖的主張是有所不同的。聖王是指那些達到了堯舜那樣賢聖人格境界的哲人來擔任社會領袖，因其道德的光輝而使民眾心嚮往之，風隨影行，實現天下德治。王聖則是那些因行霸道或其他手段獲得統治之位者，可以因其自覺地約束和修養自己，實行仁政從而獲得百姓擁戴，逐漸接近聖王之治。王聖政治的提出，是儒家學者因應現實的應變，是儒家政治從理想化向實用化的轉變。對於繪畫來講也是這樣。繪畫論說者把繪畫的功能價值首先限定在為當政的君王貴族及其統治秩序服務的功利化規定，只是從根本上說，這種功利規定的深層論理根據在於超驗的則天通聖的先王創製和人性提升。

就這種先驗性的論證思路而言，繪畫不僅要隨當權者的意志服務，而且要通過這種繪畫行為盡力去實現儒家源於天理人性的永恆倫理價值。這兩種功能是互相關聯不能截然分開的。如果一味堅持繪畫的工具性功能，就有可能使畫家在實現繪畫為現實倫理服務的道路上走上一條無原則的為當政者歌德而趨炎附勢之路；如果不以繪畫為當政者直接利益服務，也就無法接近、實現儒家理想政治和永恆道德追求；超越性的價值追求和理想傳達只有通過具體的社會倫理政治行為才能體現出來。前者反映的是一時一地的具體的人與人關係，是以畫家與君主之間的現時的暫時的利害關聯為繫帶的，而後者是以人與人之間的具有一定的永恆性普遍性的人性存在和倫理抽象為基礎的。從儒家倫理化藝術標準看，前者情況下有些作品就只有歷史價值和功利價值，而後者思維指導下的創作作品卻可能具有為儒家所稱頌的反映人性倫理永恆關係的超越性價值。前者如為歷代帝王寫照的「御容」像、描寫帝王個人生活情趣的場景畫，後者如孝經圖、詩經圖、折檻圖、歷代帝王圖這些

反映儒家所說的千秋不變之「道」的倫理價值的作品。同樣是為帝王寫照，一個是題寫「御容」，一個是閻立本的「歷代帝王圖」，前者主要體現出繪畫的「媚世」與歌德功能，而後者在畫中以容貌服飾刻畫寓褒貶和勸諫於其中，自然就體現出儒家所認為的君臣千秋大義，體現出繪畫工具性價值與「永恆」[80] 倫理價值的統一。

　　所以，對繪畫的功能價值的論說雖有外在的工具性論證和內在的超越性論證之別，但是實際上兩者是一體二用。繪畫教化價值是外在的聽命之功利性（滿足當權者利益需要的同時也爭取到存在可能）與內在的受命之當然性（實現儒家禮治理想為先聖受命於天和源之於聖人本性的必然要求）的統一；是先驗的規定與現實的需要的統一；是長遠而根本的使命與近期而現實利益的統一；是體與用、本與末的統一。在追求雙方的統一的繪畫過程中，畫家的作用是關鍵的。無論繪畫的現實功利價值，還是繪畫的永恆倫理價值，畫家都是實現這些功能價值的主動者，因此畫家的人品問題，也就自然要進入繪畫政教價值的畫學論說者的界說視域了。

80　這裡所講的「永恆」，指的是儒家認識水準的。儒家認為父子、君臣、夫婦等倫理規範是源之於「天」和「人」的陰陽本性的，是千秋不易的「道」。董仲舒講的「天不變道也不變」的「道」，指的就是此。

第四章　教化功能的實現與儒家的人品要求

一、繪畫功能的實現與其人品根據

（一）士大夫畫家成為繪畫載道功能的實現主體

如前所說，漢以前的統治階級已經利用繪畫為政教服務，然而繪畫功能論卻相對滯後，在此後的六朝時代才被提出來，在唐代才得到了較為深入而完備的闡述。

繪畫理論上的相對滯後，主要原因就在於繪畫言說主體的出現相對滯後。六朝自唐代的一個重要的變化就是文人士大夫畫家登上了畫壇，並且逐漸掌握了繪畫的言說權。在六朝以前，繪畫在理論上的話語言說者主要是當權的官僚貴族，但是西漢所提供的大一統的社會政治秩序使得當時大多數知識分子把言說重點放在政治理論和制度建設方面，以及倫理道德規範的重建工作，儒家的意識形態任務也在於對此的論證與闡發。而當時繪畫的真正從事者是地位低賤的畫工，他們根本沒有畫學上的發言權，或者雖然有所發言，也無法被史冊錄入。

六朝時代的重要變化就是士大夫畫家大量出現並且掌握了話語的發言權。對於士大夫畫家而言，由於他們地位上相對自由獨立，在創作上就不

受制於雇主或主人，而且具有相當的創作自由和創作積極性。對於六朝時代大量的名士或士大夫、文人而言，繪畫不是出於謀生的需要，不是為了滿足統治階層實施政權統治的行為；他們進行繪畫創造往往是一種時代風尚的表現，換句話說，在一定意義上，繪畫作為名士的附庸，成為了他們自身價值、地位和風骨氣度的確證與體現。[1] 試觀一下六朝時代皇室貴戚、官紳名流對於繪畫的態度，畫家自己對於畫藝的自負就可以清楚地看到這一點。例如魏帝曹髦、晉明帝司馬紹、梁元帝蕭繹等都以善繪事而著名，當時以文學名士或官紳而知名者如楊修、桓範、荀勗、王羲之、顧愷之、嵇康、戴逵、宗炳、王微、蕭賁、陶弘景、張僧繇、袁昂等皆為一時風流人物，然而又都以善畫為時人所稱頌。[2] 當時的名士王廙說：「畫乃吾自畫，書乃吾自書。吾餘事雖不足法，而書畫固可法。」[3] 其對書畫的自誇與自信溢於言表。顧愷之寄存於桓玄處的一廚畫，竟然被權勢煊赫的桓氏偷偷啟封而去，可見當時名流高士的書畫在時人心目中的地位。

　　文人士大夫畫家的出現，首先碰到的一個問題就是書畫在儒生仕旅中的地位問題。由於繪畫在儒家傳統觀念中一貫被輕蔑，因此他們必須首先解決繪畫在當時社會文明結構中的地位與價值問題。繪畫功能論由此才被繪畫理論家們以解決繪畫存在價值為目的而首次專門在畫學著作中被提了出來。

　　雖然如有的論者所說，六朝時代的不少畫家受到玄道或佛學影響，在繪畫功能問題上是以「澄懷味像」的佛學旨味表達「媚道」、「暢神」的繪畫價值觀，然而這只是就當時還未成氣候的山水畫而言，況且他們把繪

1　在魏晉時代政治黑暗、權門傾軋、名流和門閥沉浮不定情況下，出現了以清談「有無」、「本末」而迴避政治，並顯示出士人風骨氣度為時尚、究老莊易學的玄學思潮。在這樣的大背景下，我們可以說，書畫在士大夫文士中的流行也正是這種政治與文化時尚情勢下的一種表現形式，可以說是玄學風氣的一種反映。

2　當時的權臣如桓玄收集書畫成癖，何法盛《晉中興書》中有云：「劉牢之遣子敬宣詣玄，請降，玄大喜，陳書畫共觀之。」顧愷之將自己的畫寄存桓玄處，被桓玄偷偷啟封取去，而又重新貼好封口，顧愷之只好說畫妙通神，變化飛去，猶人之登仙也。（事見張彥遠〈歷代名畫記・敘畫之興廢〉和〈歷代能畫名人〉等節。）由此可見當時觀賞、收藏書畫成風氣，觀畫亦是款待朋友與佳客的重要方式。

3　張彥遠，《歷代名畫記・歷代能畫名人》，《唐五代畫論》，長沙：湖南美術出版社，1997，頁 203。

畫與「道」的追求相聯繫，也有著調和儒家思想與士人習畫的觀念矛盾的意向。作為建安七子之一的徐幹就已注意到了士人習畫與傳統儒家賤藝觀的矛盾，並引進了「道」的概念來解決它：

> 事者，有司之職也，道者，君子之業也。先王之賤藝者，蓋賤有司也；君子兼之則貴也。故孔子曰：志於道，據於德，依於仁，游於藝。……藝者，心之使也，仁之聲也，義之象也，……其道則君子專之，其事則有司共之。[4]

徐幹在此把情動於心的士人之藝和君子之道聯繫起來，把它做為君子志道不可或缺的環節，而把儒家所賤視的技藝之「藝」甩給那些專職於此的有司。這是從儒、道等所共論的「志道」角度來為士大夫的書畫藝事尋找一個既切合儒家之「道」，又合乎名流雅士的審美體驗的切入點。這個區分，比當時那些只以畫史中大量關涉帝王治政修德行為的畫事來論證士人習畫的必要，更顯得根本。

徐幹的言論表明，繪畫志「道」價值的實現，在當時就已經成為了畫家們一個主動的自覺的追求過程。他把藝所具有的這種價值功能的實現，歸結於畫家具有士夫名流身分，這一身分使得他們能夠以「道」兼「藝」，把繪畫作為有益於實踐先聖賢儒所追求的「道」的手段和路徑；他們曾受到的儒家價值觀教育使得他們在從事繪畫的實踐活動中，也要時時以繪畫手段去效法先朝（三代、兩漢）的以畫鑒戒。這就為後來張彥遠等人把繪畫與畫家身分人品聯繫起來，把繪畫的功能論證與人品修為聯繫起來提供了可次參考的畫史資料和理論先河。同時，六朝畫家的作為也開創了以繪畫愉悅情性而發揮繪畫對君子修身正意的內聖作用，從而首次把繪畫的功能價值由外在的教化拓展到修身養性方面。

（二）內聖外王：儒家文化的兩翼和繪畫雙重功能的統一

孔子儒學的目的就在於建立一個以仁為本、以禮為用、以德治為據、

4　徐幹，《中論·藝紀》，《魏晉南北朝文論選》，北京：人民文學出版社，1996，頁52。

以先王政治為範的理想社會。為了實現這一仁政理想，孔儒規定了儒士負有的雙重使命，這就是「內聖外王」。內聖就是強調士君子要修身養性，達到人格完善如堯舜之境界；外王就是要求儒生要以天下為己任，協助明君達到天下大治的目標。因此做為一個君子，孔子認為其最高境界就是「博施於民而能濟眾」[5]，而這個境界的實現，首先就在於君子能「修己」，所謂「修己以安百姓」。[6]《大學》以「格物、致知、誠意、正心、修身、齊家、治國、平天下」這「八條目」表述了儒家對士君子的雙重使命。[7]

儒家對士君子的這種「內聖外王」的雙重使命與責任意識的規定在儒家思想體系中是根本性的，這使得儒家的整個思維和理論都是圍繞著這個主軸旋轉。繪畫的功用價值的表述也離不開這個軸心。繪畫的首要之意就是直接為統治者政教服務，協助君王建立一個君臣父子夫婦各安其分、百姓各守其業的社會秩序。這就是所謂「成教化、助人倫」之功。在士大夫成為畫家主體的時代，這一任務的完成有賴於作為精英的士君子畫家。在這裡，儒家以士君子的「內聖」為基礎去實現「外王」目標的思路也同樣被運用於繪畫的功能實現上。出身士君子的畫家群體，只有通過把儒家思想中具有永恆性普遍性的倫理觀念貫徹於繪畫作品的審美表現中去，才能以畫「養心」進而「養政」，幫助實現儒

圖 27 南宋・馬麟〈層疊冰綃圖〉
北京故宮博物院藏

5　《論語・雍也》，楊伯峻，《孔子譯注》，北京：中華書局，1980，頁 65。

6　《論語・憲問》，楊伯峻，《孔子譯注》，北京：中華書局，1980，頁 159。

7　《大學章句》，朱熹《四書集注》，長沙：嶽麓書社，1985，頁 3–5。

家的「聖王之治」。正是在這個視角上，宗炳、王微等提出了繪畫的「以形媚道」而可令士君子得「澄懷味像」、「臥遊」和「暢神」之效的主張。雖然其主張中帶有不少道家佛學的影響，但是從根本上說，他們對繪畫功能的規定是與儒家的內聖修身思維模式相一致的。而為了繪畫的這種有益儒者內養外王之道的功能價值的實現，必然要對畫家的人品提出要求。

在畫史上，無論是畫家還是帝王貴冑，都很重視畫家的「修品」。這種品德要求幾乎一貫體現為對畫家的儒家修養要求。宋代徽宗在畫院開設「畫學」，主要文化課程就是《論語》、《爾雅》等儒家經典知識，以提高畫工和畫家的修養。畫史上眾多品畫者對繪畫的解讀也表現出以人品論畫品的傾向性，這種傾向因為與儒家一貫的倫理化觀物論事的思想傾向相一致而越往後越得到加強，以致最後繪畫倫理功能的發揮問題，必須到畫家內在的品行修為中找答案。最基本的要求就是畫家要有以畫「載道傳義」的使命意識和踐行的自覺性。

（三）儒家的載道傳義功能與畫家的人品

志道、踐道、傳道，是儒家教化功能觀對畫家人品提出的基本要求。在儒家看來，道既是超越一切具體的政治倫常和文化行為的源之於天的一種不變的因素和不變的根據，又體現為社會各生活領域的一種行為準則；對於一個人來講，道不是他藉以實現和達到某種功利目的的手段，道就是存在於人性深層的體現「天理」的內在的東西。因此，道在宋明儒學中又被人們稱之為理。理學家們認為，人性即天理，天理即人道。道作為人性中本然的東西，是一種可以經驗到的存在。在此，儒家已經把道和理看作是一種溝通天人、體現宇宙人生的真正本質。就此來看，儒家進行自我修養，「發明本心」實際上就是培養其「究天人之際」而把握生命本質，達到「聖」的理想人格境界的志道踐道過程，如宋代思想家王蘋所說：「欲傳堯舜以來之道，擴充是心焉耳。」[8] 所以，這種弘道的過程，是以仁之心為核心的。弘道，是趨向仁的人格提升過程，沒有了「仁」，藝術表現就喪失了其存在的意義。藝術的

8　杜維明，《一陽來復》，上海：上海文藝出版社，1997，頁 154。

使命就在於以藝術中體現的仁義倫理本質為中心，起到溝通天人之「道」的作用。

　　就此而言，畫家人品修為（擴充己心）過程，實在是為繪畫能傳聖人之道、天地之道作準備，如韓拙所講繪畫具有「通天地之德、類萬物之情」的超常價值[9]，重視畫家的人品準備，實際上是對繪畫的內在超越性價值的肯定和對畫家創作上的高難度要求。在畫評家們看來，要使繪畫的通究天人的超越性價值得以體現，畫家本人就應該具有通究天人之際的心性修為境界與能力。正是這種通究天道人道的襟懷與境界，決定了那些冕冠岩穴上士的繪畫作品能夠優於眾工。所以，不少畫學家往往從畫家是否具有這種通靈入聖的「至道」修養和境界入手評畫：

> 張氏子得天之和，心之術，積為行，發為藝，藝尤者其畫歟！……故其措一意，狀一物，往往運思中與神會，髣髴焉，若驅和役靈於其間者。……知學在骨髓者，自心術得，工侔造化者，由天和來。張但得於心，傳於手，亦不自知其然而然也。[10]

> 居士之在山也，不留於一物，故其神與萬物交，其智與百工通。雖然，有道有藝。有道而不藝，則物雖形於心，不形於手。[11]

> 伯時於畫天得也，嘗以筆墨為遊戲，不立寸度，放情蕩意，遇物則畫，初不計其妍蚩得失，至其成功，則無毫髮遺恨，此殆進技於道，而天機自張者邪。

> 論者謂丘壑成於胸中，既窘則發之於畫，故物無留跡，景隨見生，殆以天合天者邪。[12]

　　在論者看來，畫家所體現的高超畫藝，根子在於其人品之高——達到了

9　宋・韓拙，〈山水純全集序〉，俞劍華編，《中國畫論類編》，北京：人民美術出版社，2000，第二版，頁 174。

10　白居易，〈記畫〉，《唐五代畫論》，長沙：湖南美術出版社，1997，頁 128–129。

11　蘇軾，〈書李伯時山莊圖〉，顏中其編注，《蘇軾論文藝》，北京：北京出版社，1985，頁 183。

12　董逌，《廣川畫跋・書伯時縣雷山圖》、〈書燕仲穆山水後為趙無作跋〉。

不以物役的境界，這就是由技進乎道、道藝合一的境界。這種境界不是一般的畫工可以達到的，它是「天機之所合，不強而自」的，這種「不假外求而守於內者」的境界，只有「聖賢」才能達到。這裡體現出儒家天人、內外、心身、道藝合一的思維取向：繪畫的品格之高在乎得道，得道在於得心，得心在於具有君子品格和氣度──涵泳經史、襟度灑落。

　　「道藝合一」根本在畫家本人具有「道心」，這是畫中有道、畫家和觀畫者能畫中體道，獲得儒家超越現實政治的倫理人格薰陶的根本所在。董逌在談到李成畫時，就認為李成的畫能給世人以「神」以「異」的藝術效果全在於李成本人心性境界之高：

圖 28 元・王冕〈墨梅圖〉
上海博物院藏

> 由一藝而往，其至有合於道者，此古之所謂進乎技也。觀咸熙畫者，執於形相，忽若忘之，世人方且驚疑以為神矣，其有寓而見邪？……蓋其生而好也，積好在心，久則化之，凝念不釋，殆與物忘，則磊落奇特蟠於胸中，不得遁而藏也。……蓋其心術之變化，有時詫於畫以寄其放，故雲煙風雨，雷霆變怪，尤隨以至。方其時，忽忘乎四肢形體，則瘵天機而見者皆山也，故能盡其道。後世按圖求之，不知其畫

忘也，謂其筆墨有蹊轍可隨其位置求之。[13]

這段話中的關鍵詞有天機、生而好、心術、寄忘等，都關涉到畫家通究天人之際的品性和境界。

在畫史上，也有過諸多畫家雖以古代賢聖為題材作畫，卻並沒有給人以倫理教益的情況，特別是那些徒以墨趣為能事的文人末流畫家，也有過一些畫家描繪花卉禽鳥卻能薄著倫理勸戒於其中。這種情況在宋代隨著文人墨戲的出現就已經顯示出來了。米芾就談到過當時一些畫人徒呈悅人眼目而失去古人那種以勸戒為旨的繪畫立意和美學效果的情況。其他如宋濂、王紱、李日華、松年等等都指出過當時存在的喪失古人規鑒立意的繪畫現象。

在這些人看來，出現這些問題的主要原因就在於畫家們喪失了依仁載道的使命意識和通究天人的道心，解救之道只有立品，增加畫家的儒學修養。李日華說，「余嘗泛論，學畫必在能書，方知用筆，其學書又須胸中先有古今，欲博古今作淹通之儒，非忠信篤敬植立根本，則枝葉不附。斯言也，蘇黃米集中著論，每每如此，可撿而求之。」[14] 在李日華看來，道與德為根本，藝與技為枝末，學畫者要先在品德和學識上做「淹通之儒」，才能使繪畫作品充分實現儒家對於繪畫功能上的期待。[15] 王原祁的弟子王昱說得更乾脆：

> 學畫者先貴立品，立品之人，筆墨外自有一股正大光明之概，否則畫雖可觀，卻有一股不正之氣，隱躍其間。文如其人，畫亦有然。[16]

（四）畫家人品與繪畫作品的倫理性解讀

在中國古代畫評者看來，畫家的人品高下，首先決定了作品格調之高低俗雅，其次決定了作品題材立意之箴規與奢麗的不同，最終也就決定了觀畫

13　董逌，〈廣川畫跋・書李成畫後〉，《中國畫論類編》，北京：人民美術出版社，2000，第二版，頁658。

14　李日華，《竹嬾論畫》，《中國畫論類編》，北京：人民美術出版社，2000，第二版，頁131。

15　李日華，《紫桃軒雜綴》卷一頁二十二，《李竹嬾先生說部》，清刻本。

16　王昱，《東莊論畫》，《中國畫論類編》，北京：人民美術出版社，2000，第二版，頁188。

者對待作品的解讀態度和品評尺度。上引畫史上有關〈韓熙載夜宴圖〉所反映的對於此圖有縱淫與清玩之嫌、君主窺私之不當的爭論，[17] 把評畫的矛頭首先指向了畫家和李煜的行為合否情理道德上，最終就引起了有關此畫意在宣淫與否、值不值得保存的爭論。李公麟文儒兼能，一代宗師，他的畫往往立意「薄著勸戒於其間」，如其〈君臣故實八則〉，元人俞焯就從中看到「興亡之跡，默存于中」，要求觀眾要「以意論之，毋徒以畫品優劣也」；明初袁時億也以人品畫，讀出龍眠畫作「皆事載史冊，于人倫日用，具有微意寓於其間，善者可法，惡者宜懲。」要求觀眾「尚默識之，不徒以為玩好焉可也。」[18] 明人吳寬則稱讚李公麟繪畫志在規戒的立意，使得其作品成為「畫家之良史，非但工于藝而已。」[19]

　　這種因人解畫的傾向，不僅達到了對作品的品評超越於技藝之上的價值判斷高度，而且達到了因畫家人品修為高而對其書畫作品格外看重而珍存的地步。如元末明初的張謙對蘇軾作品的解讀就是如此：

> 蘇文忠公當宋之盛，以文章重天下，然亦以才太高，名太盛，竟不容於當世。惟其文之傳於世，與韓、歐馳騁上下，百世之下，讀諸莫不想見其人，而起敬起慕。豈特其文為然？雖信手寓筆於咫尺紙間，人得之者必寶重愛惜，襲而藏之，不以其物以其人也。此公所作偃松圖，觀者當於筆墨之外求之，自可見精神勁爽，氣韻清越，意趣與人迥殊。要非具眼，莫能得其妙也。……故余謂凡公之畫，皆當以畫外之畫觀之。蓋公之文如其人，而其詩如其文，其畫又如其詩，不以畫外之畫觀之，不足以得其妙也。[20]

　　這裡對蘇軾為人的敬重就不僅影響到論者對其畫作的珍視與收藏，而且直接影響到對蘇公繪畫作品的賞評，所謂拋棄技法而於筆墨之外想見其人、

17　參見本論文第三章。

18　張丑，《清河書畫舫·李龍眠君臣故實八則》，《中國書畫全書》（四），上海：上海書畫出版社，1992，頁 284。

19　同上註，頁 285。

20　《石渠寶笈》卷三十二之〈宋蘇軾偃松圖一卷〉，清·張照、梁詩正等撰，《石渠寶笈》（二），影印本，上海：上海古籍出版社，1991，頁 825–285。

感受畫外意趣。畫家人品成為一種嚮導，帶領品畫者超脫於筆墨、形似、結構技法的關注，而衷情於對繪畫之「意趣」、之「寓意」的欣賞和讚歎。

這種思路無疑就來自於孟子「知人論世」的文藝品讀主張，這是儒家品評觀的一貫傳統，畫家之重人品，不過是這一倫理取向的又一運用而已。[21]

二、教化功能論的人品要求

重視畫家人品的思想本身就是源之於儒家德本藝末的傳統思路，歷代畫論從繪畫功能的實現在於立意和解讀的基點出發，提出了對畫家人品的具體要求。

第一，道德隆盛，志節高邁。

畫家首先要做具有崇高道德節操的人。在德與藝的關係上，儒家強調的就是以德為先。《左傳》中講君子有三不朽事，其首就是「立德」。[22] 功能論者也承續了儒家正人先正己、修身先修心的邏輯，從實現繪畫的儒家勸誡任務來強調畫家習畫首在立品。元人楊維楨說得直截了當：「畫品優劣，關於人品之高下，無論侯王貴戚，軒冕山林，道釋女婦，苟有天資，超凡入聖，可冠當代而名後世矣。」[23] 李日華則認為，學畫之人必須首先做「淹通之儒」、「忠信篤敬」。這裡，畫家們把畫家立品與繪畫要達到的境界品格高低聯繫了起來，認為對於那些欲提高畫藝的習畫者來講，立品是首要的因素。

明初王紱在其編著的《書畫傳習錄》中對書畫繪事和畫家的章目編次就集中體現了這種習畫首重品節的思想。其中《書事叢談》中分六門：道德門、事功門、風節門、文章門、逸邁門、雅韻門；畫事叢談則分全藝門、精敏門、風教門、知幾門、靈異門、榮遇門。王紱的畫主要是承續元人文人畫筆墨風

21　《孟子‧萬章》：「頌其詩，讀其書，不知其人可乎？是以論其世也。」見《四書五經》，長沙：嶽麓書社，1991，頁 115。

22　《左傳》：「豹聞之，大上有立德，其次有立功，其次有立言，雖久不廢，此之謂三不朽。」

23　楊維楨，〈圖繪寶鑑序〉，《中國畫論類編》，北京：人民美術出版社，2000，第二版，頁 93。

格，所以他的論說中也不免有對文人情性揮灑的推崇。但是他在繪畫的承載
教化功能觀上卻一直持積極的提倡態度。這裡把道德、事功、風教作為繪事
分類尺度，本身就體現了這種以德為重的傳統繪畫思想。他特別標榜北宋以
來大儒名士和節烈義士的書畫遺跡，如對邵雍、周敦頤、二程、朱熹、許衡
等名儒之跡，和顏魯公、岳武穆等節烈之士的遺墨極為推重。王紱對此的解
釋有二，一是「惟品高故寄託自遠，由學富故揮灑不凡，畫之足貴，有由然
耳。」[24] 肯定繪畫品格之高是畫家學識修養的必然；二是因為書畫會因其作
者之人品而受重：「吾人既有擅長，尤須立品。東漢論士，先氣節而後文藝。
書畫家獨不當爾爾耶！」[25] 整理王紱著作的清人嵇承咸在續錄中也羅列了明
初死於靖難中的節烈之遺墨，如方孝孺、練子寧等，以儒家之重人品思路論
其書畫：「卞忠貞握拳透爪，顏平原力透紙背；先生（指練子寧──引者）
之探血書地，其忠烈不讓二子矣。先生非書家，而聲聞於天，淚入九淵，讀
史者恍見其濡血模糊，激烈據地時也。」[26] 雖然是論書法，其理也同於繪畫。
清人張式、松年也非常明確地提出了畫家品德在繪畫傳習中的重要性：

> 言，身之文；畫，心之文也。學畫當先修身，身修則心氣平和，能
> 應萬物。未有心不平和而能書畫者！[27]

> 書畫清高，首重人品。品節既優，不但人人重其筆墨，更欽仰其人。
> 唐宋元明以及國朝諸賢，景善書畫者，未有不品學兼長，居官更講
> 政績聲名，所以後世貴重，前賢以往，而片紙隻字皆以餅金購求。
> 書畫以人重，信不誣也。宋之蔡京、秦檜，明之嚴嵩，爵位尊崇，
> 書法文學皆臻高品，何以後人唾棄之，湮沒不傳，實因其人大節已
> 虧，其餘技一錢不值。吾輩學書畫，第一先講人品。[28]

24　王紱，《書畫傳習錄論畫》，《中國畫論類編》，北京：人民美術出版社，2000，第二版，
　　頁 99。

25　王紱，《書畫傳習錄‧卷四風教門》，《中國書畫全書》（三），1992，頁 254。

26　嵇承咸，《書畫傳習錄續錄》，《中國書畫全書》（三），1992，頁 282。咸

27　張式，《畫譚》，《中國畫論類編》，北京：人民美術出版社，2000，第二版，頁
　　306。

28　松年，〈頤園論畫〉，《中國畫論類編》，北京：人民美術出版社，2000，第二版，
　　頁 332–333。

這種思想當然不是明清人提出來的。早在宋人那裡就明確提出了書畫家首重人品的論題。如歐陽修就曾提到「古之人皆能書，惟其人賢者傳。使顏魯公書不佳，見之者必寶」[29]的重德思想，而蘇軾作為文人畫的倡行者，也未脫離開儒家基本思路：「與可之文，其德之糟粕；與可之詩，其文之毫末；詩不能盡，溢而為書，變而為畫，皆詩之餘。其詩與文，好者益寡。有好其德如好其畫者乎？悲夫！」[30]這裡關於道德、文學、書畫位置的排列就可以看出與二程同樣的儒家傳統立場，只不過有程度差別罷了。

第二，以德為本，不以藝害道。

這裡提出的是畫家處理德藝關係的態度問題。這個問題就更關係到繪畫教化功能的發揮。堅持儒學正統的畫學家都強調畫家要以「道」為本，以「德」為先，不因藝而害道。就是那些意在提高繪畫地位，把繪畫之用與六籍同列的畫家畫學家，也未嘗否定這一點。《宣和畫譜》一開首便承認「藝也者，雖志道之士所不能忘，然特遊之而已。」王紱在《書畫傳習錄》中，幾乎對這一思想原樣翻版：「山人曰：道德，本也，文藝，末也。然藝也者，志道之士所不能忘。畫亦藝也，進乎妙，則不知藝之為道，道之為藝矣。」[31]

「道本藝末」之類語句在畫論文獻中不勝枚舉，它表露出畫學家們對儒家基本藝術傳統的認可。當然這種論說，如有些論者所言，已經吸收了道家的道藝相通、藝中有道的思想，並且表現出盡力揉合、吸納於儒家傳統觀念中去的傾向。不過在儒家學者提出這個命題時，其基本目的和精神，並不只是強調道藝之相通，而在於告誡畫家要把學習和領會宇宙、社會、倫理之「道」，作為進一步學習和掌握「藝」的前提條件。一旦達到胸中有「道」的境界，則會筆下出神入化，寓意無窮。這種「道本藝末」的要求，其學理資源顯然來自於孔子對士君子弘道的志向規定，來自於自韓愈以來理學家有關「文以明道」、「文以載道」的論說。在程頤那裡，它曾被強調到了極端

29　陳繼儒，《妮古錄》卷一，《美術叢書》，南京：江蘇古籍出版社，1997，頁637。

30　蘇軾，〈文與可畫墨竹屏風贊〉，《蘇軾論文藝》，北京：北京出版社，1985，頁217。

31　王紱，《書畫傳習錄》卷四〈畫事叢談〉，《中國書畫全書》（三），上海：上海書畫出版社，1992，頁231。

地步：

> 問：作文害道否？曰：害也。以為文不專意則不工，若專意則志局
> 於此，又安能與天地同其大也？《書》云：「玩物喪志」，為文亦
> 玩物也。

> 問：張旭學草書，見擔夫與公主爭道及公孫大娘舞劍，而後悟筆法，
> 莫是心常思念至此而感發否？曰：然。須是思有感悟處，若不思怎
> 生得如此？然可惜張旭留心於書，若移此心于道，何所不至？[32]

　　程頤以文藝容易使人沉溺於其中而「玩物喪志」，即忘記君子弘揚儒家
治平「大道」為理由而否定文藝的地位。這種極端否定文藝的觀念並未被諸
多大儒普遍接受。持平之論是把文藝（包括繪畫）作為有助於君子行「道」
的手段，提出正確處理道與藝的關係。但是不沉溺於其中，確也是「道本藝
末」論者對畫家的基本要求，在這一點上，與程頤所要求的是一致的。只是
對於繪畫的教化功能發揮而言，它關於不沉溺於畫中的要求並不同於文人
畫。文人畫要求畫家對繪畫採取一種不即不離的「遊」的態度，保持一種距
離。所以文人畫家就不以畫之不工為恥，反而聲稱只有這樣才能充分表達性
情，由此形成了後世文人畫的墨戲遣興之說。但是對於以實現繪畫宣教價值
為宗旨的繪畫而言，採取墨戲逸筆顯然無法承載以儒家經史故事來「宣教化
翼人倫」的功能使命，而須要求在繪畫的傳形寫照技法上求精求神。不過這
並不是根本。對於畫家來講，根本的選擇在於弱化教化規箴為旨的繪畫作品
的技術性欣賞，而著意在繪畫的「意趣」上論評。這並不等於說這些作品的
技法水準不高，實際上有些畫作的水準可能還相當高超，但是如果以藝術標
準至上而論，一是不符合這些畫作創作的教化功能指向，二是不符合作者的
士大夫身分所要求的以道為尚的創作原則，三是顯示出評畫者背離儒家道藝
觀的另類品味。所以，古代畫論中不少論評者都強調對於這種教化主題性繪
畫作品，不能以藝評藝，而要以其人其意評其畫，要從畫中見出作者立意箴

32　《二程全書》，轉引自黃專、嚴善錞《文人畫的趣味、圖式與價值》，上海：上海書
　　畫出版社，1993，頁 13。另見：《二程遺書》，上海：上海古籍出版社，2000，頁
　　290。

規的儒學化意趣。如宋人在論畫時強調畫家要表現出畫之「理趣」，觀畫者要體味出畫中之「理趣」，這「理趣」實際上就是理學家們所說的正統的倫理道德觀念。畫家創作要著眼於如何通過繪畫作品中的理趣表現來給觀眾帶來道德滿足的快樂體驗。如前面提到的俞焯等人在評說李龍眠〈君臣故實圖〉時，也都諄諄告誡觀眾要「以意論之」、不要只以圖畫玩好或藝技論之。顯然，在儒學功能論者眼中，繪畫要與儒家載道觀相貼合，就必須通過繪畫來體現儒家思想道德所帶來的理趣或意趣；為此，雖然畫家們要在應物象形、傳神寫照上有技法

圖 29 宋徽宗〈芙蓉錦集圖〉
北京故宮博物院藏

上的精工，但是其創作的重心卻要落實在以人物形象、故事情節等表達儒家「道」與「理」的旨趣。

第三，博通古今。

繪畫的功能表現所涉及的題材，多是以經史故實和聖賢名儒為主。要準確地表達這些題材立意所傳達的教化意旨，沒有充分的歷史、經籍知識積累是不行的。所以繪畫功能的實現就必然會對畫家提出這種知識修養要求，特

別是對於人物畫、風俗畫、歷史故實畫來講更是如此。張彥遠、郭若虛都曾專節論述畫家要通南北衣冠風俗和時代制度服飾等不同，認為畫家因地域時代衣冠上出現張冠李戴的舛誤（如吳道子畫仲由而帶晉時才出現的木劍，閻立本畫王昭君而著興於唐朝的幃帽）可為「畫之一病」。這種情況可能在宋代更明顯。宋代文教昌盛，畫家眾多，但當時不少畫人的出身和文化較低，缺乏這種考稽古史、博通典冊的學養，所以在繪製經史故事方面的規鑒畫上就顯得吃力。米芾說：「今人絕不畫故事，則為之又不考古衣冠，皆使人發笑。古人皆云某圖是故事也，蜀人有晉唐餘風，國初以前多做之，……今絕不復見矣。」[33] 米氏應該是有所據的。宋徽宗專門在畫院中開設畫學之課目，教眾畫手學習儒家「大經」、「小經」，提高畫人的學識修養，當也與米芾所講情況有關，當然也與通過提高畫家學養進而創作出更多體現儒家規鑒勸戒宗旨的繪畫作品的目的相關。現在我們看到不少留存下來的兩宋那些反映儒家經史和歷史故事題材的作品，有不少沒有留下姓名的院畫家作品，它們精湛的技藝和表達故事意旨的恰貼，能夠說與當時整體文教的繁榮和畫院的教育無關嗎？

據畫史記載，古代的那些描繪經史故實以規諫勸戒的作品，往往「附經而行」（宋濂），或「按據史傳，想像風采」（張彥遠），這就需要畫家明瞭古代文獻史籍特別是儒家典籍，才有可能準確達意，這首先涉及到的就是故實規鑒畫的史傳真實性。忠於史實，應該是這類作品能夠發揮勸戒作用的前提。如果作品所繪人物情節根本無法讓人識認或根本歪曲史實，就談不上鑒戒。所以，明末李日華明確地提出書畫家欲成大氣候者，必須「欲博通古今作淹通之儒」。這是從繪畫教化作用的發揮對畫家人品修養提出的主要目標之一。

第四，畫物之性，得物之情，體物之喻。

在前章中，我們提到繪畫教化功能的實現，不只體現於人物歷史故事畫中，而且諸多花鳥山水作品也同樣可以體現出意在「箴規」的倫理價值。把

33　米芾，《畫史》，俞劍華編，《中國畫論類編》，北京：人民美術出版社，2000，第二版，頁458。

自然景觀與道德人格聯繫起來，把它納入到人倫品鑒與社會倫常比附中去，一直是儒家看待自然的基本取向。孔子的仁智山水、以松柏比德於君子，賦予了自然以社會倫理喻義。對於畫家而言，要將儒家道德喻義凝聚於客觀表像中去，就需要尋找和選擇一定的物象和表現形式來傳達這種教化意旨，這就有一定難度。這就對畫家提出了知物知性知天知人的認識論要求。

繪畫的「比德」，是一種「托物寓性」，是建立在描繪對象與人倫社會關係的特徵、屬性的「異質同構」基礎上的。沒有對感知對象的深刻體認和對社會人生的深切感受，就難以達到良好的「寄寓」與「喻象」效果。所以畫家必須具有一種儒家所講的格物致知、體物觀性的精神氣質。這種精神氣質在儒家表述為盡人之心—盡人之性—盡物之性—參天地化育的遞進[34]，體現出儒家與天地萬物「胞與」的博大情懷和天人合一精神。在畫學中則以「以一管之筆，擬太虛之體」（姚最）、「肇自然之性，成造化之功」（王維）、「立萬象於胸懷」（李嗣真）的氣魄，透露出對畫家知性知天的人品要求。清人唐岱把這層意思明白揭示了出來：「畫學高深廣大，變化幽微，天時人事，地理物態，無不備焉。古人天資穎悟，識見宏遠，於書無所不讀，於理無所不通，斯得畫中三昧……」。[35]從事繪畫要知天時地理人事，特別對於以繪畫補益世教者尤其如此。唐岱只要求把功夫花在讀書上，當然是有些偏頗的，不過在這裡，他已經把前人的實踐從畫家主體品格方面做了一個很好的總結。

當然，對於畫家在感知體認對象上的致知要求，同樣也體現在人物經史畫創作中。如要求畫家弄清南北風俗、衣冠服飾、時代官制等等，都是對畫家在格物致知的品格上所體現出的儒家精神的規約。這一點前面曾多有敘說，此處不再贅述。

34　《孟子‧盡心上》、《中庸章句》，朱熹，《四書集注》，長沙：嶽麓書社，1985，頁 443、52。

35　唐岱，《繪事發微》，《中國書畫類編》，北京：人民美術出版社，2000，第二版，頁 866。

三、讀書以明理，務學以開性——人品修為的根本途徑

要解決繪畫功用的發揮對畫家人品提出的種種要求，在古代畫學論說者看來，歸要到底就是讀書一途。

重視讀書對品格培養和道德教化的作用是儒家一貫的傳統。中國畫學家們也把讀書看作畫家人品修為的主要途徑。張彥遠將古今善畫者歸之於才賢冠冕、林泉高士時，在對他們身分與地位的肯定中，隱含著善畫者必須具有一定文化修養的結論。在文教普及的宋代，[36] 這一點得到了刻意的強調。宋人鄭剛中以鄭虔與閻立本相比，認為今人必貴虔而後立本，因為「虔高才在諸儒間」，故而能「搜羅物象，驅入毫端，窺造化而得天性；雖片紙點墨，自然可喜。」而閻立本之作，他認為由於「幼事丹青」，類同畫工，無緣於經史書冊，所以難與鄭虔相匹。鄭剛中最後得出的結論就是：「故胸中有氣味者，所作必不凡，而畫工之筆，必無神觀也。」[37] 這裡的「氣味」，自然是讀書所陶養出來的儒雅之氣。姑且不論鄭氏所比恰當與否，他所反映的卻是士大夫論畫者對畫家讀書學養的高度重視。這種重視在鄧椿那裡達到了極致，以至把繪畫看作為文之最：「畫者，文之極也，故古今之人，頗多著意。……其為人也多文，雖有不曉畫者寡矣；其為人也無文，雖有曉畫者寡矣。」[38] 這就把「文」學，做為從事繪畫的必備條件了。韓拙則以宋代理學對人之氣質之性與聞見之性的關係論說為學理依據，從天性學養關係論述了讀書為學對於畫家創作的重要意義：

> 天之所賦于我者性也，性之所資于人者學也。性有顓蒙明敏之異，

36　宋代文化與儒家思想普及，首先在於帝王崇儒重文的國策的確立和提倡，加之一批大儒名碩立身教育，私學書院發達，同時印刷技術的發達提供了學習的必備書籍，因此出現了讀書熱。從當時的階級狀況看，象六朝時那樣的門閥士族把持上層門檻的壁壘已經被打破，庶族地主，乃至地方工商、農人子弟都可能因讀書而改變地位和家族命運。因此宋代文化教育空前繁榮普及。可參見姚瀛艇主編《宋代文化史》（開封：河南大學出版社，1992。）之緒論、第一、三、四、八章。

37　鄭剛中，《北山文集》，俞劍華編著，《中國畫論類編》，北京：人民美術出版社，2000，第二版，頁96。

38　鄧椿，《畫繼雜說》，俞劍華編著，《中國畫論類編》，北京：人民美術出版社，2000，第二版，頁75。

學有日益無窮之功，故能因其性之所悟，求其學之所資，未有業不
精己者也。且古人以務學而開其性，今人以天性而恥于學，此所以
去古愈遠，貽笑于大方之家也。[39]

　　雖然韓氏所論之學，還主要在於學習前人格法，不過從其強調畫家要「修
士大夫之體」的主張就可以看出，其中自然蘊含有通曉經史、讀書養性之意。
這在宋代普遍重視文化學養的氛圍下是非常自然的。循此路徑，明代李日華
就把讀書和畫家性情陶養聯繫了起來，斷言要想畫藝高妙，必賴於讀書：繪
畫「必先多讀書。讀書多見古今事變多，不狃狹劣見聞，自然胸次浩蕩，山
川靈奇透入性地，時一灑落，何患不臻於妙耶！」[40]清人張式乾脆直截說：「讀
書以養性，書畫以養心，不讀書而能臻絕品者，未之見也。」[41]

　　對於繪畫教化功能的實現而言，讀書務學的任務是雙重的。讀書之功不
僅在於提高畫家本人的品格修養，而且在於通過讀史學經，能準確生動地描
繪和表達經史故事、名賢烈士事蹟，實現「勸戒規箴」意義。〈祖二疏圖〉
是描繪古代名賢高士而備受歷代畫家青睞的題材。唐代畫家顧生在畫此圖
時，截取二疏辭漢帝之邀而去的場景，把二疏之去畫得從容平和而無慘恨之
貌。主人問他何以如此，顧生說：「二疏之去，乃知足也，非疾時也，非時
之不禮也，非危於禍機也，非避於讒口也，非失於權利也。既辭勤於夙夜，
而果其優遊，故顏間無慘恨之色。」也就是說顧生之圖祖二疏，不同於竹林
七賢、倪瓚之類高隱名士，他們適逢亂世，隱而保節守志，是為不得已；而
祖二疏適逢盛世，知足而隱。其之隱，是對時世的滿意與稱歎的表現。所以
「主人」在聽了顧生解釋後，感歎顧生之圖二疏，「以遺於世，勸也，求其
能狀物之情者，孰有勝乎？」肯定了顧生圖古賢達到了勸世的目的。王紱在
記敘此事之後，評論道：「二疏去國，千古美談。好事繪圖，僅夸其祖帳都
門而已。顧生之言，真能道出師傅大臣心事。然非讀書稽古，斷不能臻此。

39　韓拙，《山水純全集》，俞劍華編著，《中國畫論類編》，北京：人民美術出版社，
　　2000。第二版，頁 680。

40　李日華，《紫桃軒又綴》卷二頁八，《李竹嬾先生說部》，清刻本。

41　張式，《畫譚》，俞劍華編著，《中國畫論類編》，北京：人民美術出版社，2000，第二版，
　　頁 306。

彭氏圖有懼意，二疏圖無慘容，各極其妙。從可知繪古人陳蹟，先須胸中有萬卷書也。」這就從繪畫在圖繪經史故事時如何能恰當地圖寫史實以傳達勸戒意旨的要求上肯定了畫家讀書的重要性。[42]

在古代畫論對畫家讀書修品的論述中，有一種強調讀經書的傾向。一則是因為讀經書可以得到儒家聖賢和典籍有關做人處世的教誨，提高自己的人格；二則因為熟讀經書，才能夠準確地授經意於畫圖，裨使畫作具有補益世教的功用。宋人劉學箕說古之畫士皆是「涵泳經史，見識高明」之士，所以才能「發為豪墨，意象蕭爽，使人寶玩不厭」。[43] 宋代立「畫學」之科，則以《詩》、《禮記》、《春秋左氏傳》、《易》、《論語》、《孟子》、《孝經》等經籍教授習畫者。[44] 宋代出現了大量以經意入畫，圖寫經史的作品，這種盛況和畫學論說者及儒家對畫家教育特別是經史教育的重視是分不開的。

圖 30 明‧佚名〈皇都積勝圖〉 中國歷史博物館藏

古人認為，繪畫最早是和儒家聖人經典同時存在的，以「圖經」結合形式存在。如上古《易》之八卦、河洛書之有圖，《三禮》之有圖。[45] 如宋濂所說，

42 王紱，《書畫傳習錄》卷四〈畫事叢談〉之全藝門，《中國書畫全書》（三），上海：上海書畫出版社，1992，頁 232。

43 劉學箕，《方是閒居士小稿論畫》，俞劍華編著，《中國畫論類編》，北京：人民美術出版社，2000，第二版，頁 73。

44 阮璞，《畫學叢證》，上海：上海書畫出版社，1998，頁 329–330。

45 據張弘星先生研究，「圖經」是中國古代地志學的一種示意表達形式，這類地志學圖

繪畫皆為「附經而行」。古代善繪者尚能傳上古先賢之遺意，「或畫《詩》，或圖《孝經》，或貌《爾雅》，或像《論語》暨《春秋》，或著《易》象，皆附經而行，猶未失其初也。」[46] 下至漢魏六朝，這種圖寫儒家經史故事之風仍存。在教化論者看來，這種「圖史並傳」的樣式，是繪畫「助名教而翼群倫」的最好形式。因此從這種意義上講，要求畫家讀經通史，就成為實現儒家教化功能的最基本的畫家人品修養要求。

為此，被清康熙帝御賜「畫狀元」的唐岱還專門以儒家經典為主開列了一個畫家必讀書目：

> ……欲識天地鬼神之情狀，則《易》不可不讀……欲識進退周旋之節文，則《禮》不可不讀；欲識列國風土關隘之險要，則《春秋》不可不讀。大而一代有一代之制度，小而一物有一物之精微，則《二十一史》、《諸子》百家不可不讀也。胸中具上下千古之思，腕下具縱橫萬里之勢。立身畫外，存心畫中，潑墨揮毫，皆成天趣。讀書之功，焉可少哉！……彼懶於讀書而以空疏從事者，吾知其不能畫也。[47]

松年也說：

> 總之畫仙佛須知內典道經，畫儒家必須知各朝制度，加以布局、用筆、設色，亦須廣覽名家，布置格局尤須物理通達，人情諳練，……
>
> 若使四善（指骨格氣勢，理路精神，靜穆丰韻，潤澤名貴—引者注）兼備，非讀書養氣不可。……不讀書而能臻絕品者，未之見也。[48]

經早在漢代就有，隋唐時大量出現，河洛書之圖、三禮之圖與山海經之圖、盧山圖記等，都屬文學配圖記的圖經樣式。這其中不乏審美因素，但主要功用在於解釋經史書籍、傳播自然知識等。中國古代畫論要求畫家讀經史以便在畫中體現和傳達經史的傳達知識教育民眾意義，也是「圖經」這一悠久傳統的延續。參見張弘星《作為地圖的山水畫》，新美術（杭州），1988（3），頁37。

46　宋濂，〈畫原〉，俞劍華編，《中國畫論類編》，北京：人民美術出版社，2000，第二版，頁95。

47　唐岱，《繪事發微》之讀書條，《中國畫論類編》，北京：人民美術出版社，2000，第二版，頁866–867。

48　松年，《頤園論畫》，《中國畫論類編》，北京：人民美術出版社，2000，第二版，

四、人品論的文人畫取向與儒家文藝功能觀

檢閱古代畫論可見，首次明確地將人品與畫品直接聯繫起來，強調人品對於畫品決定影響的是宋人，[49] 而文人畫論也是興起於宋代。從宋代到後來的元明清，歷代有關人品的論說中，大量存在著以繪畫作為士大夫寄興養性之具、重視畫家內在性情天資的修養論。這是具有文人畫特點的人品論。這就使我們在論說繪畫教化作用時的情況複雜化了。教化功能論要求的人品論與文人畫的人品修為論有沒有區別？假如有，如何看待明清畫論中大量存在的這種人品論的教化功能論傾向和文人畫的自娛寄性論傾向的糾合狀態？人品論中所表現出的這種文人畫論取向與儒學教化思想有什麼聯繫？這是我們無法迴避的問題。

（一）文人畫論中的人品論

文人畫論是從北宋興起，而在元明清逐漸發展起來並統治畫壇四、五百餘年的繪畫思潮。文人畫家首先都是一些非職業畫家，他們把畫看作踐道從政為文之「餘事」，畫的作用主要在於寄情養興、適意言志。作為文人畫論的首倡者的蘇軾就借評朱象先之畫說出了「文以達吾心，畫以適吾意」[50] 的主張，提出文人士大夫對待繪畫要採取「遊」的態度：「寓意於物而不留意於物」，役於畫而不要為畫所役。這種玩藝的態度在元人倪瓚那裡達到了極端而典型的表達：繪畫是畫家聊抒胸中逸氣的手段。[51] 這就把繪畫從鑒戒賢愚的外在教化功能完全轉向了怡性、暢神、快意的心智陶養功能，從畫家的社會責任要求回歸到自我抒臆。

從這種文人畫內養功能觀出發，文人畫論對人品問題就有了不同於教化

頁 327，329。

49　賀萬里，〈中國古代畫論中的人品與畫品關係縱論〉，《淮北煤師院學報》，1993（3），頁 111–118。

50　蘇軾，〈書朱象先畫後〉，《中國畫論類編》，北京，人民美術出版社，2000，第二版，頁 49。

51　「僕之所謂畫者，不過逸筆草草，不求形似，聊以自娛耳。」「……其政事文章之餘，用以作畫，亦以寫其胸次之磊落歟！」倪瓚〈雲林論畫山水〉，《中國畫論類編》，北京：人民美術出版社，2000，第二版，頁 706。

功能觀的要求。

其一，文人畫論強調畫家人品中的才情氣質等個性天賦成分對繪畫雅俗品格的影響，而弱化傳統儒家對道德節操等社會性規範的要求。

中國古代畫論中有以人品論畫品的傾向，文人畫也不例外，但是文人畫家所看重的主要不是畫家的道德品節這些社會性倫理規範，而是畫家本身才性氣質風度等稟賦中所具有的超俗清脫的個性內含。他們認為文人畫家作畫本意不在應物摹形、寫真傳影，而在主觀「寄興」、「遣興」、「吟詠性情」；書畫之要在於以意勝、以韻勝、以情勝，而不能如眾工之筆拘泥於形似格法，拘泥於題材教化而有損於性情抒發。這種對繪畫功能的理解，與教化論者的區別在於：一個把繪畫歸結為對社會倫理秩序的支援，一個歸結為純粹個體自我的宣洩。因此，文人畫論往往在畫家的才性氣質方面去尋找繪畫雋雅、逸邁、冷峻、蒼樸、清脫、渾厚等不同品格存在的根據。試觀張庚所論：

> ……試即有元諸家論之：大癡為人坦易而灑落，故其畫平淡而沖濡，在諸家最醇。梅華道人孤高而清介，故其畫危聳而英峻。倪雲林則一味絕俗，故其畫蕭遠峭逸，刊盡雕華。……[52]

這裡對人品的理解，所言多是畫家個性氣質稟賦等成分對繪畫風格、品味的影響，而非單純論其道德為人或儒學知識如何，體現出了文人畫家因畫「論人」和因人「論畫」重心向畫家個性稟賦的轉向。

在這種思想傾向影響下，繪畫成為了文人畫家自我寫照、自我調養、自我標榜的對象物。文人畫的人品論成了文人士夫的修養論。這種內向的人品指向自然就要弱化教化功能觀對畫家道德的要求。雖然畫學家們在講人品時也會提及畫家做人的社會道德節操，但是在大多數情況下這只是他們遵循儒家教誨所必須做的一種體例性的套語表白，或者只是在講繪畫人品要求時的一個鋪墊，畫家稟性氣稟和雅俗趣好等個性因素對繪畫格調的影響才是論者

52　張庚，〈浦山論畫〉，《中國畫論類編》，北京，人民美術出版社，2000，第二版，頁 225–226。

所感興趣的重心，也是影響他們對一個畫家評價的主要依據。[53]

　　文人畫家在品評繪畫時還往往存在著把畫家品格神秘化的傾向。他們會把畫格高超的畫家和作品歸之於天才的「生而知之」之列，把人品內含神秘化。這種思想傾向有著儒家上智下愚之分的思想資源和封建等級意識的社會背景。郭若虛首開此端。他提出了「氣韻非師」的命題，把氣韻的獲得看作是人品生知的產物，既不可以巧密得，也不能因歲月積累而來，是「默契神會，不知然而然也。」[54] 應該說，這並非故弄玄虛，因為從文人畫寓物抒性功能和後來筆墨寫意形態發展來看，特別是後來文人畫論走上以書法用筆這樣的重視個性筆墨流露的寫意畫道路之後，繪畫品格的解釋在很大程度上就與先天個性因素分不開了。這種以「生知」成分解釋繪畫的思路在唐人符載論張璪畫松之妙把它歸之於張氏道蘊靈府、神機天發的描寫中，在白居易論「張氏子」的源自心術與天和的「生知之藝」中，已經露其端倪，至宋代成為風尚，當與繪畫的養性功能論的興起有關。宋人董逌評李成畫就把李成善畫山水歸為「生而好」，是其「心術」之變化，出而託於畫以寄情放意的產物。元人楊維楨認為無論什麼人，只要他（她）有「天資」，就可畫藝冠今絕世，如果沒有天賦，只能徒事形模而無所觀。自宋以來，畫論中喜以「胸次」、「襟性」等論畫格之不同，《宣和畫譜》中有不少這類評語，反映了宋人論畫在人品觀上的轉變。[55] 明人論沈周摹倪迂之差別，趙孟頫與倪瓚之異，也往往

53　文人畫的這種取向使我們不難理解「趙孟頫現象」。趙孟頫因其以宋宗室而仕元，受到了後人的指責，甚至後世書畫家以其仕元，喪失儒家所講的氣節而評其書畫有媚相，不足為法。如張庚就說：「趙文敏大節不惜，故書畫皆嫵媚而帶俗氣。」傅山論其書：「只緣學問不正，遂流軟美一途，心手之不可欺如此。危哉！危哉！」然而趙孟頫的書畫和以書入畫、古意說等畫論又是後世文人畫家所割捨不掉的。他們每每論畫時要說起他，有更多的人還要誇讚其繪畫之精。他們並沒有因其「大節已虧」而唾棄他的書畫，而且把他擺到南宗正派一路。這種評論的矛盾性，以及最終對趙的肯定，實因為趙本人的文人儒雅氣度和淡泊蘊藉的精神氣質、個性風采及其與筆墨品味的諧調，令後世文人畫家無法拒絕。趙的書畫體現出文人畫家所特有的簡逸、含蓄、淡雅的格調。這是足以令後世文人畫家欽慕、效法的。所以歷代文人畫論中對趙的肯定大大多於對他的否定。從根本上說，原因在於這個時候文人畫論品評繪畫的人品標準已經轉向了對畫家的資質、性情、清操等內在個性因素。

54　郭若虛，《圖畫見聞誌敍論》，俞劍華編《中國畫論類編》，北京：人民美術出版社，2000，第二版，頁 59。

55　如論吳道子：深造妙處，若悟於性，非積習所能致。論王維：是其胸次所存，無適而不瀟灑，移志之於畫，過人宜矣。論杜楷：工山水，……雲崦煙岫之態，思致頗遠，……

把畫家畫品之別歸結為「胸次」之不同所致，直接從畫家人品中的才性氣質去尋找畫品不同的根源。[56]

當然，文人畫家在肯定人品生知成分決定畫格時並沒有絕對化，而是留下了「亦有可學得處」的餘地。宋人韓拙在其《山水純全集》中就專門論說了「學」對於轉捩性情的重要性。[57] 明人李日華把畫中俗凡之氣的汰除，歸之為讀書。同時代的董其昌還留下了一段為後人不斷引論的名句：

> 畫家六法，一氣韻生動。氣韻不可學，此生而知之，自有天授。然亦有學得處，讀萬卷書，行萬里路，胸中脫去塵濁，自然丘壑內營，成立鄞鄂，隨手寫出，皆為山水傳神矣。[58]

無論如何說，畫家的人品都被鎖定在才性氣稟上了。正是對畫家氣稟天資的要求，決定了文人畫家對人品要求上的個性化，並由此而與儒家正統教化功能觀對人品的要求有所區別。

其二，讀書對於文人畫家而言具有「陶冶品性」「汰俗存雅」的修養論意義；而對於儒家政教功能論而言，讀書的價值主要表現為「博通古今」的知識論意義。

文人畫論對於一幅作品的品評標準顯然不同於儒家正統的道德宣教要求。教化功能論是從有益於君臣和百姓的道德規鑒立場出發，在內容上要求繪畫包含人倫綱常價值，在技法上要求繪畫選擇寫形明意的手法。並且主要從政治與道德尺度評畫。而文人畫論則往往從有助於個體品性涵養的意義上品評作品，在內容上要求繪畫能夠寄託畫家高雅的修養和志向，能夠傳達出

亦可以想見其胸次耳。論燕肅：其胸次瀟灑，每寄心於繪事。論王詵：非胸中自我丘壑，其能至此哉？論李公麟：盤礡胸臆者甚富，乃集眾所善以為己有，更自立意專為一家。俱見《宣和畫譜》道釋、人物、山水門等。

56 如董其昌：「沈石田每作迂翁畫，其師趙同魯見輒呼曰：『又過矣，又過矣。』蓋迂翁妙處實不可學，啟南力勝於韻，故相去猶隔一塵也。」見董其昌《畫旨》。莫是龍講：「……縱橫習氣，即黃子久未斷；幽淡兩言，則趙吳興猶遜倪迂翁。其胸次自別也。」見莫是龍《畫說》。

57 參見韓拙《山水純全集》之〈論古今學者〉一節。

58 董其昌，《畫禪室隨筆》，《中國畫論類編》，北京：人民美術出版社，2000，第二版，頁 730。

畫外情、性中意，所謂適意寓心。由此決定了繪畫具有超越客觀形似的「神似」、「不似之似」的形式，借「筆墨」來實現寫心寫意的功能。筆墨在文人畫家那裡被充分地人格化、風格化、品味化了，被賦予了「書卷氣」、「士夫氣」、「儒雅氣」、「清逸氣」，或「匠氣」、「濁氣」、「俗氣」、「縱橫習氣」、「霸氣」等等「筆性」。

在文人畫家看來，畫家表現於畫中的這些氣格高下之不同，既是襟性才氣的反映，又與讀書修養密不可分。對於文人畫論來講，讀書之

圖 31 山西洪洞廣勝寺壁畫之一

功，就在於涵養心性，淨化性靈，擴充襟胸，至於知識的探求反在其次，除非這種知識的獲得有助於人的襟性修為。所以王原祁說：「畫雖一藝，而氣合書卷，道通心性」。[59] 從韓拙、鄧椿、劉學箕，到董其昌、李日華、莫是龍、陳繼儒等人皆開出了讀書以去匠汰俗的良方。清人對此的總結最為明析切道，如松年說：「觀古今畫家，骨格氣勢……皆從筆端出，以得靜穆豐韻、潤澤名貴為難。若使四善皆備，非讀書養氣不可。」[60] 方亨咸也說：「繪事，清事也，韻事也。胸中無幾卷書，筆下有一點塵，便究年累月，刻畫鏤研，終一匠作，了何用乎？此真賞者所以有雅俗之辨耳。」[61] 王槩則說得更乾脆：

59　王原祁，《麓臺題畫稿》之〈送勵南湖畫冊十幅〉，光緒三年無住精舍刻本，頁七。

60　松年，《頤園論畫》，俞劍華編，《中國畫論類編》，北京：人民美術出版社，2000，第二版，頁 329。

61　周亮工，《讀畫錄》之〈方邵村〉條，《中國書畫全書》，上海：上海書畫出版社，1994，頁 953。

「去俗無他，多讀書則書卷之氣上升，市俗之氣下降矣。」[62] 這種讀書養性論正是文人畫論在人品要求上區別於正統繪畫教化論的特出之處。[63]

當然這並不等於說，教化功能論在人品要求上不講性情品味的提高。只是從繪畫的社會責任意識出發，他們更側重於畫家品性中的道德情操的培養和知識的獲得這種外在的社會倫理要求。

最後要說明的是，文人畫對人品要求上的個性氣稟陶養的側重，雖然是相對於儒家正統的教化人品觀而提出來的，但是這並不等於說文人畫的人品要求與儒家思想是完全對抗的。相反，文人畫對畫家的胸次、個性、氣質、性情、雅俗等要求，其思想資源仍然在很大程度上來自於儒家，特別是思孟學派以及後來繼承思孟學派的新儒家——理學的思想。

（二）人品論對文人繪畫立意傳達方式的功能轉換

無論是儒家正統的教化觀還是文人畫的娛情論，它們在實現繪畫作用方面對畫家人品修養提出的要求，從邏輯上講，其思想基礎是共同的，都源之於揚雄的「心畫」或「心印」說。揚雄的「心印」說，由於契合了文人畫家寄情筆墨的繪畫宗旨，在後世獲得了諸多迴響。[64] 這種以畫為「心印「的說法，肯定了繪畫表現與作者人品的一致性。繪畫是畫家胸次品格的外在流溢，有什麼樣的思想品格，就會產生什麼樣的畫藝。所以要想讓繪畫承當「載

62　王槩，《芥子園畫傳畫學淺說》，《中國畫論類編》，北京：人民美術出版社，2000，第二版，頁183。

63　在許多畫論著述中，論者既講讀書博古今的知識論，又講讀書開性沐俗的修養論。並未如筆者在此分其為二。這是因為中國古代士大夫本來在身分上就既是封建政治統治的參與者，同時又是自標清高的文人。他們的論說，因此會出現這種兼顧傾向。在談到畫以裨世教時強調讀書博取對於士人經世利民的重要，在醉心於筆墨抒臆時，又強調讀書以養性情。另外，儒家學說本來對文人也提出了修己與安世的兩重任務，而讀書之功，實對二者皆不可少。因此既使強調畫之教化功能論者也不否認讀書的養心之效，只是論說的著重點不同而已。

64　對揚雄的心印說的肯定與闡發，如郭若虛：「揚子曰：言，心聲也；書，心畫也。聲畫形，君子小人見矣。」（郭若虛《圖畫見聞誌》，見：《中國畫論類編》，2000，頁59）米友仁云：「子雲以字為心畫，非窮理者，其語不能至是。畫之為說，亦心畫也。從古莫非一世之英，乃悉為此，豈市井庸工所能曉。」（〈米元暉畫卷〉，《珊瑚木難》卷三，見：《中國書畫全書》（三），第370頁。）清人張式《畫譚》：「言，身之文，畫，心之文，學畫當先修身。」（見《中國畫論類編》，頁306）

道」、「風教」之職，就必須畫家人品高尚，學識淵博，有經世濟民的襟懷。

然而，揚雄的文藝觀對後世發生重大影響的不僅有「心畫」說，還有「小道」說。他在《法言》一文中認為他的賦是雕蟲小技，這一說法首先被曹植以「小道」之名加以發揮：

> 辭賦小道也，……昔揚子雲先朝執戟之臣耳，猶稱「壯夫不為也」。吾雖薄德，位為蕃侯，猶庶幾戮力上國，流惠下民，建永世之業，流金石之功，豈徒以翰墨為勳績，辭賦為君子哉！[65]

在道藝觀上，儒家最重視的是踐行道義，推行王政。文藝只有表達、體現了仁義之道，有助於君子弘道事業才有其存在的理由。對於藝的

圖 32 王石谷〈小中見大冊〉
上海博物院藏

作用，如前曾述及，儒家的規定有二，對外有利於君主的教化民眾，所謂「寓教於樂」、「移風易俗」的作用，對內有助於士君子志道「成人」的人格塑造作用，所謂「成於樂」、「游於藝」。對於這個游，後世儒者中正統的解釋為：道、德是實，是可以做為安身立命依據的，而藝卻不足恃，只能「游」之，即「玩物適情」之謂。用王陽明的話講，君子以道德成其身，猶如以道、德為常住宅區，而「藝」則被用來美化宅室。[66]

65　曹植，〈與楊德祖書〉，見趙幼文校注《曹植集校注》，北京：人民文學出版社，1998，頁 154。

66　王陽明《傳習錄下》：「苟不志道而游於藝，卻如無狀小子，不先去置造區宅，只管要去買畫框做門面，不知將在掛何處？」見韓強《重讀王陽明》下篇〈原著選讀〉，

在這樣的思想指導下，自然形成道本藝末、德本藝末的儒家文藝觀。周敦頤提出：「文辭，藝也；道德，實也。……不知務道德，而第以文辭為能者，藝焉而已。噫，弊也久矣。」[67] 二程甚至發出「為文害道」的警告。實際上，理學家們的論說並沒有完全排斥文藝。他們只是唯恐人們會「玩物喪志」，故作警駭之語而已。

這種文藝觀雖然已為畫學所接受，然而為了爭取繪畫的生存權，矯正「小道末技」說的傳統歧視，許多畫學家提出了繪畫具有規鑒賢愚的社會功能說。張敦禮的議論就是一例：「畫之為藝雖小，至於使人鑒善勸惡，聳人觀聽，為補益豈其儕於眾工哉？」[68] 這類說法，並未反對道本藝末的傳統儒家規定，反而主動地把繪畫納入到依仁載道的政治軌道中去，使繪畫可以擔當起與其他文藝樣式同樣補益世道的作用。即使如文人畫論的宣導者蘇軾，雖然有過鼓吹畫以「適情寄樂」的非教化論思想，但在大多數情況下，仍然把藝擺在道與德之後，是以儒家的立場看待繪畫的地位。所以鄧椿稱他是「據德依仁之餘，游心茲藝。」[69]

問題在於典型的文人畫論，在繪畫功能觀上並不是以「載道宣教」為使命，而是強調發揮藝術的抒情言志功能。對於文人畫家來講，他們是以業餘畫家的身分出現在繪畫舞臺上的，這種業餘身分使他們不同於一心想畫好畫的職業畫家或畫工，他們還矜持於自己的出身和儒家志道游藝的立場。這就使他們在實現儒家的繪畫教化功用時面臨著兩難的選擇：一方面，正統畫學思想要求在題材命意上選擇那些符合儒家經義的名賢、經史故事為畫題，並且要以寫實性的技法手段來實現其教化立意；另一方面，繪畫創作體驗和他們的業餘性質又使他們更傾向於筆墨趣味的玩賞性。儒家功能論的創作實現，要求達到職業畫家那種寫景狀物上形似神完的專業技術水準，然而文人

成都，四川人民出版社，1997，頁 243。

67　周敦頤，《通書·文辭》，《中國哲學史資料選輯》（宋元明之部），北京：中華書局，1982，頁 68。

68　張敦禮，〈敦禮論畫功用〉，《中國畫論類編》，北京，人民美術出版社，2000 第二版，頁 86。

69　鄧椿，《畫繼》卷三〈軒冕才賢〉，《圖畫見聞誌》、《畫繼》，長沙：湖南美術出版社，2000，頁 285。

畫家在繪畫上的業餘性又難以（也不願意）做到這一點。士人畫家後來轉向以筆墨逸趣和畫外氣韻評斷繪畫，有意放棄那種專業的寫實造型準則，既是其業餘畫家的身分和孔子儒學「游」的規定使然，也是一種無奈。

　　這種兩難的無奈，也是由儒家自身對士君子「游」於藝的距離規定所引發的。要「游」，就要採取一種對藝術不即不離、聊備一格的不經意立場而為之；如果過於著意，就如蘇軾所講，會「留意於物，為畫所役」，而嚴重的則會如程頤所言「玩物喪志」，為文而害道。這就不符合儒家要求士君子以經世濟民為任的憂患意識。另一方面，士大夫如果涉足於專業畫家之道，也就自貶身分於低賤之伍，這又是儒家所不恥。「建安七子」之一的徐幹把藝之事歸之於「有司」，就反映出了這種意識：「事者，有司之職也，道者，君子之業也。先王之賤藝者，蓋賤有司也；君子兼之則貴也。……，藝者，心之使也，仁之聲也，義之象也，……，其道則君子專之，其事則有司共之。」[70]

　　但是無論如何，士大夫畫家也需動手作畫。為了提高藝術存在價值，教化論者就把繪畫作用比附到儒家教化民眾的政治大業之中去，這就要求從事繪畫者以儒家經史故事和聖賢名蹟為主要題材之時，在技術上做到忠於史實、寫形傳神。這就非一般士君子業餘型畫家所擅長的了。由此來看，儒家對藝術的「游」的功能規定，已經造成了士大夫業餘從藝者在對待繪畫時的一種距離處理和繪畫的踐行道義、與繪畫自律性技術要求的選擇矛盾，而後世畫論大家們以教化人倫作用為繪畫尋求存在根據的用意，則進一步把士大夫畫家的這種選擇處境推向了不得不抉擇的地步：按照士君子須「游於藝」的規定，士大夫畫家不能沉溺於畫技之中而自貶；而按照「載道」、「翼名教」的功能規定，士夫畫家們又只有遵循繪畫的傳神寫照的造形技術標準才能達到儒家教化功能說的要求。這對於業餘型的畫家來說，又顯得勉為其難。歷史就是如此地開玩笑，當謝赫、張彥遠等人按儒家原則，定下繪畫「成教化、助人倫」的功能原則之時，似乎為繪畫爭得了生存權；然而，卻給隨後出現

70　魏・徐幹，《中論・藝紀》，《魏晉南北朝文論選》，北京：人民文學出版社，1996，頁 52。

的以適情遣興為樂事的文人業餘畫家留下了難以面對的窘境。文人畫家們是如何脫解出這種窘境、使繪畫既合乎儒家依仁載道、有補風教的社會責任，又不失文人雅士風流蘊藉、寄情遣興的品性呢？

　　文人畫家們的脫困之道，首先就是題材的轉向。文人畫家們選擇了山水花卉，特別是梅蘭竹菊等「四君子」題材，而迴避了人物故事、宮室屋木等。（圖 34）宋代以後文人寫竹畫梅代代不絕其人，名家輩出，元代以後，山水地位超過了人物成為繪畫中位列於前的大科。這一則掩飾了文人畫家在人物故事畫方面無法與專業畫師一爭短長的弱點，二則又迴避了直接體現宣教作用的人物故事畫在題材立意上的尷尬。最重要的是，士人畫家通過山水和「四君子」圖這類題材選擇，不是拋棄了儒家對於繪畫的教化期待和載道規定，而是對這種功能進行了一次成功的轉換，並借此將畫家人品要求也進行了一次轉換。

　　題材改變首先帶來的是將繪畫通過儒家經史故事勸諫民眾遵行綱常禮法的外向灌輸式功能，轉換成了以物象來象徵、比附儒家倫理人格目標的內在體悟解讀功能。這就是所謂的「比德」。山水、花竹本身是沒有什麼社會思想、倫理關係的，畫家借助於已存在於以往文藝形式中對自然物象的儒家倫理文化賦予的資源，通過對儒家思想中的比德意識和象徵意象的發掘，使得梅、蘭、竹、菊、松、柏具有了君子高風亮節的象徵、喻示和比附意義；通過山水與點景人物配置的造境，通過體現畫家修養與創作狀態的凝化的筆墨符號，呈現和傳達出一種超塵拔俗、雍容渾樸、儒雅清脫、淡逸瀟灑的氣度和風範，從而影響觀眾的審美趣味和生活情調。山水花鳥題材的這種藝術感染力，雖然是個體性的修養品性和境界提升（主要是針對士君子成就理想人格境界的功能而言的），但是，從儒家思想來說，它也與面向大眾的教化功能相通聯，因為作為仁者的理想境界，儒家並未讓士君子所獨享，而是以「滿街都是聖人」的精神，推之為人人可以追求和達到的境界。就此而言，山水花鳥的境界營造和倫理比德，同樣是具有教化意義的。只不過相比於以經史題材和寫實技能創作的人物畫作品，這些文人繪畫由於物象的喻示性和筆墨的人格化，使得對作品立意的理解，不是直接宣示，而必須通過觀眾身心體

驗、感悟和品讀才能實現，並且要求觀者具有一定的文化素養。所以文人畫家往往喜歡把觀畫稱之為「讀畫」，正反映了文人畫在繪畫立意傳達功能上的轉換。

　　題材與功能實現方式的轉換自然會帶來畫家人品要求上的內容轉換：從要求畫家掌握儒家經史知識、以德立人，轉向了資質才情稟賦等個性因素的要求。那些堅持儒家教化精神的畫家們也深切地感受到了這種轉換。米友仁講當時人絕不畫故事，畫故事又不察古衣冠習俗制度，反映的就是當時畫家們對經史故事知識積累的忽視，這與兩宋花鳥題材的興盛有關（花鳥題材顯然並不必然需要那些經史故事知識）。宋濂也講到古人畫圖意在輔翼名教，圖寫儒經和禮教講學故事等，而在宋以後山水花鳥蟲魚題材興起以後，世人溺志游情於其間，致使「古之意益衰矣」。吳寬也複述了這種理解：「古圖畫多聖賢與貞妃烈婦事蹟，可以補世道者，後世始流為山水、禽魚、草木之類，而古意蕩然。」[71] 他們看到了這種偏離儒家以畫勸諫的繪畫現象，並表示了深深的遺憾，但卻沒有認識到文人畫從解決士人遊藝之好與儒家正統教化觀的矛盾入手所作的轉換的價值。文人畫家們是以另一種方式在平衡、彌合「載道」與「游藝」的矛盾，以另一種方式去實現儒家的傳統藝術精神及其對人品的要求。相反，那些從文人畫寄情遣興功能出發的論說卻體會到了這種解讀方式的轉換。黃庭堅認為：「觀畫當觀韻」，蘇軾指出「觀士人畫，如閱天下馬，取其意氣所到……」。[72] 明人屠隆則說：「士氣畫者，乃士林中能做隸家，畫品全法氣韻生動，不求物趣，以得天趣為高。觀其曰寫而不曰畫者，蓋欲脫盡畫工院氣故耳。」[73] 鄭績則把畫家的教化立意轉換成了對筆意的簡古、奇幻、韶秀、蒼老等的不同「品格取韻」追求，所謂「深言書畫之旨，而歸其要曰用筆運墨」。[74] 在這些論說中，繪畫立意在於創作傳達

71　明・吳寬，〈匏翁論畫〉，《中國畫論類編》，北京：人民美術出版社，2000，第二版，頁 105。

72　宋・蘇軾，〈跋漢傑畫山〉，嚴中其編《蘇軾論文藝》，北京：北京出版社，1985，頁 215–216。

73　明・屠隆，〈畫箋〉，《中國畫論類編》，北京：人民美術出版社，2000，第二版，頁 1244。

74　清・梁穆敬，〈畫禪室隨筆序〉，《中國書畫全書》（三），上海：上海書畫出版社，1992，頁 999。

具有個性氣質修養的風格，繪畫解讀在於體味筆墨中藏溢著的畫外之意趣。
這種解釋實際上已經拋棄了正統儒家教化藝術觀對故事倫理主題的說教價值
的重視，而突出了附著有畫家品性胸襟的「韻」、「意」、「情」、「趣」、
「書卷氣」等的筆墨表現價值，以此來重新闡釋繪畫的存在價值與功用。這
種轉換所帶來的不僅是對畫家本人品性才氣與襟度的要求，也帶來了對觀畫
者的文化品味上的高要求，如唐志契所言，「品畫高低有十程，一程不到九
難明」。[75] 這實際上又限制了文人畫實現其提升、調養觀畫者人格品性境界
的「風教」價值，使得文人畫遠離了教化功能觀所具有的大眾教育的普遍性
要求。

圖 33 清・王樹穀，雜畫冊　浙江博物館藏

75　明・唐志契，《繪畫發微》，《中國畫論類編》，北京：人民美術出版社，2000，第二版，
　　1282。

第五章　宮廷美術與繪畫政教作用的實現

　　所謂宮廷繪畫指的是古代社會在帝王或皇室組織下從事的美術創作活動產生的繪畫作品。中國古代宮廷繪畫非常發達，皇家充分利用繪畫資源為其政治統治和皇室生活需要服務。留存迄今的古代大量美術作品中，有相當大一部分是宮廷畫家的創作。從繪畫教化人倫作用的實現來講，宮廷繪畫在這方面受到了皇家的充分支持和提倡，獲得了充分的發展。繪畫政教功用的發揮，可以說最集中地體現在宮廷繪畫之中。

一、宮廷繪畫是實現繪畫政教作用的主體

（一）宮廷繪畫的發展演變

　　有關天子或帝王直接主持或詔敕畫工從事的事關政教事體的繪畫活動，很早就有史料記載。夏商和西周時代的青銅禮器就是在皇室監製下鑄造的。如夏後氏之時，天子曾將四方貢物「鑄鼎象物」，以「使民知神姦」。殷商武丁王時，天子曾夢見神降輔弼而令畫工圖像以求，終拔傅說於皂隸之中。周天子建明堂以為朝會祭祀慶典選士之用，曾令畫工圖前代賢王暴君像以興「善惡之誡」。齊王曾起九重臺，令眾畫工圖壁。在這些活動中，有針對臣民的勸戒告示行為，有援畫以為帝王選相的政治行為，有圖壁宮室的王室裝

飾行為。這些傳說顯示出上古帝王就已知利用繪畫為其政教統治服務。

　　兩漢時代是帝王利用美術為政教服務的發達時期。漢帝多次圖繪功臣像以砥礪臣民，並詔敕地方為名儒烈士、節婦學優圖像建祠以紀。為了更好地利用繪畫為帝王政治服務，漢室還專門在「少府」之下設有「黃門署長、畫室署長」等監畫官，在宮中蓄有「黃門畫者」和「尚方畫工」等以應急用。魏晉南北朝時代佛道興盛，並且受到了統治者鼓勵和支持，以至成為國教。所以這個時期的宮廷畫家多受命畫佛寺壁畫。張僧繇曾任「直秘閣知畫事」，畫了許多佛寺壁繪。北齊蕭放曾受命於宮中監諸畫工繪佛像。不過從總體上說，六朝由於政治動亂頻仍，國家經濟衰微，宮廷繪畫也處於發展的低潮，特別是有關儒家教義的經史故事創作相對貧乏，而佛教繪畫則有興起之勢。

　　唐代社會是我國古代社會發展繼漢以後又一個鼎盛期，宮廷繪畫也再一次繁榮起來。唐代帝王喜愛繪畫，收藏天下書畫名跡；身邊有不少文臣武將和親王也善於或樂於畫事；宮廷在從事宮室建築和朝廷政治活動時也常常圖繪以紀。有一大批士大夫畫家介入或曾供奉宮庭（如閻立本、閻立德、尉遲乙僧、李思訓、李昭道、周昉、曹元廓、鄭虔等等），創作了許多有補於政教的繪畫作品。與此同時，受召供奉的民間畫工和宮廷畫工也非常活躍，不少人在畫史上留下了名跡。出自民間的吳道子被稱為「畫聖」，盧稜伽、楊惠之、楊

圖 34 明・陳洪綬，父子合冊，翁萬戈收藏

庭光、陳閎、楊寧、楊昇等都知名於當時。

在上述朝代，宮廷繪畫活動還屬於一種非常規化階段，宮廷畫家被隨機安置在其他機構中加以管理，還沒有產生如宋代畫院那樣專門接納畫家的常設性設施；宮庭繪畫的創作主體，可以是士大夫畫家，也可以是專職畫師，也可以是民間召募來的畫工，因此這個時代的宮庭畫風與民間畫風的區別尚不明顯，雖然宮廷畫家受命創作，但它們在實現繪畫功能方面還有相當的創作自由和畫風選擇餘地。

宮庭繪畫發展史上的重大轉折就是皇家畫院的設立。畫院之設，一般認為始於五代後蜀。然而在唐玄宗朝，據張彥遠的記載，似已有設立畫院的嘗試。張彥遠在記錄唐代畫家殷參支、殷季友、許琨、僧法明四人常在內廷寫真的事蹟時，講到開元十一年法明受命畫諸學士，「上稱善，藏其本於畫院。後數年，上更索此圖，所由惶懼，賴康子元先寫一本以進，上令卻送畫院，子元復自收之。」這段記載表明可能在唐代曾短期存在過畫院。[1] 不過，彥

1　楊伯達先生在《清代院畫》中猜測「開元玄宗朝似有畫院。」（見該書第13頁，北京，紫禁城出版社，1993。）但他未做詳細論證。筆者試論之。首先從玄宗朝前後畫事之盛和畫師供直情況可以推斷有個短期的類似明代仁智殿那樣雖無畫院之名而有其實的機構存在。唐初以來皇室畫事一直很活躍，自然要糾集一批批畫工和畫家，加之帝王書畫收藏之熱，都可能促使皇帝設立專門機構從事書畫管理和創作組織工作。從彥遠所記看，清明寫御容，玄宗將其「藏」於「畫院」，數年後康子元重寫一本，又令送「畫院」，可見書畫院首先是一個書畫品的管理機構，而不是如宋代畫院的創作機構；段季友等四人以畫供奉內廷，但作畫並不在書畫院中。其次，當時詔畫師的情況表明皇室已有明確地管理意識和畫院專立意識。自漢代以來統治者就開始設立宮廷畫師以備帝王之用。這種統治經驗的積累在唐已經相當成熟。開元年間，陳閎、吳道子皆為「內庭供奉」。做為內庭供奉的畫家，要隨時聽宣，當然要有一定的居處。這一點，是與士大夫畫家不同的。閻立本做為士夫畫家，太宗遊園，「急召」閻立本「寫貌」，令立本「奔走流汗」，尷尬不已。可見立本是從家中趕來的。對於當值的宮廷畫家，在宮中給予安置，就無此不便。這種安置之所，可能就是楊寧等所任「史館畫直」的「史館」。楊寧之職是一個管理畫工完成帝王任務的職位。明代宮廷畫家經常有「直仁智殿」、「直武英殿」之職，這類官職表明所「直」之處，當與安置畫家有關。可以說，唐玄宗時「畫院」主要為收藏書畫之處，「史館」則兼安置畫工組織創作之所。再者，清代宮廷畫院設置類似於此，也可用以推斷唐代情況。清代宮廷造辦處下轄畫院處、如意館的工作，如同唐代時史館負責組織管理畫工創作任務；「史館畫直」的職銜，正表明在史館這個機構和處所中畫家作為供奉的內廷專職。當時立的「畫院」可能是從屬於史館等機構之下。

不過，彥遠所講「畫院」畢竟是偶而現象，「史館」等並不能將中國古代畫院的正式設立提前二百年。因為它畢竟在整個唐代畫史中還是個隨帝王興趣而轉移的個別現象，而且畫院沒有從史館中獨立出來，成為如翰林院那樣的專門機構。後來宮廷中就再未

遠所云的「畫院」做為一種畫工管理機構，畢竟在整個唐代畫史中還是個帶有偶然性的、隨帝王興趣需要而轉移的個別現象，當時並沒有產生如翰林院那樣的專門養畫士的機構。從這一點來看，史館畫直或畫院之設，還是臨時性的。這從玄宗朝對徵召的畫士所授官職的龐雜就可以看到帝王尚缺乏安置畫家的自覺意識和常設觀念，而是帶有很大的隨意性。五代畫院的設立在中國宮廷美術史上的質變意義就在於畫院之設不再是隨帝王好惡的一時權宜之謀，而是以繪畫為政教服務的成熟思考的產物，它做為一種制度化建設被沿續了下來。

畫院之設也是畫家社會地位、社會形象不斷改善提高的結果。唐時已經有一批批善屬詞文、能治經史的冠冕高士從事繪畫並受到朝野上下的重視。連吳道子、盧稜伽、楊寧這樣的民間高手也受到器重。同時，有大批皇室成員熱衷於繪事。這表明繪畫在唐代已經成為頗受各階層看重的文雅之事。一旦唐末動亂，大批畫家湧入蜀地，以其名望和影響受到當地人和朝官的重視、尊重，從學者眾，那麼，以畫院形式給其一個良好的安置，也正滿足了蜀國君主的所謂文雅之好和宣揚其文教盛績的政治需要。

畫院的繁盛是在兩宋。宋代繼承了蜀唐畫院的建制和人才，並自行培養了大批畫院高手，給院畫家以較優厚的待遇，加之宋代儒學的復興和普及，以及帝王的提倡，使得宋代畫院在實現統治者以繪畫輔翼名教綱常方面起到了較之前代更為自覺而顯著的作用，一大批反映經史故事和名賢聖王題材的繪畫創作產生於宮庭畫家之手，或在宮廷繪畫的影響下創作出來。宋代院畫的發展，產生出了畫史上以「院體」名之的宮廷畫風。這種畫風因院畫家的努力和帝王的好尚而彌漫於全社會，成為整個社會的審美時尚，使得當時的畫家在體現皇家富貴氣象和儒家倫理觀念、服務政治方面找到了一種可接受的樣式。

元代未設畫院，但有「梵像提舉司」負責召募畫工從事佛道像塑繪和圖寫御容。之後的明朝也無「畫院」之名，設仁智殿、武英殿、文華殿等以安置畫士，行使畫院之責。明代院畫在宣德、成化、弘治年間達到了明代宮廷

見到類似的畫院記載。這與五代兩宋畫院就不同。

繪畫的極盛，一大批高手名流皆曾供奉內廷，而且流風所及，宮廷的院體畫風影響到整個社會，統治了明代中前期的畫壇。

圖 35 明・馬軾〈歸去來兮圖〉　遼寧省博物館藏

清代畫院在康雍乾時期達到了畫院發展史上的又一次盛期。清代雖無「翰林書畫院」之名，但設有「畫院處」、「如意館」、「南書房」等機構以處畫士。畫師有「畫院供奉」、「畫畫人」、「柏唐阿」等不同職稱。清代宮廷還延納士大夫畫家和畫院畫家共同參與皇家美術活動，並且容留西方傳教士畫家於內庭，從而形成了中西融和的新院畫畫風。然而清代院畫即使在繁榮時期，對社會上的繪畫風氣的影響也是極為有限的，基本上圈限於宮庭之中。反而因王原祁、王翬等士大夫文人畫家的介入和皇帝的喜愛，使得文人畫風成為清代宮廷山水畫風的主流。

（二）畫院的設立是儒家文明的制度化表現

在中國畫學史上，把後蜀南唐設立畫院看作是一種嶄新的情況和質上的飛躍，其主要原因就在於畫院的設立將帝王對畫家的利用納入了制度化、常規化的軌道。這對於繪畫的教化功能論來說，也標誌著這種理論在經歷了幾百年儒家學者和畫學家們的鼓吹以後，終於被帝王重視，這種重視表明畫事被當作了與文學、武學、禮樂同樣重要的治國之制來看待，建立一定的國家級機構（畫院）以養畫士就是其重要表現。畫院設立的首要價值就在於此。

這種制度化主要表現在以下幾個方面。

其一，畫院成員接納的制度化。畫院對於社會上成名已久的畫家，特別是士人畫家，以招募、禮聘、推薦等形式延納於宮廷，授以官職。對於尚不知名的畫家或畫工，則設立專門的考核制度，以定去留。最著名的要數宋徽宗時以詩為題考畫選士制度。清代宮廷畫師的選任也有一套嚴格的選薦制度。雍乾時代，宮廷常常每隔幾年從地方召募畫家，由廣東巡撫、兩廣總督、澳海關、蘇州織造等遵皇命選拔，然後交宮內造辦處短期考核，合格後再呈御覽，然後再試用一段時間。不滿意者遣送原籍。[2]

其二，畫院成員的職稱等級制度。後蜀畫院有翰林待詔、翰林祗候、藝學以別畫家職位。南唐畫院則有翰林待詔、翰林供奉、翰林司藝、內供奉、畫士等職以別畫家高低。宋代基本上承續此制，以待詔、藝學、祗候稱之。明代院畫家則被授以內廷錦衣衛武職。清代在這方面又進一步規範化，依楊伯達先生的研究，清代院畫家有畫畫人、畫畫柏唐阿等職別。畫畫人中分一二等，又稱「畫院供奉」，相當於宋代畫院最高的「待詔」，畫畫人二、三等相當於「藝學」，畫畫柏唐阿、畫院供奉候選則相當於「祗候」，學手柏唐阿則是學徒。[3]宋代畫院成員根據職分的大小，領取一定的「支錢」或「俸直」；[4]清代畫畫人按月領取銀錢或「公費銀」。[5]宮廷畫家的這種職務高下體制，即為畫家的創作提供了一定的物質生活保證，又對其藝術的提高，起到了一定的促進、激勵作用。

其三，宮庭畫家的創作體制。一般而言，一旦畫家供奉內廷，在這期間，其畫畫的動議、創作過程和作品往往就為皇家所壟斷。早在北齊的楊子華和唐代的吳道子侍奉宮廷之際就已經「非有詔不得與外人畫」了。宮廷畫家的創作受命於君主，為了使其作品「稱旨」，於是就形成了一整套創作管理制度。宋徽宗對院畫家作品親自審覽，並常以考題形式引導畫家的創作方向和

2　楊伯達，《清代院畫》，北京：紫禁城出版社，1993，頁 32。

3　楊伯達，《清代院畫》，北京：紫禁城出版社，1993，頁 46。

4　鄧椿，《畫繼》卷十雜說，《圖畫見聞誌》、《畫繼》，長沙：湖南美術出版社，2000，頁 421。

5　楊伯達，《清代院畫》，北京：紫禁城出版社，1993，頁 31。

審美品味。宋高宗也經常過目宮廷畫家呈送的作品，稱旨者授以「金帶」等榮賜。在這方面，清代宮廷創作制度最見嚴謹，完全以皇帝旨意為準。據《清檔》所記，畫畫人作畫程式有皇上降旨、畫畫人通過太監等呈示草稿、照准後再畫、完稿後再呈上審閱等程式。有些記錄宮廷重大活動題材的繪畫任務，還預先專門派畫家去參加和體驗生活。如乾隆十二年，弘曆派丁觀鵬到熱河營盤觀蒙古王公筵慶典禮，第二年畫院處傳旨：「著金昆、丁觀鵬將今日演臺看的冰嬉畫手卷，各畫一卷，起稿呈覽。准時再畫。欽此。」[6] 這樣的創作，一則可使作品充分體現皇帝的意志和審美品味，二則也免除了畫畫人因不稱旨可能遭到的厄運，三則又因今上的親自覽御而令畫家感恩戴德，竭躬繪製。

其四，宮廷畫家作品的收藏慣例。

宮廷繪畫作品，往往是承聖命而為，作品完成而又稱旨之後，一般就被裱裝一新，入內宮收藏，留帝王「萬幾之餘」觀覽，臣下一般很難再見到。如冷枚的〈春夜宴桃李園圖〉由冷枚奉旨寫李白詩意，完工後即入內府收藏。此畫作的收藏印記說明這幅作品流傳與影響之狹隘：乾隆御覽之寶、養心殿鑒藏璽、石渠寶笈、嘉慶御覽之寶、宣統御覽之寶。[7] 康乾時代的南巡圖也是如此，據史載除了皇帝幾次拿出賜臣下觀覽之外，就一直藏於內府。不過原作雖然無法流通，但通過畫家，還是可以將皇帝屬意的畫風傳諸社會。如王原祁就曾奉旨為康熙皇帝畫山水數十幅，回到家後就依記憶重作小稿以紀；[8] 徐揚畫有〈盛世滋生圖〉長卷，其構思布置立意及筆法和他受命組織畫的《乾隆南巡圖》極為相像，顯然宮廷畫作可以通過畫家的相類似的記憶畫而流傳於世，這也是宮廷繪畫影響社會的途徑之一。

此外，宮廷畫家繪製於雲臺凌煙閣之上的圖畫或掛貼於宮殿中的功臣圖等作品，則當然是由皇家專有，然其目的則在臣下和外邦貢使等觀覽，以起宣教顯德之功。如冷枚繪〈萬樹園賜宴圖〉，即張掛於避暑山莊卷阿勝境的

6　楊伯達，《清代院畫》，北京：紫禁城出版社，1993，頁 49。

7　吳璧雍，〈寄教化於翰墨之間——談清乾隆御筆詩經圖〉，（臺）故宮文物，2001（6）。

8　王原祁 61 歲自跋〈仿古山水冊〉：冊中諸幅，皆余應制之作，進呈之後，復取縑素點染之，以存其稿，亦揣摩之一助……原本已存內府，此冊存之篋中，為藏拙自娛之地……。

東牆上，乾隆帝常在此奉皇太后侍宴、賜扈從王公大臣、蒙古王公等茶宴。懸此圖繪，則意在表明皇帝對母后之「孝」，對「社稷之功」。這幅畫懸掛了37年之久。[9]

　　宮廷繪畫的另一去處則是由皇帝恩賜或犒賞臣下。宋徽宗就常將御制畫（其中了有不少為院畫家代筆）頒賜臣僚。[10]明宣宗也喜將自己繪製的作品賜臣下或親近宦官。[11]由此，繪畫也起到了溝通、改良君臣關係而有利於政治統治的「潤滑劑」作用。[12]

　　重視制度建設歷來就是儒家的傳統。孔子儒家思想的核心概念之一就是禮。禮首先就是一種明尊卑貴賤的社會制度。儒家最為推崇並以之為範本的就是明尊卑、嫡庶、長幼、親疏為基礎的西周禮樂典章等級制度。孔子一生致力於復興周代禮樂制度，「正名」就是其施政的首要步驟，所正之名，就是等級秩序之名。儒家的重要典籍《禮記》中的〈周官〉就是對古代社會生活諸方面禮制的追記。後世儒家以周禮為基礎，不斷「損益」而形成了一整套以維護君主專制政體為中心的社會政治經濟制度和倫理規範體系。

　　儒家對制度的重視也反映在文化建設方面。首先，以文藝來反映民意、規諫君上的作用被制度化常規化。周公時就有采詩官、後代還有「樂府官」以從民間詩章中探察民意，諷喻政治。其次，以「樂」等形式體現和規範封建等級貴賤的「典樂儀禮」制度也一直受到儒家的重視。儒家對於樂既明禮別異、又上下「和敬」的作用極為推崇，歷代正史都以相當多的篇幅記載了各朝制禮作樂的「禮志」、「樂志」，體現了儒家和歷代統治者對禮樂制度的重視。再次，用才養士的制度化。因儒家對文學的歌德、諷諫、治世作用的肯定，致使歷代統治者都設有「翰林文學院」之類機構以養文士，並授以

9　楊伯達，《清代院畫》，北京：紫禁城出版社，1993，頁198。

10　鄧椿，《畫繼》卷一〈聖藝〉中記載一事。宋宣和四年，趙佶集朝官同觀御府書畫，「公宰親王使相執政人各賜書畫兩軸。於是上顧蔡攸分賜從官以下各得御畫兼行書草書一紙。……是時既恩許分賜，群臣皆斷佩折巾以爭先，帝為之笑，此君臣慶會……」。

11　如朱瞻基畫中題識所證，〈松雲荷雀圖〉：「宣德二年五月御賜趙王」，〈武侯高臥圖〉：「宣德戊申御筆戲寫，賜平江陳瑄」，〈三鼠圖〉：「宣德六年御筆賜太監吳誠」，〈子母雞圖〉：「宣德御筆敕賜輔臣楊時」，等等。

12　王頎，《中國古代宮廷繪畫管窺》，北京，燕山出版社，1992，頁106–111。

文官職銜，充分發揮文士的政治「幫閒」之用。最後是隋唐時代就已經確立的常規化的科舉選拔制度，給士人通過文學經術進身政務、實現治平理想的機會，這就使得文學在封建時代具有了經世理政的較高政治地位。這些制度化建設都早於宮廷畫院制度之前，後世畫院的設立以及對畫家的使用上都與之有許多類似之處。顯然，常設畫院、畫家專屬、職稱等級和薪俸、考試選薦等宮廷繪畫用人與輔政體系，是以翰林文學院為典範而建立的。黃筌在前蜀時曾被安置於翰林院，授文學待詔職，之後設立的畫院名為「翰林書畫院」，從其名稱就可看出其中與翰林院養文學之士制度的沿革關係。可以說，宮廷繪畫的制度化是儒家重制度建設的傳統的必然推延，同時也是統治者出於控制意識形態，更便利地貫徹繪畫為政教服務的儒學思想而做出的必然舉措。

（三）宮廷美術是實現繪畫政教功能的主體

宮廷美術在中國繪畫發展史上占有不可替代的分額。儒家對繪畫的政教要求，集中實現於宮廷美術活動中。可以這麼說，宮廷繪畫是實現繪畫教化功能的主體。

作出這種判斷的依據是什麼呢？首先，利用宮廷繪畫為帝王統治服務，一直是中國上古社會就有的政治傳統。上古繪畫被賦予了「神道設教」的神聖性和神秘效力，所謂「使民知神姦」。這種利用繪畫的政教行為也為後來儒家所推崇和稱頌。漢代統治者確立獨尊儒術的路線，主要措施是統一思想。統一思想之手段，一是教育制度上實行儒家經學教育，二是用人制度上選取通曉儒學的人士，並借此把儒家思想貫徹到大眾教育中去，以儒家思想的教條化——三綱五常實行倫理教育。在這種儒學倫理教育中，繪畫作為簡明易行的手段受到了高度的重視，成為大化民風的重要措施。兩漢的重大美術創作活動可以說都是圍繞著教化規鑒作用，在中央政府和地方政府直接控制與組織下進行的。當然皇帝利用繪畫，也不乏為滿足個人愉悅享受需要的考慮，然而作為最高統治者，其統治集團的根本利益決定了他們更多地要從控制意識形態的立場去對待繪畫。如宋高宗趙構和其兄一樣酷好書畫，然而南渡之初的政治形勢使之在指導畫院創作時要順應中興復國禦敵的要求，鼓勵畫家

繪製如〈光武渡河圖〉、〈中興瑞應圖〉、〈晉文公復國圖〉之類有益政治統治的宮廷畫，以顯示其提倡勵精圖治、戮力復國、納諫自勉的「明君」形象。而對於那些以山水花鳥畫來體現道德規戒意義的畫家，歷代帝王也多加讚譽。因此可以說，正是由於統治者實現其政治思想統治的根本利益需要，才使得鼓勵以鑒戒教化為目的的繪畫成為統治者的一貫傳統，成為宮廷美術創作的主流。

其次，宮廷美術的養士和激勵機制也深深地影響到畫家的創作題材、立意和畫風選擇，造成宮廷美術創作向有補名教政理方向傾斜。這是宮廷美術之所以能在整個社會的繪畫創作活動中成為教化主題創作的主流的物質基礎和制度導向。

在封建社會乃至儒家傳統思想中，作為職業的繪畫和畫工常常受到輕賤，被視為九流雜役。要想靠畫事維生是非常不易的。擺脫這種窘境的途徑之一就是成為御用畫師。一旦成為宮廷畫家，則可以在不虞食用的情況下集中精力於畫事，這對於畫家來講是頗具誘惑力的。宣和畫院召募畫家之時，天下畫手「源源不斷」趕來面試，就說明了這一點。乾隆朝給「畫畫人」的每月銀錢高者可達十一兩，甚至超過了朝官。[13] 這種情況造成了：（1）畫家有充裕的時間創作，繪畫技能從而可以不斷得到提高。（2）畫家抱感恩意識而會竭誠滿足帝王的表現意圖。（3）使院外畫家也向宮廷美術的畫風和命意靠攏，以圖躋晉。這就有可能影響整個社會的繪畫取向。例如明代初中期院體畫風一統天下的局面無疑和明代帝王以仁智殿養士而優裕畫家的舉措相關。對此，童書業先生分析道：「明初的繪畫還帶有元代餘習……畫院制度恢復不久，畫家有了進身之階。於是非專門的士夫畫衰頹，專門的院體畫就復興起來。……到了明代中期宣德、成化、弘治之際，為畫院極盛的時期，如宋宣和、紹興之時。」[14] 顯然，宮廷提供的優厚待遇和皇家對繪畫的重視，是極大的誘惑，每當宮廷繪畫繁盛之際，其影響力往往波及於整個畫壇，成為某種畫風的主流代表。這正是宮廷美術成為為王朝服務的政治主題性創作

13　楊伯達，《清代院畫》，北京：紫禁城出版社，1993，頁 30。

14　童書業，《中國山水畫南北分宗說新考》，《明代院體浙派史料》，上海：上海人民美術出版社，1985，頁 103–104。

主體的重要原因。

其三，宮廷美術創作作為當時社會的專業話語權威對整個社會畫家創作活動的總體趨向具有導向作用。

繪畫創作無論在題材、立意、審美品味、意境營造和筆墨技法方面都有時尚思潮的導引。時尚的流行顯然離不開一定的社會權威者的呼喚、宣導、支持與示範。在中國封建社會官本位的機制下，政治權威和半官方的學術權威是最有力的繪畫思潮引導者和支持者。宮廷繪畫由於有最高封建君主的提倡和支持，又代表著全社會關注的皇家藝術理想和審美趣味，因此它首先具有政治上的權威和號召力；與此同時，宮廷畫院又延納了當時畫界精英，所以它又具有學術權威性。因此，宮廷美術在整個社會的藝術導向上往往是當時社會的話語中心。唐代初年出現畫家們熱衷於表現大量政教題材的人物畫創作，顯然與高祖、太宗等主持畫家創作大量關係政教的宮廷美術起到了導向、示範作用有關。而盛唐時出現大量描繪佛教題材的繪畫和畫家，又與唐代統治者長期奉行「三教」並行的政策，並以官方名義繪製大量宗教題材以為「勸戒」的御用美術行為分不開。宋代繪畫熱衷於把儒家教義和繪畫形象結合的題材，產生了一大批圖解儒家典籍教義、深具倫理價值的作品。這又要從宋代帝王的崇儒，趙佶、趙構等帝王及宮廷畫家的身體力行來解釋。這是「上行下效」的骨牌效應。

在上述因素作用下，宮廷美術責無旁貸地成為實現儒家和封建統治者教化需要的繪畫活動主體。

當然，宮廷繪畫也不是只有直接體現政治、道德說教的繪畫，宮廷中還大量存在著用於皇族娛樂裝飾的山水花鳥畫和行樂圖等，所以宮廷繪畫在承擔著引導宣教題材繪畫風尚之主流的同時，也對社會上的娛樂性繪畫有不可忽視的影響。

二、宮廷繪畫的基本特徵

（一）宮廷畫風的形成

從現存畫跡看，直到兩宋，畫院之設和宮廷美術家的專職化，並沒有使院畫家、民間畫工和士夫畫家的差距拉開。他們的作品在繪畫技藝和畫風上往往是相通的。蘇軾以及後來人們所推崇的士夫畫家如李公麟、王詵、郭忠恕、李成、李迪等等，他們所達到的繪畫專業造型技術高度往往是明清不少士夫畫家所無法迄及的。當時的蘇軾等人對畫工畫和士人畫的區別，也只是以繪畫態度分別：適意、寓意於物和拘縛於形似、缺乏神觀。其實在許多院畫家的作品中，並不缺少文人士夫畫的那種神韻、意趣和境界，如李唐馬遠之作，連極力貶抑北派院體匠氣的董其昌也不得不大加賞歎。而且，南宋的院體畫風格作品中，也有許多士人或山林清客的藝術創作。

宮廷繪畫的院體畫風格最終確立於兩宋時代，並始終處於畫壇主流。明中葉以後，由於文徵明、沈周、董其昌等富有影響力的朝官、文儒的提倡和身體力行，加之國家多事而帝王對畫院支持的衰微，逐漸使文人畫派壓倒了浙派和院體畫派，並最終在吳門派的興起和董其昌的南北宗論的鼓吹下形成了院體北派與南宗文人畫涇渭分明的對立。不過明代文人畫的興起並沒有終結以院體為代表的宮廷美術，唐寅、藍瑛等人也都以院體而著名於文人畫壇。在清代康乾全盛時代，宮廷美術獲得了新的發展。在紀功頌德的皇家需求下，以〈南巡圖〉、〈萬壽圖〉、〈平定準噶爾回部圖〉等為代表的清代宮廷畫在製作數量、規模、繪製場面和繪畫過程上達到了歷史的新高度，把宮廷美術創作的社會功用推向了一個新的極致。

然而在論述宮廷畫風時，我們不應忽視的就是宮廷美術的文人畫化問題。這主要表現在明清兩代。明清時代的文人畫家以元人為師，形成了一套固定的筆墨程式和表現圖像、題材定規。明代中葉以後的文人畫家將文人寫意畫風推向了一統晚明畫壇的新局面。在這種情況下，宮廷畫家中也有不少人受到文人寫意畫風的影響。其中典型代表就是林良。明宣宗朱瞻基也時常畫一些寫意花鳥賜贈臣下。在清代，王翬、王原祁以繼承董其昌一路的文人

寫意山水畫風而受到了清代帝王的青睞。清代帝王如康熙、乾隆帝也都長於寫意畫。因此在清代宮廷畫家和供奉宮廷的文臣中，如唐岱、鄒一桂、焦秉楨等都以善畫文人寫意山水花鳥為能事。

　　不過，宮廷繪畫終究是代表皇家貴族生活型式和趣味的產物，就此而言，我們只能說兩宋時期形成的以畫院畫家作品為代表的院體畫風是宮廷繪畫的代表形態和風格，是我們概括宮廷繪畫的藝術特徵的主要範本。

（二）宮廷繪畫的基本特徵

第一，以寫實為基礎，由形似而求神似的技術追求

　　宮廷繪畫，無論是描繪功臣名賢於雲臺，還是圖寫花卉瑞禽於宮中，首先必須達到的要求就是表現物件的真實。能夠寫真是宮廷畫家應具備的首要素質。這一點在宣和畫院表現得極為明顯。當時畫院召募四方來試者時，多數人不稱旨，就是因為「蓋一時所尚，專以形似」。[15] 當然這種形似並非只求對象形貌的逼真，也要求達到生動傳神。如黃筌仕蜀時畫淮南「通聘」時送的仙鶴六隻於殿壁，六鶴或警露，或啄苔，或理毛，或整羽，或唳天，或翹足，其神態畢肖生動，「往往立於畫側」，蜀主因名此殿為六鶴殿。[16] 趙昌善於畫花草，《宣和畫譜》稱讚他「不特取其形似，直與花傳神者也。」[17]作為皇家品味和儒家功能觀念的代言人的《宣和畫譜》作者，曾稱黃筌作品「妙而不神」，趙昌之作「神而不妙」，認為徐熙畫作能夠兼兩者而有之，「傳寫物態，蔚有生意」，表現出皇家宮廷審美品味對形神兼得的技術追求。[18]以屋木樓閣為景的界畫，是宮廷繪畫的代表形態之一，郭忠恕以之善名當時，但他所繪並未斤斤計較於殿堂樓船的刻畫，而是傳寫臺閣之理之神，所以李薦說：「屋木樓閣，恕先自為一家，最為獨妙。棟樑楹桷，望之中虛，若可

15　鄧椿，《畫繼・雜說》，《中國畫論類編》，北京：人民美術出版社，2000，第二版，頁 81。

16　黃休復，《益州名畫錄》卷上，何韞若、林孔翼注，成都：四川人民出版社，1982，頁 49。

17　《宣和畫譜》卷十八花鳥四，長沙：湖南美術出版社，1999，頁 366。

18　從黃筌現存寫生畫卷，以及他的白鷹誤雉為生的傳說看，黃之作是基於寫生而得其神於中，並不同於北宋中期崔白、吳元瑜時代的那些徒守黃筌格法、失去生趣的院畫家作品。

躡足；闌楯牖戶，則若可可以捫歷而開闔之也。……其圖寫樓居乃如此精密！非徒精密也，蕭散簡遠，無塵埃氣。」[19] 對此，騰固先生曾評道：「畫屋木者的計分計寸，向來視作與匠人同類；有郭氏出現，收穫規矩繩墨以外的成果；於是也納入於士大夫的境域了。」[20] 這種非眾工匠人的收穫，就是指對神似與畫外之意的傳達。

在我們的諸多引徵中，論者都好以眾工畫匠的拘泥於形似來襯托所推崇的畫家之得物態神韻生意。其實這種比附並不等於院畫眾工就是以形似追求為其最高要求，並不能得出院體宮廷畫只講形似的特徵概括。實際上，對於那些有志向、技藝超拔、文化較高的院畫家來講，同樣也追求物件的神意和畫外意境的表達。這是中國繪畫美學傳統的主要要求，而且這種要求的提出，也正是中國宮廷主題性繪畫走向成熟的時期提出來的。

為了達到傳神寫照之效，宮廷畫家們也特別重視寫生。閻立本的〈步輦圖〉，顧閎中的的〈韓熙載夜宴圖〉、張擇端的〈清明上河圖〉等，都是這方面觀察寫生的傑作。鄧椿曾記載了院畫家中的這樣二件事，一是徽宗召眾史畫孔雀登高，眾畫師皆舉右足，獨徽宗觀察至細，「降旨曰：『孔雀升高，必先舉左。』眾史駭服。」另一事記徽宗厚賜一「少年新進」，因其畫出了春時日中月季之狀。[21] 在這種近似苛刻而又令人嘆服的要求下，宮廷畫家們養成了高度的觀察與寫實能力。

當然這種高度的寫實，並不完全等於物件的原樣摹寫。如鄧椿所說，畫院也以新意為尚。這個「新意」到底所指為何呢？一個是指構思立意上的出新，如鄧椿所述畫宮女棄擲果殼之類題材而描寫謹細，獨見出作者的「出新」。另一是指畫者要通究畫理，寫出「理趣」來。如蘇東坡強調畫不能只達於「常形」，而且要寫出物之「常理」。他認為眾工之筆皆止於形似是因

19　李薦，《德隅齋畫品》，陳輔國主編，《諸家中國美術史著選匯》，長春：吉林美術出版社，1992，頁 1024。

20　滕固，《唐宋繪畫史》，陳輔國主編，《諸家中國美術史著選匯》，長春：吉林美術出版社，1992，頁 1024。

21　鄧椿，《畫繼・雜說》，《中國畫論編》，北京：人民美術出版社，2000，第二版，頁 79。

為沒有「明於理而深觀之」。這種建立在深入觀察與寫生基礎上的對物理與意趣相融合的「理趣」表達的是宋代畫家包括宮廷畫家們普遍的審美意向。不同的是，這種「理趣」在宋乃至元代繪畫包括宮廷繪畫中，主要建立在體悟和表現對象本身的神采氣象基礎上的「無我之境」，而明代以後的文人畫家的「理趣」，是建立在按藝術家本人自我意趣情性所需來重新安排山水樹石，並藉以突出筆墨韻味的「有我之境」。[22] 所以就宮廷繪畫來講，它的寫實性要求，它的服務於政教目的的使命，使之只能以傳物件之神為技術性要求的最高標準，而不能走向文人畫的率意放情。

這種窮究物性畫理的寫實主義畫風，也與宋代理學思潮對儒家的致知、窮理、盡性的傳統分不開。「理」字除了指事物的條理、規律和法則，在宋明理學家那裡，還被進一步賦予了本體存在和道德原則的意義，把人的格物致知和人品修養的目標定在了究理盡性之上。程頤曾詳盡論述、發揮了《大學》中格物致知的思想，認為：

> 凡一物上有一理，須是窮致其理。窮理亦多端，或讀書講明義理，或論古今人物，別其是非，或應事物而處其當，皆窮理也。……若只格一物便通眾理，雖顏子亦不敢如此道。須是今日格一件，明日又格一件，積習既多，然後脫然自有貫通處。……涵養須用敬，進學則在致知。……[23]

朱熹發揮了二程這種格物與窮理達性的思想，形成了宋人「高談性命，說析理氣」的一時風尚。這種風尚影響及於畫學。郭若虛在論製作規模時就畫家圖寫人物、士女、林木、龍魚、臺閣、禽羽等都提出要盡物之性、格物之理的主張，要求畫家「勾綽縱掣，理無妄下」，畫人物要察「貴賤氣欲」，如儒賢要顯出「忠信禮儀之風」，「帝釋須明威福嚴重之儀」，畫田家要有「醇厚樸野之真」；畫畜物要得「諸物所稟動止之性」；畫山石則「落筆便見堅

22　「大致來說，北宋繪畫雖重『胸中丘壑』，仍是落實在『自然』上；相反的，明朝繪畫注重『紙上雲煙』，轉而追求畫面上的筆墨之趣味，而這種趣味必然要產生在繪畫先天所具有的『平面』之上。」見郭繼生《紙上雲煙——明清的繪畫》，見：劉岱主編《中國文化新論・藝術篇》，臺北：聯經出版事業公司，1983，頁 557–565。

23　程顥 程頤《二程遺書》卷十八，上海：上海古籍出版社，2000，頁 237。

重之性」，等等。[24] 這種要求體現出一種「窮致其理」的理學精神。後世畫家在談到南北宋宮廷畫家傑出者如郭忠恕、李迪、李嵩、李唐、馬遠、夏圭（或作夏珪）等時，都指出了他們超脫一般畫工孜孜於形似的淺浮，而達到了盡物之性得物之理趣的高度，把他們的作品歸之為「神品」。如倪瓚稱夏圭：「夏圭作〈千巖競秀圖〉，巖岫縈迴，層見疊出，林木樓觀，深邃清遠，亦非庸工俗史所能造也。」[25] 他的畫有清曠超凡之遠韻，而無猥暗蒙塵之鄙格。元以後，文人畫的筆墨表現旨趣開始與宮廷院畫趣味分道揚鑣，這種窮究物理而傳物態神韻的精神，被宮廷院畫繼承了下來，成為後代宮廷寫實繪畫的普遍特色。[26]

第二，格法嚴謹，工整妍麗。

宮廷繪畫於重視寫實傳神的同時，還非常講究畫之格法。所謂格法，首先是指師承有白，不妄生己意。鄧椿記徽宗時畫院召募畫家，當時落選者眾，就是因為不少人「苟有自得，不免放逸」的結果。所以宮廷繪畫非常講究法度。曾做過畫院待詔的韓拙講：「人之無學者，謂之無格；無格者，謂之無前人之格法也。」[27] 不過在宮廷繪畫所繼承和推崇的前人格法中，主要是以六法為主重寫實表現的技術規範。這就形成了宮廷繪畫的工整細密、秀整妍麗的特點。

宮廷繪畫的工整細密、俊秀妍麗的格法選擇，體現出宮廷富貴生活所特有的雍容雅致的氣度與風範。無論是宋代的院體花鳥畫，還是王希孟的〈千

24　郭若虛，《圖畫見聞誌》，俞劍華編，《中國畫論類編》，北京：人民美術出版社，2000，第二版，頁 57–58。

25　倪瓚，《清閟閣集》，轉引自滕固《唐宋繪畫史》，陳輔國主編，《諸家中國美術史著選匯》，長春：吉林美術出版社，1992，頁 1057。

26　關於傳神，周積寅先生曾有專論，其中總結出中國古代人物畫家在追求傳神上的基本手法，有眼神、手神、身姿、背影、環境、細節等，這些表現傳神的手法都是以對象的形似為基礎的，其中所舉的例證有費丹旭的〈挑耳圖〉、吳道子和黃筌的〈鍾馗〉、張萱的〈搗練圖〉、李唐的〈采薇圖〉、顧閎中的〈韓熙載夜宴圖〉、閻立本的〈歷代帝王圖〉等等。這些都是和宮廷美術有關的繪畫創作。可見宮廷美術在追求形似同時對神似的不懈追求。見周積寅《周積寅文集》，南昌：江西美術出版社，1998，頁 156–168。

27　韓拙，《山水純全集》，《中國畫論類編》，北京：人民美術出版社，2000，第二版，頁 680–681。

里江山圖〉，或者趙佶的〈聽琴圖〉等，都可以看到這一點。然而最充分體現出這種格法特點的是臺閣界畫。兩宋時代能以此名世者很多，在元代也有王振鵬等擅於此道。明代有唐、仇、藍等承續此藝。有清則在康乾時代的宮廷圖繪中充分體現出樓閣殿宇的皇家氣象。文人畫家以界畫為匠作、為刻畫謹細的「苦功」，多不願為之也不能為之，這就更顯示出界畫作為宮廷繪畫之講究格法謹嚴的典範。

這種工致格法充分保證了宮廷繪畫在描繪物件時建立在寫實傳神的基礎上，而不是如後世文人畫家以筆墨放逸而淹沒了物件的客觀再現。

第三，經營位置，精構巧思。

宮廷繪畫在描繪對象時非常重視「經營位置」。在這方面充分發揮出了院畫家們殫精竭慮、精構巧思的聰明才智。這一點，也與宮廷繪畫的格法嚴謹相關。

宋人張擇端的〈清明上河圖〉可以說充分體現了這種院畫善於經營位置的優點。這幅畫以汴河為軸線，描繪河兩岸鄉村城鎮的升平景象。畫面場景有疏有密，有聚有散，有繁忙的集市和巍峨的城門河橋所營造出的高潮，也有一曠平野的靜謐。張擇端在反映大場景方面的成功，為後世畫家特別是宮廷繪畫描繪皇家大型活動樹立了一個成功的式樣。明代的〈憲宗元宵行樂圖〉、清人的〈南巡圖〉、徐揚的〈盛世滋生圖〉等，都沿習了張擇端的表現圖式，體現出院畫家們長於鴻篇巨製的精構巧思。

在山水花鳥題材上，宮廷繪畫同樣以嚴謹的構思創意而著名。李昭道的〈明皇幸蜀圖〉把直插雲天的劍峰、盤曲陡峭的棧道、遮陰蔽日的古木和疲備的馬匹、踽踽而行的隊伍納於一軸，生動地表現出明皇安史之亂後蒼皇西顧的歷史一幕。王希孟的〈千里江山圖〉、夏珪的〈長江萬里圖〉等也以氣勢恢宏的場景和樹舍樓觀漁人士夫的巧妙穿插隱現、山巒平野的脈絡起伏連貫，成為後世山水長卷的範本。對此，明人王汝玉評道：

> 宋寧宗朝畫院待詔夏珪山水師李唐，用墨如傅粉。今觀〈長江萬里圖〉，往往潑墨縱筆，濃淡醞釀出于自然，真奇筆也。夫大江發源

于岷山而珪畫泉流迴互跳珠噴雪可駭可愕至于濫觴之後，直下一瀉，
舟楫縱橫、旅店隱見、渡口漁船、林邊鴉點、烟巒雲樹、戍樓城郭，
無不具其精妙。所謂李唐之下無出其右者非耶？唐宋以來君臣俱遊
心藝文，皆具畫院以延攬名士良工。宋之南渡，馬夏稱首，若禹玉
者其可多得哉！[28]

顯然，沒有卓異的經營位置能力是難以達到這樣的藝術效果的。

這種經營位置上的高度要求與宮廷繪畫出於規鑒紀實目的的現實主義取
向和功能要求是不可分的。其次，它也與宮廷畫家應帝王之命創作下嚴謹的
創作態度分不開，同時又與有大量時間精研對象、精思巧布的優勢分不開。
而對於文人畫家來講，如果專精於繪畫技法層面，以畫為畫，就有被視為自
墮於職業畫匠之列、為儒家正統道藝觀所輕視的危險。同時，作為業餘遣興
的筆墨戲嬉與調適，他們很難達到院畫家那樣的高度專業寫實水準。特別是
在南北宗說興起之後，精研圖式構意和物件描繪再現的技術，在文人畫家那
裡幾乎絕跡，文人畫壇一片南宗水墨世界。而精構巧思、納山水屋木人物花
鳥等於一體的大型紀實性主題繪畫，只有在宮廷美術中才可以見到其高水準
的傑作。

三、宮廷繪畫在實現其社會功用上的複雜性

宮廷美術社會作用的發揮，往往受到很多因素的影響，因為宮廷繪畫的
創作是受到帝王意志左右、的。作為最高統治者的帝王是社會統治集團和王
朝的代表，他會從維護統治利益的整體需要出發，遵循儒家教誨去規範和指
導宮廷畫家的美術創作，但是作為專制的君主，他也可能隨心所欲的按個人
趣好去支配繪畫的創作。這就使宮廷繪畫的社會作用複雜化了，有圖寫古代
名賢聖王和規諫故事等以立意規諫的繪畫，有著意描繪儒家經史故事以為輔
翼倫理的繪畫，有只為滿足皇族成員奢侈生活的裝飾性創作，有描寫帝王和
后妃日常生活的寫真圖、行樂圖等，還有非儒家信仰的圖寫佛道聖像故事的

28　厲鶚，《南宋院畫錄》卷六，黃賓虹、鄧實編，《美術叢書》，南京：江蘇古籍出版社，
　　1997，頁 2295。

創作，等等。在這些多樣複雜的美術創作中，如何理解宮廷繪畫對儒家政教社會功能的實現問題呢？

首先，宮廷繪畫的社會功能，是通過對帝王好惡旨趣的貫徹來實現的。

從正統畫學觀念來講，繪畫對帝王的規諫、對臣民百姓的勸善戒惡作用，這是儒家所重視的文藝功能之根本教義。然而儒家教化理想的實現，在宮廷畫家那裡，不是如朝野之外的文人士大夫那樣具有相當的自由自覺度，而必須通過專制王政來實現。由於歷史侷限，儒家並沒有超脫封建專制君主政治之外去設想另一種民主政治，因此儒家的修心養性治國平天下的「風教」之道，歸根結底，是通過當代「明君」來實現的，是為當世君主實施其「王聖政治」服務的。這成為了歷代統治者奉儒學為正朔的重要依據。就這種君臣之道來講，臣子對君主盡忠守職，是為本分。雖然宮廷畫師的地位更低，但他們也是帝王之臣子，他們以繪畫作品為君主服務，以君主好尚為轉移，在封建專制下是合乎臣子本分的常理。在這種情況下，我們看到宮廷繪畫作為按帝王旨意直接創作的活動，其作用主要就體現在為皇室利益和日常需要服務上。這些活動，無論是對於帝王、臣屬的勸誡規鑒，還是裝飾宮室和紀錄皇帝后妃日常生活，都是直接從屬於帝王意志和好惡的。離開君主的專制，我們就無法理解宮廷繪畫在實現繪畫規鑒教化作用上的具體狀況。

其次，封建政治統治手段的多樣性決定了宮廷繪畫在實現其政教服務上，並不只直接利用儒家為自己服務。

儒家思想在成為統治者正統的指導思想的同時，兩漢統治者也曾多多少少利用非儒家的思想為帝王政治服務，如讖諱之類的方術思想，黃老道術等。這些被漢儒吸納而形成了漢代的新儒家。漢末佛教興起以後，佛教也逐漸受到封建帝王的推崇，六朝隋唐有不少帝王崇佛，敕建佛寺，宮廷畫家的創作活動中就有不少圖寫佛像和佛寺，甚至超過了以儒家經義為題材的鑒戒畫創作。張彥遠在提出「成教化，助人倫」的儒家教化功能論命題之時，正是佛教繪畫經六朝而至唐的繁盛之際，他的畫學思想也正是以上述六朝以來的畫跡為基礎的。儘管張彥遠在論證繪畫教化作用時都以宣傳儒家聖賢人物和經史故事的事蹟為據，但他並沒有將佛畫繪製完全排除在「教化」作用之外，

他記錄顧愷之、陸探微、張僧繇、曹仲達等歷代畫家時並未從儒家立場對他
們善繪佛圖乃至以佛教題材為主的創作大加撻伐，反而如實記述，並稱頌張
懷瓘說吳道子為「張僧繇後身」的評價為「知言」。而在論說翟琰、李生、
張藏、盧稜伽等吳道子的弟子之能時，肯定他們皆以學得吳善畫地獄佛像經
變為所長。朱景玄《唐朝名畫錄》中記有吳道子畫地獄變相，令京師屠沽罟
漁者懼而思改業的趣事。這些充分說明張彥遠等人並未因佛畫題材的非儒家
內容而否認其有補益教化的作用。這一點，米芾就看得很清楚，明確指出古
人畫佛事也意在「勸戒」。

　　因此我們認為，古代繪畫包括宮廷繪畫中的圖寫佛道畫像和經變故事
等畫跡，並未脫離開儒家對繪畫教化功能的規定。因為儒家對繪畫政教作用
的規定，其基點是從儒家實現先王之治的抽象理想出發的，其落腳點在於為
帝王的具體政權的維護、鞏固和完善提供規鑒和對百姓的勸善戒惡教育。在
具體的教化功能論述中，以宣傳儒家倫理規範和規諫帝王為內容提出的政教
功能說，由於儒家在倫理規範上的對帝王專制的絕對權威的維護和保證儒家
「王者師」地位的實用理性思維，使它在繪畫為風教人倫的社會作用規定上
只能抽象化為為君主和王朝利益服務。在這一點上，與儒家提出士人君子為
實現「天下大治」的理想社會而要求「修身齊家」的學說一樣，一涉及到具
體的操作上，由於它在君子修身養性上的君臣綱常規範內容，卻又不得不把
這種政治理想降格為士人為具體的帝王政治服務的實用主義策略上。這正是
儒家的矛盾所在：儒家以其先王之治的理想設計開始，卻以受制於專制君主
的具體王臣服務關係結束；也就是說，儒家「為政以德」的仁政、不求一時
一朝而求萬世太平、求「道統」之傳緒的政治理想，一旦具體到實際為臣之
道上，則轉換為對某一具體的王朝、某一君主的政權效忠之「臣節」，對於
那些佞事二朝二主的「貳臣」大加鞭撻，這就造成了在君臣關係上的絕對的
單向化順從的盡忠守節之教條。在這種規範與戒律之下，宮廷畫家在實現儒
家輔翼名教的功能時，也只能以當時王朝政權和帝王意志為轉移，借此而盡
「為臣之道」。從前述宮廷繪畫的創作機制也可見到，越到封建社會的後期，
帝王對意識形態的控制也越嚴，宮廷畫作的產生往往要經皇帝親自審閱認
可。在這種皇上授權的恩准創作狀態下，畫家們也只有以帝王意志為創作取

向。宮廷繪畫政教作用的實現，只能通過帝王的意志和當朝政策取向來得以實現。一旦帝王確立了以佛教或道教為「國教」，以佛道教義「化民」的國策，宮廷畫家們只有殫精竭慮地去實踐。而這種行為正是儒家對君臣名分的綱常規定和維護君權至上觀念的必然反應。正是儒家這種具體的政治實踐上的工具理性取向，決定了宮廷繪畫在其作用中因對帝王專制意志的尊隆而可能走向「非儒學化」內容如描繪佛道題材的「儒家化」實現。可以說，繪畫教化觀實現上的這種特點，是與儒家內在政治倫理理想及其實現上的內在矛盾，特別是其在君臣綱常關係上的日益單向化的一種必然。

這種以臣事君的單向專制關係造成的另一重大表現就是宮廷畫家以帝王及其家族的個人生活需要為主而創作的大批紀實作品。如〈明宣宗哨鹿圖〉、清代的〈十二月令圖〉、〈歲朝圖〉等，以及歷代圖寫「御容」和皇后令妃、皇子、王親的寫真像等。

這些作品談不上有多少利於規諫皇帝行仁節孝納諫的作用，也不是為了激勵臣民為善戒惡，主要目的就是出於皇室的審美和享受需要，以及留影青史的願望，它所滿足的是帝室的自滿、自足、自大的虛榮心態。我們不能把這種直接為帝王皇親個人生活服務的繪畫活動剔之於繪畫的社會功能之外，因為這種描繪正是做為臣子的宮廷畫家的盡臣節之道，也是封建專制制度下專屬為君主服務的宮廷繪畫的必然職能。另外，為皇帝后妃和王族寫真，為皇帝會棋、行獵、巡遊、夜宴、巡幸、詔見等活動圖紀，就像設「起居注」記述帝王日常生活的史傳傳統一樣，它是古代畫學家所說的有關繪畫的「圖史」為鑒作用的現實體現。

四、宮廷繪畫的文人畫化傾向與古代儒、士、官、貴族的合一

自宋代宮廷繪畫的院體畫風形成以來，宮廷畫家們在表現儒家倫理思想、帝王業績和生活紀錄等政治功利性的奉敕作品中日益增多，產生了一大批精工細作、富貴典雅的宮廷繪畫精品。這些作品往往強烈地表現出一

種皇家尊貴氣象。

　　然而與此同時，我們瀏覽歷代大量宮廷畫創作時，也會看到在眾多宮廷作品中，還有不少文人士大夫畫家參與了宮廷繪畫的創作，也有文人畫品味的作品產生於宮廷畫家之手，或產生於供奉宮廷的士夫畫家之手，甚至產生於皇帝之手。這種趨向自明代中葉以後在宮廷創作中日益明顯。這就顯示出宮廷繪畫的一種文人畫化的傾向。

　　宮廷繪畫在宋以前主要是格法嚴謹、工整妍麗為特色，人物畫如張萱、陸探微、顧閎中等，山水如展子虔、李思訓一路。自宋代開始，水墨畫樣式也開始進入了宮廷。就明清盛行的文人畫理論視角來講，荊關董巨都是文人畫家，也都被後世文人畫家所推崇。但是自宋代開

圖 36 明・董其昌〈秋興八景圖〉
上海博物院藏

始，這些文人畫家所創立的水墨樣式開始了向宮廷院體畫的轉變。荊關山水，經李成范寬而至郭熙，再到李唐、馬夏，最終成為了水墨蒼勁、格法嚴謹的南宋院體畫樣式。這種樣式因其講究格法，具有「大君」氣象而受到了統治集團的歡迎，明代宮廷院體的盛行，所繼承的就是這一路。而與此同時，董巨一路的水墨溫潤之「逸軌」也被元代以後的文人畫家所發揚，以至到明代形成了與水墨蒼勁的院體派對立的「文人畫派」樣式。但是這種樣式也沒有被文人畫們壟斷，明代院畫家林良就以水墨寫意花鳥得寵於宮廷。而到了清代，繼承董其昌「文脈」的「四王」一派，則又成就了清代宮廷「院體」山水畫風。至此，明清文人畫家所標榜的董巨「文人畫風」

也被「宮廷化」了。這個過程，從其文人畫家率先風範而言，可以說就是一個宮廷繪畫在不斷地慢慢地接受文人畫風格樣式並改造之的過程，筆者把這個過程稱之為宮廷繪畫的「文人畫化」現象。反過來說，就是文人畫的「宮廷院體畫化」現象。我們應該如何理解這種現象呢？

這種轉向，歸根結底，在於在中國古代社會，封建統治者、帝王階層和士大夫儒士階層自漢以來的不斷合流，從而導致貴族生活型態與文人儒士生活型態、思想意識和情趣的日漸認同與趨同。

中國社會的政治體制，自三代起就是一種世襲專制政體，君主與臣民有著尊卑分明的界限，帝王天子的統治基礎是建立在世襲貴族之上的。自漢代開始，由於陸賈、叔孫通等人的努力，漢代帝王開始認識到儒士和儒學在維護和鞏固封建政權中的作用。漢武帝獨尊儒術之後，中國社會完成了二個同步的儒家化進程，一是通過以儒家經籍為科目的教育，而使得士階層與儒生合而為一，文人儒家化了。二是通過明經取士和科舉制度，使儒士進入了統治階層，改變了高層統治者的構成。這兩個過程的延續，也是帝王與文人儒士在實現王道政治上的合作過程。隨著這種合作的不斷發展，封建帝王的儒學和文化修養也不斷提高。東漢明帝雅好儒術，曾親自講習儒經，勝出「略輸文采」的漢武帝許多。魏文帝曹丕更是以文學上的造詣稱盛，是當時「建安七子」文人集團的領袖。南北朝時，梁元帝蕭繹及其堂兄蕭放也好文善畫，蕭繹為帝之前與諸文人士大夫交遊廣泛，他的興趣愛好簡直與文人別無二致。這個時代的帝王與士大夫們在對待繪畫態度上已經與兩漢以前的帝王士大夫有別。兩漢及之前的時代，帝王、士大夫都把繪畫看作是眾畫工之事，視為雕蟲小技。而在六朝時代，帝王對書法繪畫的趣好和文人一樣與日俱增。唐代帝王中也有不少人喜愛繪畫，樂於收藏天下書畫。五代兩宋，更出現了李煜、趙佶這樣的帝王兼文人、畫家的情況。趙佶在登上帝位之前，「初與王晉卿、宗室趙大年令穰往來，二人皆喜作文詞，妙圖畫。」[29]趙佶與幾位畫家交往，在切磋技藝的過程中，

29　《鐵圍山叢談》，王欣，《中國古代宮廷繪畫管窺》，北京：燕山出版社，1992，頁108。

會舉行文人墨客的「雅集」。而在他即位之後，就把文人雅集的形式搬到了宮廷中。他多次蒞臨書畫院，與畫家們切磋藝事。

這種文人雅集，充分體現了封建帝王與文人士大夫在思想情趣上的共鳴度的不斷增加。但是，像趙佶這類皇帝文人，還沉緬於、滿足於天下獨尊的自大意識中，封建宮廷的奢麗豪華的富貴氣息，作為天下共主的王室特質，還深深地影響著「趙佶們」的思想情趣，使其對文人士大夫的那種超脫仕途、自視清高的閒散、淡泊、狂傲的情趣寄託還持有一定的排斥態度。因此在他的以及宮廷畫家們的作品中，大量出現的是珍禽異卉、祥瑞吉慶的題材和富貴堂皇的意趣。他把楊無咎所進呈的梅畫斥之為「村梅」，對這類文人遣興言志的逸筆草草尚不能接受。

不過在北宋，蘇、米、黃的文人畫理論與實踐已經在朝野上下產生了一定的影響，趙佶在指導院畫家創作時，對畫中詩意表現的重視，已經顯示出院畫向文人畫靠近的傾向。[30] 這種傾向在南宋院畫家那裡更為突出。南宋許多院畫家的作品都具有「士人畫」的詩意和畫外情韻，使得當時以及後來的評畫者無法將他們以畫工目之。這種文人畫思潮在元代特殊的政治環境下，在文人進身無門的情況下，終於成就了托物寓性、遣興適意的美學思想，以及以筆墨趣味為尚的文人畫風，並且在以後逐漸主宰了畫壇，成為流行風格和文人畫的典型形態。這一點對於帝王和宮廷繪畫的文人化轉向是重要的。因為在元以前，雖然蘇軾等人鼓吹文人畫，但事實上他們所看重和推崇的文人畫家如李公麟、李成、郭忠恕、王詵、文同等人的畫風，實際上仍然以工整嚴謹為主，在繪畫的技術性標準上與當時院畫家的創作並無二致。只是在繪畫態度上體現出適情寫意的志向，在畫中充滿詩意，並由此而區別於拘泥於形似而乏神觀的普通畫工之筆。元代文人畫的興起，使得文人畫家們找到了一種即可表現自己的志向品性，又可與院畫眾工之筆相區別的繪畫樣式，最終形成了以元四家為代表的文人畫風。文人雅士找到了一種業餘型的揮灑

30　蘇軾對後來被譽為文人畫鼻祖的王維之畫與詩，評其優長是「詩中有畫，畫中有詩」。從此，畫有詩意就成為文人畫家追求的一個美學目標。而這一目標在具有文人素質的趙佶影響下，在文人畫思潮影響下，也成為了宮廷畫家的美術追求。現存南北宋諸多院畫家的作品充滿著抒情意味就是明證。

調養、抒憤泄鬱的最佳形式。這種文人畫樣式的形成，對於帝王的趣好和宮廷畫風的轉折意義重大。其重大在於：（1）文人畫獨有樣式的形成，使得文人繪畫最終和院體眾工之筆分離開來，從而使得古代畫家為了提高繪畫的社會地位而對繪畫的外在倫理教化功能的強調，可以轉向對文人畫筆情墨趣品格的推崇，轉向對筆墨之進乎於「道」的價值論證和標榜。（2）它使得文人畫家可以在技術上追求與個人性情表現相一致的專業化的筆墨。由於這種筆墨被認為是文人修養的產物，這就使它能夠以其含蘊的「書卷氣」、「士大夫氣」為武器與院體專業畫家們相抗衡。由於有了文人畫家的專有形態，士夫畫家們完全可以理直氣壯地面對過去儒家以繪畫作為九流猥役的職業賤視傳統，把它重新拋擲給職業畫家或院畫眾工，而不需要像宋代文人畫家們那樣煞費苦心地從繪畫態度、氣質胸次含蘊這種無形的東西裡硬性區別文人畫與畫工畫。這就造成了在文人畫風行時代對繪畫職業和職業畫家的再一次蔑視。這種蔑視，不是來自於官僚腐儒，而是來自於畫壇內部，來自於那些掌握了話語言說大權的文人士大夫權威。這種蔑視所帶來的是畫壇的分裂：南宗與北宗，院體與文人畫。這不是一般的畫派之爭，而是尊卑、貴賤、雅俗等等帶有道德倫理色彩和文化取捨意味的爭執。這種情況下的文人畫觀念與文人畫情趣、文人畫風，顯然已經成為了一種社會高雅文化的代表，一種正宗的選擇，一種文人士大夫的趣味代表。這是一種掌握話語言說權的一批人以正宗名義和人格品評名義所給予的對繪畫樣式選擇的壓力和畫風誘導。誰還能從中逃脫呢？宮廷畫家和帝王的富貴、工致、刻畫之跡，文人們在骨子裡是不屑於顧的；在士夫文人階層成為中國封建官僚制度的主體的情況下，任何人特別是統治階級要表現出自己的文化修養，溝通與文人士大夫的情感聯繫，擴展自己的統治基礎，都必須向文人士大夫的審美趣味靠攏，這是當時的最佳選擇。

　　正是在這種情勢下，明清帝王們對文人畫採取了認同和欣賞的態度。「揚無咎們」的「村梅」不再被拒絕，反而被帝王品玩。明宣宗本人曾親自以寫意法創作了〈瓜鼠圖〉、〈武侯高臥圖〉等作品，[31] 行筆充滿著濃淡雅致的

31　中國美術全集編委會編《中國美術全集》繪畫編明代卷上，北京：文物出版社，1988，頁 91、94。

筆墨變化和書法力度，流動著含蓄蘊藉的文人情調。以董巨元四家為宗的四
王山水，受到了清代玄炫、弘曆等帝王的欣賞和支持，並被推到了清代繪畫
正宗的地位。乾隆帝本人也親自執筆創作山水畫，體現出洗盡鉛華、蕩滌富
貴、清雅脫俗的文人畫偏好。他對具有「四王」品味的畫家張宗蒼「賞覽尤
契」。[32] 帝王的喜好與支持，使得宮廷院畫家中不少人開始接受和實踐這種
文人畫風，明代宮廷中出現了林良這樣以寫意花鳥畫供御的畫家。清代則有
一批文人畫家供御宮廷（如王原祁、唐岱、金廷標、鄒一桂、張宗蒼等）。

　　總而言之，宮廷繪畫的文人畫化傾向，是宮廷院體畫與文人畫審美趣
味的趨同與衍變，表明帝王審美趣好與文人畫審美趣好的趨同，這是文人
士大夫在封建社會上層統治階層中的作用與分量不斷加強的情況下，帝王
思想品味與士大夫的合流。

　　但是也應該看到，被「宮廷畫化」了的寫意文人畫，一旦進入宮廷，
就往往失去了文人畫所特有的品味。典型的文人畫，如蘇軾的〈枯木槎石
圖〉，米友仁的〈瀟湘煙雲圖〉，倪瓚、徐渭、八大、石濤等人的山水花
鳥，不僅僅是一種筆墨率意，而且更重要的是這些作品中具有一種蘊含於
筆墨中的文人率意遣興、不羈格法、放情抒性、清介狂狷的氣質個性品味。
然而一旦進入宮廷中，寫意樣式中文人們的那種狂傲不拘、溫潤倜儻的品
性就要被世俗化、禮法化的宮廷趣味所同化，「四王」山水能入清宮，也
與他們的山水畫之講究格法、用筆用墨精到雅致、山水形象和境界醇正宏
大有關，這些特點與宮廷院體的品味是一致的。被宮廷品味所同化，也是
這些文人畫法能夠「宮廷畫化」，或者講宮廷繪畫中允許「文人畫化」的
原因之一。

五、宮廷繪畫的命題性和藝術品質問題

　　宮廷繪畫往往是秉受帝王的意志和儒家的教化觀念來創作的。這種創作

32　乾隆帝弘曆本人很羨慕文人生活，多次自稱自己「實一書生」，標榜自己的書畫有「書
　　氣」：「夫讀書所以致用……朕自幼讀書宮中，講誦二十年來未嘗少綴，實一書生
　　也；……至於書氣二字，尤為可貴……人無書氣，即為粗俗氣、市井氣，而不可列于
　　士大夫之材矣！」轉引自夏家俊《乾隆帝與書生氣》，紫禁城（北京），1986（1）。

上的命題性和主題性，會不會制約畫師們的藝術水準的提高呢？換句話說，
宮廷繪畫能不能出大師出名作呢？或者能出多少大師和名作呢？曾有不少論
者認為帝王意旨和創作主題上的束縛，極大地限制了畫家的創作自由和個性
發揮，影響了其藝術品質的提高。

圖 37 清‧〈胤禛行樂圖冊〉 北京故宮博物院藏

　　在筆者看來，這種論斷確有其合理的一面。但是對於宮廷繪畫創作狀
況的這種概括也有以偏論全之嫌。確實，宮廷美術家由於受命於皇室，而
且作品往往還要經皇帝御覽通過才能正式去製作，這就限制了畫師們的創
作自由，這種情況應該說也使宮廷美術創作中存在較多的問題。但是在另
一方面，我們也應該看到，帝王在以一己之意命題之時，也多是按畫家之
能力而去發揮畫家之所擅長，而不是勉為其難的「拉郎配」，讓山水畫家

去畫人物，讓不擅寫真的畫家去摹寫御容。這從唐玄宗時所繪〈金橋圖〉[33]、後唐中主時所繪的〈賞雪圖〉，[34] 以及從清代宮廷「合筆畫」形式 [35] 都可見帝王在用人方面的各取所長。

從宮廷繪畫史看，畫史上許多藝術大師都出自宮廷畫院或者曾供奉宮廷的畫家之手，許多名垂畫史、永為世範的傑作也都是宮廷畫家的創作，或者在宮廷命意下所作。如張僧繇、展子虔、閻立本、吳道子、張萱、黃筌、黃居寀、崔白、郭熙、武宗元、李唐、劉松年、馬遠、夏圭、馬和之、趙孟頫、王振鵬、戴進、吳偉、呂紀這些出入宮廷的畫家，都有為後世稱頌、傳為典範的名作，有些人甚至是開宗立派的大師級人物。畫史上有不少創造性的貢獻也都是這些宮廷畫家所作，如人物畫上的「張家樣」、「吳家樣」、「周家樣」，都是由宮廷畫師創立，黃筌是風靡北宋初期的「富貴體」的開山祖，崔白之變則直接導引出影響明清院體的「宣和體」，南宋四家更是開創了整個南宋山水畫風，乃至影響到明代院體畫和周臣、沈周、文徵明、唐寅等大家。這些事實充分表明在宮廷繪畫為帝王利益服務的命題創作中，或者在主題性創作中，並沒有完全扼殺其藝術才能，他們仍然能夠創作出一批高品質的美術品。這是無可置疑的畫學事實。

指責宮廷繪畫束縛個性、壓抑畫家創造自由，從而不能出大師出精品的論者，除了有部分畫史事錄外，作為立論的理論根據，主要是中國繪畫

33　郭若虛，《圖畫見聞誌》卷五〈故事拾遺〉載：「唐明皇封泰山回，車駕次上黨，潞之父老，負擔壺漿，遠近迎謁。帝皆親加存問，受其獻饋，錫賚有差。……今同製〈金橋圖〉。御容及帝所乘照夜白馬，陳閎主之；橋梁山水，車輿人物，草木驚鳥，器仗帷幕，吳道子主之；狗馬驢騾、牛羊橐駝，猴兔猪貁之屬，韋無忝主之。圖成，時謂之三絕焉。」見《圖畫見聞誌》、《畫繼》，長沙：湖南美術出版社，2000，頁185。

34　「李中主保大五年，元旦大雪，命太弟已下登樓展宴，咸命賦詩……仍集名手圖畫，曲盡一時之妙。真容高沖古主之，侍臣法部絲竹周文矩主之，樓閣宮殿朱澄主之，雪竹寒林董源主之，池沼禽魚徐崇嗣主之。」事見《圖畫見聞誌》卷六〈近事〉，見《圖畫見聞誌》、《畫繼》，長沙：湖南美術出版社，2000，頁249。

35　如清宮畫《弘曆歲朝行樂圖》，寫元旦園中雪景，弘曆坐簷下，由阿哥、二妃相陪，五小侍衛侍立，庭院中有七堆雪獅，六子提燈，充滿年節喜慶氣氛。此圖中弘曆、妃嬪、阿哥面容由擅長肖像的郎世寧繪製，其他人物及衣紋出自丁觀鵬，界畫由沈源、石樹由周鯤完成，為合筆畫中較成功的一件。參見楊伯達《清代院畫》，北京，紫禁城出版社，1993，頁58–82。

史中根深蒂固的文人畫觀念。他們往往是從文人畫的創作狀態、創作個性、品評標準去論說宮廷繪畫的創作狀態及其作品的藝術品質。在這些論者眼中，講究筆情墨趣的寫意文人畫是中國繪畫發展的最高形態，是中國畫學的無愧代表。所以他們評論的立足點本身就是帶有這種偏斜性的情感，如傅抱石先生所述：

> 定一種制度官階，有階級的把畫者集合攏來，供帝王的呼使，這個集團，就是「畫院」。

論黃筌的畫：

> 技巧方面倍極工細，顏色也絢麗華茂，這種畫法，最高境界古拙而已。所謂生動，是不可能的。試看自然的花鳥，多麼美麗而活潑，豈是綿密瘦硬的線條可以托出？[36] 況濃重的顏色，依著毫無生氣的輪廓塗去，和畫面不相容極了。[37]

作者譏誚嘲論的語態，反映出以文人畫的「尚意」、「重筆墨個性」和「自由揮灑」的品評準繩論說畫院所短的立場。這種結論的做出是因為「傅抱石早年是主張『提倡南宗』的」。[38] 俞劍華先生在其《中國繪畫史》中統計兩宋院外畫家和宮廷畫家之比為 984 比 164，說明宮廷畫院抑制畫家創作個性，因而畫院雖盛卻並沒有出現很多人才。[39] 然而筆者以為這種數字之比並不足以說明宮廷畫家在創作人才和出名作上的稀缺。因為（1）大師與名作的產生不能以人數為比。數字固然是產生大師的一個重要的基礎，但並不能因習畫者的眾多就得出一定能夠出大師的結論。在五代畫家寥寥

36　我們反過來也可以想一想：淡雅的墨筆又豈可描繪出自然色彩的「美麗而活潑」？黃筌的「六鶴、雉鷹」傳說，能以無法為花鳥傳神來解釋的嗎？不過，要說明一點，傅抱石在後期改變了這種觀念。然而，現代仍然有一些畫家持有這種早已為大師放棄了的評畫立場。

37　傅抱石，《中國繪畫變遷史綱》，上海：上海古籍出版社，1998，頁 47。

38　承名世，〈中國繪畫變遷史綱導讀〉，傅抱石，《中國繪畫變遷史綱》，上海：上海古籍出版社，1998，頁 6。

39　關於宋代院畫家數字，俞劍華、滕固、秦仲文等先生統計都在 150—170 之間。近令狐彪先生考證宋院畫家可得名者為 266 人。參見：令狐彪《宋代畫院畫家考略》，《美術研究》（北京），1982（4），頁 39–61。

的情況下反而產生了黃筌、荆浩、顧閎中、徐熙等開宗立派的大師。（2）歷史上對畫家的統計應該考慮到畫史著錄者的立場。中國畫史著錄者往往出身於文人士大夫，他們從文人畫立場論史，對院畫家貶損有加，自然會使他們在載記畫家時多關注於文人士大夫畫家，而對於地位低賤、以畫為業的畫師記述有限，忽略他們的存在。這也是院畫家和宮廷畫師，乃至民間畫工留名較少的原因之一。（3）宮廷畫家的畫作往往不作簽名。從現存諸多兩宋以至後世無名氏畫作來看，又知多少不是宮廷院畫家所為呢？

　　那麼如何看待宮廷畫家因命題性而束縛藝術家個性與創作自由，但同時又產生了一批批藝術精品的矛盾呢？筆者認為這種情況可以得到合理的解釋。

　　首先，從宮廷畫家的成分上看，宮廷畫家一般可分為三種。（1）由皇帝召募或受命在內廷供奉的士大夫畫家，如張僧繇、閻立本、李公麟、王原祁等。（2）應試或應召入宮的民間畫工或職業畫師，如吳道子、馬遠。（3）有一定繪畫基礎，再由宮廷畫院學習培養出來的畫家，如王希孟。在這種層次、身分、技能各異的畫家共事君主的宮廷中，畫家們互相觀摩、互相借鑒、互相促進，反而具有了提高畫藝的良好的內在環境。北宋中期崔白等人的變法，使得習事黃家富貴體的畫家轉而改變畫風，正是這種互相影響的反映。南宋畫院的李嵩、馬遠、夏珪等人雖是畫院畫師，卻創作出了富有士夫氣的院畫精品，使後世畫評家也承認「不可與畫工庸史同目之」，「非庸工俗史所能造也」。40 由此，滕固先生斷言，凡南宋代表性的院畫家，無一不是「士氣」支撐者。41 可知真正的繪畫大家是不會因宮廷繪畫的主題性或命題性侷限，或因專職畫師身分而影響其吸收其他藝術家包括士人畫的那種重氣韻、情趣、逸境的優長。這是宮廷畫家能創造出藝術精品的文化環境上的保證。

　　其次，從帝王對宮廷畫家的使用上看，許多畫家在進入宮廷或畫院之

40　陳輔國主編，《諸家中國美術史著選匯》，長春：吉林美術出版社，1992，頁 1057、1053、1058。

41　滕固，《唐宋繪畫史》，見陳輔國主編，《諸家中國美術史著選匯》，長春：吉林美術出版社，1992，頁 1051。

前就曾以某些方面的繪畫技藝而知名一時，帝王往往因其所長而用，這也是宮廷美術創作能出精品的重要因素。如顧閎中，善默寫人物，南唐後主就令其夜潛於韓熙載家中，默識心記，最後留下了千古名作〈韓熙載夜宴圖〉。黃筌以寫生花鳥聞名，蜀主就令其圖寫遠方貢物，四時珍禽，留下許多千古佳話。玄宗令吳道子、李思訓同寫嘉陵江景觀，各呈其能，也是充分瞭解各人所長下的命題創作。在這方面，清代的合筆畫，更體現了這種集各畫家之美而完成宮廷繪畫任務的命題創作精神。

其三，宮廷為畫家們提供了較為優厚的物質生活條件和時間空間，有利於畫家們潛心畫事，使其原先具有的寫貌傳神的藝技得以進一步提高。供事宮中的士大夫畫家或畫師常常可以得到一定的官職和銀錢保證。這對於畫家們潛心藝事，致力提高傳神寫照的技術是有力的物質保證，所以宮廷畫家在寫實寫真技術上遠遠超過了一般文人畫家。反觀那些難以維持溫飽的落魄文士畫家，則不得不「以畫為生」，陷入文人畫家自己所貶視的「以畫為業」境地；許多畫家在其畫風上向筆墨放逸、率意草草的風格轉向，這也有其生存與應酬的苦衷。

其四，宮廷畫家因詔敕而作畫，往往有高度認真嚴謹的作畫態度，這也是促使其精品力作出現的重要因素。對於宮廷繪畫中的受命創作，需要一分為二地看待。一方面，這可能會使畫家畏首畏尾、謹守成法，無法創作出高水準的作品。另一方面，由於是受命創作，皇恩浩蕩，也會使畫家感恩戴德，殫精竭慮，以認真負責的態度，精思巧構，用筆不苟，設色嚴謹，從而創作出藝術水準高超的院畫精品，或者說創作出代表其自身最高水準的力作。如史載宋徽宗每親臨畫院，以詩題試畫，眾畫家莫不各呈其能，巧思熟慮，各擅勝場，從而產生了充分體現宮廷繪畫的精智巧構的「魁首」。清帝康熙請王原祁入內廷作畫，王原祁回家中後就曾憑記憶重新繪製出為帝王作畫的圖稿，將帝所賜「畫圖留與人看」之句鐫石為印以「紀恩」。[42] 足見他以為皇家作畫為榮的感恩幸遇心態。王翬雖然沒有在朝中為

42　張庚，〈國朝畫徵錄〉：聖祖嘗幸南書房，時公為供奉，即命畫山水。聖祖憑几而觀，不覺移晷。嘗賜詩有「畫圖留與人看」句，公鐫石為印章，紀恩也。轉引自朵雲編《清初四王畫派研究論文集》，上海；上海書畫出版社，1993，頁355。

官，但卻以御賜「山水清暉」四字為榮，編集「以志殊恩」。[43] 在這樣的心態下畫家們不會有所保留，而會竭誠畫事，則精品力作的產生，是順理成章之舉。

當然，我們也不應該否認，在眾多院畫家中，存在著如鄧椿所說的缺乏創造力，而只會傳形模寫的凡庸之工，從眾畫工中脫穎而出者畢竟是少數。然而這少數大師，正是宮廷繪畫這一金字塔構架上的塔尖。文人繪畫的現象也是如此。我們記述和評價宮廷繪畫的成就時，當就其產生諸多大師和名作精品而論，如同我們略去吳門派、蘇松派、四王派末流而論其傑出者在畫史上的成就一樣。

43　王翬將皇上賜題後鄉老朋友等賀酬之詩編成《清暉贈言》，在此集的〈自序〉中他說：「……翬自京師歸里，祇奉睿書『山水清暉』四大字顏之草堂楣間，率子若孫北面叩首以志殊恩，退復編次縉紳先生投贈序跋詩歌彙為一集……布衣之榮於斯極矣……實下士之至榮而曠代之奇遇也！」《清暉贈言‧自序》，《中國書畫全書》（七），上海：上海書畫出版社，1994，頁815。

第六章　教化功能觀與文人畫自娛功能論

　　在我們有關繪畫功能的討論中，我們一直是側重於從教化人倫這一正統的儒家觀念出發去談論繪畫的功能問題，而儘量迴避文人畫對繪畫功能的新的理解。這一則是為了論題的集中和闡述的便利，二則是論題的切入點選擇的問題。三則是因為教化功能觀最集中地體現了儒家對畫論的影響。所以在論說中，我們把繪畫的教化功能觀看作是與文人畫的娛情養性的功能觀相對立的理論來加以研究。然而，隨著問題的深入，文人畫功能觀愈來愈迴避不得。其緣由一是因為在儒家繪畫教化觀發展到其鼎盛期的宋代之際，文人畫論也興起於此時，二者的論說同時交織在當時的畫學著作中。其二是因為那些論說和鼓吹過繪畫教化作用的畫學家們，絕大多數也衷情於文人畫觀，徘徊於二者之間。其三是因為後世不少文人畫論的提倡者，如趙孟頫、陳繼儒、李日華、倪瓚、王原祁、唐岱、松年等人，也都深習儒學、信仰儒學。這些事實表明在儒家的教化說與文人畫怡情寓性說之間有著現實的、歷史的、學理上的糾割不清的內在關聯。這就給我們提出了如何看待和處理兩種功能觀之間關係的問題。儒家的教化功能觀和文人畫功能論是不是相互對立的？在何種意義上是對立的？這種對立的形成和儒家思想有何關聯？文人畫家在堅持其繪畫功能說的同時，時而也會眷顧一下儒家正統的繪畫教化觀，這種情況說明了什麼？兩種功能觀有沒有相通之處？課題研究的深入就必須解決這些問題。

一、文人畫的自娛觀與儒家正統教化觀的背離

在中國畫史上，文人士大夫畫家的出現主要是從東漢時代開始的。但是士大夫畫家這時也只是偶弄翰墨，這個時期繪畫的大量工作是由畫工和職業畫師承擔的，而且許多士大夫對繪畫還持有一種不屑為之的輕蔑態度。六朝時代是文人士大夫徹底改變對繪畫的認識並樂於從事書畫事業的時代。文人士大夫們把從事書畫做為清逸風流之舉；官僚權貴則附庸風雅，以收藏、鑒賞書畫為尚。在這種情況下，繪畫功能問題的思考開始從其外在宣教目的轉向內在心性修養價值。其典型就是宗炳王微提出的山水畫論。

在這兩篇著名的山水畫論中，其對山水畫功能的論述主要是從二方面著手的，一是把山水畫提高到「載道」的高度，並把它同「易象」之類經典聯繫起來，為山水畫的存在地位提供了源之於儒道玄思想的理論證明。其次是充分重視山水畫遊心養性的內在價值：山水有益於文人士大夫們拋棄名利塵俗的羈束而能達到澄懷暢神的「體性」境界。這無疑是後世文人以畫為寄、以畫為養的功能論的先聲。[1]

這種論調把繪畫的功能歸結到了文人士大夫們個人修養和調適上，並且認為可以借此達到通究天人之性的境界上。媚道養性說的思想根源主要是當時流行於世的玄學和佛學。這兩種學說的一個重要特點就是放棄士人對社會的責任關注和繪畫的教化使命，而逃避於個人養生修性的自我世界。顯然，這與儒家積極的改造世界、實現王治理想的入世態度是背道而馳的。因此我們可以說，宗王的山水畫體性功能觀實際上已經開啟了後世文人畫功能觀與重責任重教化的儒家正統功能觀相分離的先河。

1　宗炳所言「以形媚道、澄懷味像」，王微所謂「與易象同體」的「暢神」，都是「體性」。這種體性實是中國文人士夫的所繼承儒家的「究天人之際」，實現「天人合一」志向的表現。繪畫，被文人士夫當作能夠達到這種「內聖」境界的手段。實際上，儒家的內聖所關注的就是修養自身，以達到聖人境界（一天人，參天地之化育的境界），這是一種通天絕地的「神」境，是士君子心性修為的至境。而山水畫最終被士大夫選中並獨享，就是因為在文人士夫看來，山水是能夠實現他們這種通究天人之境的人格高度的有效途徑之一。因而，所體之「性」，就不完全是主觀個人性的，而是能溝通天人的「神」、「聖」之性，是基於理學家們所言的天、道、性、理一體的「性」與「境」。可參見邵琦《中國畫的文脈》，朵雲（上海），1991（2），公明、行遠〈論中國繪畫傳統的形成及其特質〉，朵雲（上海），1988（1）。

不過，這種論調尚侷限於山水畫，而且當時的山水畫也不成熟，當時繪畫大宗仍然是人物畫。儒家對繪畫有補於世的要求仍然為帝王士宦所遵行。然而不可忽略的是，這個時期繪畫娛悅性情的審美作用開始受到了更多的理論關注。張彥遠在論到繪畫的成教化助人倫作用時，也不忘補上一句：愉悅性情。他已經把山水畫的愉悅功能擴大到了整個繪畫上，這意味著：在士大夫眼中，繪畫不但要發揮其教化人倫的功能目的，而且要滿足人們的審美愉悅需要。不過，這一點與繪畫滿足勸戒的儒家教化要求可以說並不衝突。孔子同樣重視繪畫的審美功能，提出了「盡善盡美」的主張，並且為曾點所提出的暮春遊園之怡神景觀所激動，

圖 38 郎世寧〈弘曆平安春信圖〉北京故宮博物院藏

為韶樂而陶醉。但是在孔子那裡，這種愉悅是不能超過一定限度的，它必須服從於藝術的教育功能，所以儒家提出了相容文藝愉悅作用於其中的教化功能觀：寓教於樂、移風易俗。也就是說，繪畫的教化功能的實現，不能只依靠圖示經史故事的說教，而是要使用為民眾所喜愛的審美愉悅樣式，以潛移默化的陶養方式來實現，就如周積寅先生所說：「優秀的繪畫作品都有一種魅力，它使人欣賞時能夠完全迷戀，整個心情、精神都感到非常愉快和滿足，給人一種審美的享受。……繪畫的認識和教育作用是通過審美作用實現的；審美作用同認識作用和教育作用是不能分開的，三者統一於審美……」。[2]

2　周積寅，《中國畫論輯要》，南京：江蘇美術出版社，1985，頁 2。

　　把繪畫的這種怡悅性情作用與繪畫的教化要求剖離開，走向反面的是宋代蘇米黃等文人畫論的鼓吹者。導致這種背離的一個現實出發點就是蘇軾等人的文人畫功能論是從與當時院體畫相區別的立場提出來的。宮廷繪畫是從繪畫有益於倫理教育和滿足帝王需要的立場出發進行的繪畫創作，很少考慮到畫家個性天稟的抒發與陶養。這就形成了面向客體的重形神重格法的院體畫技術特色。這是那些以文為主、以仕途為業的業餘型畫家們普遍難以達到的，當然也是他們不屑做的。文人士大夫畫在宋代的典型形態就是墨竹、松石、梅蘭等具有簡逸墨戲性質的作品，蘇軾、米芾、揚無咎（或作楊無咎）等人的作品在繪畫樣式上已開始與宮廷繪畫、與之前以規鑒教化為主的人物故實畫區別開來。不過蘇軾等論說者並沒有如後世論者那樣把文人畫樣式限制於逸筆草草的戲墨形態，也沒有否定那些具有院體風格的畫家，這從他們所推崇的「文人畫家」、「士人畫家」就可以看出。這些畫家有李公麟、王詵、李成、朱象先、文同、宋子房等人，其中大多因畫風嚴謹而與院畫家作品在繪畫形態上無異。而且，蘇軾還多次稱讚過畫工出身的吳道子「出新意於法度之內，寄妙理於豪放之外」。如許多論者所說，宋代文人畫論的著眼點還放在士人畫家對待繪畫的態度和追求旨趣上與眾畫工的不同，即所謂「取其意氣所到」，「自適」、「得韻」、「出新意」（詩意）為主，以「托物寓性」為追求旨趣。不過在這裡已經露出了這樣的苗頭：宋代文人畫論說者已經把繪畫的作用同畫家本人的心性修養聯繫了起來，他們所關心的已不是繪畫創作的倫理功利價值，而是個體的養心與寄興。這就把繪畫的功能由外向轉到了內向，由社會退回到了個人，由規諫教育轉化為養心體性，由留意於物（寫實）到寓意於物（寫意）。蘇軾要求畫家要以不經意的態度，即「玩」（適意）的心態，去從事繪畫活動，這與以前畫學家們把繪畫當作是如文章一樣的「經國之大事」、「理亂之紀綱」的認真勁兒不啻有天壤之別。這裡就已經表露出了文人畫觀與儒家正統的繪畫功能觀的分離趨勢。

　　後世文人畫家在發揮蘇軾等怡性適意之說的同時，也把蘇軾、米芾等人偶一為之的墨戲，發展成為了文人畫抒情達意所專有的繪畫樣式。以用筆用墨的含蓄蘊藉、淡逸天真、清麗雋雅的品味作為文人畫法以區別於畫工之筆，

實際上就開始與過去傳統繪畫藉以實現教化功能的樣式拉開了距離。觀眾面對這種繪畫樣式，首先感受到的就是所謂筆墨個性，是作者對筆墨趣味的理解和藉以體現出的稟賦個性，是作者通過筆墨對描繪對象的主觀性的營構和再造。筆墨成為了表現主體，物象只不過是寄託筆墨性情的載體而已。孔子儒學曾經規定了文藝的外向性的「德化」民眾和內向性的「成人」於士君子兩種功用，而且兩者統一服務於儒家理想社會的建立。然而文人繪畫形態的確立，卻使文人畫暢神功能和傳統教化功能觀分道揚鑣，走上了遣興怡情的個體化不歸之路，使之難以在實現繪畫的外在化說教作用上有大作為。比如清初的宋犖就曾在與友人的一次交談中論證了繪畫之大用，他把繪畫的用處歸結到了文人儒士的身心調養上。

> 一貴官語余曰：骨董中鏡與劍差足取以有用也，最無用者惟畫乎？余笑曰：公好官，請以官喻。凡抱關擊柝各有所司，所謂有用也。若宰相無專職而百官之職皆其職，如公言則宰相最無用矣。世間衣服飲食宮室皆用之適吾身，獨畫用之適吾心。當塵埃勞勞中忽得名畫，便如置身長林巨壑，心為一洗；或對古名賢高士，則肅然起敬。畫雖一藝，其用最大，願公勿輕議也。[3]

這裡，已經沒有了經世致用的豪語，只有聊以自慰的適心、養性之論了。

這裡，我們不妨進一步分析一下儒家的繪畫教化觀之娛情與文人畫的自娛要求。應該看到，不僅文人畫講究娛情悅性，所有繪畫都具有娛情性質，同樣，儒家的教化功能觀也要求繪畫作品具有娛樂感官與性情之能。但是與文人畫有別的是：（1）儒家正統教化觀之「娛」，是大眾之娛，即繪畫是為廣大民眾能夠受教育而娛，所謂「寓教於樂」之謂。文人畫之「娛」卻是純粹個體性的自娛、自適。（2）教化觀之娛是為了「說教」，而文人畫之娛是為了「玩」之適意、暢神、遣興，它沒有儒家教化觀的事功性。（3）教化觀之娛是一種有「度」的娛，必須符合儒家禮法道德要求，不能為淫冶侈目之用，所以很講究格法。而文人畫的自娛往往以其強烈的個性、情緒宣

3　清‧宋犖、朱尊彝，《論畫絕句》，黃賓虹、鄧實編，《美術叢書》（一），南京：江蘇美術出版社，1997，頁 268。

洩的筆墨語言來寄託，這種「娛」在某些文人畫家那裡是相當有「度」的（如高克恭、唐寅、王原祁、陳洪授等），也講究筆墨的格法，而在另一些文人畫家那裡，卻又可以是非常無「度」的，但仍然被視之為極品，如徐渭、八大、揚州八怪的一些作品。由此我們也可以領會到文人畫的自娛功能觀在一定意義上對正統教化觀的背離。

　　無論怎麼說，文人畫的功能觀拋棄了儒家有關繪畫教化人倫的社會責任感，把繪畫的功能蝸居於個人情感自戀自養的小天地之中。這種蝸居不僅緣自於教化功能觀所要求的寫實技術形態已經被文人逸筆草草的「墨戲」樣式所替代，而且更緣於自元代以來文人士大夫心態的激變。

　　文人士大夫的處世心態中始終存有著不與世俗同流、清高自傲的內在氣質。這種心理氣質在孔子那裡就已經露其端倪。孔孟及後世儒者皆以唯我才能夠弘揚王道、博施濟眾的「舍我其誰」的自負而行教於世。孔子本人就具有一種「知其不可為而為之」的踐道精神。但是這並不表明儒家士君子具有與世隔絕的趨向，相反，儒生在實現其道德理想上是比其他諸子學派最具有入世精神的，從孔孟到後來的叔孫通、董仲舒等都把儒家社會理想的實現寄託於帝王明君身上。為此，儒家還因應現實需要，把「聖王」之治的理想轉換成「王聖」之治。但是君子行道並不等於是無原則的與世俗同流，不能作曲阿奉世之徒，而要堅持自己的原則和道義。所以孔子講「君子和而不同，小人同而不和」。[4] 一旦禮治崩壞、世事動亂而「邦無道」，士君子就要有不墮汙濁之中的守志明節之概，所謂「可以仕則仕，可以止則止。」[5]、「道不行，乘浮槎於海。」[6] 在這裡，我們明顯看到儒士君子內心裡所具有的一種孤高自傲、唯我獨清的心態和氣質。這種心態當處於盛世明主、政治清明，仕途有進的時代，尚可因「弘道」使命的實現而達到一種平衡。[7] 一旦處於政

4　《論語‧子路第十三》，楊伯峻，《論語譯注》，北京：中華書局，1980，頁 141。

5　《孟子‧公孫丑章句下》，《四書集注》，長沙：嶽麓書社，1985，頁 288。

6　《論語‧公冶長第五》，楊伯峻，《論語譯注》，北京：中華書局，1980，頁 43。

7　如郭熙就把山水畫的功能，看作是在君親兩隆的盛世順境狀態下士人藉以調整心志、慰藉士君子「人情之所常願而不得見」的林泉之好的重要媒介。明代官僚謝環等人在皇恩浩蕩之際的文人雅集〈杏園雅集圖及序〉，顯然也不同於那種孤高清傲、憤世疾俗的隱士和狂生心境。〈杏園雅集圖〉楊士奇序云：「古之君子，其閒居未嘗一日而

治傾軋、道義衰微而又功業無門的時代，這種不與流俗同的孤傲氣質就生產出了獨善其身、脫俗潔志的隱逸舉動來。而且，在儒家看來，這種道不行而獨善其身的行為，並不具有消極意義，反而被視為一種積極的、勇敢的行為，因為這是和君子守義存道、保持氣節聯繫在一起的，是與當時眾多逢迎媚世、同流合汙的醜惡行為相對立的。所以這種顯示士人清高狂傲的心態和氣質的行為反而在歷代受到了文人士大夫的讚揚。[8]

　　儒家先賢和經典中對這種士君子唯我獨清的孤傲姿態的肯定為後世文人畫家把繪畫的外向功利取向轉為自標清高的內向陶養取向提供了學理資源和經典的依據。不過文人士大夫們對繪畫的這種內向功能的選擇，也和儒生士人個體的生活際遇造成的心理激變分不開。許多文人畫家都有這樣的類似遭際：早年飽讀經史，矢志科舉醉心仕途以博取功名、顯宗耀祖。然終因屢試不中，或仕途坎坷波折以及官場腐敗，而失望、絕望，轉而沉下心境專攻書畫，以畫為寄。另外一種情況就是雖然畫家仍然身在官場中，但厭惡這種官場腐敗和互相傾軋，以「大隱隱於朝」的心態守志自明，並寄託於書畫。在這些情況下，書畫實際上成為了這些失意士夫文人宣洩不平、自標清高、托物寓性的媒介。書畫的外拓功能開始萎縮於個體自我的內向抒臆上。但是這些從事繪畫的士夫文人畢竟長期受過儒家思想觀念的薰陶，這是他們的思想意識和情感積聚中無法磨滅的，它們總還在冥冥中操控著士人們的繪畫行為和繪畫觀念。[9]結果就造成了士人畫家（一）雖然專心於攻習畫事，卻不願意

忘天下國家也，況承祿儋爵以事乎君而有自逸者乎？……於是謝君寫而為圖。嗟夫，一日之樂也，情與境會，而于冠衣之聚皆羔羊之大夫，備菁莪之儀，洽臺萊之意，又皆不忘乎衛武自警之心，可為庶幾古之人者，題曰雅集，不其然哉！……」楊榮則稱：「圖其事以紀太平之盛，蓋亦宜也。……」可見諸人生逢隆盛之世的雅集閑適之心，實屬正常之狀，非如亂世無道之際的偏激。見《明初院體浙派史料》，上海：上海人民美術出版社，1985，頁 185–186。

8　例如倪瓚，他的避世隱居就受到後世諸多人的讚譽，把他的這種行為看作是守義保節的勇敢之舉：「處士棄田宅近俠，踢裂絹近節，自全近智，亂平不仕近獨行。要自天性优爽出之，非有貴于節俠智與獨行而為之者也！」明人〈晉陵崇祀先生賢傳〉，朱仲岳編《倪瓚作品編年》，上海：上海人民美術出版社，1991，頁 14。

9　我們不妨分析一下明代畫家張平山這一個案說明士人的這種矛盾境地。張路（號平山，1464–1538）初習舉子業，「清介持身，忠義自許，慨然有經濟之志。……」但是他幾次舉業不濟，只好轉而苦攻畫事。成名之後，常與朋友等「評畫品理」，認為「不識字之人，必不能讀文章、觀法帖，不能畫之人，豈能識畫哉！」對以財物易其畫者，

被別人視之為「職業畫匠」，所以要盡力同眾畫工之重形似寫實的筆跡相區別。（二）不想將繪畫沾染上營利邀功的銅臭氣，唯以畫事顯示其清高拔俗的品質。這就是所謂士君子品質。這樣他們就選擇了以畫為慰藉和解脫之具、借畫抒懷的狹隘的內向功能觀。這是其內心苦衷（儒家「修己以安百姓」的「弘道」志向不得屈伸）與現實際遇無法諧調時的一種無奈之舉。在這種情況下，選擇書畫是為了平衡其內在的儒家觀念與現實困境的衝突。而一旦這種對繪畫的理解從理論上被肯定下來並得到論證，這種無奈之舉下所形成的繪畫觀反而具有了存在的當然性。說到底，儒家在士君子的處世立業和志節問題上的仕進與自潔的兩重兼得的希望與尷尬，或者說觀念與境遇的衝突，造成了文人畫家們最終選擇繪畫自我抒臆的內向陶養功能，而棄置了外向的倫理教化使命和責任。

這一點，明人就有深刻的體認。何良俊認為「元人之畫，遠出南宋諸人之上」，如倪雲林、吳仲圭、王叔明、黃公望、陳惟允、陸天游、徐幼文諸人，皆以神韻取勝。何良俊認為，他們的畫之所以有神韻，「蓋因此輩皆高人，恥仕胡元，隱居求志，日徜徉於山水之間，故深得其情狀，且從荊關董巨中來，其傳派又正，則安得不遠出前代之上耶？乃知昔人所言，一須人品高，二須師法古，蓋不虛也。」[10] 這裡不論他對院體畫的評論及以董巨看作正派是否適當，只就其對文人畫形態（元人樣式）產生的原因歸諸於「人品」來看，他已經意識到元代社會激變引起的士人心態變遷和文人孤傲品性在他們的繪畫觀念和繪畫形態選擇上起到了不可輕視的作用。清初的宋犖曾提到「明天啟崇禎朝，一時名士大夫，往往寄情繪事，縱六法有未精，而一種高懷別致，盎溢筆間，如倪文正、黃文烈諸公皆然。得者無不珍惜。」[11] 宋氏

則說：「吾乃士君子……」。這說明，張路雖然走上了以畫知名的道路，但並不想把自己墮入於畫工役使之地，他把畫畫與讀文章並提，以畫為「游戲」，以士君子自許，反映了張路們的內心苦衷與頑固的儒家觀念。這類自負之語，被歷代傳者收入，也反映了傳者們的文人心態和儒家立場。正因此，文人畫家們才總是處於矛盾之中，特別是那些落魄而生活上以畫為生者，更是處於這種儒家觀念、社會文人士夫對畫業的歧視，以及不得不以畫為生的苦惱。見：〈張平山先生傳〉，沈習康等編注《明清閒情小品》（一），上海：東方出版中心，1997，頁56-61。

10　何良俊，《四友齋叢論》卷二十九，北京：中華書局，1959，頁263。

11　宋犖，《漫堂書畫跋·文康公十友圖跋》，《美術叢書》，南京：江蘇古籍出版社，

所提的時代，正是明代政治黑暗的時期，黨爭傾軋、閹豎篡政。倪元璐、黃文烈等雖仕朝廷而不與姦佞同，把胸中的「高懷別致」充沛於書畫中。書畫在此成為了文人士大夫表露和寄託自己高風亮節的物件物。如孫鑛所言：

> 昔夫子稱游於藝，夫亦以怡吾性情足矣，何必僕僕為身後名哉！[12]

　　書畫之藝的妙用，已經被許多文人畫家們完全定位於「寄情自娛」的「遣興」之上，此即「足矣」，至於什麼輔翼名教、傳諸青史之類身外身後名，早已不是他們畫畫的主要目的了。這裡表現了文人畫家對繪畫作用的理解，已經把孔子儒家的「內聖」的修身養性與治國平天下的"外王"在思理上的連貫路徑剖離開來，最終造成了文人畫對繪畫功能理解上與政教功能論之「娛樂」觀的背離。

二、文人畫論與教化功能觀在儒學根據和邏輯思理上的相通性

（一）文人畫自娛養心論的儒學根據

　　文人畫自娛養性功能觀雖然是對儒家面向民眾的教化功能觀的背離，但是它也仍然有著深深的儒學淵源。

　　儒學對文藝作用的規定有二：針對普遍百姓的宣教、訓誡、規鑒、教化作用和針對士君子的人格提升。對士君子的作用，即「安己」、「成人」。在這裡，儒家提出文藝觀時，不僅是要求士君子要以「游」的態度觀賞藝術，而且從「成人」的立場出發提出了士君子可以親自習「藝」[13]的主張。這就肯定了藝的「內教」（或者說「內養」）功能。如孔子所講「興於詩，立於禮，成於樂」就是針對士君子的道德修養和人格提升意義而言的，這句話中有兩個是關於藝的（詩、樂）。對詩樂的「內教」作用，朱熹有個解釋：

　　1997，頁 270。

12　孫鑛，《書畫跋跋續》，《中國書畫全書》三，1992，頁 978。

13　當然這個藝並不能完全等同於後世審美之藝，但從重詩樂的情感作用和寓教於樂之說來看，還是肯定了藝的審美價值。

> 詩本性情，有邪有正，……‧其感人又易入，故學者之初，所以興
> 起其好善惡惡之心而不能自已者，必於此而得之。

> 樂有五聲十二律……‧可以養人之性情，而蕩滌其邪穢，消融其查
> 滓。故學者之終，所以至於義精仁熟，而自和順於道德者，必於此
> 而得之，是學之成也。

並引程子所言：

> 古人之樂，聲音所以養其耳，采色所以養其目，歌詠所以著其性情，
> 舞蹈所以養其血脈，……。[14]

不過，正像我們在前面所講的，儒家在藝術的內教價值與外教價值上是
統一的。重視「內教」以促士君子達到聖人修養之境，正是為了實現其「治
國平天下」的社會理想。儒家通經致用的思想特質致使它把「內聖」的最終
歸宿落實到「外王」的政治實踐上。文藝的「內養」功能也是為這個思想邏
輯服務的。文人畫的娛情養性功能觀淵源於儒家對文藝的「內養」作用的規
定，但它又局促於此，最終剖離掉了其與外向教化政治實踐的聯繫。

這種剖離和由「外教」向「內養」的回縮，也與儒學在其發展中由外向
內的思想轉向相呼應。這就是宋明理學思想在闡揚儒家「盡心誠意修身齊家
治國平天下」的邏輯時，把儒家的以外在事功為重心的學說轉向了以性命修
養為重心的學說。宋代新儒學發軔於韓愈李翱，針對佛學在性命修養上的精
緻，他們致力於改造傳統儒學在這方面的粗糙，完善儒學的人性論。宋儒最
推崇的著作就是《大學》、《中庸》、《孟子》等重人性修養等的思孟學派
著作。《孟子》一書在宋代被推崇到「經」的地步，宋儒將《中庸》等從《大
戴禮》中析離出來，顯然都與宋代理學在儒學發展史上將儒學論說重心由事
功向奢談心性之學的轉向有關。這裡不妨引一段當代學者的論說，表明自宋
代開始的中國儒家思想向心性修養之學的轉向：[15]

14　朱熹，《四書集注》，長沙：嶽麓書社，1985，頁 133。

15　關於這種轉向及其原因，美籍華裔學者劉子建先生曾著有《中國轉向內在》一書，從
　　多方面探討了中國文化在兩宋之際的內向轉變現象發生的原因。不過，劉先生把轉向
　　內在的轉捩點定位於宋高宗時代，不同於馬振鐸等先生所論。見：劉子建《中國轉向

　　　慶曆新政和王安石變法都是由當時著名儒家人物發動的，表明直到
　　北宋中期，儒家仍未失去以天下為己任的擔當精神，經世濟民仍然
　　是儒學的最後落足點。但是這兩次政治經濟改革的失敗，使儒家學
　　者關注點發生了變化。……他們把注意力更多地放在道德性命問題
　　上。儒家學者關注點的這一變化，從他們對王安石變法失敗的教訓
　　所作的總結中就可以反映出來。……陸九淵認為，王安石不懂得心
　　是為政之本，「人者，政之本也；身者，人之本也；心者，身之本也。
　　不造其本而從事其末，末不可得而治矣。」在他們看來，體道成德，
　　存心養性之學才是儒學之本，而經世致用之學只是儒學之末。[16]

　　這是一股時代潮流，影響及於意識形態各領域。在文藝觀上也隨之形成
了重「內養」的功能觀。這種內養功能觀，完全是從文藝對士君子的體道成
德、存心養性角度去規定文藝的存在價值。在這裡，「道」成為了文藝功能
的一個主要的論說中心和出發點。儒家之「道」當然含有行之於世，做為萬
民遵行的倫理準則之意，但在宋儒那裡，道即理，它內蘊於萬事萬物和人心
中，是要人們不斷地去親身體驗和修養才能把握到的。也就是說，宋儒的道，
就其對士君子的使命規定來講，就其被把握和踐行的認識論意義而言，已經
成為了一個內省性的概念。把這種道和文藝聯繫起來，其思路自然會導向內
養為主的功能論。

　　程頤在否定文藝的作用時也是從其不利於體道修德的內養論出發的：

　　　古之學者，惟務學著性情，其他則不學。今為文者，專務章句，悅
　　人耳目。既務悅人，非俳優而何？……某素不作詩，亦非是禁止不
　　作，但不欲為此閒言語。且如今言詩無如杜甫，如云：「穿花蛺蝶
　　深深見，點水蜻蜓款款飛。」如此閒言語，道出做甚？……[17]

　　雖然有過激之蔽，卻也見出其從修養性情出發論說文藝的思維路徑。大
文豪歐陽修也把這種內在化了的「道」與「文」相掛靠起來：

　　內在》，趙冬梅譯，江蘇人民出版社，2002。
16　馬振鐸等，《儒家文明》，北京：中國社會科學出版社，1999，頁 89–90。
17　程顥、程頤，《二程遺書》卷十八，上海：上海古籍出版社，2000，頁 291。

道純則充於中者實，中充實則發為文章者輝光，施於事者果毅。[18]

這種理學思路作為一種時代思潮影響及於畫學。倡言繪畫教化功能的《宣和畫譜》，實際上已經不侷限於從張彥遠和郭若虛的論繪畫有補於帝王政治的外在事功思路去論證繪畫的存在價值，而且從藝術可進乎「道」、士君子可「游」於藝的內向視角論說繪畫意義：

> 志於道，據於德，依於仁，游於藝。藝也者，雖志道之士所不能忘，然特游之而已。畫亦藝也，進乎妙，則不知藝之為道，道之為藝。此梓慶之削鐻，輪扁之斲輪，昔人亦有所取焉。[19]

這裡的關鍵是畫學家們把「道」與「藝」打通了。打通的結果，就為文人畫家以畫達意養性的繪畫態度尋找到了孔子儒學的根據，以及與理學思潮上的共鳴，從而也就給文人畫圈定了一個朝向「內養」功能發展的方向。

不過，對於在宋代儒學復興背景下的文人畫論說者來講，他們畢竟還受到理學處理道藝觀上的儒家正統思想影響，仍然在論說繪畫「內養」價值時把修德、立品放在首位。而一旦明代陽明後學和晚明狂禪思潮將儒家仁義道德這個「道學」面具摘掉，文人畫的功能說也就隨之完全拋卻了儒學邦國濟民的沉重的責任意識，只有遣興抒臆一途了。李日華有題畫詩把這種文人畫自娛養性思想說得再明確不過了：

> 讀書眼易暗，登山腳易疲，不如弄墨水，寫出胸中奇。既含古人意，亦備幽絕姿。切莫計工拙，聊以自娛嬉。若欲役我者，我當面唾之。[20]

> 士人外形骸，而以性天為適，斥羶酪而以泉茗為味，寡田宅而以圖書為富，遠姬侍而以松石為玩，薄功利而以翰墨為能。即無鐘鼎建樹，亦自可千秋不朽，下神僊一等人也。[21]

18　歐陽修，〈答祖擇之書〉，敏澤《中國美學思想史》第二卷，頁 345。

19　《宣和畫譜》之〈道釋敘論〉，長沙：湖南美術出版社，2000，頁 12。

20　李日華，《竹嬾畫賸》，《美術叢書》（一），南京：江蘇美術出版社，1997，頁756。

21　李日華，《竹嬾畫賸》，《美術叢書》（一），南京：江蘇美術出版社，1997，頁757。

　　有了這種自玩自娛自足的心態，哪裡還可見得出士人從事繪畫的社會責任意識！

　　但是這種「自娛自養自足」的功能觀確實又是來自儒家思想資源的一種另類發展。

圖 39 清・陳枚〈月曼清遊圖冊〉 北京故宮博物院

（二）文人畫「自娛內養」說與儒家倫理邏輯

　　把繪畫的自娛適意功能從儒家倫理政治所規定了的繪畫補益世教的社會責任意識中剖離出來，是對正統的繪畫教化觀的背離，然而文人畫的這種剖離，無疑在其中是按理學重性命修養的思路走下去的一種偏頗的歸途。因此，

可以斷言，文人畫的「內養」觀，在邏輯思理上與教化功能說是相一致的，只不過是儒家的事功邏輯和群體意識推衍下的另一種走向而已。

　　如一些學者所指出的，儒家思想自孔孟以後就被後世儒生奉為工具化政治統治術。[22] 後世儒者把儒家的思想作為一種實用工具為現世的政治隨意捏拿，由「學」而降格為一種政治功利性的「安寧之術」。[23] 這種「安寧之術」的一個重要基點就是把個人價值、個人利益的實現完全歸結到群體之中，而這個「群體」實質上只是把統治者集團的整體利益上升到了群體的高度而已。從群體利益來規範和判斷個人行為取向的是與非，是儒家一貫的基本的思維邏輯和理論特質，這個特點往往使得儒家思想具有了功利主義的性質。功利主義倫理邏輯在判斷善惡是非時，往往是從集團整體的利益出發，以個人行為是否有利於集團整體的完善發展來肯定個體的善。它往往把那些有利於群體完善的個體行為提升到整個社會的正常規範。其理由是一旦整個社會的大眾的群體的利益得到了滿足，個體的利益也會自然隨之得到滿足和增加。這種邏輯在封建專制主義的社會裡，就變成了把封建帝王統治集團的利益升格為整個社會的利益並要求人們絕對遵行。在這種情況下，滿足君臣綱常，服從君主的權威，就不只是個體行為要求，而是整個社會安定繁榮的整體利益的必然要求。所謂：

> 唯天子受命於天，天下受命於天子，一國則受命於君，君命順則民有順命，君命逆則民有逆命。故曰：一人有慶，萬民賴之。[24]

　　個人的感受愉悅和利益追求是無足輕重的，除非它有利於整個社會集團（實際上是封建帝王集團）的存在與發展。所以儒家把君主的地位提高到受命於天的地步，要求以君為天，「屈民而伸君」。臣民講忠、講孝是天經地

22　班固根據當時情況和儒家學說的重心所在，就指出：「儒家者流，蓋出於司徒之官，助人君順陰陽明教化者也。」儼然是一種當然的「王佐之術」。見《漢書・藝文志》，北京：團結出版社，1996，頁 322。

23　參見朱維錚〈從文化傳統看中國經學〉，復旦大學歷史系／復旦大學國際交流辦公室編《儒家思想與未來社會》，上海：上海人民出版社，1991，頁 24–27。

24　董仲舒，《春秋繁露》之〈為人者天第四十一章〉，《春秋繁露校釋》，濟南：山東友誼出版社，1994，頁 564。

義的，這個天經地義，實際上就是因為它對於整個社會的安定團結、王朝的發展繁榮是有利的。按照這種思想邏輯，繪畫的存在也必須有利於以封建君主為代表的所謂社會、王朝、集團的「長治久安」。繪畫的存在價值首先就在於它有對帝王的「規諫」和對臣民的「教化」作用，同封建國家的政權鞏固和整體社會倫理秩序穩定的需要是相一致的，所以這是一種「正當」，一種「善」。而從這種邏輯出發，繪畫為帝王家族個體服務，滿足其日常生活和個人好惡的宮廷畫事，如描繪「御容」、為后妃寫真、記錄帝后日常活動等，就超出了個體利益範疇，進入到了與王朝整體生存相關的社會利益上去，這是封建專制制度的君主地位所決定了的。所以，宮廷繪畫為帝王個人好惡意志服務也就是正當的，沒有人對之提出異議。

這就是教化功能論的實現所賴以立足的「政權化儒家」的思想邏輯。

這種功利主義式的邏輯思路，不僅適用於教化功能觀，同樣也適用於文人士大夫對於繪畫的適意寄情的個體陶養論的功能論證。因為儒家思想並沒有否認繪畫的官能和精神愉悅作用的存在，只是要把它歸約在有利於整個社會秩序的穩定和發展的禮治軌道，所以它強調對於普通百姓，在藝術品創作和進行藝術欣賞時，始終不要忘記「教化」這個根本立意，所謂「寓教於樂」的宗旨。而對於士君子來講，由於孔子對士人在實現禮治社會理想中的精英作用的期待，於是把藝的怡養作用就賦予了士人。只是這種怡養仍然是和實現社會治平這一整體目標追求相一致的，也就是說藝的游、樂、娛作用必須被嵌入到儒家「格物致知正心誠意修身齊家治國平天下」的這一大功利的鏈環之中去才有其存在價值。藝的存在的「正當」或「善」依賴於這個大功利。宋元以後的畫學家把繪畫愉悅陶養作用歸之為文人畫特徵，正是基於儒家對於士君子在整個社會理想實現這一大群體利益中的定位。對於文人士大夫和文人士大夫畫家來講，繪畫的怡情養性，是獲得和實現全社會之大功利（治國平天下）的必要，也就是說，士大夫通過繪畫的愉悅性情、抒發胸臆，對於整個社會集團和民眾來講，是善的，它可以藉以使他們在仕之餘調節其山林之好、陶養其性情而使文人士大夫道德純正、志節清邁，從而有利於整個社會吏治和道德教化的大功利（郭熙正是從這種功利意義上肯定了山水畫的存在價值）。所以文人畫自娛養性的功能說的提出，也是從儒家修身齊家平

天下的大功利邏輯出發的；教化功能論對於繪畫為帝王政治服務的認同邏輯，
同樣適用於對文人士大夫們以畫為寄以畫自娛的功能認同。這兩種看似相悖
的畫論功能說，在其悖離中卻有著非悖離性的思維邏輯。

　　當然兩種功能觀也有不同。以繪畫為帝王利益服務的教化功能觀，完
全是一種實用工具性的價值選擇，而文人畫論的功能觀，就其嵌入儒家教化
政治的軌道來講，其對文人畫價值的最終判斷也不離修身正己而治平的大功
利，繪畫在此也成為了一種工具性價值存在。然而它最終與正統的政教功能
觀產生了悖離，在文人士大夫同現實政治的離心傾向下，文人畫的繪畫功能
被萎縮於文人內心自我陶養上，繪畫為政教服務的重負被棄之不問。此際，
繪畫對於文人士夫畫家來講，只是一種寄託，一種自身品性人格的最終確證。
在此，畫家、繪畫、文人孤傲心態三者合而為一了：沒有了額外的集體利益
和功利目標，文士畫家本人就是繪畫的目標，繪畫就是畫家本人的映象！繪
畫已經不是實現儒家理想政治的手段，對於文人畫家來講，繪畫就是一切，
是發自內心的靈性需求和滿足。

　　簡言之，文人畫論把正統儒家觀念即繪畫事關政教興亡的沉重負擔卸載
了下來，把繪畫的功用歸諸於心性抒發和調養，走向了與正統教化觀相悖的
另一條路。然而這種轉向，卻又與宋代理學把儒家從經世致用的事功論向重
性命氣質的修養論轉向相同步；文人畫論在元明清一統天下之際，也是宋明
理學的「性命之說」在統治者支持下支配士人五、六百年不衰的時期。文人
畫自娛功能論顯然有其與發展著的儒學思潮和正統教化論在學理與邏輯根據
上的相通性。

三、遊移於倫理事功責任和精神陶養之間的畫家與士人的生活型態

　　在講到文人畫功能觀對正統的儒家教化功能觀的悖離之際，我們還應
該看到：許多文人畫家和畫學家在偏執於藝術抒泄情性的個性主義傾向的
同時，並未忘記繪畫還具有補翼政教的儒學使命。如米芾一方面醉心於雲

山「墨戲」，一方面又感歎今人忘記了古人以畫「勸戒」的立意。蘇軾一方面只寫竹石枯槎之類戲筆，並自詡以畫「適意」，一方面又要求畫家要以「道」、「德」為先。王紱本人一方面強調繪畫能補益於世運教化，不可視之「小道」，另一方面又承元代文人畫之續，醉心於文人筆墨山水之中。檢閱李日華、何良俊、吳寬、唐志契、謝肇淛、王昱、方薰、盛大士、張式、孫承澤等明清諸多學者對繪畫功能和古人繪畫作品的品題，都可以看到文人畫家們一方面讚歎如李公麟的〈女孝經圖〉、〈君臣故實圖〉之類作品寓勸誡於其中的立意，諄諄告誠觀者要以「意」品之，另一方面又對名士高隱、筆墨清趣的文人逸興之作表現出濃厚的興趣。這種遊移於文人畫的自娛陶養論和儒家正統教化觀之間的現象，往往使我們在檢索資源時，要到那些宣揚文人畫觀的畫學著述中去搜尋有關教化功能論的思想點滴。文人畫論中夾雜著正統的教化觀點，是否如不少論者所說，只是畫學家們的一種傳衍和例行公事般的套語呢？筆者認為，兩種繪畫思想夾雜的情況，反映的是一種中國文士在生活型態上的多樣可能性，反映了中國文人士大夫們複雜的社會與文化情境和矛盾心態，而不能完全歸結於行文的「八股」程式。

在中國封建社會，特別是自儒家登上統治思想地位以後，任何一位文人士夫，都具有多種生活方式的可能性。他可能在經過「徵辟」、「九品取士」或「科舉取士」等道路之後成為朝廷命官，或因功、因婚姻成為王公貴戚；他也可能落魄潦倒，成為仕途無著的文士狂生；他也可能備受壓抑而看破紅塵，或者亂世道窮之際退隱守志，過著隱逸生活；他也可能在仕途上下不成，而又無愁於食用的情況下過著慵懶閒逸的生活。總之，文人、貴族、隱士、狂生等等不同的生活型態在中國封建社會對於「士」來講是相通的，所以即使那些鼓吹文人繪畫愉悅遣興價值的畫家，也會在揮筆瀟灑、放情縱性之餘，畫上幾幅工整細麗、有富貴氣象的〈歲朝圖〉，或〈訓誡圖〉、〈講學圖〉等主題性作品。同樣，畫學家們也會在其論畫語錄或著述中，在大談筆墨趣味、「愉悅性情」之際，再對古代那些立意勸戒規鑒的圖式表示深深的緬懷和對當下創作上徒呈「玩好」的不滿。這不過是他們在生活型態上的相通性和多樣可能性的一種客觀反映而已。滕

固先生早在三十年代就已經從士大夫生活型態的相通與分裂來闡釋中國古代繪畫趣味與風格的差異了：

> 同是士大夫社會，因為它包容著不同的生活型式，由不同的生活型式而生出對於繪畫之不同的趣味，於是繪畫的作風亦隨之不同了。宮廷是士大夫社會的塔尖，它有它自己的趣味，⋯⋯

> ⋯⋯王侯、貴族、士大夫是一條沿線上的。不過士大夫中有積極參加治國平天下的，有消極而遁入山林的，因此生活型式不免分裂，而繪畫上的風格亦隨之而歧異了。[25]

這種生活型式的相通和分裂，在不同的藝術家身上，因其生活境遇的不同而有異。王詵因娶英宗女蜀國公主而介入貴戚皇親之列，享受了類同宮廷的富貴豪華生活，但他實質上是文人士夫出身，有著風雅飄逸的文士風範。〈西園雅集圖〉就是以他為中心而形成的一次文人士夫的典型的儒雅生活寫照。所以他的山水畫，有學李成水墨的江湖隱逸、林泉獨嘯的文人趣味，也有學李思訓的金碧山水，體現出堂皇秀麗、細膩工致的宮廷富貴韻味。倪瓚、吳鎮等則在元代南人和士大夫受到歧視壓抑的情況下遁跡於山林，因而他們的繪畫作品和審美趣味更多地傾向於失意文人或隱逸君子的淡泊、野逸之氣。

這樣的生活型式上的多樣可能性，或者實際生活中士大夫所經歷的多樣生活型式，已經造就出了中國文人士夫複雜多重的人格結構。崇尚貴族式生活，而又憧憬山林清客的幽閒放逸；致力仕宦以光宗顯祖、青史垂名，同時又嚮往文人雅士的風流蘊藉；在達則兼濟天下之時，就存有獨善其身的退隱之志；在放意林泉的隱逸生活中也未泯憂患天下的心志。這種生活型式上的多樣與多重性，不僅使其生活趣味產生多樣與分裂，而且也使其在思想觀念上出現儒釋道三者的不斷轉換與兼融。面對古代以經史故事為主的意在勸戒的繪畫作品時，或者面對世人對於繪畫的「小道」「雜役」的蔑視，他們會從其記憶庫中攫取儒家教化文藝觀，倡言繪畫對於帝王政

25　滕固，《唐宋繪畫史》，《諸家中國美術史著選匯》，長春：吉林美術出版社，1992，頁 1041–1033。

教規鑒的功利價值。面對以意取勝、戲墨抒臆的文人雅士之作，他們又會借助道家因任自然和儒家退隱守志的訓教，從性靈深處去感悟繪畫的情感寄託與品格確證的價值。所以我們往往可以在畫學著述或畫家題跋中看到同一個論說者或立於儒、或立於道，或立於教化、或立於抒臆，或基於濟世、或基於獨善的不同論說基調。而且，這種生活型式所養成的心態，本身在文人士夫那裡就被不少人看作是相通的。王原祁作為一位文人士大夫，既曾供直過內府，位據顯要，也曾放意山林，過著文人唱和的儒雅生活，他就認為「上林簪筆，與湖橋縱酒，處境不同，而心跡則一。」26 總之，文人－士大夫－貴族－仕宦－隱逸在生活型式上的多樣與多重可能及其心跡上的相通，造成了同一個人在對繪畫功能認識上的自相矛盾狀況。這種矛盾實有著生活形態上不矛盾的「相通性」。

26　見王原祁《麓臺題畫稿》之〈仿大癡秋山〉，光緒十三年無住精舍刻本，頁十三。這幾句話，是王原祁將再入直宮廷之際的表白。當時文人清高野逸為尚，入直奉官意味著沾染上銅臭和俗務，多為人不解。王原祁也不得不為自己的行為辯解。他在「入直」官署前畫「仿大癡秋山圖」以「寓意」，不過是表明他如董其昌一樣，有身在朝廷，心在江湖的「大隱」之性。王的另一幅題跋更可以看作是這種情勢和心境下的表白：「甲午秋間奉命入直，以草野之筆日達于至尊之前，殊出意外。生平毫無寸長，稍解筆墨。皇上天縱神靈，鑒賞于牝牡驪黃之外，反復益增惶悚，謹遵先賢遺意。吾斯之未能信而已。都門風雅，宗匠所集，間有知我者，余不敢自諉。亦不敢自棄。竭其薄技，歸之清秘，以供捧腹。不敢以此求名邀譽也。」（見《麓臺題畫稿》，清光緒十三年無住精舍刻本，頁一）這段跋文在字裡行間，透露出王原祁在入直以後受到清野逸士懷疑下的自辯心態，強調並非以畫「求名邀譽」，就是說，畫仍是自己自娛寄興的寄託。不過辯歸辯，但入直為皇上作畫，並且得到皇上厚受，也是文人一極榮之事。所以王原祁也有為此頗為自得的題詞。

第七章　中國畫的觀念圖式與儒家倫理觀念的表達

　　一種繪畫功能觀的形成，必然會影響到畫家的具體藝術創作。那麼，儒家的教化功能論到底怎樣影響中國畫家的藝術創作的呢？中國古代繪畫通過什麼樣程式編排來體現儒家的倫理觀念的呢？這是我們繼續深入討論繪畫功能問題必須做的工作。

　　人物畫在中國畫的教化功能上發揮了主要的作用，同時花鳥、山水也有一些具體表現手法和具體樣式是出於發揮藝術的鏡鑑作用而創造出來的。在人物畫的討論中，我們將主要選取直接與儒家教化功能相關的畫像贊樣式展開我們的討論。

一、儒家倫理觀與畫像贊樣式

（一）作為一種現象存在的畫像贊樣式

1.畫像贊樣式的出現

　　畫像贊樣式主要是指古代畫家把聖賢人物、故事圖像配以贊、頌、傳等與像主相關的文字的一種繪畫樣式。頌是中國上古社會就已經存在的文體，《詩經》中就有〈周頌〉、〈魯頌〉、〈商頌〉等篇什。贊的體裁主要用於

對人或事的評頌（在曹植的像贊中也有對反面人物的「贊」，但較少；絕大多數像贊都用於對正面人物的事蹟概述、稱頌和評價）。據說贊體是由司馬相如和司馬遷率先創製和使用的。[1] 在文體上，它們都承用了古詩的每句四言格式。讚頌之詞一般較為節儉，多是八句或十二句四言為主（司馬遷史記中的「贊」多是散文體）。而且，後世之讚頌已經衍變為一種文體樣式，沒有了周頌專用於廟堂頌揚或聖賢偉人的褒義性，而是作為一種文體，即可以用於聖君賢士，也可以用於暴君佞嬖，比如漢代劉向著的《列女傳》中所列「孽嬖」卷中對妲己、褒姒、魯莊哀姜等所謂不守婦德，惑君亂國的婦人也在畫像側旁給以「頌」詞，這裡的「頌」就只是一種文體。相對而言，「贊」一般還是對聖賢名士或相關事件的褒獎之用為多。

贊並不是繪畫的附庸，而是一種獨立的文學體裁樣式。有對畫像的讚頌，也有與繪畫無關的只是對某人或事的題贊。曹植的〈畫像贊〉作於建安十九年，當時曹操受封魏公建起鄴宮，宮殿四壁繪有自伏羲、女媧以迄漢文帝、漢武帝、商山四皓等像，曹植為贊。[2] 是否是曹植受命而為，其贊與贊序中都沒有明說，不過就當時曹植在曹操面前曾一度受寵，能與曹丕一爭繼承人的情況來看，可能是曹植發揮自己的文采，取悅其父的受命之作，同時也是其「觸目而發」的由衷嘉歎，所以應該說這是壁畫繪成後的獨立於畫外的文學創作。稍早於曹植的蔡邕曾受命畫赤泉侯、五代將相，時人目為「書畫贊」三美，可以想像，這種贊和畫像是由同一人所作，又自能書，蔡邕的畫像和贊可能是並置在一起的。然而這也不是後世文人畫家把題詩書跋同列於一幅畫內的「詩書畫」三絕樣式。畫像贊的最早的典型樣式當是贊與畫並列共置而非直接在畫中題贊。

實際上，像與贊結合的最早式樣的出現遠在曹植、蔡邕之前。現存文獻記載的像贊文字早在西漢中期司馬遷、司馬相如時就已經出現，東漢明帝劉莊做《圖贊》五十卷，後世像贊由茲而興。[3] 現存漢畫石的聖賢畫或列女孝子

1　見謝巍，《中國畫學著作考錄》，上海：上海書畫出版社，1998，頁 7。

2　趙幼文，《曹植集校注》，北京：人民文學出版社，1984，頁 69。

3　謝巍，《中國畫學著作考錄》，上海：上海書畫出版社，1998，頁 7。

圖 40 屏風漆畫〈列女古賢圖〉　山西省博物館及大同博物館分藏

節烈故事的題榜中也可以看到諸多像贊結合的樣式。這種在畫像主要人物旁題上像主之名諱，或者刻上所繪人物的贊文說明的做法，在兩漢時就已經很普遍了。漢代畫像石中有關功臣烈士、孝子烈女、神仙傳說等故事人物，往往都有題榜，有的還刻上贊文。如武梁祠西壁畫像二層所繪上古歷代聖王賢君與暴主像上就各有題贊，如帝堯像左題刻：「帝堯放勳，其仁如天，其智如神，就之如日，望之如雲。」夏禹頭戴斗笠，手拿「耒鍤」的形像旁題：「夏禹長於地理，脈泉知陰，隨時設防，退為肉刑。」在那些具體描繪孝子節婦故事的畫面上，主要人物也題其名，如第三層的「老萊子事親」圖，在坐於木榻上的萊子父母下方題有「萊子父」、「萊子母」；老萊子撲跌於地，

其上方題刻：「老萊子，楚人也。事親至孝，衣服斑連，嬰兒之態，令親有歡，君子嘉之，孝莫大焉。」而萊子上方正給父母進食的女子（萊子妻）則未予題示。[4] 這些題詞與曹植、蔡邕等人所做讚頌的區別就在於它是直接和繪畫作品粘連在一起的，直接作為畫面的一個組成部分存在著的。雖然說漢代畫像石大多數還是做為墓葬形式，並不是用於壁畫宣教，還不能把它直接比附於當時的畫像贊樣式，但武氏祠做為家族祀祖的場所，其石刻卻確實存在著訓誡後人的考慮，所以武氏祠的題榜和說明文刻制得更為詳細。而且從題詞來看，其四言格式，即是漢代較普遍繼承了的古體詩格式，也是贊的文體，只是因其構圖的需要，使其題榜位置沒有定規，隨空而入，沒有後世畫像贊樣式的嚴謹。從總體上看，整個祠堂東西壁、後壁畫像以歷史上俠義烈士、孝子節女、聖賢明君和事關興亡的歷史故事為主的內容設置，是同當時社會風氣上普遍重視以古為鑒、以惡為戒、以善為師的倫理訴求相一致的。題榜的採用也正是出於這種宣教需要。

據說在春秋時代，孔子觀明堂時曾看到周代圖繪古代賢王暴主像繪製於「四門之墉」。那裡是否有題贊已不可考。而且〈孔子家語〉據考據也是西漢王肅時所出，有可能是據漢代情況而推測遠古，[5] 這也說明漢代畫古聖賢像情況的普遍存在。從留存的文獻著錄上，我們可以斷定畫像題贊式樣在漢代已很普遍；這類畫像有題贊，而且同一幅畫像可能有後代許多人題贊，但是卻不一定直接與畫像合璧。從整個中國畫史上看，文人題款於畫中，是從元代才多起來的。宋人繪畫，題名還儘量隱含於畫中不顯處。繪畫作品在宋以前一般都不在畫中題詞，更不直接在畫中寫贊文。[6] 所以曹植等像贊當也是另文寫出。據此估計，那些正式的出於備後人瞻仰的廟堂之作，也多無大篇幅的題贊，至多會在像旁或畫側題誌記名以標榜。這一點，我們從漢代所記的一二件有關勸戒的事情也可以推測得到。

上（漢成帝）嘗與張放及趙、李諸侍中共宴飲禁中，皆引滿舉白，

4　朱錫祿編著，《武氏祠漢畫像石》，濟南：山東美術出版社，1986，頁 103。

5　張濤，《孔子家語譯注・前言》，西安：三秦出版社，1998，頁 1-4。

6　現存可見最早在畫中題詩的畫作是宋徽宗趙佶的作品《祥龍石》，畫中趙佶自題四言絕句一首。

談笑大噱。時乘輿幄坐張畫屏風，畫紂醉踞妲己，作長夜之樂。侍中、光祿大夫班伯久疾新起，上顧指畫而問伯曰：「紂為無道，至於是乎？」對曰：「《書》云：『乃用婦人之言』，何有踞肆於朝！所謂眾惡歸之，不如是之甚者也！」上曰：「苟不若此，此圖何戒？」對曰：「『沉緬於酒』，微子所以告去也。『式號式呼』，《大雅》所以流連也。《詩》、《書》淫亂之戒，其原皆在於酒！」上乃喟然歎曰：「吾久不見班生，今日複聞讜言！」放等不懌，稍自引起更衣，因罷出。[7]

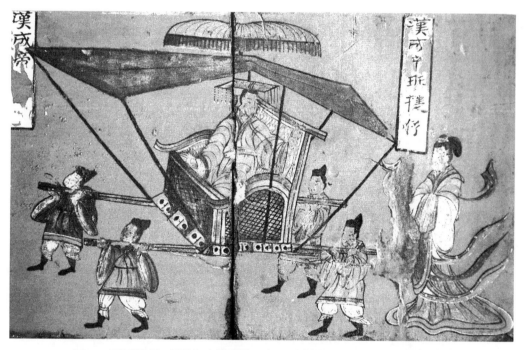

圖 41 屏風漆畫〈列女古賢圖〉　山西省博物館及大同博物館分藏

在這件事上，漢帝看到紂王與妲己夜飲長旦而不知「其何所戒」，除了有史實不明原因外，實則在於這幅畫作沒有把勸戒的意旨用讚頌或史傳等文體表達清楚。因為圖畫本身達意性畢竟受到畫面表達的侷限。漢光武帝與馬皇后同觀宮中畫壁時光武帝對虞舜二妃之美貌發生了興趣，而沒有取鑒其孝悌謙遜之道，也可能緣於當時畫中或畫旁缺少提示道德勸戒意旨的說明

7　司馬光，《資治通鑑》卷三十一，孝成皇帝上之下，北京：團結出版社，1997，頁195。

之詞。

　　這件事說明在以人物故事聖賢像來實現繪畫勸戒教化主題的圖像上，存在著獨立的畫像作品，和圖像、讚頌文合璧這二種樣式。沒有讚文的畫像，顯然不如有讚文者更易標明畫像的立意，提示觀者欣賞時的勸戒指向。這種情況的存在，可能與當時畫像者多由地位較低的畫工擔當的情況有關。因為畫工們不甚通文墨，又不敢在畫面上隨意題語，同時文人士夫往往又不願在這種工匠之作上題詞。另外做為懸之皇族宮室中的畫像勸戒，如果沒有皇帝親題，或臣下奉詔，那麼這幅畫作就只能以獨幅畫形式存在了。

　　反之在民間所繪製的意在勸戒的圖像，雇主們卻意識到了畫像題讚對於宣教的重要性，並且充分運用其自主權延請文士撰詞，命令畫工刻繪於上。漢代畫像石刻是我們現今所能看到的最早的古代畫像讚的形象遺存。我們從中能看到古代畫像題榜和讚文的情況。不過，畢竟漢代畫像石主要是運用於祠墓的紀念，與真正用於宮室廟堂的畫像讚樣式還有一定差距。幸運的是，顧愷之的〈列女仁智圖〉摹本和北齊司馬金龍墓的屏風漆畫卻讓我們可以據此瞭解兩漢與六朝時代畫像與讚頌或經傳相結合的現象，特別是司馬金龍墓中發現的屏風像讚，表明當時社會普遍以「畫像讚」樣式裝飾殿堂以資勸戒的風氣。

　2. 畫像讚樣式的存在價值

　　對於這種像讚結合圖式，或配經傳文字的圖本樣式，古人一般都是從鑒古而知今，鑒人而知得失的古訓出發說明圖像配傳讚文字這種圖式的教化價值。而明人呂維祺則把它提高到了儒家和帝王治政的「法」與「本」的高度：

　　　或問冠洋子著闕里諸志亦既有儀有物矣，而又象列，焉得毋褻汙乎？
　　　餘曰：象，本也，法也，又尊而主之也。大凡為之本而可法、使其
　　　尊而主之者，皆象，故易曰：天垂象見吉凶，聖人象之。又曰：法
　　　象莫大乎天地。蓋言尊而主之，又為之本而法也……

　　　夫獨不曰易者象也。象也者，易無象而曰象，猶之天無象而曰在天
　　　成象，故曰象本也，法也，又尊而主之也。象之而又贊之，所以坊

天下後世之意微且苦矣。[8]

呂維祺以《易》是聖人法天察象而出,並據以測吉凶的儒家傳統說法為據,說明象為天地之本,治理之要,後世君主往往「尊而主之」。這就把畫像之效提高到天地大象和聖人法則的崇高神聖地位。雖然這未免有點兒牽強,不過從圖像有利於君主教化風俗、垂範於民的意義上看,也可以說是歷代君主重視,並親為畫家繪製的聖賢像和經史圖寫贊題詩的原由所在。從儒家重視古代典章制度的傳承意義上看,因為年代的久遠和兵火朽蝕而致使古制難明,這個時候圖像的傳承價值就令人不可低估了。如清人納蘭成德所說:「九經禮居其三,其文繁,其器博,其制度今古殊,學者求其辭不得。必為圖以象之而其意始顯。即書以求之,不若索象于圖之易也。」[9]就此意義而言,確實圖像具有為後世儒家和帝王「法之本之」的價值。

呂維祺的論證並沒有侷限於這種傳承儒家聖哲典籍禮制的形而上意義,還進而從圖像本身所具有的對觀眾的情感導引價值論證了像贊結合的必要:

> 夫人孰不欲為聖賢。第人情象存則心動,象滅則心遷,遷則雜,雜則流於道釋,既如宋儒中表表者亦尚始法孔孟終主佛老,況晚近之世乎?[10]

人情總是易受感性之象的左右,如果贊傳經史這些文字沒有了「象」的「動情於中」,不能使儒家教誨銘之於心,那麼就容易受到老釋之像教的誘惑。所以史贊必須與畫像合璧。

李公麟曾畫有〈女孝經圖〉,據畫史著錄,也是一種人物配文的畫像贊樣式。[11]元人包希魯和謝詢在畫後的題識中也肯定了將經典配以圖畫的形式

8　明・呂維祺等,《聖賢像贊》,光緒四年重刻本,影印本,山東友誼出版社,1989,頁9–10,17–18。

9　清・納蘭成德,《河南聶氏三禮圖序》,見《三禮圖》,宋・聶崇義集注,清通志堂刻本,圖序頁一。

10　明・呂維祺等,《聖賢像贊》,光緒四年重刻本,影印本,山東友誼出版社,1989,頁15–16。

11　從這幅畫的題識中可以確證這一點。元末明初的趙謙曾記述:「龍眠居士李伯時畫一卷凡十二段,前段畫古賢妃而書張茂先女史箴于上……」,可見此畫是圖與文並配生

對於表達經籍的教化旨意所具有的積極意義：

> ……夫箴而為之圖者，以圖著形指事，則古人之懿德淑行得之，追暇思為易也。蓋接于目則觸於心，其於感發之，幾有深於言之載諸文者焉。……此圖之蓄也，豈徒充玩而已哉！

> ……苟一言一行可以垂訓後世者，太史書之，文臣箴之，良工又從而圖之，蓋欲化行天下，俾自天子達于庶人，惟薄修飾禮敘樂和家肅戶咸歸於忠孝之俗，斯人之用心也。……愚謂玩此圖者，觀其形似察其事理，……晉文臣複著箴規詞辭嚴義……龍眠奮妙筆一一圖寫之，目擊意已會，況懷清譽馳……[12]

這些論說，都體驗到了以圖配文的樣式，在接目觸心而令人「感奮」、追思前賢德行，從而教化天下方面的優勢與便利。這是從繪畫鑒賞實踐方面對儒家「寓教於樂」思想的肯定。

宮廷中現存最早的典型的聖賢像贊樣式是南宋院畫家馬麟的《聖賢圖贊》。此圖現存五幅，每幅全身人像之上有南宋理宗皇帝趙昀的親筆製贊。這是我們現今能看到的畫像與贊合一的最早明確用於規鑒的圖軸。此前，畫史上遺存的用於規鑒目的的畫像就是唐初的〈歷代帝王圖〉。〈歷代帝王圖〉這件作品也繪製了全身帝王圖像，這幅作品沒有寫上對每一個帝王或褒或貶的贊詞或史錄文字，只用簡要的題榜說明身分，以備觀者據史品鑒。這可能是因為此圖是為當時皇帝「以史為鑒，以人為鑒」而繪製的，作者不會輕易自製贊文寫於其上。所以就出現了只題像主身分的題榜。結合上述司馬金龍屏風畫像贊和顧愷之〈列女圖〉像贊式樣，可以看到，古代畫像贊，因為其所繪題材往往是儒家經史中人物或聖賢帝王，其立意是給帝王貴族或臣民以善惡戒鑒之用，所以其與圖像配合的文字大多來自於儒家經史和帝王及先賢大儒的經、頌、傳，或贊文。如果沒有帝王或先儒題贊，也沒有合適的經史文字可列，那麼就只有單圖出現，至多就是以題榜說明。這就使古代遺存下

輝的。清・張照等訂，《石渠寶笈》卷三十二之「宋李公麟畫女史箴一卷」條，影印本，上海：上海古籍出版社，1991，頁 825–289）。

12 清・張照 梁詩正等訂，《石渠寶笈》卷三十二之〈宋李公麟畫女史箴圖一卷〉條，影印本，上海：上海古籍出版社，1991，頁 826–288。

來的用於規鑒的人物故事圖像有了二種樣式，一是直接與贊文和經文相合為一的畫像贊式，另一就是沒有贊文錄入的單幅圖像式。筆者期望通過對圖像贊式這一典型的用於規鑒教化的繪畫樣式的研究，來探討儒家倫理教化的功能觀是如何影響畫家的影像處理，或者說，畫家們如何在圖像營構中貫徹儒家的倫理功能觀的。

3. 作為現象的畫像贊樣式

本節意在把圖像贊式樣作為一種「圖像贊現象」來加以討論。需要說明的是，之所以把古代的圖像贊樣式作為一種「圖像贊現象」來加以論析，首先，因為圖像贊樣式不只有如馬麟的〈聖賢圖〉這樣把贊與圖完全合一的典型圖像贊樣式，古代畫家還創造了其他一些樣式，如圖像和贊文各自獨立而拼合為一的式樣，在沒有或不錄贊文情況下以題榜形式簡略提示圖像立意的樣式（如〈歷代帝王圖〉，司馬金龍屏風畫中的虞舜二妃），以經文或史錄附配於圖左或圖右乃至直接書寫於圖中的樣式（如馬和之的〈詩經圖〉），它們都明確具有規鑒宣教的目的。這就構成了一種值得研究的「家族現象」。

其次，圖像贊樣式作為一種現象的存在意義，還在於它作為一種直接服務於儒學教化功能需要的繪畫式樣，有著不同於其他人物畫樣式的圖式處理手法和觀念意義。這為我們窺見古代繪畫中的儒家思想表現提供了門徑。

其三，圖像贊樣式的現象意義還在於，它在後世隨著畫家立意和繪畫功能的演變而發生了種種衍變。例如把文學作品題錄和繪畫結合的畫作，如〈九歌圖〉；直接在畫中題詩，明清文人畫家以長卷形式題跋唱和，可以說都是這種古已有之的畫像贊樣式的變異。這就使圖像贊式樣成為了超越其本義的更深刻的畫學現象。最後，我們還應該看到，在明清出版業空前發達的情況下，圖像贊樣式也被那些出於宣教鑒借意圖的儒家著述所普遍採用，在明清書籍出版界形成了一種陳陳相承的「樣式」和現象。這些正是我們可以把圖像贊樣式作為一種現象來加以研究的現實根據。

當然，本節對圖像贊現象的研究主要不在於進行一種社會學研究，而在於對它進行一種圖式分析，從而窺知儒家倫理觀如何影響畫家的圖式創造與選擇的。

（二）聖賢像贊式的倫理功能與其造象法則

圖像贊樣式最早的樣式就是聖賢像贊圖。聖賢像贊在上古主要採取肖像的形式，在整個畫面中像主占據畫幅的大部分，一般在古代是以全身像式為主，即使出現多組肖像的組合，也有主次之分，主要人物占據畫面的主體部位，並且在比例上大於次要人物。司馬金龍墓屏風畫可能保持了較早期的漢代聖賢畫像的式樣，[13] 如周室三母（周太姜、周太任、周太姒）三人稍側身而立，具有為後人瞻仰的莊重肅穆之容。這種樣式可能正是那時聖賢像的基本形制。因為聖賢像樣式首先就是用於後人瞻仰的，令後人從中起「仰戴」、「嘉貴」、「歎息」、「拜伏」之情，以「足資觀感」，興鑒戒於今。要獲得這種有益於勸戒的藝術效果，在像主的形像塑造上首先就要具有一種莊重慈穆之容。其次，古代聖賢像的繪製，往往用於宮中和公祠，以為祭祀觀瞻。例如孔子所見堯舜桀紂等歷代賢君暴主像，繪製於周室明堂。「明堂者，明政教之堂」，「堂上五室，象五行以宗廟制」，[14] 主要用於帝王朝會、祭祀、慶賞、選士、教學等大典。[15] 在這樣嚴肅的場合，所圖人物形象自然要具有一定的肅穆之規。漢光武帝與馬後於宮中觀畫，所見虞舜二妃像和陶唐像是在「虞舜廟」和「陶唐廟」這種場合所見的，顯然也是具有特定的形象塑造規範的。那麼，這是一種什麼樣的形象造型規範呢？

1. 聖賢像贊式的造像法則

聖賢形象造型規範之一，就是人物姿態與表情上應該符合人物被瞻仰的要求。為此像主姿式往往取全身正面形象或微側身像（微側 1/4），人物表情都具有詳和、睿智、肅穆的特徵。前述司馬金龍屏風畫上的周室三母形象，顯然就是這種圖像贊式樣的翻版。全身正面坐像式也是這種肖像式畫像贊的佳選之一，例如在歷代帝王和名儒、文學家撰「贊」，稱頌孔子及其弟子、及後世從祀孔廟諸儒的《聖賢像圖贊》一書中，首頁孔子像就取孔子正身危坐於龍椅上的姿式。孔子和這本畫像贊中的其他人物如顏回、曾子、孟子、

13　中國美術全集編委會編：《中國美術全集》繪畫編原始社會至南北朝卷，北京：文物出版社，1986，頁 153–162。

14　宋・聶崇義集注，《三禮圖》，清通志堂刻本，卷四宮室圖，頁 1。

15　周積寅，《中國畫論輯要》，南京，江蘇美術出版社，1985，4 頁注 2。

朱子、程子、張子（載）等面部表情一樣，都是面帶微笑，謙和安逸而又富有閱歷懿德的樣子。這種畫像樣式顯然是從中國傳統的紀念性肖像畫中演變而來的。家族紀念性肖像是對家族中的祖先或顯宦的描繪，為了給後人以瞻仰紀念之用，它往往取嚴正的坐姿，安詳睿智的表情，如宋人所繪仁宗皇后像就體現了這種肖像畫的製作原則，在明清這類肖像多是在畫坊中製作，普遍遵循一定的模式。[16] 歷代畫像贊樣式的作者大多是宮廷中畫御容寫真的畫師，或者民間對官宦縉紳寫真的畫工，他們顯然汲取了這種紀念性肖像的程式，只不過畫像贊所面對的觀眾要多於家族紀念肖像畫，而且因其規鑒瞻拜目的，更要求畫家在像主的姿式和表情上保持一定的穩重、莊嚴、睿智等理想容狀。

其二是服飾上的循規合度。因為是非常正規的祀祭、瞻仰、膜拜之用，因為像主特定的崇高地位，所以這類畫像往往要飾以符合人物身分的正式的禮服或官服，以顯其鄭重莊嚴。馬麟所繪的「夏禹立像」，從我們今天的認識來看，禹之世實際上還處於原始洪荒時代，它不過是一位部落聯盟的酋長而已，其服飾應該是布衣短褐，然而馬麟卻從儒者推崇的「聖王」形象去想像，把禹塑造為頭戴無旒弁冕，身著兗服、手持玉笏的帝王形象。〈聖賢像贊〉中的孔子著旒冕，衣兗服，執玉笏，端坐於龍椅之上，一副帝王氣派；像左錄有唐、宋、明、清等歷代帝王對孔子的贊詞；和馬麟所塑造的伏羲、唐堯、夏禹、商湯和武王形象一樣，面部都具有廣額、修眉、鳳眼、隆準等傳統中所認為的帝王面相。[17] 這和史實上的孔子幾乎終身布衣施教的形象並不吻合，這是按照後世帝王受封的「文宣王」地位加以塑造的。這樣的塑造就使觀眾面前的孔子，符合封建時代人們心目中的聖王（素王形象），也符合贊詞的褒揚，從而起到「像贊」所需要的令人起欽慕之思的教化作用。

其三，在多個人物組合中，像主往往占據畫面的主位，並且以縮小其他

16　在明清，正式的家祭所用圖像往往是在作坊裡按一定的程式創作出來的，而且在生前畫出和死後所制的也不一樣。這類紀念性肖像畫綜合了普遍性範式和個性兩方面因素，正面像、著官服、臉部表情、身分的表示和所持道具等方面都有一定的模式可循。參見 Stephen Little, A Memorial Portrait of Zhuang Guan, *ORIENTAL ART*, 1999, 416, p62–73。

17　明・呂維祺編，《聖賢像贊》，光緒四年重刻本，影印本，濟南：山東友誼出版社，1989，頁 65。

陪侍人物的比例來突出像主的地位。這一點，早在顧愷之的〈洛神賦圖〉中的帝王形象就已經確立了這種主從格式。曹植在像中作為「陳思王」，體魄闊大，身居主體，比例明顯大於作為陪侍的近臣和僕從。顧愷之創造了一種為後世效法的帝王圖式，實際上也開創了規鑒性紀念性肖像圖式中主從關係處理的造型原則，閻立本的歷代帝王圖可以說是這類為君主規鑒之用的畫像式樣的典範之一。不僅是歷代帝王聖人，而且主僕同在的多組人物像贊的描繪都遵循這個準則。這些有關姿態、表情、飾服、主從的圖像造型處理法則，已經構成了中國古代圖像贊乃至一般紀念性肖像的習慣樣式。

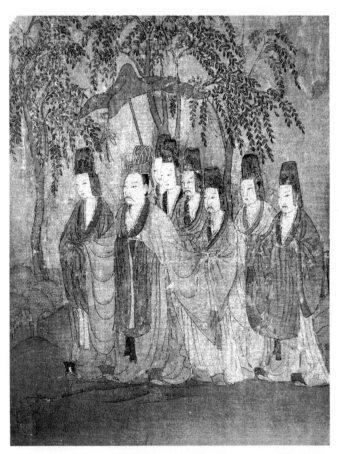

圖 42 顧愷之〈洛神賦圖〉卷（局部）　北京故宮博物院藏

　　樣式的創造既與畫家本人的經驗、技能傳承有關，又與畫家所接受的世界觀和人生觀教育有關，同時也受制於繪畫題材和立意。畫像贊的習慣運算

式所體現出的就是畫像的瞻仰性和傳贊文的規鑒目的的統一。這種樣式，可能並不完全符合像主真實面貌和生活事實，然而卻符合這種畫像贊圖的使用目的。更主要的，這種圖式之所以能夠被普遍遵行，在於它是畫家們出於儒家倫理、政治觀念的圖像創造。儒家自孔子以來最重視的就是建立一個人人「各安其分，各守其職」，具有綱常禮教秩序的理想社會。所以儒家最重視身分，重視名分。表現在繪畫上，就是那些有過高官顯祿，為王者師或為王者臣的先賢儒士，往往著官袍、官帽、官靴，正襟危坐；而被追授侯王官僚身分者如孔孟等，即使原為布衣，也按王者之禮圖繪。在畫像贊中，根據人物的身分地位貴賤，像主占據畫面主位，往往大於陪臣僕從，像主表情莊嚴詳睿，這些正是儒家尊王崇主的尊卑貴賤觀念的形象傳達。正因為這種圖式既符合了儒家的名分尊卑觀念和崇王崇儒思想，同時又能夠發揮圖像的審美教育作用而被後世普遍遵行。正如美國的理查德（Richard Vinograd）和斯蒂芬（Stephen Little）的研究所證明的：「在中國和遠東，這種習慣樣式的普遍使用是使這類繪畫成功地發揮其功用的一種模式，因為作品把這種穩重而持久的形象傳達給了他的後代傳人，而且這種模式的重複將他們所關心的人物之神明白無誤地表達了出來。」[18] 雖然這是對古代紀念性肖像的研究結論，但是繼承了紀念性肖像程式的規鑒畫像贊式更講究這種功能的傳達。

　　2. 聖賢像贊式與文人肖像畫的功能表現之不同

　　在同明清文人畫肖像畫樣式的比較中，我們可以更清楚地看出聖賢像贊式中的儒家正統觀念的傳達意義。

　　曾鯨的肖像畫可謂這方面的代表。曾鯨活動於晚明的江浙一帶，「從事專業性的肖像創作」，[19] 這一點和明代許多文人畫家的職業化現象是相同的，只是一般文人畫家已無力從事肖像寫真類的人物畫創作。從當時的描繪對象來看，曾鯨同當時許多名流如董其昌、陳繼儒、黃道周、葛一龍、陳洪授、黃宗羲、王時敏等交往並為之寫真，這表明他的肖像畫得到了這些文人墨客的首肯，體現了像主的文人審美觀念。畫於天啟年間的〈趙賡像〉，像主安

18　Stephen Little, A Memorial Portrait of Zhuang Guan, *ORIENTAL ART*, 1999, 416, p.63。

19　據周積寅之說，周積寅，《曾鯨的肖像畫》，北京：人民美術出版社，1981，頁14。

坐於竹榻上，寬袍大袖，一副樂天知命的安詳平和之相。在像主身邊，配以一軸畫一冊書，榻前花石，石上置石硯一方，襯托出主人的文雅安閒氣度。像左有像主趙賡的一首題詩：「莫道顏猶少，居諸四十年，攢眉羞世態，抱膝任天然。安素隨時得，志言與俗全。眼前有几榻，坐臥可為緣。」[20] 表明像主本人對畫像所傳達的安然隨緣的氣質和志向的滿意。

　　波臣的大多數畫皆類於此畫的造型處理：像主戴純陽冠，著寬布袍，或正身安坐，或慵懶地側倚著，或踱步於几榻旁、古松下、山石邊、清溪畔（很少有著官服正襟正面肅穆端坐於官廳上者），把像主志在山林、安於雅道的文人儒士志向與氣度，及其自賞心態做了恰如其分的表現；在著色上，也崇尚以淡雅為主，不同於那種正規畫像贊的工筆重染；同時在肖像畫上往往配以一定的能表明像主志向品節的道具，如一冊書、一方硯、一杆竹杖等。這種圖式，上可以追溯到唐宋人的〈文苑圖〉和元代王鐸的〈楊竹西小像〉，下則傳之於清代的禹之鼎、徐璋，乃至於任伯年等，形成了描繪文人雅客的一套圖像程式。這種程式所表達的就是文人畫家所標榜的文人墨客理想中的形象和自視清高脫俗的觀念。同時代人和後人對這些畫像的觀感也表明這種肖像畫造形處理達到了傳達像主的文人品節和氣質的目的。如趙賡的「從元孫」趙基在乾隆丁未年談到觀其祖像的感受：

> 公遺象倏然高寄，有遺世獨立之概。而溯其繪圖歲月，乃在中年以往，爾時當未服官，深山落木、抱膝苦吟，可以感其志而悲其遇矣。[21]

　　曾鯨的另一幅作品〈葛一龍像〉也刻畫了一個「心遠塵氛」，「道骨嚴冷」，「癖情於山水」[22] 的文人儒士形象，同時代的王思任在畫中的題跋表達了對像主的這種氣質與風采的「寓識」：

> 詩人也？文人也？酒人也？而又所稱遊俠人也？吾于長安中三接其

20　周積寅，《曾鯨的肖像畫》，北京：人民美術出版社，1981，頁3。

21　周積寅，《曾鯨的肖像畫》，北京：人民美術出版社，1981，頁3。

22　葛一龍像，周之綱題跋。周積寅，《曾鯨的肖像畫》，北京：人民美術出版社，1981，頁11。

面，異然自失，知其人而不能師其人也。[23]

與之相較，那些意在立範規鑒的像贊畫的感受卻是別樣的，這種別樣起於像主的嚴整莊重的造像，以及旁附贊傳史錄文字所起的道德導引作用，如明人樊羅鶴觀〈孝經圖〉的題跋就道出了與文人倜儻瀟灑氣質所不同的「道學」之識：

> ……忠孝為百行之端。如漢唐以來繪古人事蹟，勒名金石使後人觀仰，遞起景仰之口而忠臣孝子可風，有賴者亦在其矣。今又觀龍眠李公麟白描孝經圖五章，……令人起敬起孝，隨至在皆是至言至圖中用意之宜。[24]

面對這樣的圖贊，怎不令人起「得觀圖像，尋繹贊詞，無不嚮往，頓增景行倍切」之思。[25]

不過，畫像贊的這種概念化樣式化，並未完全給我們一種千篇一律的簡單化感覺，這可能是因為畫像贊特定的教化性讀圖導向和傳贊類文詞的閱讀削減了圖像本身的呆滯。而另一個重要的原因就是畫像贊樣式在人物個性神采的塑造上，雖然有著表情姿式上相對類型化的情況，但還是照顧到了不同像主的某些史實特徵，賦於其一定的個性神采。應該承認，在這方面，畫像贊往往沒有寫真肖像畫那樣高度的寫實性，因為肖像畫大多是嚴格建立在寫生基礎上的，而畫像贊的對象，往往是儒家所稱頌的往古聖哲、明君賢相，大多都沒有留下什麼寫實的圖像，這就為畫家們的創造留下了想像的餘地，但他們的想像顯然又不同於後世人物畫家根據自己寫真經驗所做的個性化描述（如曾鯨的〈東坡采芝圖〉和陳洪綬的〈九歌圖〉中屈原像），畫像贊的像主的規鑒特性決定了畫家們必須按照贊文或經史文所記載的合乎儒家倫理要求的規範性形象予以塑形。孔子，按照王者之師，有三千弟子的老夫子形

23　周積寅，《曾鯨的肖像畫》，北京：人民美術出版社，1981，頁 11。

24　中國古代書畫鑒定組編，《中國古代書畫圖目》（二），北京：文物出版社，1987，頁 127。

25　清·孔憲蘭 v《重刻聖賢像贊序》，呂維祺編〈聖賢像贊〉，清光緒年間重刻本，影印本，濟南：山東友誼出版社，1989，頁 22。

象，按照受封的「文宣王」像製，按照其誨人不倦、「三人行必有我師」的平和謙遜之容加以塑造，這就形成了我們在孔廟中，在畫像贊中常看到的孔聖人形象。歷代賢明之主，則按照中國古代面相所常說的大耳、鳳目、隆鼻、闊面等「帝王之相」加以描畫，因為是明主，在表情上就有面帶微笑的詳和、豁達、懿智的神態，以示其宏圖大略和善於納諫，而且往往著冕旒皇袍，手持權笏，以示威儀。在這種總體類型規範的約制下，再在面相輪廓、年齡、鬍鬚、神情性格上稍作差異處理。這就是中國古代畫家在製作畫像贊類的規鑒圖像時的一整套造象模式。我們在〈聖賢像贊〉、《歷代名人像贊》、《歷代帝王像贊》和馬麟的《聖賢圖贊》中都可以看到這套造象模式的具體表現。這種類型化的處理肖像法則，雖不完全符合於中國傳統肖像畫所講的個性傳神與寫實性要求，卻嵌合著儒家名分尊卑意識和教化規鑒目的。[26]

（三）圖像贊式的衍化：「故事圖像贊」及其倫理功能

肖像為主的畫像贊式樣畢竟有其侷限性，一則它的容量有限，表現力不足。肖像無法把歷代聖賢的事蹟表現出來，「讚頌」體也只有簡略的敘述和稱頌詞，不足以讓觀者明瞭像主的可借鑒之處，除非你非常瞭解像主或相關史實。二則，雖然有著廣泛的可資後人借鑒的歷史人物和史跡，但是由於禮制上可列於畫像配贊，置之廟堂以備公祠者往往有嚴格限制，所以這些歷史故事和節烈之士就無資格進入畫像配贊的等次。三則是儒家的經書和相當於經的一些教化讀本如《列女傳》、《女孝經》、《二十四孝》等也無法以肖像畫贊形式直接入圖，然而從其啟蒙民智教化民風的用途來講，卻也需要圖文相配以利宣教。還有一點就是故事像贊的採用，對畫家的好處在於將充分拓展人物畫家題材選取的空間，而又不離其政教宗旨。這樣，古代肖像為主的畫像贊樣式就開始被許多畫家借鑒、推衍，產生了一種具有情節性的故事人物圖，在配文上也不再侷限於「贊」體，而是與故事相關的贊、史、書、詩、

26　要說明的是，這種畫像贊大多表現的是古代帝王將相和聖賢，或傳說中的人物，他們因為沒有留下真實直接的形象資料可資畫家們寫像描形，因此這也使得畫家們能夠自由地按照中國儒家傳統的聖王賢主的概念加以繪製。宋代以後保存的哪些宮廷畫師的皇帝后妃們的寫真像，雖然也有些美化成分，但卻充分地遵循了寫實和個性化原則，刻畫出每個帝王后妃的實際個性面貌。如宋太祖像、明太祖像、明宣宗像、清代帝王像等。這類人物寫真肖像就不同於紀念性畫像贊樣式的模式化。

經、傳等文體都可以相配於圖。這種「故事像贊式」，由於它在故事取譬和配文上更為隨意，給畫家們更多的創作自由，因此在畫史上頗為普遍。

圖 43 屏風漆畫〈列女古賢圖〉 山西省博物館及大同博物館分藏

這種「故事圖贊」樣式在漢代畫像石刻中就可以見到其早期的影跡。武梁祠石刻中有許多如「老萊子娛親」這類抓取故事情節而配以簡短四言贊文的圖畫，體現出漢代地主階級上下各階層普遍重視教化民俗，並充分利用了畫像贊樣式的社會風氣。承漢遺風，具有六朝畫像贊風的司馬金龍屏風畫中，也大多是情節性的「故事圖像贊」形式，如「虞舜二妃」，就是有娥皇女英二妃、舜帝和其父母的一幅情節性繪畫，「衛靈夫人」則是衛靈公和衛靈夫人二人於宮室飲宴的場景繪畫。其他如「班婕妤辭輦」、「如履薄冰」等也

抓取提示性情節來營構畫面。但為了進一步給觀者以明確的教化導引，往往配以題榜和經史文字，如把劉向的《列女傳》抄錄於相關故事畫像邊。

這種故事像贊在其發展中主要獲得了二種圖式。一是隨著士人畫家的出現而衍變出來的長卷式。長卷式，可以不受圖畫的侷限而題詞錄文，又便於展觀，所以受到了士人畫家的普遍歡迎。顧愷之的〈列女仁智圖〉可以說是這種長卷故事圖贊樣式的嚆矢。南宋軼名畫家所繪的〈女孝經圖〉，也承繼了圖史並舉樣式的宣教目的。對照此圖，我們可以推測李公麟的〈女孝經圖〉、〈故實人物圖〉等也可能採用了圖文並傳的樣式。另一種圖式則是隨著古代印刷技術的發達，和統治者對思想文化領域的控制加強，以及文化普及度的提高而興起的「上圖下史」或「左圖右史」的書籍樣式。宋代已經有這類書籍，明清刊刻了一大批這類圖文並茂的書籍，專為帝王及其子弟借鑒的有《帝鑑圖說》、《養正圖解》等，不專為皇族之用、意在普及教育的圖書有《歷代名人像贊》、《人鏡陽秋》、《古今列女傳》、〈聖賢像贊〉、《孔聖家語圖》、《三才圖繪》、《凌煙閣功臣圖》等。在配文上，有插入歷代帝王、大儒題贊者；有副以儒家經典或後儒解經者；有配加如《女孝經》、《列女傳》之類蒙教文字的；也有引用正史記述，以發明和補充圖意，啟迪倫理為要旨的。

「故事圖贊」樣式，比「畫像贊」式更具有類型化、觀念化的特徵，突出地體現出圖畫「成教化，助人倫」的儒家功能論意旨。這種觀念化、類型化的造像原則雖然大體同於畫像贊式，但表現得更為集中，在形式處理上也更為複雜，所以仍值得我們在此詳加討論。

1. 造像立意：「歷史時空」與「畫面時空」的平衡。

創作以勸戒為題材的故事圖贊，首先碰到的就是如何處理畫贊所涉及的史實。由於畫像贊題材特定的服務於政教倫理的目的性，使得畫家們在創作時面臨著如何平衡「歷史時空」與「觀念時空」的問題。所謂「歷史時空」，指的是畫家在表現一幅故事題材時所必須面對的曾發生過的歷史事件的特定真實情節、地域和過程。還歷史事件以本來面目，就是堅持歷史的真實性。然而繪畫畢竟是在有限的二維平面上所做的經營布置，所以如何把這一歷史

事件真實地顯現於畫面上，畫家們往往有自己的考慮和安排。這種考慮和安排，既要受到畫家本人固有的構圖技能、對事件的理解、自己的世界觀和人生觀的影響，還要受到繪畫立意和表現的侷限性，以及雇主的要求的制約。因此具體展現於一幅畫面中的歷史事件，就不可能是整個事件的細節不差的再現，而是受到上述諸多因素影響而形成的觀念化的二維畫面。這就形成了畫面上的人物情節安排的時序與位置等與真實的事件時序和位置的差異。我們把這種體現出畫家主觀經營位置觀念的畫面構成處理，稱之為「觀念時空」。

在「故事圖像贊」的樣式處理中，畫家所遇到的這個問題更為敏感。首先是因為故事像贊圖的創作，往往有明確的命題性和主題性，這使得畫家們在具體的畫像情節取材與再創作中，要考慮到這種規鑒教化的立意表達問題。其次，畫家的藝術創作還要受到圖像的配文的制約。因為有經史傳贊對故事情節的一定程度上的介紹，畫家們的創作如果過於遠離史實就不能得到觀眾的認可，起不到與贊文相配的功能效力。再者，如我們在第二章所說，圖像的規鑒功能最受重視的就是對君主的規鑒圖式（這其中包括「故事圖像贊」樣式），由於讀畫對象的特殊的政治地位，使得畫家在處理這類故事規鑒圖時，必須既精確地傳達其意在勸戒的本義，同時又必須考慮到君主的尊嚴、權威和接受度，這就要求對故事情節予以恰如其分的表現。這些方面因素都使得畫家在創作時不可能完全按照史實細節原樣地再現故事，而必須根據圖贊的立意和社會倫理觀念重新予以經營安排。

試看宋刻本《古列女傳》中「周室三母」的圖贊樣式：

太姜，王季之母，……太王娶以為妃，生太伯（泰伯）仲雍、王季，貞順率導靡有過失。太王謀事遷徙，必與太姜。君子謂：太姜廣於德教。

太任者，文王之母，……王季娶為妃。太任之性，端一誠莊，惟德之行，及其有娠，目不視惡色，耳不聽淫聲，口不出敖言，能以胎教溲以豕牢而生文王。文王生而明聖，太任教之一而識百。君子謂太任為能胎教。……人生而肖萬物者皆其母感於物，故形容肖之。

文王母可謂知肖化矣。

太姒者，武王之母也；禹後有莘氏之女，仁而明道，文王嘉之，親迎於渭。……旦夕勤勞以進婦道，太姒號曰文母，文王治外，文母治內。太姒生十男，長伯邑考，次武王，次周公旦，次管叔鮮，……太姒教誨十子，自少及長未嘗見邪僻之事。……

頌曰：周室三母，太姜任姒。文武之興，蓋由斯起。太姒最賢，號曰文母。三姑之德，亦甚大矣。[27]

　　從這段史籍傳說可知，太姜、太任和太姒，是周室三代國母，其在時序上就可能有六、七十年的時差。在太姜教導王季成才之際，肯定還沒有文王武王，也沒有太任，更勿論太姒了。太任善守胎教，太姒以能教十子皆成才並明於治內而受譽。然而這些史實細節並沒有在圖畫中得到直接的反映，我們所看到的三「太」是三位服飾容貌相似，面相慈詳，帶著微笑看覷其子的老太太（太姜看著王季，太任目矚文王，太姒則眼望武王）。這幅圖畫以三位老太各自與其侍立著的兒子自成一組，形象地說明三組母教關係；將三母及王季、文王、武王同置一室則表明三母對周室之興的貢獻。這種處理自然服從於《列女傳》將三人同提同頌的題意，畫家沒有表現三太的代際差異，沒有選取太任的胎教行為，太姒的教育子女等細節，而只構思三代母子同處一室的場景，母坐子侍的概念化類型化的構圖處理顯示了為母者的尊長身分，表現人們心目中理想的「母」儀範式。這種畫面處理是對歷史時間的消解，創造出的是有益於傳達母教儀範、符合象贊內容要求的「畫面時空」。

　　同書的明刻本比宋刻本人物造型、動態、衣飾冠佩和勾線更為考究，藝術水準顯然高於宋本，不過在造形的史實處理上同樣繼承了宋刻本的「畫面時空」處理方式。此書畫面是縱軸規格。「周室三母」畫面上部堂室中央端坐著太姜，泰伯、王季侍候左右，一付周室祖母氣派。畫中部有一堵院牆分隔上下，院門外左邊恭立著太姒，身邊侍立著尚年幼的武王；右邊坐者為太任，旁立著頭戴王冠的文王。這幅畫中的太姜面相稍老，太任則顯年輕，而太姒則一付少婦之容，以此區別周室三母的年輪代際。然其同處一個空間時

───────────

27　《古列女傳》，清翻宋刻本，卷一頁 5。

段中，以母子關係各為一段的分隔形式，仍然服從於《列女傳》表彰「母儀」的訓誡需要。這種「畫面時空」的創製，既符合於史實的母教情節，又沒有完全忠實於歷史真實，而是在史實的時空點與畫面時空點之間尋求一種平衡，進而傳達出其倫理意義。觀念化的「畫面時空」就是這種平衡的產物。

這種通過「畫面時空」的再營造來處理畫像與史實關係，達到宣教勸諫意義的造形手法，在直接對帝王規諫的故事圖像贊中表現出更明顯的倫理觀念性。明代大學士張居正和呂調陽所編繪的《帝鑑圖說》就是出於「前王之遺軌，後王之永鑒」[28] 的考慮而直接為萬曆皇帝參鑒的「故事圖像贊」樣式。其中有「葺檻旌直」一節，敘說了漢成帝時朱雲冒死進諫的故實：

> 上雅信愛禹……故槐里令朱雲上書求見，公卿在前，雲曰：「今朝廷大臣，上不能匡主，下無以益民，皆尸位素餐，孔子所謂『鄙夫不可與事君，苟患失之，亡所不至』者也！臣願賜尚方斬馬劍，斷佞臣一人頭以屬其餘！」上問：「誰也？」對曰：「安昌侯張禹！」上大怒曰：「小臣居下訕上，廷辱師傅，罪死不赦！」御史將雲下，雲攀殿檻，檻折。雲呼曰：「臣得下從龍逢、比干遊於地下，足矣！未知聖朝何如耳！」御史遂將雲去。於是左將軍辛慶忌免冠，解印授，叩頭殿下曰：「此臣素著狂直於世，使其言是，不可誅；其言非，固當容之。臣敢以死爭！」慶忌叩頭流血，上意解，然後得已。及後當治檻，上曰：「勿易，因而輯之，以旌直臣！」[29]

這段史實是頗具有戲劇性的帝王納諫事例。張禹受寵——朱雲進諫——帝怒——御史拉雲——檻折——朱雲被拖出——辛慶忌叩首血諫——換檻與修檻，這是整個事件的基本情節過程，其中高潮當在朱雲折檻的剛烈，辛將軍跪諫以血的慘烈，並通過其「直臣」本色以說明君王要能納諫。然而在「葺檻旌直」圖中[30] 這一事件的史實的激烈性卻被畫家予以了重新的組合和修正。此畫面中，漢成帝坐於宮殿龍坐之上，身微前傾，在傾聽辛慶忌跪諫之語。

28　明・陸樹聲，圖說敘，《帝鑑圖說》，明萬曆年刊本，前敘頁 2。

29　司馬光，《資治通鑑》卷三十三，孝成皇帝中，北京：團結出版社，1997，頁 199。《漢書・朱雲傳》也記其事。

30　張居正、呂祖謙編，《帝鑑圖說》，明萬曆刊刻本，頁 72。

身邊左右各有二名朝官，其中當有安昌侯張禹。辛慶忌跪在宮殿外臺階下，俯身抬首拱手諫言，其官帽落於地；其身左臺階邊有護檻，朱雲抱一檻柱執拗不走，有二員御史用力後扯。畫面左下方有兩員武侍守護皇宮大門。整個構圖以宮殿的二個進落為軸安排人物場景。這裡，畫家打破事情發生的前後順序，而將其集中於一個共用時空中：據史書記載，辛慶忌進諫應該是在朱雲被拖出去之後，在這裡卻與朱雲同時出現於一個畫面中；朱雲將檻折斷，這裡也沒有畫出；成帝本是憤怒的表情，在此變成了耐心傾聽的神態；辛慶忌叩頭直諫的姿式，被俯跪進言的常態所取代。在此，作者已經通過一個「畫面時空」的營造，把本來很「激烈」的場面弱化成為了一個體現帝王能容臣言的善於納諫事件。這樣的畫面時空處理，是完全從體現帝王善於納諫、能容臣下直言的規鑒目的出發而做出的對史實的修正。畫面的中心視域在於辛慶忌和成帝之間的對話呼應，人物之上的題榜只有成帝、辛慶忌和朱雲，張禹則根本沒有標出，因為在這個納諫與進諫的主題中，張禹的出現只會削弱主題表現力度。朱雲的抱檻，是為了使這個納諫主題不至於與史實有脫節過遠的感覺。折斷檻、辛慶忌叩血、成帝大怒等激烈的場景被有意地淡化，「而以較和緩的氣氛去呈現君主能體諒臣下的忠直，而容忍不得宜的批評的理想狀態。這個理想狀態才是以『折檻』為『規鑒』所希望達到的目的。」[31] 這種淡化的處理，對君主的美化和對戲劇性「高潮」的有意弱化，顯然考慮到了其畫像是為帝王直接取鑒所用，因而要避免出現那些引起帝王反感的畫面而影響規鑒效果。

　　張居正等所監製的《帝鑑圖說》顯然也考慮到了為帝王接受的目的及維護君臣尊卑的倫常，所以在繪畫史實上往往從理想的觀念狀態去營造一種「畫面時空」。張氏所編的「葺檻旌直」這一圖贊基本上承續了南宋院畫家的〈折檻圖〉（現藏於臺北故宮博物院）中「畫面時空」的理想化造形處理方式。體現出在形式構圖和造形處理上較肖像畫贊樣式複雜得多的倫理規範和功能觀念考慮。這正是故事圖像贊樣式在處理歷史真實與「畫面時空」中的倫理要求和意義傳達的複雜性所致。

31　石守謙，〈南宋的兩種規鑒畫〉，《藝術學》（臺北），第 1 期（1987.3），頁 27–28。

2. 人物造型的類型化和儒家倫理綱常的整一化

儒家思想是以仁為中心構建的倫理政治性的哲學體系。孔子在創立儒家學說之時，就很重視建構一種切合統治者的實用倫理原則。他在回答弟子關於當政者首先要做的一件事是什麼時，毫不遲疑地說：「正名」。他所要正之「名」，就是「君君、臣臣、父父、子子」的尊卑主從倫理規範，如《大學》所說：「為人君，止於仁。為人臣，止於敬。為人子，止於孝。為人父，止於慈。與國人交，止於信。」[32] 儒家認為君臣父子夫婦昆弟朋友這五倫，是「天下之達道」，是「天下所共由之路」。[33] 所以儒家非常強調由孝而及於忠，由家庭倫理而推之於君臣忠孝的政治倫理，所謂「君子之事親孝，故忠可移於君；事兄悌，故順可移於長；居家理，故治可移於官。」[34] 從這種思想出發，儒家設計出了「君為臣綱，父為子綱，夫為妻綱」的「三綱」和「仁、義、禮、智、信」的「五常」，用以「張理上下，整齊人道」。[35] 儒家把這種倫理規範普遍化絕對化，用以要求每一個人，用以維護封建社會等級尊卑貴賤的秩序。在這種情況下，個人的自我實現和個性發展，實際上已經被以社會普遍性倫理規範為行為目標和評價準繩的儒家思想給否定了，留下的只有普遍性的禮樂名教。這就顯示出儒家以群體淹沒個體的道德一律化特質。[36]

這種以尊卑等級觀念來評判、衡量一切的倫理一律化傾向，是深入封建社會每個角落和每個人心中的不變之「天理」和神聖戒律。在這種倫理化的「天理」、「人道」意識的宣傳、規範、影響下，人們對於不同階層人際關係也形成了類型化概念化的「想像」。也就是說人們在長期的儒家倫理對不同階層不同類型人群的名分意識教育下，形成了一種習見性的、類型化的角色認定。我們把它稱之為「理想角色認定」。當然，這種「理想」並不符合今天人們在自由平等民主人權下的人倫想像，而是在封建等級制度和尊卑名

32　《大學章句》，朱熹，《四書集注》，長沙：嶽麓書社，1985，頁 8–9。

33　《中庸章句》，朱熹，《四書集注》，長沙：嶽麓書社，1985，頁 30。

34　〈孝經〉廣揚名章第十四，見明・江元祚訂《孝經大全》，影印本，濟南：山東友誼書社，1990，頁 146–172。

35　〈白虎通義・含文嘉〉，楊朝明等，《儒家文化面面觀》，濟南：齊魯書社，2000，頁 100。

36　關於儒家的道德整一化特質，可參見陳衛平，《孔子評傳》，南寧：廣西教育出版社，1997，頁 88–98。

分意識下形成的合乎封建倫理綱常的「理想」角色模子。例如皇帝，在皇權
神授和君主至上的意識薰陶下，加以皇宮等級森嚴下形成的神秘色彩，人們
心目中典型的皇帝就是具有法天相地的面容，龍袍冠冕、威儀凜然、高不可
攀的類型化形象；這種形象是適應於自董仲舒以來封建統治者逐漸把君權神
聖化絕對化的現象的。婦女則是一個「未嫁從父，既嫁從夫，夫死從子」的
溫良貞順、語言婉娩、謙恭嫻淑的卑弱形象。丫環僕從則是一種忠心主人、
自卑言遜、目無邪視、逆來順受的下人典型。雖然現實生活中存在著多少有
別於這種典型形象的具有不同個性的君王、大臣、婦女、下人，但是長期的
封建等分規範的宣傳使得人們總會把不同的人群加以類型化的概括，認同這
種「理想化」的角色形象。這正是儒家倫理名分整一化的產物。

圖 44 南宋·〈孝經圖〉 遼寧博物館藏

　　畫家們的創作同樣受到了儒家這種整一化倫理規範的制約。郭若虛對不
同類型人物的造型就提出了一個標準的模式，體現出與儒家整一化道德化規
範人物相一致的類型化造像原則：

> 畫人物者，必分貴賤氣貌，朝代衣冠；釋門則有善巧方便之顏，道
> 像必具修真度世之範，帝皇當崇上聖天日之表，外夷應得慕華欽順
> 之情，儒賢即見忠信禮義之風，武士固多勇悍英烈之貌，隱逸俄識
> 肥遯高世之節，貴戚蓋尚紛華侈靡之容，帝釋須明威福嚴重之儀，
> 鬼神乃作醜魖馳趡之狀，士女宜秀色婑媠之態，田家自有醇甿朴野之
> 真；……[37]

37　郭若虛，《圖畫見聞誌·論製作楷模》，俞劍華編《中國畫論類編》，北京：人民美

　　「故事圖像贊」的造象特徵不僅有依據圖贊立意和功能傳達需要的「畫面時空」創造法則，而且也體現出了傳達封建倫理等分意識，切合人們典型想像的「類型化」、「理想化」人物造形原則。虞舜是古代傳說中的「五帝」之一，在時代上還處於飲毛茹血的原始社會，雖為「帝」舜，也不可能有後代秦皇漢武唐宗宋祖這般的神聖堂皇。然而，如果我們塑造的虞舜只是一個身著布衣短褐的酋長，那麼這就不合於儒家和史家對舜帝的德行和地位的神聖推崇，也不合於儒家「尊帝王」的君臣規範。所以在〈虞舜二妃〉[38]圖中的帝舜，就著皇冠衣袞袍，一派王者風範；雖然此圖主要是贊娥皇女英，但舜做為帝王，仍被置以顯著位置；作為主角的二妃卻布衣紫髻，籠袖搭手，侍奉於舜母兩側，人物比例也小於帝舜。這既顯示出二妃不以天子之女而驕恣，猶謙謙以盡婦道的「以尊事卑」形象，同時又宣傳了「尊王隆權」和「男尊女卑」的倫理教條。同樣的情形也出現在「周室三母」圖中。太姜、太任和太姒雖同處一室，卻都在不同的區段中居於主位，太姜坐於堂上，旁邊王季侍立；太任坐於宮門右側，旁立著留著鬍鬚、頭戴通天冠的文王；太姒因輩分低則立於宮門左側，旁邊立著年尚幼稚的武王。而圖中的武王也手持象徵王權的玉笏。這樣的處理，既顯示出符合人們心目中的子孝母慈的倫理形象，又不違人們對文王武王的天子形象的認同。畫家以這樣的造形處理來貼合人們理想中的類型化想像，表達儒家名教觀念。

　　對母教子的類型化處理，在子非天子王侯的情況下，又是一個範式。如明本《古列女傳》張湯母（卷八頁七）、雋不疑母（卷八頁九）、楚子發母（卷一頁二十二）、晉范氏母（卷三頁十七）等都是母親端坐於堂上，兒子在屋外躬身候教。這裡的兒子因為沒有帝王身分，就被處理成書生模樣。還有的圖畫根據情節畫成武士樣，而且持卑微侍立狀，而不是如武王文王昂然立於母旁。這種造像中雷同成分很多，其中當然有畫家和刻工因同一範模易於繪刻的便利考慮，但是也不能否認這種有所雷同的典型化圖式，在表現母教子的女誡內容上，是頗合儒家對母儀子孝的倫理規範和人們基於此的母教模式的慣常化理想化「想像」的。

術出版社，2000，第二版，頁 57。

38　漢·劉向，《古列女傳》，明萬曆刻本，卷一頁 1。

　　這種類型化理想化的造形特徵還表現在人物形象塑造上不求形貌神態性格的個性，而形成同類型人物姿式表情與面相造型上缺乏個性的雷同。在這一圖中可用的圖相，在另一場合仍然可以換上新題榜而再用。例如宋人所繪的〈孝經圖〉[39]等就有這個特點。圖為長卷，分段以楷書題《孝經》原文於畫右，表明其以訓鑒為要旨的立意。其中「天子章第二」段中所繪的五位宮中侍從，和「事君章第十七」段中的五位朝臣，都在衣飾和容貌上大同小異，使人從衣著面容上就可以將它們歸併於一類。《孝經》事君章原文為：

> 子曰：「君子之事上也，進思盡忠，退思補過；將順其美，匡救其惡，故上下能相親也。《詩》云：「心乎愛矣，遐不謂矣？中心藏之，何日忘之？」」[40]

　　此段經文，沒有《列女傳》那樣的具體故事情節和人物，而只有孔子的抽象教誨。圖畫者只有根據文義設想君臣關係的場景。這幅作品中，皇帝坐於有屏風的龍榻上，左右各有一位大臣恭手侍立，堂下階前各有兩員當值朝臣執杖肅立，右邊偏殿內有一大臣坐著思過。除天子身著大紅龍袍外，五位侍臣皆身穿青色朝服，頭戴官帽，容貌相類似。由於沒有實際存在的個性化人物，作者充分利用了類型化的造像處理手法，通過衣著、面容、表情上的歸類，將君臣之間本來就存在的因每個大臣個性地位身分等不同而帶來的複雜關係，在此圖中簡化為作為「類」的臣子與作為「類」的君主（在此只是孤家寡人的單一例的「類」）之間的君尊臣忠的侍奉關係。

　　事實上，即使是那些有具體的個性人物出現的「故事圖像贊」，畫家們也仍然是以類型化的方式來處理複雜的人物關係，構造畫面形象。例如《人鏡陽秋》中的「明恭王皇后」圖中的六位解衣的宮女，不啻就是一個模子造出的孿生姊妹。而坐於宋明帝側後的王皇后，雖然表情稍異於眾宮女，但其面相、眼形、鼻子、櫻唇卻與宮女大同小異。這種在形貌上對年輕女子的「歸類」化造像，實際上反映了當時人們關於女性美的共同審美標準。《北西廂

39　《中國美術全集》繪畫編兩宋下，北京：文物出版社，1988，頁 50–51。

40　《孝經》事君章第十七，江元祚訂，《孝經大全》，影印本，濟南：山東友誼書社，1990，頁 153–154。

記》中有一幅插圖，可以說較典型地反映了明清時代的美人標準：柳葉眉、丹鳳眼、櫻桃小嘴、瓜子臉型。在《古列女傳》故事像贊中「馮昭儀擋熊」和「班婕妤」兩段中的漢元帝和漢成帝形象則在面相上也幾乎相同，如果沒有題榜標明，很難看出兩位皇帝的差異來。而事實上，兩位皇帝是有個性差異的。

圖 45 明・謝環〈杏園雅集圖〉 鎮江博物館藏

　　這種類型化的處理人物造像方式，在中國古代仕女畫中幾乎是一種普遍現象。當然，每個時代由於人們審美標準的不一，所形成的類型化美女，或「白馬王子」的形象也各自有別。如魏晉時的「瘦骨清相」，南朝張僧繇的「面短而豔」，唐代並延續於北宋前期的「曲眉豐頰」樣式等。宋人的〈宮樂圖〉，描繪的眾宮女，在臉形、眼形、嘴形和髮式、身材等描繪上就是同一個模式所出，運用了類型化的造像原則。當然，這並不能表明中國古代畫家沒有寫真，沒有注意人物個性神采的刻畫。自顧愷之提出「傳神」主張以來，有關人物畫特別是肖像畫要傳像主之情性氣質、音容笑貌的言論不絕於代，蘇東坡、陳造、王繹等可謂其代表。顧愷之畫的〈列女仁智圖〉，在人物個性刻畫上有極高的水準。如有的論者所說的，六朝時代與漢代區別就在於六朝畫家特別注重對人物神態風采的刻畫。[41] 一直到宋元明清各朝代，那些寫真的人物畫作品，仍然描繪出了人物的個性生命力。但是在中國畫的發展中，確

41　李澤厚、劉綱紀，《中國美學史》第二卷上，北京：中國社會科學出版社，1987，頁445–446。

實也出現許多人物畫的類型化描繪的現象,即使如閻立本的〈歷代帝王圖〉,所描繪的帝王,據史而出,充分注意到史書記載中的帝王性格氣質和外貌區別,但是陪侍帝王的大臣、內宦,卻如出一爐。顧閎中的〈韓熙載夜宴圖〉塑造了許多充滿個性風采的人物,如韓熙載、永明和尚等,但是吹簫的一組歌伎,雖然衣飾色彩有異,動作稍變,但其大形相貌卻在伯仲之間。唐寅的〈孟蜀宮妓圖〉也是一種類型化的造像處理。顯然,這不能以畫家缺乏生活寫實的表現能力來解釋,而是畫家出於繪畫主題立意需要做出的造像選擇。例如閻立本的〈歷代帝王圖〉卷,畫十幾位帝王像,以備人君資鑒。陪侍皇帝的近臣內宦,不過是為了襯托君主的威儀隆尊,或者襯托出昏君的懦弱無能、荒淫誤政等。我們注意到,〈歷代帝王圖〉中有宏圖大略的明君賢主,如漢昭帝、魏文帝、吳主孫權、晉武帝、北周武帝、隋文帝等都由內臣陪從,內臣表情也多有勇毅之狀。而崇道教的陳文帝和陳廢帝卻由宮女陪從,亡國之君陳叔寶雖由一男宦陪從,但侍者卻和其主一樣顯得形神怯懦、猥黯無光。這裡無疑寓有褒貶之意。幾組帝王身邊的侍從一比較就會發現他們之間在容貌上幾乎無大差別,如出一轍,這顯然是為了突出以歷代帝王為鏡的借鑒立意而有意將陪侍內臣類型化,從而減低觀者對他們的關注程度。

　　〈歷代帝王圖〉的創作宗旨在於王者「史鑒」,所以它還要「據史而出」,充分表現出各個帝王形象個性上與史實的一致性。所以它在圖畫的類型化處理上並不徹底。而故事畫像贊樣式的宗旨卻是「倫理之鑒」,即它是通過故事和行為來告訴觀者做人的規範,它所敘說的故事重心不在於人,而在於由人的行為所承載的儒家倫理意義。故而「故事圖像贊」在人物造型處理上的類型化比〈歷代帝王圖〉這樣的類似肖像畫的規鑒圖更為徹底。其徹底到了不僅可以將大臣、僕人、宮女等予以類化表現,而且連皇帝也被如此處理。當然,如前所說,這種類化,並不是畫家任意妄為,而是根據儒家倫理觀念、圖像教化寓意和觀眾長期形成「理想角色認同」所作的藝術概括。

　　畫家類型化處理的各類人物形象,不僅在類別上形成了體現上下尊卑貴賤的等級名分意識,而且在細節刻畫中也往往有著符合於儒家倫理觀念的實際內容。比如婦女形象,在故事畫像贊中,包括侍女,往往垂手而立,低眉

端坐，很少出現手舞足蹈、行為無度的姿態，這表現了儒家所要求的恭順、謙卑、貞靜、嫻淑的「婦行」。中國古代仕女畫，面部表情上往往處於控制狀態，櫻唇始終是抿著的，沒有大悲大喜或歇斯底里，這是封建倫理要求婦人慎於辭令、端正肅穆的「婦容」，以免「失容於它門，取恥宗族」[42] 的形象體現。在衣著上則講究端正儀容，不露體於外，不張揚身體性徵，所以類型化了的女性形象，也往往身著長袖窄領裙服，只有面部露於外，幾乎沒有胸部乳房隆起的性徵表現。這又與儒家對於女性的行為儀態的禁錮式的禮儀規定有直接關聯了。

圖 46 明・〈皇都積勝圖〉 中國歷史博物館藏

《人鏡陽秋》中的〈明恭王皇后〉一圖，可以讓我們較直接地看到「故事圖像贊」中的儒家倫理觀的滲透。

> 明恭王皇后，諱貞風，……上（宋明帝劉彧）常宮內大集，而裸婦人觀之，以為懽笑。后以扇障面，獨無所言。帝怒曰：「外舍家寒乞，今共為笑樂，何獨不視？」后曰：「為樂之事，其方自多。豈有姑姊妹集聚，而裸婦人形體。以此為樂，外舍之為懽適，實與此不同。」帝大怒，遣后令起。后兄揚州刺史景文以此語從舅陳郡謝緯曰：「后在家為懦弱之人，不知今段遂能剛正如此。」[43]

42　班昭，〈女誡〉，范曄，《後漢書》卷八十四，北京：長城出版社，1999，頁 563。

43　梁・沈約，《宋書》卷四十一，北京：中華書局，1974。頁 1259。

　　按照史實記載，宮女們顯然已經脫光衣裙供眾人耍樂。但是，如果把光著身子的宮女畫於圖中，一是不符合儒家女不露其體的婦德規範，二則也使得這個畫的鑒戒教化價值消彌於宣淫的暴露之中。所以從圖畫教化的儒家立意出發，作者只畫了幾位宮女將衣脫至肩部的場面以示其意，宋明帝則在色迷迷地望著六個正在脫去外衣的宮女，宋明帝身後兩個隨侍女官也扭頭觀看，惟有王皇后一人端坐於宋明帝身後，背向宮女，以扇遮面。這種對比，把王后「目不邪視」的女德襯托了出來。顯然，這種畫面細節處理是出於繪畫教化功能的考慮，其中固化著儒家倫理觀念。我們可以設想一下，假如此畫不是出於規鑒目的，而是如《肉蒲團》、《燈草和尚》等意在挑起讀者感性慾念的書籍，其插圖的處理決不致如此遮遮掩掩了。

　　根據儒家倫理規範和尊卑等級意識而創作的類型化造形，顯然比較好地傳達了儒家在倫理政治建設中的整一化的思想規範，體現出故事畫像的配贊、傳、經史文字的立意所在。這樣就使得畫家的類型化畫面、儒家的整一化的名教規範和觀眾基於意識形態宣傳的人物「理想角色」的歸屬三者聯通起來，形成了共鳴。這就是類型化概念化造形處理的教化價值。

（四）史傳贊文的補圖作用——不可或缺的一環

1.類型化下圖像表意功能的無力

　　類型化概念化造像手法是為了符合和體現儒家社會的倫理名教觀念而設計出來的。然而問題的辯證性就在這裡，一旦類型化手法的運用走上了極端，又會走向其反面：無力充分傳達畫面的教化勸戒意義。這種極端類型化在表達上的無力，首先就表現在畫家在相同母題的運用中雷同性過多帶給觀畫者的乏味感，使得那些具有鑒戒價值的歷史事件和人物的個別鮮活性在畫面中幾乎完全喪失。特別是在宋以後印刷業發展起來，故事圖像贊式的圖書刊刻多了起來，畫家相類故事的圖繪增加，使得其在故事圖贊繪製時更多地依靠類型化和概念化的人物與情節處理原則，這就更強化了同類型故事圖像在人物動態、表情和構圖上的雷同性。

　　這種以類型化淹沒人物情節個性的偏頗在宋本《列女傳》和明本《列女

傳》中都有其典型。例如表現母教子的主題中有漢張湯母、晉范氏母、楚子發母、雋不疑母、王孫氏母等。[44] 這些事件雖然同為母教，然所敘母者之性格、所面對之情事、所述之道理各有其特殊性，但是出於表現母教的立意，畫家給予了類型化的情節處理，結果形成了一種固定的表現程式：母親總是坐於堂前，端肅正言；兒子則立於屋外，躬身受教。這種處理，把母親置於畫面的主體地位，正襟危坐，體態端莊，與兒子的謙恭受教的神態和身姿形成對比，突出了母範主題，使觀者一看可知母子之間的做人之道。這種圖像是母與子的教育母題中典型的樣式。正因為這種圖像在「母教」示意上的明白曉暢，與儒家觀念的貼合度較高，因而被畫家稍做變動而屢屢出現於類似母題上。「漢王陵母」一圖，只是讓恭卑聽教的王陵穿上了鎧甲以示其身分，而其身形和母親的神態姿式所構成的教與受的關係，與其他相類母題並無差別。這種造形處理的雷同已經成了一種可以在類此母題中隨處套用的模式；這種雷同的圖像所要傳達的歷史時空中的具體人物史實的個性活力幾乎喪失殆盡；活生生的史傳列女形象，在此轉化成為了只具有普遍性的母教意象。這種高度雷同的類型化，實際上已經成為了一種抽象的空洞的畫面存在。因人物情節的個性缺失導致了圖畫的審美吸引力的消退，《列女傳》欲借具體鮮活的形象感染力來勸戒觀者的意圖，也就缺少了一個真正可資利用的載體。

由此可見，「故事圖像贊」傳達教化倫理觀念的要求，創造出了高度類型化的造像圖式，而在圖式中越是要表達儒家普遍性倫理觀念，也就越需要類型化概念化的造形處理，結果造成圖像高度雷同，喪失掉了形象原本具有的「動之於情、發之於衷」的審美感動力，最後導致圖像的教化功能蒼白無力。形象化的要求卻導致了觀念的非形象化。

圖像達意的無力還表現在圖像本身「存形寫真」的取象能力上。圖畫是在二維視覺平面上表現四維時空中的事件的藝術。圖畫是一種靜態的存在，本身無法在時間中展開事件的全過程，只能截取故實事件的瞬間情節來提示觀眾對整個事件發展的認知。為了能夠使圖畫展現歷史時空轉換的豐富性，

44　事見《古列女傳》卷八，清翻明萬曆刻本。

中國畫家們創造了多視點透視的觀察
法和創作法，以及長卷式的規格。
但是圖畫像贊一般總是單幅圖配文，
無法做到連環畫式的時間空間切換和
連貫性描繪，所以它無法把贊文，特
別是史傳中所記的事件和人物交待完
整，以傳達其中的勸鑒之意。這是圖
像贊樣式的侷限性之一。即使採用長
卷式，在一幅圖中連續地把某某人生
平及其教子具體細節交待清楚，那麼
這個原先意在宣傳母儀的圖繪就可能
偏離成了對事件情節的刻意描寫和展
現。史實中的張湯母教子、子發母教
子等，都有多個情節連貫構成，具體
的一個個細節中隱含著普遍化的儒家
倫理理念；圖畫的功能就在於借這些

圖 47 明本《人鏡陽秋》插圖之一

情景傳達出儒家整一化的倫理訓誡。在進行圖繪之前，畫家在利用圖畫「存
形寫照」特徵上就面臨著兩種選擇：如實地表達還是理想式的類化表達。如
果把這個故事的每個細節過於寫實、連環畫似的集中描繪於一圖，則可能將
觀眾視覺體認的焦點專注於事件的戲劇性而偏離勸戒。如果採取儘量與史實
和人物個性一致的手法截取某個具體場景瞬間，也可能因這種瞬間情節的個
別性誤導觀者的讀圖意識。所以，圖像贊樣式的教化宗旨和圖畫本身的造型
侷限性，往往迫得畫家要尋求一種平衡以實現其功能，這種平衡就是弱化具
體人物與事件的個別性的細節真實描繪的「瞬間取象」，而以類型化的手法
造形構圖，也就是把個別性的情節轉化為普遍性的類型表現。顯然，故事圖
像贊中更為明顯的類型化概念化處理，是畫家突破圖畫二維表現之侷限以實
現畫像教化功能的舉動。然而這種類型化的處理，當過於極端時，卻可能導
致圖畫勸戒效果的蒼白無力。這時，圖像配贊（或傳、或頌）的作用就凸顯
出來了。

2. 傳贊、圖畫、觀眾三者的交互作用

傳贊文的作用最明顯地體現在補充這種類型化圖像達意不足的侷限上。如前所說，繪畫是以平面的靜止樣式抓取情節片斷構成畫面，而故事本身的展開有個過程，圖畫的達意傳情有賴於對這個故事的較詳細的瞭解。因此，以史傳或贊文配圖畫，是表達圖畫命意的重要補充。這是圖畫像贊樣式的規鑒功能發揮需要傳贊的理由之一。理由之二就在於圖像贊的類型化處理導致功能傳達的貧乏無力，需要傳贊文以豐富和釐正。在張湯母、范氏母、雋不疑母等基本類同的圖像世界中，人物個性與情節的豐富性被類型化觀念化的程式所取代。要恢復圖像所要傳頌的人物和故事的鮮活性，觀眾就必須轉到圖旁的「贊」「傳」文字上來。像與贊相結合的樣式，從儒家的教化功能目的來說，其重心在於傳贊所表達的內容。圖像是一種感性的引導和刺激，它的作用是有限的，無法直接把儒家名教倫理規範這樣的理性原則說出來，反而會使人們在對形與色的感性癖好中偏離對道德理性的體認。所以說，故事圖像贊的重心在於傳贊文。從這個意義上來看，我們似乎可以說，畫家們在描繪圖贊題材時所採取的相當雷同而乏味的概念化類型化圖式，是其驅使觀者進入傳贊文的禮教世界時的一種策略。平淡無奇的構圖，平鋪直敘的圖述，相同母題和同類人群的類似姿式，千人一面的面相和表情處理，簡略的道具性象徵場景，這些都最大限度地弱化了圖像色、形、情節的感性誘惑，而使無法讀通畫面內容細節的乏味的觀者把解讀之欲轉至傳贊之文上。顯然，故事圖像贊樣式中的人物與情節的類型化概念化，不是由於畫家沒有源自生活的寫真能力，而是畫家在此給觀眾設置了一個「套」，或者說一個觀畫路徑，它把意欲讀圖的觀眾推向了讀傳與贊的終端。這就是東晉庾闡所說「立像所以表德，而像非德之所存」[45]的潛臺詞：像非德之所存，德之所存在於所旌表的人；由此人而得益於心、方之於行，就須進一步再瞭解其人其事。圖像贊的作用就在於引導讀畫者由觀像而進於觀文。

把觀眾導向傳贊，並不等於說讓觀眾放棄圖畫的教育作用。傳贊的教化

45　庾闡，〈虞舜像贊序〉，謝巍《中國古代畫學著作考錄》，上海：上海書畫出版社，1998，13。

意義，在「圖像贊」樣式中，只有在與圖畫、觀眾的三位一體的交互作用中
才能顯示出其不可或缺的存在價值。在這裡，我們把觀眾作為這個三位一體
的交互結構中的積極能動的一環。因為在觀眾具體的觀畫過程之前，觀眾實
際上在心目中都有與畫像和傳贊有關的「閱讀期待」存在。這個閱讀期待的
形成，是建立在觀眾以往的審美經驗、倫理教育、政治觀念和生活閱歷等基
礎上的。這種閱讀期待的具體存在形式就是預先在觀眾腦海中形成的概括化
的內在視象圖式。我們前面所說的觀眾對某一類人如皇帝、相國、少婦、僕
人、侍女、樵夫等等不同階層人的一般性的（概括性的臉譜化的）心中意象
（理想化角色認同）就是這種內在視覺的體現。皇帝就應該是闊面垂耳、隆
鼻鳳眼、威嚴整肅的樣子；相國則是寬袍儀肅、慈面留須、忠正剛直的果毅
形象；良家婦女當是貞順謙卑、舉止有度、不苟言笑、孝姑從夫的賢智之貌。[46]
封建時代長期的儒家倫理原則的教條化宣傳，種種圖片、戲曲、話本等的形
象傳播，對自身生活中所見各類人等的棄去差異的類型化概括，形成了觀眾
在觀圖之前的「內在視覺圖式」。觀者往往是以這種內在視覺為「閱讀期待」
去同眼前所見到的圖畫人物故事樣式加以比較、加以附合來獲得對圖畫所要
表達的意義的理解和評價。一般來講，這個內在視覺圖式是概括性的抽象化
的。然而在對某個故事人物有具體的瞭解的情況下，則這種抽象概括的內在
視覺就開始與具體的人物類型、具體的倫理行為相聯繫而形象化個性化，他
會以自己的瞭解來重構畫家所提供的圖像，並形成自己心目中對這一人物事
件的新的類化的視覺圖式。只有通過具體的對贊文的認識才能使其抽象概括
的類化視覺具體化。畫家對人物故事圖的創作，事實上不僅要從題贊史實和
儒家倫理意義的傳達考慮，而且要從與觀眾的這種內在類化視覺圖式保持若
即若離的平衡關係來營構畫面。但是故事圖像贊樣式中對人物情節的過於平
淡化類型化的處理，往往在滿足史贊的儒家整一化倫理價值上傾斜過多，而
對於滿足觀眾把類化的內在視覺圖式豐富化的感性閱讀期待方面考慮較少，
這個任務的實現留給了與圖相配的經史傳贊。

46　中國戲劇中武將（武生、銅錘花臉）、書生文人（小生）、少婦丫環（青衣花旦）、
　　皇帝相國（老生）等行當的不同角色，就是一種臉譜化的形象，它是依據這種大眾對
　　類型化的理想角色特徵的認同而創造出來的。

　　傳贊的作用就是在畫面圖像過於類型化概括化而無法充分滿足觀眾的閱讀期待時，以蘊含社會政治倫理和經史內容的描述性文字，補充像贊圖畫主題表現上的簡單乏力，通過閱讀來對觀眾的圖像期待加以糾正和彌補。它提示起觀眾已知的故事梗概，對類型化的圖像畫面加以細節和情景豐富，並通過史贊撰述者的提示與評論，揭櫫出圖畫的教化意向。

　　在明本〈列女傳圖〉中，年紀相似的周室三母同置一室，除了身旁侍立的王季、文王、武王外（而且也沒有題榜表明身分），沒有更多的情節描寫和細節刻畫能夠提示和介紹三代母親教子成才的事蹟，更不用說其中所滲透的倫理訓誡了。只有三段相對分開的母與子並列組合，表明「母教子」這一抽象倫理概括，但並不能使觀眾辯明這一繪畫主題的具體教化含義。只有對圖下傳贊的細讀，才能豐富和糾正觀眾的模糊認識，將觀眾對圖畫誤讀所形成的「主觀時空」轉變為一種基於史傳讚頌解讀的「歷史時空」。在這個由讀圖進入到讀傳的過程中，超越了圖畫的簡單的類型化內涵的「三母訓誡」事蹟隨著閱讀期待的滿足而具體化、明確化；原先單調、概括、平淡的類型圖畫，也就逐漸富有了生氣和個性光彩。觀眾原先的閱讀期待，同樣因讀文與讀圖的不斷轉換和互滲，而使得將傳贊文中的具體人物情景和倫理意義添加進了觀眾的內在視覺中而滿足了其閱讀期待。

　　因此，圖像贊樣式中的傳贊文字，以其提示圖意、填補畫面、使類化倫理觀念具象化的作用，同觀眾的內在視象和閱讀期待、圖像的概括化類型化造形一起，交互作用，共同實現著「故事圖像贊」樣式的倫理規鑒功能。

　　3. 圖像賞悅價值的旁溢與經史傳贊的平衡功能

　　故事圖像贊通過把故事中的各類人等加以類型化的描繪，尋求圖像傳情達意作用與傳贊宣教思想、故事史實之間的一種均衡。這種類型化，實際上就是基於人物倫理名分觀念及其在社會秩序中「應該」狀態的一種審美理想化。例如朝中大臣，按其身居顯位、決策關係民生的地位和作用，按照儒家對大臣的倫理要求，它就「應該」是忠誠、博雅、穩健、老成、幹練、睿智的理想形象。婦女則應該是一幅端莊、柔順、謙恭、賢慧、通達、坐立有度、言行不苟的「有教養」的美好形象。因此我們可以說，封建社會中的故事圖

像贊式的人物形象體現出一種儒家觀念和封建規範下的「理想化」的追求。
這種追求，實際上是對人物的「社會美」的追求和塑造。但是對人物形象的
過於理想化的類型塑造，也可能誘發一種唯美化傾向的產生，例如著意刻畫
畫面中的理想的女子，如果都按照社會公認的綱常倫理和男性欣賞尺度塑造
為「標準的」美人，這就可能致使畫面表現中滿足眼目感官享受的審美愉悅
性因素過分膨脹，而妨礙故事中的教化內容的表達。即使是意在規諫的圖畫，
由於畫家和觀眾天生的「愛美之心」，也會使畫面中的唯美性因素過於凸顯：

> 宋宏，字仲子，京兆長安人也。宏當讌，見御座新屏風圖畫列女，
> 帝數顧視之。宏正容言曰：未見好德如好色者。帝即為撤之。[47]

　　漢代非常重視有益於倫理教化規鑒的古代賢聖、功臣烈士、孝子節女等
題材的繪畫表現，在宮廷中有壁繪傳統。在賜宴眾臣的場所置放的屏風畫，
所畫列女，不可能是明目張膽地直接表現女子冶豔美貌為宗旨的炫目之作。
這裡的宮中列女圖，可能仍然是以賢妃順女等題材和名義繪製於「公眾場所」
的。[48] 然而畫工們顯然投帝所好，過分渲染圖畫中的唯美的感性成分，從而
造成皇帝因其美麗誘人的形象而「數顧視之」，在大臣面前失態。同樣，在
立意規鑒的《人鏡陽秋》中的「明恭王皇后」一圖中的眾宮女，被畫家描繪
得豐腴性感，嬌羞可人，頗具誘惑性。顯然沒有宋刻本《列女傳》中女子形
象的美而不豔、美而不邪，表現出一種袪除人的感性慾念的「冷距離」。這
或許是與宋代理學家宣傳「存理滅欲」思想下宋代畫學中普遍的「去欲」思
想有關。[49] 而在明代中後期逐漸興起的沖決網羅、直發性情的思潮，或許也
影響了畫家的表現趣味，在不自覺中就把意在鑒戒的類型化圖式引向了唯美

47　清程之楨輯，《人鏡類纂》卷三諷諫，清同治年刊本，頁八。此事亦載於《後漢‧宋
　　宏傳》。

48　《後漢書》卷十下〈順烈梁皇后傳〉中講梁后「常以列女圖畫置於左右，以自監戒。」
　　由此可見，史傳中講「列女」一詞，源自於劉向《列女傳》，其意指的是那些合於儒
　　家女誡規範的節婦順女典範，或令人起戒的「孽嬖」，是出於鑒戒目的的代詞。畫於
　　屏風的「列女」，又處於公共場所，當是意在勸戒的眾列女。

49　關於宋代理學存天理滅人欲理想對於宋代畫學的影響，以及其在畫家作品境界格調中
　　的體現，可詳見朱良志《扁舟一葉——理學與中國畫學研究》，合肥：安徽教育出版社，
　　1999，頁30–35。

的感性誘發之門。

　　不僅是在人物形象描繪的情趣上會出現感性唯美成分的過分膨脹，在對具體的故事情節和場景的選擇與表現上，也會出現過分關注於其中的抒情性唯美性因素，從而顯出取悅耳目賞玩的價值取向。這同樣使得故事圖像的倫理價值萎縮。從出土於洛陽的〈石刻棺孝子畫像〉[50]就可以看到這一點。畫像以陰刻減地手法表現孝子故事，每幅圖上以山石樹木為背景，將三組不同的故事既相分開，又通過背景統一在一個圖面中。圖中祥雲、山脈、柳枝雜樹、樓閣等等以非常精美的裝飾形象處理，而且占據畫面的大部分位置，而孝子故事中的人物則掩映在非常華美精緻的背景叢林中。顯然，對背景中的山石林木流雲等的過分精刻與渲染，表明作者在借孝子故事來表達自己的唯美性偏好，以致蔡順等孝子故事情節成為了這些唯美的抒情場景與情調表現的噱頭。顯然，就其立意教化的主題而言，這是一種「搶眼」。

　　就故事圖像贊樣式而言，因抒情性唯美性因素而影響畫面勸鑒立意的典型事例就是馬和之的〈詩經圖〉。馬和之所繪諸種〈詩經圖〉，在當時和後世都被譽為以經史圖畫來傳達規鑒教化宗旨的君臣合作畫和故事圖贊樣式的典範。然而，就其圖畫本身要表達的勸戒意義來講，有些圖繪並不能成為「典範」。因為馬和之圖繪《詩經》圖中的抒情性唯美性因素超過了對經史的規鑒性內容的傳遞，因此如果從故事圖像贊樣式的功能和立意上講是不充分的。何以這麼說呢？首先可以分析它的畫面效果。馬和之的詩經圖，大多數截取的是詩經中富有詩意的瞬間，如「陂澤」，描繪一位因思其「澤陂」美人而夜不能寐、輾轉不安的士人。外面是超超草澤，浩渺煙波，近處湖邊草屋中一文士側臥床榻，望著窗外無際的曠野。按照儒家對詩經的慣常的「詩教」說法，此詩意在表達君王思慕賢臣之情，規諫王者納賢。然而畫面中對抒情唯美情調的強調使得文人士大夫的自我賞悅與調養的主觀氣質溢於紙上，淹沒了對詩教內容的傳達。

　　另外我們從馬和之與高宗本人的具體情況也可以推斷出它們繪畫立意中

50　中國美術全集編委會編，《中國美術全集》繪畫編原始社會至南北朝卷，北京：文物出版社，1986，頁168。

對教化旨向的偏離。宋高宗趙構和他的皇帝哥哥徽宗趙佶一樣酷好書畫，是以能書懂畫而自矜的所謂「儒雅」皇帝。馬和之也並非沒有多少文化品味的院畫匠人，而是頗有文詞之才和儒雅之致的文臣。宋高宗在面臨金兵壓境、寶座不牢的情況下，順應潮流提倡繪畫的規鑒教育價值，親自與群臣唱和應酬。但是高宗對書畫的支持和鼓勵，雖然產生了南宋初年意在規鑒和抗戰的大量名作，卻仍然受到了後人的批評。主要一點就是認為高宗在國家危難、半壁江山失卻的情況下，卻沈耽於書畫來滿足其非太平之世的「太平之盛」。《四庫全書總目提要》的作者就把這種情況稱之為「捨本而逐末」[51]。這種酷好是在趙構任藩國時因根本不可能想到當皇帝而又深受北宋文教之盛影響下養成的一種性情之好[52]。南宋初年的情勢迫使他不得不順應民心，而一旦形勢穩定下來，他與臣下們的這種儒雅之好就會重新萌生。馬和之頗受高宗及之後孝宗的寵信，他和高宗應和的書與畫中流露著文人逸致和詩意的特徵。馬和之圖繪諸《詩經》圖畫，高宗親為之題，表面上看是高宗重視文教，內裡是高宗利用題詩或題贊，施繪畫的「潤滑劑」作用溝通君臣的政治手段，而在骨子裡，實則是高宗與馬和之等臣下的以畫事抒情自娛、文人唱和的本性體現。因此，在馬和之〈詩經圖〉的故事圖像贊樣式中，抒情的唯美的東西超越了、淹沒了其內容上的規誡性表達，也屬當然之舉。[53]

　　這就帶來了一種在堅持儒家教化立場者看來不能容忍的傾斜。以規鑒為題材的故事圖畫，卻在畫家的審美趣味上向感性形式要素和個體怡情的轉向中傾斜，導致主題立意表達上的無力。如果我們只看馬和之繪詩經圖「空隼」、「澤陂」等圖，只能感受到一些山林野逸和吟詠性情的文人畫寄意寫趣，而難以想到詩經題解的明教化主題，無法領會到作者是在表達儒家勸戒觀念。然而畫家又信奉儒家觀念，又在作有補於世教的主題畫，那麼如何實

51　「宋・高宗當臥薪嘗膽之時，不能以修練戎韜為自強之計，尚耽心筆札，效太平治世之風，可謂舍本而營末。」見清・永瑢紀昀主編《四庫全書總目提要》卷一百十二，海口：海南出版社，1999，頁581。

52　宋代畫家對繪畫中悅人耳目和情性的因素的關注超過了對繪畫意在勸戒的關注，是一種風氣，我們從米芾感歎古人圖畫意在勸戒，而今人務為奢麗就可以測到這種風氣之盛。特別是趙佶作為皇帝親自附庸風雅的上行下效之功，也會影響身為王子的趙構之性情愛好。

53　顧平安，〈馬和之及其〈毛詩圖〉〉，《藝苑》（南京），1998（1），頁39–43。

現這種即能滿足當時審美趣味的文人雅逸消閒之致，又不違當政者和儒家教化訓諭呢？這就要尋找新的平衡。這種新的平衡就是靠畫圖之右的題贊或經史傳文來達成了。當然這種平衡完全實現，還要依賴於觀畫者讀畫取向的選擇。猶如魯迅先生所說讀《紅樓夢》一樣，不同人有種種不同的讀畫取向。

馬和之和高宗所應和的這種新的平衡體畫贊式樣，被後世許多畫家，特別文人畫家們所爭相仿效，出現了不少臨仿馬和之〈詩經圖〉或類似的作品。這是因為馬和之處在文人畫由外在內容傳達向內在個性抒寫的轉向並逐漸成為主流觀念的時期，創造了一種在儒家教化觀念與文人畫自娛心態之間達到平衡的新的圖式。這種圖式意在文人性情自娛與圖畫鑒戒立意的一種調和：圖的抒情寫意性和傳贊文的鑒戒意圖的點題與彌補。它在一定程度上平復了畫家追求審美享受和性情自娛的文人畫意趣，與其儒家社會責任意識相衝突的內在不平衡心態。

馬和之體的新平衡只是形式上的實現，隨著元代以後文人畫思想在士人畫家中的廣泛被接受，並且逐漸在畫壇中占據主流地位，畫像贊體的圖式也開始完全衍變為文人畫應酬唱和的卷軸式樣，畫像贊體本身曾經據有的儒家教化主題的社會功能價值也完全被文人畫家以畫自娛、以畫寄情的個體自我實現價值所取代。這個過程主要是通過這樣三個轉變來完成的。其一，繪畫樣式和筆墨作用的變遷。形象表現由寫實為主向寫意為主過渡，筆墨則由輪廓線的塑形手段向筆墨趣味的獨立表現意義過度。畫像贊體作為以古賢名士之形象和歷史故事等向人們傳達其中寓含的倫理教化意義的樣式，必須把人物故事的內容表達放在首位，因此，畫像贊圖式往往是取工筆彩繪或白描等更適合「傳移模寫」的客觀寫實樣式，這裡雖然不能否認用筆用墨中的風格，然而從總體上講，其中的筆墨色彩等是作為技術性因素起作用的。而在明清人的文人畫題詞唱和樣式中，採用的卻是更能夠自由抒發文人們不羈形似、務在放逸的寫意畫體。這裡，筆墨不是作為造形語言為題材內容服務，而是作為傳情達意、體現畫家雅俗清濁品格的主要載體相對獨立存在於繪畫中；筆墨成為文人自標清節的對象物。

其二，畫贊體樣式由畫外配文，發展到文人畫家的畫內題詩應和。古代

畫像贊體往往是「左圖右史」，或「上圖下文」式樣，文人畫家們適應其清介不羈的自負，狂放自然的個性，隨意放情的揮灑，徹底突破了這種圖贊樣式的體格限制，出現了一人或多人作畫，眾文友名流在畫中題詩錄文這樣一種不羈圖格、書畫合璧的長卷體，這是一種文人雅集、以詩書畫會友的特有形式。

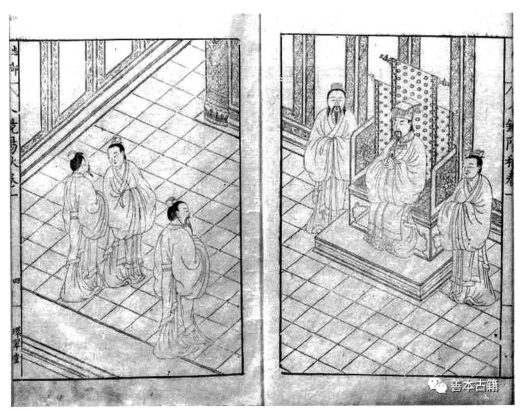

圖 48 明本《人鏡陽秋》插圖之二

　　其三，史傳詩贊的書體之變。傳統畫像贊體，是同公眾教育有關，故而其書體往往採取楷、隸、或行楷等易於識認的書寫體，文人畫家的長卷題詩吟詠，往往以行書、草書等書體為之。這種書體的變化，不只是書體樣式的改變，也反映出其中的藝術旨趣和藝術本質觀的嬗變。畫像贊以正書文體書寫，表現出古代畫家以繪畫內容主題表現及其外在傳達功能為重的教化藝術觀；而文人畫家以行草書體為之，說明文人畫中的書法品味重於經史內容的表達。它要通過書法筆意，見出書寫者的才情氣質和清介品行，這就折射出

文人畫家對與繪畫相關的文字內容的大眾化傳達意圖的漠視，對繪畫補益世教的責任意識的淡化。

經過這種轉變，畫像贊體的教化功利價值也就完全被文人畫的自娛寄情價值所取代了。不過這種轉向，並不等於說在元明以後，出於政教目的的故事圖像贊等樣式就不再存在了。只是就這個時代繪畫思潮和繪畫主體而言，文人畫的畫中題詠已經取而代之成為畫壇時興樣式了。

二、花鳥圖式的倫理性鏈結

前面我們也曾經說過，中國古代花鳥畫同樣具有一定的補益教化的倫理價值，明代的呂紀等畫家還因為能「執藝事以諫」而備受帝王和史家稱讚。作為中國花鳥畫大發展的宋代，賦予花鳥以倫理道德寓義，成為當時畫家爭相探討的課題之一。文人畫家們也在此際初步形成了梅蘭竹菊等「四君子」畫的表現傳統，並在後世蔚為大觀。但是中國花鳥畫到底如何構造圖像，來體現和傳達相關的倫理價值呢？這就需要我們對古代花鳥畫圖像進行深入的考究。

（一）花鳥畫的教化題材類析

花鳥畫就其描繪對象所發揮的倫理作用來看，可以分為如下幾類。

1. 象徵性的規諫花鳥畫。

據文獻記載，漢文帝時曾畫「屈軼草」、「誹謗木」、「進善旌」、「敢諫鼓」和「獬豸」等於未央宮承明殿內。這些畫中屈軼草、誹謗木、獬豸等當可歸入古所謂花鳥走獸畫之類。屈軼草據說是一種能分辨別人善惡的草，誹謗木是由帝舜所立，獬豸則是一種神獸，據說能區別人之曲直。這些物象被描畫於宮廷中，以其所具有的象徵性意義，提醒君主勇於納諫，善別正直邪曲。

這種以花卉草木和動物作為象徵物來表達規諫立意的圖畫，立意往往過於曲折隱晦，不如人物故事圖等訴諸倫理行為來得更為直接而易識，因此這

種象徵物描繪的勸諫意義圖在以後運用得就非常少。然而花鳥畫通過隱喻勸戒君上的傳統卻被繼承了下來，後世花鳥畫仍然有以這種委婉隱晦方式寓勸諫於花鳥物象描繪中的樣式，明代院畫家呂紀就是其中的典型。

　　2. 祥瑞頌德的花鳥圖式。

　　中國古代傳說和神話、仙道故事中有大量有關異獸、珍禽、嘉木等起到符瑞祥兆作用的事例，這些故事往往成為了後世以花鳥嘉卉異獸題材來表現喜慶詳和平安繁榮願望的根據。儒家的學說也為這種花鳥畫的繁盛注入了理論和政教色彩。儒家學說在孔子時，是不尚奇異、迷信和神秘的，但是也沒有完全拋棄天命和神道設教意識。孔子提出了君子有「三畏」的命題，其中「畏天命」就為董仲舒以後儒家所繼承。後世儒家在強調君主要敬天保民時，就引入了陰陽五行觀和天人感應思想，既為君主政治統治提供神權的論證，又給君主權利和行為選擇賦予天意的警戒與譴告。所以我們可以看到，歷代統治者和俗儒們都熱衷於祥瑞符兆，封建正史中也曾將這些瑞應現象列入史志之中。[54] 梁朝的沈約說：

> 夫體睿窮幾，含靈獨秀，謂之聖人，所以能君四海而役萬物，使動植之類，莫不各得其所。百姓仰之，懽若親戚；芬若椒蘭，故為旗章輿服以崇之，玉璽黃屋以尊之，以神器之重，推之於兆民之上，自中智以降，則萬物之為役者也。性識殊品，蓋有愚暴之理存焉。見聖人利天下，謂天下可以為利，見萬物之歸聖人，謂之利萬物。力爭之徒，至以逐鹿方之，亂臣賊子，所以多於世也。夫龍飛九五，配天光宅，有受命之符，天人之應。易曰：河出圖，洛出書，而聖人則之。符瑞之義大矣。[55]

　　在這段話中，符瑞的出現，被看作是體現出君主聖人能使萬物各得其所，大治天下的醒目標誌；被視為警告無德之徒，勿要輕舉篡逆，並宣告明主受命的符象；同時，它也是聖人所法的根據。所以，「符瑞之義大矣」。這種

54　班固，《漢書》率先立「五行志」，講的全都是種種天地間植物天文氣象災異等對帝王行為的警惕作用。南朝梁代的沈約率先將歷代出現的能標明帝王善德明政的祥兆符應，以「祥瑞志」列入正史之中。

55　沈約，《宋書》卷二十七，志第十七，符瑞上，北京：中華書局，1974，頁759。

符瑞觀，隨著儒家文化的不斷發展，以及後來道家佛家相關符瑞傳說的影響，已經滲入我們民族審美心理和民族性格中去，成為影響民族審美取向和評價的重要砝碼。而對於帝王政治來說，宣傳祥瑞符應不僅為帝王統治籠上一層承天順運的神聖性的粉飾之意，同時也有對帝王德政加以勸諫鼓勵的作用。這裡我們不妨臚舉一些與花鳥畫經常描繪的物件直接相關的符瑞現象：

> 靈龜者，神龜也。王者德澤湛清，漁獵山川從時則出。
>
> 白象者，人君自養有節則至。
>
> 白鹿，王者明惠及下則至。
>
> 蒼烏者，賢君修行孝慈於百姓，不好殺生則來。
>
> 白雀者，王者爵祿均則至。
>
> 嘉禾，五穀之長，王者德盛則二苗共秀。於周德，三苗共穗；於商德，同本異櫱。於夏德，異本同秀。
>
> 木連理，王者盛澤純洽，八方合為一，則生。
>
> 芝草，王者慈仁則生。食之令人度世。
>
> 雲有五色，太平之應也，曰慶雲。……漢章帝元和三年正月，車駕北巡，以太牢祠北岳山，見黃白氣。
>
> 甘露，王者德至大，和氣盛，則降。[56]

其他如黃龍、青龍、白虎、赤雀、白兔、白鵝、白孔雀、白鸚鵡等都被視為吉祥之兆。

這些祥瑞之象的呈現，離不開君主之「德盛」。君主要想祈得這些符瑞天命的降現，就必須修品行仁，德披萬物。因此對這些符瑞之象不能只以迷信視之，其中所蘊含的文化意義就在於對君主德政的期盼和規諫，對天下太平的祈禱。所以可以說，那些描繪仙鶴、白鸚鵡、喜鵲、靈芝、祥雲、墨龍、獐鹿、神龜等的花鳥畫，其中蘊含著期冀與勸諫的倫理價值。

56　沈約，《宋書》卷二十七，志第十七，符瑞上，北京：中華書局，1974，頁 800–820。

3. 草木「比德」的花鳥畫式。

以自然物來比附於人，通過自然物寄託其人格精神、砥礪其品節修養，這是儒家一貫的傳統。孔子以松柏「歲寒而後凋」比喻君子矢志不渝的品格；陶淵明以野菊明其淡泊之志；周敦頤頌蓮花「出汙泥而不染」的君子高節。自宋以來，梅蘭竹菊更被譽為花中「四君子」，成為文人雅士酷愛的繪畫題材。這些比附體現出儒家在對待和評價自然物方面的倫理化思維特質。

以花鳥題材比德，主要是在這些花鳥外觀特徵、生長特性、質地結構、生存物候等等方面與人的品節德性之間建立某種相似關聯，從而使得這些自然物象獲得倫理道德喻意。比如蓮花，其生長於泥淖之中，卻以其脫穎而出，矯然潔立的倩姿，贏得了士人們的稱賞，比類於君子生於塵濁之世而能保持清節、不同流合汙的高尚操守。翠竹，更是因其能凌寒而獨青，破土而卓拔，中空而虛心等特徵，自晉以來受到文儒名士的不斷嘉賞，如蘇軾所頌：「……稚壯枯老之容，披折偃仰之勢；風雪凌厲，以觀其操；崖石犖確，以致其節。得志，遂茂而不驕；不得志，瘁瘦而不辱。群居不倚，獨立不懼。」[57] 畫家王紱把竹的特性而比之於君子：「竹之為物，不亂不雜，密而不繁，疏而不陋，沖虛簡靜，妙粹靈通，故比於君子，畫為圖軸，如瞻古賢哲遺像，令人敬慕，古人作者，亦於此盡心焉。」[58] 這種比德觀，其基礎曾被美學家們稱之為「異質同構」。異質同構，正是花鳥植木等能夠發揮其倫理喻示價值的心理根據。

（二）花鳥畫樣式的演變與儒家文藝思想特質

中國花鳥畫初興於唐，而成熟繁盛於兩宋。這個時期的花鳥畫形態，主要是工整細麗、形神逼肖的工筆重彩或淡彩形式，其典型可以黃筌、徐熙兩家畫風為代表。這兩種風格，在描繪物件上，一以宮廷珍禽異卉為主，一以野花鳧鴨為主，所謂「黃筌富貴、徐熙野逸」之謂。然而兩者都是以傳物之神得物之趣為根本目標，而且在後來的宮廷美術發展中，都被宮廷花鳥畫家所吸收，成為宮廷花鳥畫風的要素。從整體上說，花鳥畫在形態上，在文人畫發展起來以前，主要是工筆賦彩形式。而在文人畫興盛之後，則演變為以

57　蘇軾，〈墨君堂記〉，《蘇軾論文藝》，北京：北京出版社，1985，頁 201。

58　王紱，《書畫傳習錄》卷二論畫，《中國書畫全書》（三），1992，頁 142。

寫意淡彩，乃至寫意墨繪為主的文人畫形態。就花鳥畫的功能作用來講，工筆賦彩形態的花鳥畫，以其風格上的富麗、典雅、雋永，具有裝飾品味而為宮廷和民間服務，起到了滿足社會上裝堂、掛壁、節慶、壽宴等等作用。而寫意形態的花鳥畫，由於需要有較高的詩文書法修養，往往就成為了文人士夫們的專利，它所起到的作用主要就是文人士大夫藉以遣興娛懷、寓性言志。這種作用不同於前者的社會大眾性，而主要體現為士大夫的圈子化的個體私娛性。然而，從教化功能上講，兩者都具有一定的倫理宣教價值，前者通過工整細麗的形式，把皇家的富貴華美、雍容工致的審美意識和宮廷氣度傳達出來，把對現實政治的歌功頌德以祥瑞吉慶的花鳥形象予以粉飾，通過對節慶喜壽的氣氛渲染給忙碌的勞動者以撫慰。後者作為文人繪畫的主要樣式，主要作用在於通過文人畫家「以畫為寄」的業餘「戲墨」，給文人士夫以心靈的寬慰、抒泄，給其自標清雅的志節品性以蘊藉和蓄養。

這兩種形態的倫理社會功用，當然不是絕對的涇渭，兩者的作用也存在著交叉。在兩宋以工筆賦彩樣式為主的花鳥畫中，當時的畫家同樣發出了「托物寓性」「吟詠性情」的聲明；在明清文人畫占據主流之際，民間和宮廷中也同樣充斥著寫意畫樣式。問題是這兩種花鳥形態的轉變是如何實現的，它與花鳥畫功能的發揮有什麼關係。

圖 49 南宋・〈碧桃圖〉 北京故宮博物院藏

表面上看，這種轉變是由於文人士大夫畫家占據了畫界的主力，文人趣味逐漸被畫壇接受的結果。而在這種現象背後，實際上離不開儒家的繪畫功用觀的轉向。

　　從繪畫的主要特點是「存形」來看，工筆賦彩形態是適合於傳移摹寫、傳神寫照需要的。這種形態的存在，會促使藝術朝向不斷提高造形技能的方向發展。造形標準的提高，應該說是藝術的本體問題。如我們曾經談到的，這是合乎儒家關於利用繪畫為教化功能服務的要求的技術標準。然而儒家關注的倫理政治，不僅指道德風教和政治取鑒的外在目的，而且把心靈的治理和陶養，特別是士君子正心誠意盡性修身的內養功夫納入其政治倫理體系中去。文人儒士的倫理教化主要被歸位於「內養」（慎獨），以能否達到思、行、仕、隱皆合乎「禮」度而成為聖賢，作為能否進一步實現其治平理想的重要前提。這是使得繪畫從注重外在的物象表現轉向內在的情感抒發的倫理學動因之一。

　　從這種重視倫理內養和慎獨的評判尺度出發，儒家對藝術作品的善的強調更勝於對形式的強調，雖然孔子也講過「盡善盡美」、「文質彬彬」等形式內容兼重的言論，但在二者中，重心還是放在內容善的表達，這是其政治倫理哲學的出發點所決定了的。所以孔子就強調「有德者必有言」，二程等也諄諄告誡不要「為文害道」。這種重視內容表達的觀念，就使得畫學家在評畫時，往往不重視造型寫實的形式技巧，而看重圖畫的傳情達意。自兩晉士人畫家大量出現之始，繪畫理論就跟著把傳「神」放在了首位，以至宋代開始，特別是到了元明文人畫家那裡，就出現了鄙視形似的思潮，以造型逼肖、描畫精湛為「匠氣」。一旦這個「神」從傳物之「神」轉向了傳「己」之「神」（實即「情」），那麼，超脫形貌寫實，追求「不似之似」的放逸抒臆形態也就自然會產生了。

　　這個由傳物之「神」向傳人之「情」的轉換，同樣還有賴於儒家的倫理文藝觀予以最後的推進。儒家文藝傳統偏重於抒情言志，所謂詩的「興觀群怨」，其中就寓含有以詩言志的意思。司馬遷云：「《詩》三百篇，大抵賢聖發憤之所為作也。此人皆意有所鬱結，不得通其道，故述往事，思來者。」[59]這種「詩言志」的傳統最終把作為博通經史、能詩善文的士人畫家推向了以畫言志、以畫寄情的路徑。

59　《漢書》卷六十二〈司馬遷傳〉，北京：團結出版社，1996，頁612。

以畫所言之「志」與「情」，總要通過一定的形式載體表現出來，既然那種頗具匠氣的斤斤於形似終乏神觀的造型技術不能為文人騷客欣賞（實際上他們的業餘身分，也很難與職業畫家和畫匠們一爭造型高下），就只有從用筆用墨上找出路了。蘇、米、揚（無咎）、鄭（所南）等人的「戲墨」，到了元代文人畫家那裡，終於被發展成為了一種建立在書法用筆基礎上的新文人畫寫意形態。從此畫家們在這種筆墨世界裡自由探索，把筆墨本身所具有的表現性和程式性發揮到了極致。同樣，花鳥畫也以筆墨為主（甚至色彩的敷塗也要講究「用筆」，富有書寫筆趣），並且達到了令今天的花鳥畫家們在寫意畫範圍內幾乎也沒有什麼可創造的完善地步。這種完善，是筆墨自身表現性的完善，也是繪畫言志達意的儒家傳統文藝觀的結晶。歷史就是這麼奇妙，文人花鳥畫的寫意觀出於言情遣興而拋棄了對繪畫的造型語言這一本體性的追求，但是卻又以筆墨語言的極度表現功能的擴張，重新回到了形式語言這一藝術本體性目標。

（三）花鳥畫功能傳達的程式化鏈結

花鳥畫的倫理價值並不象人物畫那麼直接而明顯。人物畫可以通過人物服飾、人物造型、情節安排，以及相關環境等與社會道德價值判斷聯繫起來；花鳥畫所展示給我們的只有自然物象，而自然物象本身實際上是沒有什麼道德意義的，花鳥畫的道德寓義是由人所賦予的潛含著的隱喻成分。那麼畫家們到底是如何處理自然物象，從而使得自然物象能夠隱含和傳達社會倫理觀念的呢？

1. 花鳥世界的自然秩序與畫家圖式鏈結的主觀性

花鳥畫倫理功能的蘊育與傳遞，主要就是通過一定意義的程式化的觀念性「圖式鏈結」來實現的。

所謂「圖式鏈結」就是指畫家通過對描繪物象的重新組合與並置構成一種主觀性的物象關聯，這種關聯在特定物象組合之間往往形成了相對固定的連結模式。這種模式可能源自畫家的主觀創作，也可能就是社會上流傳既久的約定俗成的模式。如果拋開當代的所謂純抽象繪畫不談，可以說任何繪

畫都是對一定的畫外客體的再現或表現，無論這個客體是指客觀外界事物，還是指畫家內在的主觀意象。這樣，繪畫就面臨著作為畫家表現對象的「原本」，與畫家創作的「摹本」之間的關係問題。畫家總是要按一定連結方式把表現原本的多個摹本圖像組合起來，構成新的意義關聯，形成一個主觀理解了的世界。「理解」，其中就包含著人的價值認識，圖畫中的程式鏈結，不過是這種價值觀念的體現而已。就中國古代花鳥畫而言，畫家們面對自然物象和主題意義的表達，主要採取了兩種處理自然物象的鏈結方式。其一是按照人們慣常所理解的自然界原本的秩序來組織自然物象，形成一幅反映自然景象的圖畫，如夏日的河塘上出水的芙蕖，盛開著的荷花上棲息著一隻紅蜻蜓，這完全是一幅按照人們所理解的自然秩序營造的畫面。其二是畫家打破自然物象的時空聯結關係，按照繪畫主題與表現立意的需要，創造出新的「理想化」圖式。這是一種超自然秩序的主觀鏈結。例如把不同季節開放的花卉置放於一幅圖畫中的〈四季花卉圖〉。再如宋人的〈猿鷺圖〉：一棵盤曲遒勁的古松生長於山巖，青滕盤繞，野竹傍開，一隻猿猴攀樹而上，本應棲生於洲渚中的一隻鷺鷥卻落於松稍，俯首低鳴。在這裡，畫家並沒有完全按照自然規律營構畫面物象關係，而是按主觀理想和願望，把鷺、猿、松、竹等美好的形象同時並置一起，創造出了一個非自然的「主觀秩序」世界。

　　這裡的「主觀性」，可以是畫家隨心所欲地臆造，但事實上畫家不可能這麼盲目「臆造」。因為這種「主觀秩序」首先就受到讀者因素的制約。只要繪畫是出於交流，而不只是畫家自己孤芳「自賞」，他就必須考慮到讀者因素。一幅畫，實際上是由畫家、繪畫表現的物象、物象所置放的社會或自然環境和讀者這四者共同作用構成的存在物。這四種因素或潛在地或顯在地存在於作品之中。當然，把四因融匯於一體的決定性因素首先就是畫家本人。這裡的讀者是由作者所「虛構」出來的（畫家按他所理解和想像的讀者文化水準、審美趣味和接受程度而「虛構」）。作者按這種「虛構」去組織其畫面物象間的鏈結關係，並且假定其物象的鏈結所表達的意義能夠為讀者所理解和接受。這種假定的可行性在於讀者的「理解力」也不是完全主觀的個人性的，如果完全主觀的話，每一個讀者的「理解」就會全然不同，作者也就無所適從了。讀者也是一定社會文化傳統中的歷史存在，他同樣也是在接受

歷史和民間約定俗成的意義關聯基礎上去從事自己的思考。所以作者可以假定讀者掌握了相當的傳統或民間傳承下來的關於花鳥樹木獸禽等喻義象徵的意義關聯知識。比如桃子，因為傳說中的西王母壽宴等而成為了敬老祝壽的象徵；鳳凰，因為傳說中在文王做「簫韶之樂」時，「鳳凰來儀」，[60]鳳凰也就成為了帝王聖賢治國安世、有文有德的吉祥的「仁鳥」[61]；白兔，由於其與嫦娥奔月的傳說和搗不死之藥相聯繫，就成為了月亮和長壽的象徵[62]。這之類物象的觀念意義，是在長期的歷史文化傳統演進中形成的隱喻性象徵。按照對讀者的「主觀」理解和傳統文化中的動植物意象與社會意象觀念之間的隱喻關係的把握，作者所鏈結起來的畫面「觀念秩序」就具有了社會倫理觀念的普遍共通性，成為一種傳達、表現繪畫的社會倫理功能的隱喻性花鳥畫。

　　總之，如果一幅花鳥畫是出於某種社會性主題的傳達目的而創作的，不論是實踐儒家的倫理勸諫作用，還是出於傳達某種添福、祝壽、賀歲、慶豐、祇神等等禮儀交際目的，都必須使畫面具備可資交流的基本意義單元，而那些約定俗成的傳統的「意義定式」，則成為了畫家們藉以實現其觀念目的的畫面物象「鏈結」的依據。

　　2.〈松鶴圖〉與圖式鏈結的三種隱喻賦予方式

　　「鶴」是中國古代花鳥畫中常見的、為畫家們所喜愛的題材。[63]鶴在中國古代往往被人們目為吉祥的「仙鶴」，傳說它是和西王母常在一起的靈禽，是一種長壽動物，因而它成為了長壽和壽星的象徵；由於它與神仙相關，仙鶴的降靈，也就具有了幸運福氣的成分，它常常攜帶書卷或樹枝來到人間，

60　《尚書·益稷》：「〈簫韶〉九成，鳳凰來儀，擊石拊石，百獸率舞。」見:《四書五經》，長沙:嶽麓書社，1991，頁 223。

61　「鳳凰者，仁鳥也……首戴德而背負仁，項荷義而膺抱信，足履正而尾繫武。」見:（梁）沈約《宋書》，北京:中華書局，1974，頁 792。

62　〔美〕霍爾《東西方圖形藝術象徵詞典》，韓巍等譯，北京:中國青年出版社，2000，頁 47。

63　梁白泉先生注:古人愛鶴，《周易》：鳴鶴在陰，其子和之；《毛詩》有鶴鳴篇；《列仙傳》有王子喬乘鶴；《世說新語》中有支道林為鶴；宋林和靖有「梅妻鶴子」；四川成都出土的畫像磚所繪庭院中有雙鶴展翅，相對佇立；《史記》中記有齊王使淳于髡獻鶴于楚；淮南八公《相鶴經》稱:鶴，陽鳥也，而游于陰……仙人之騏驥也。

把福運帶給人們。[64] 當然,儒家對於這種符瑞吉應,是忘不了倫理說教的,所以仙鶴的降臨,被看作是有德者才能膺此之榮。由於有這樣的特殊的祥瑞文化積澱,仙鶴很早就被畫家們所描繪,產生了如唐代的薛稷這樣專以畫鶴知名的大畫家。宋徽宗趙佶的〈瑞鶴圖〉是我們看到的現存最早的畫鶴卷軸,全圖有十八隻飛翔的丹頂鶴在宮闕上空盤旋, 另有兩隻已降落於殿脊的鴟尾之上,空中彷彿回蕩著仙鶴齊鳴的祥和之聲。畫側有趙佶題詞:

> 政和壬辰上元之次夕,忽有祥雲拂鬱,低映端門,眾皆仰而視之。俟有群鶴飛鳴於空中,仍有二鶴對止於鴟尾之端,頗甚閒適,餘皆翔翔如應奏節。往來都民無不稽首瞻望,歎異久之。經時不散,迤邐歸飛西北隅,散。感茲祥瑞,故作詩以紀其實。
>
> 清曉觚稜拂彩霓,仙禽告瑞忽來儀。飄飄元是三山侶,兩兩還呈千歲姿。似擬碧鸞棲寶閣,豈同赤鴈集天池。徘徊嘹唳當丹闕,故使憧憧庶俗知。[65]

這裡,趙佶記述了當時丹頂鶴飛唳於天的景象,把它看作是祥和瑞運之兆。詩篇的最後一句話,提示了此圖此詩,和當時史官記述此事的目的:以仙鶴降臨之兆,為自己的政治統治塗上一層天運所繫的神秘外衣,使懵懂庶民知曉。這是繪畫帶有政治倫理意蘊的典型事例。這裡以白鶴與宮闕的並置,鶴鳴於天與棲止於鴟尾的形象設計,十八成雙的數量吉祥等意象鏈結,表達了對當世政治和統治者承天佑福的隱喻性倫理內涵。

趙佶此圖在表達花鳥畫的倫理觀念上,其觀念鏈結還相對簡單明瞭。還有將鶴、松、竹、石、泉等表達社會喻象的多個物象鏈結在一起的更為複雜的花鳥畫,也更普遍地體現出花鳥畫在倫理勸諫和歌功頌德的隱喻價值方面的手法。我們不妨以清人沈銓的〈松鶴圖〉軸為例來考察畫家是如何通過超自然的「觀念秩序」(主觀程式鏈結)來表達花鳥畫的主題立意的。此幅以呂紀畫鶴之法為本,描繪清流湍湍的溪畔有二隻丹頂鶴立於石上,一隻水中

64　〔美〕霍爾《東西方圖形藝術象徵詞典》,韓巍等譯,北京:中國青年出版社,2000,頁 30。

65　中國美術全集編委會編,《中國美術全集》繪畫編兩宋卷上,北京:文物出版社,1988,頁 96–97。

覓食，一隻仰天長唳，蒼松梅竹掩映其中，與潔白的仙鶴構成一幅雋雅明麗的視覺效果。在具體物象描繪上，此畫未脫「寫實」一途，體現出院畫以形似求神似的現實主義品格。畫家對蒼松、梅竹和丹頂鶴的刻畫具體入微，傳神自然。然而我們如果從畫家把種種物象統一成一個整體畫面的「鏈結」方法來看，畫家並沒有完全依據自然事實和自然秩序加以模仿，而是按照傳統的物象象徵關聯重新組構，建立起一種「虛構性」的觀念鏈結。這幅圖中沈銓題款：「奉祝福翁老年先生六十榮壽」字樣，表明這幅畫主要是一幅祝壽圖。松，鶴在中國古代都是長壽的象徵，梅竹，意味著「長春」，湍流不息的溪水，則是生命之水的永不止歇的喻示。因此把這些喻意祝壽祈福的主題表達的物象鏈結起來，充分表現了繪圖祝壽的用途。那麼這種表現主題立意的觀念鏈結到底是如何建立起來的呢？

圖 50 清・沈佺〈松鶴圖〉　四川省博物館藏

　　從〈松鶴圖〉軸分析可知，祝壽主題的表達，是通過兩種鏈結方式來提示物象的隱喻和繪畫用意的。其一，通過「傳統的權威性」──神話傳說賦予物象以象徵意義的「原型鏈結」。神話傳說，按當代西方學說講，它是以「原型」形式而深深地植根於民族文化心理的潛層因素，許多後來的語辭、

文學形象等都是這一原型的種種演繹。本文不準備在此討論中國傳統文化中的原型存在，而是借此表明那種深層的曾經的傳說，做為一種民族文化和民族心理的積澱性因素，構成了後代許多人所不自覺的來自於原型深層的隱喻意念。中國人對龍的情感與理念認同，就是這種植根於古代神話與圖騰崇拜的原型意識。這就是所謂的「傳統的權威性」，它不是靠一時一地的當政者，甚至皇帝的權威來實現的物象的意義喻指，而是文化傳統的承續與凝聚力所致。〈松鶴圖〉軸中的鶴的形象喻意，就是通過傳統典籍中的有關遠古神話和民間傳說的「文化權威」傳遞而獲得的隱喻意義。比如有關鶴能活千歲以上的傳說，仙道傳說中壽星身邊總伴一鶴，西王母乘鶴的神話，這些文化的積澱都使得人們形成了以鶴代表長壽福運的意念。這是歷史傳說和神話的文化權威性所引致的物象與觀念的隱喻鏈結。

第二種賦予方式是把物象的自然結構、生長特徵等自然形態特徵與一定觀念意象建立關聯的「類比鏈結」。例如梅花的枝幹屈曲，凌霜怒放的特性，則被比附為士大夫剛正堅強的品格象徵。在〈松鶴圖〉中，竹以其長青，古松以其壽命綿長等特性，而被比類於人，成為企望和祝願長生的象徵意象。

在花鳥畫中，除了上述神話傳說所賦予的原型隱喻鏈結和自然形態的類比鏈結之外，還有一種賦予方式就是「諧音鏈結」。這是一種在民間非常流行的基於語辭轉義的觀念意象與物象鏈結方式。它也能賦予花鳥物象以倫理觀念喻意。比如畫家們喜愛畫貓蝶相戲的圖畫，這其中因「貓」、「蝶」發音近似於「耄」、「耋」而具有了敬老祝壽的意義，「蝙蝠」因與「福」相諧音而使蝙蝠畫成為祝福的表示，「魚」與「餘」的諧音使魚的形象能夠表達豐裕的期盼，「鹿」除了表達長壽之外，其諧音「祿」也使之成為「加官進祿」的喻象。明代畫家呂紀繪製的〈三鷺圖〉，就借棲息於河濱柳幹上的三隻鷺鷥形象，以「三」的數字和「思」與「鷥」的諧音表達了「君子三思而後行」的勸諫喻意。

在花鳥畫中，畫家們往往借助於這三種隱喻方式，超越自然事實本身的秩序，按照吉祥花鳥圖的主題思想的表現與傳達需要來重新組織畫面物象因素，形成一種合乎傳統文化和民間約定俗成的象徵程式的觀念鏈結圖式。當

然，一幅畫對三種方式的使用要視畫面主題表現需要而定，因而使用的鏈結方式的多寡、側重各有不同。

3. 鶴鳴九天——花鳥圖式的譎諫價值 [66]

論述到此，可能有的讀者會覺得我們在所述花鳥畫運用觀念鏈結所表達的喻意內容上，往往都是有關長壽平安、福祿、富貴之類的祝福之意，怎麼能夠體現出花鳥畫在實現儒家教化人倫方面的功能價值呢？筆者以為，在中國傳統花鳥畫中占有相當大比重的福祿壽等吉祥瑞兆題材，是對封建社會現實中無法普遍實現的善惡報應、團圓福運的社會現實的一種理想化的祈盼，是深植於民族性格中的一種自我滿足的道德情結，如許多論者所說的中國民族性中對「大團圓」喜好，是一種「精神勝利法」。[67] 這些福壽祿、平安富貴之類的意願表達，也是一種倫理觀念的具體化。中國人對祿的追求，就離不開儒家有關康國濟民，以仕進求得盡忠於君盡孝於家的訓誡；對長壽康樂的企盼和禱祝，無疑體現出儒家敬尊父母賢老的「孝治」思想。「多子多福」、「滿堂富貴」等圖，也不過是儒家以農為本的社會理想和士君子「齊家」理想的一種現實指歸。這種企盼與祝禱在無形中傳達了儒家的倫理觀念和社會理想。

在中國畫史上，明代院畫家呂紀是和宋代李公麟一樣被畫史譽為「工執藝事以諫」的典範。李公麟主要以道釋人物畫創作為主，其中的勸諫主題明顯可見。而呂紀是一位以繼承院體畫風為主的宮廷花鳥畫家。人物畫可以畫上那些自古賢明君主或歷史規鑒故事畫，甚至可以把暴君姦臣和誤國亂政的歷史事故直接畫出以備帝王戒鑒。然而花鳥畫沒有這麼明確的社會意圖，它只有無倫理判斷意義的自然圖景；而且花鳥畫的風格從總體上說，是要以賞心悅目的美的事物為取材和表現物件，即使是那些平時似乎不入畫的動物，

66　譎諫是一種隱約其辭而不直言的方式，詩大序中說：「主文而譎諫，言之者無罪，聞之者足戒。」後來理學家據此提出了微諫的說法：「微諫者，下氣，怡色，柔聲以諫也。見得赤子之深愛其親，雖當諫過之時，亦不敢伸己之直，而辭色皆婉順也。」（見朱子語類卷十六）這就是儒家在「屈民而伸君」（董仲舒語）的原則下對君臣關係的諫諍原則的基本規定。以畫諫君，顯然也承續了這種儒家諫戒方式。

67　朱立元主編，《天人合一：中華審美文化之魂》，上海：上海文藝出版社，1998，頁346–354。

也要力爭將其中美好的特性表現出來
才能變「不入畫」為「入畫」。所以
花鳥畫的規諫意義就不如故事畫像贊
那樣的明白顯見，它只能是隱喻性
的，只能通過上述的三種觀念鏈結來
表達其中隱含著的勸諫意旨。呂紀的
畫就是這樣的。他的畫，我們所看到
的多是如〈三鷺圖〉、〈雙雉圖〉、
〈梅茶雉雀圖〉、〈梅花雙鶴圖〉這
樣的形象美好、色彩妍麗、精緻細膩
的圖畫，那麼呂紀是如何表達他以畫
為諫的畫家美德的呢？

　　呂紀繪製的〈梅花雙鶴圖〉[68] 和
沈銓的〈松鶴圖〉一樣，也有著祈盼
平安仁壽富貴的喻意，然而其中的寓
意卻不止於此，實有著比表面上的祝
福取向更深層的曲諫意義。

圖 51 明・呂紀〈三思圖〉
山東省博物館藏

　　我們仍然從前述的三種物象的觀
念鏈結來分析這種曲諫意義。三種鏈結，第一種「原型隱喻鏈結」的來源往
往是古代的神話傳說，它們往往形成了那些祥瑞之兆的觀念意象，它和第二
種的「類比鏈結」、第三種的「語辭諧音鏈結」形成了祝願性的觀念意象（士
大夫們以梅竹松菊等的品格比附的意象鏈結還有自我標榜的隱意。）但是這
只是表面的現象。在祥瑞福兆中，除掉歌德目的，儒家對瑞兆符應的熱衷，
包含有勸諫帝王施政以德以仁的意味。這一點，筆者前引《宋書》中的符瑞
志已宣示明白。因此畫家描繪那些罕見的珍異之禽和祥瑞之物，就不能只以
粉飾太平目之，實則還有勸王修德，才能得天賜福佑的曲諫目的。呂紀所繪
那些意存祝福的作品，其背後就有著這種曲諫，或者說「譎諫」的深意。因

68　中國美術全集編委會編，《中國美術全集》繪畫編明代卷上，北京：文物出版社，
　　1988，頁 111。

為這三種鏈結圖像所表露的觀念，實則是植根於人類久遠的夢想與企望。渴望明主和天下太平：丹書、赤雀、鳳凰、九尾狐、祥雲；期盼與規諫君德：蒼烏、白兔、三足烏、比目魚、醴泉；盼望與祈求富庶興旺：鯉魚、牡丹、百雀、百花等。[69] 這些都是人類所想往的理想在現實的動植物景觀中的隱喻性意象的再現。畫家們通過這些自然景象與三種鏈結方式的聯結描繪出這種瑞祥之景，實際上隱含著對帝王修德施仁而「德及幽隱」的太平期待，從而也間接地規諫君主「自養而有節」[70]。這就是花鳥祥瑞圖的「譎諫」意義。

呂紀所繪的〈梅花雙鶴圖〉顯然就隱涵著這種曲諫之意。這幅圖中有兩隻丹頂鶴立於泉溪之畔的曠野上，翠竹相伴，老梅吐露芬芳，遠處煙雲迷朦，超俗絕塵。兩隻丹頂鶴一則理羽，一則昂首嘯天，聲震於野。這種意境，顯然源之於《詩經小雅》中「鶴鳴」一章的境界：

> 鶴鳴于九皋，聲聞于野。魚潛在淵，或在于渚。樂彼之園，爰有樹檀，其下維蘀。它山之石，可以為錯。

> 鶴鳴于九皋，聲聞于天。魚在于渚，或潛在淵。樂彼之園，爰有樹檀，其下維穀。它山之石，可以攻玉。[71]

69 早在董仲舒那裡，就已經借符瑞來勸諫君主行「王道」了：「道，王道也。王者，人之始也。王正，則元氣和順，風雨時，景星見，黃龍下；王不正，則上變天，賊氣并見。」《春秋繁露校釋》，山東友誼書社，1994，頁 155。

70 梁·沈約，《宋書》，北京：中華書局，1974，頁 860、802。

71 《詩經·小雅》，太原：書海出版社，2001，頁 135。

圖 52 宋・馬遠〈白色薔薇圖〉　北京故宮博物院藏

　　對於儒家解經者來說，「鶴鳴於天」的形象是具有諷諫意義的隱喻圖式，
《毛詩》中說：

　　鶴鳴，誨宣王也。箋曰：誨，教也。教宣王求賢人之未仕者。……
　　鶴在中鳴焉而野聞其聲，興者，喻賢者雖隱居，人咸知之。……賢
　　者世亂則隱，治平則出，在時君也。……舉賢用滯，則可以治國。[72]

　　朱熹對此詩的用意也做了進一步的解釋：

　　此詩之作，不知其所由，然必陳善納誨之詞也。蓋鶴鳴于九皋，而

72　漢・毛亨傳、鄭玄箋，《毛詩》，明萬曆間精刻初刊本，影印本，濟南：山東友誼出版社，
　　1990，頁 408–409。

聲聞于野，言誠之不可揜也。[73]

　　這些闡釋都表明儒家觀念的鶴鳴意象，是具有倫理教化意義的。呂紀欲以藝而諫，自然也不能脫離這種儒家傳統理解。可以說呂紀是在借松鶴長春的祝福，以「鶴唳於野，聲聞九天」的圖式和意境，委婉地表達《詩經》中對君主「美刺」的譎諫喻意。

　　他的〈三思圖〉，則以諧音寓「三思而行」、「君子慎言慎行」的意蘊於美好的花鳥形象中。他的〈雙雉圖〉和趙佶的〈芙蓉錦雞圖〉一樣，以頌揚雉雞的「五德」全備為其深層喻意。[74] 傳統花鳥畫既繼承了傳統儒家經典所闡釋的隱喻性圖像意義，以晦隱的曲意來勸諫，同時又通過美好的花鳥形象來實現這種功能。這種兼而有之的花鳥規諫圖特色，在呂紀的圖式中得到了典型的表現。正是呂紀的這種良苦用心，博得了孝宗的認同，被誇讚為「工執藝事以諫，呂紀有之」。這種勸諫確為「曲諫」而非「直諫」，它沒有人物圖像贊的直接明白，而是完完全全的隱而不顯，顯於外者只是美麗典雅的自然景觀和喜慶吉祥的瑞象，以及令人賞心悅目的畫面。它的規諫寓意太過於隱晦曲折了。如果我們沒有對儒家傳統典冊中經典性形象喻意的闡釋認知，和對基於上述三種觀念鏈結的具體畫面內容的瞭解，就無法了知其中的曲諫旨意。

　　綜之，花鳥畫正是借助隱喻性的觀念鏈結，超越自然秩序而營造了一種寓含倫理觀念、祥瑞吉慶和人格比美於一體的新的觀念秩序，以頌德祝福的格調體現出譎諫的倫理功能。

73　朱熹集傳《詩經》，同治七年湖北崇文書局刻本，卷五第十一頁。
74　趙佶在〈芙蓉錦雞圖〉中題詩一首，表明了他尋求花鳥畫的倫理道德寓義表現的努力：「秋勁拒霜盛，峨冠錦羽雞。已知全五德，安逸勝鳧鷖。」這裡的「五德」指的就是陰陽家和漢儒所宣稱的金木水火土之「五德相始終」的朝代輪替之理，如此趙氏則寓意了宋室江山永固的「五德」全備之願。

三、 山水畫圖式的倫理價值

（一）山水畫的三種圖式表現

中國古代山水畫在其發展中，隨著表現物件、表現內容、表現手段和目的的演變，在其倫理功能上，又有著不同於花鳥畫的隱喻性觀念鏈結的傳達方式。山水畫的倫理功能，主要是與其境界相聯繫的。為了說明中國山水畫中儒家倫理思想的體現方式，筆者根據山水畫的意境表現特點，在此提出天境山水、人境山水和心境山水概念。

所謂「天境山水」，指的是中國山水畫中以表現大自然本身的雄偉、崇高、深邃、迤麗等等客觀美質為主，體現出人類對大自然的崇拜與讚歎之情感的繪畫作品。宋代畫家表現大山大水的「全景山水」可作為其代表。中國繪畫特別是山水畫的重要特點就是程式化。然而相對於明清的文人山水畫來講，五代北宋的山水畫還處於創門別派的初期，這個時期的畫家們，以師法自然為尚，他們的山水畫中，那種程式化的因素還很少，他們所開創的風格與流派，往往還是以地域而分，這是和他們所師法的真實自然風景分不開的，如李成因齊魯山水及其寒林的描繪而別派，范寬則師法陝中山水而成宗，董源立足於對江南一帶丘陵灘渚的描繪。因此，天境山水是以寫實為基礎、表現自然本身的客觀美為旨向的山水畫。他們的所謂技法風格直接從實景中概括而來，山水圖像主要是對實景的再現，還不象後世文人畫家那樣變成了一種基於程式概括和主觀自我的形式堆砌。當然這種再現，並不是沒有畫家的主觀精神，只是這種主觀精神主要表現在對大自然的審美感受上。范寬強調畫要「師心」，但他的師心，並不是後世文人畫家的「師心自用」，而是用全身心去感悟大自然、去表現大自然、去讚美大自然。所以范寬的〈谿山行旅圖〉，其高聳的峰巔密林、和突兀的巨石，都可以看出是對關中地區真實山水的概括；其整體的氣勢，則是對偉岸雄強的大自然的讚歌。他所創立的「雨點皴」法，從〈雪景寒林圖〉看，並沒有後世明清文人畫家所總結出的機械式的程式排列規律，而是完全遵循著真實山水中無序的紋理來做的，以非常隨意地乾筆擦搶而出，體現出其忠實自然的寫實主義品質。同樣，如李

成的寒林蟹爪，李唐的斧劈石皴，都是具有現實依據的寫實主義的藝術概括。
這種真實地再現與歌頌大自然的「天境山水」畫，離不開宋代儒家重視窮究
物理、格物致知的理學精神。

　　所謂「人境山水」，指的是以表現在大自然懷抱中的人類社會生活場景
為主，體現天人合諧的審美境界和畫家人文關懷的山水畫作品。如宋代軼名
作者的〈秋林放犢圖〉、〈宮苑圖〉、馬麟的〈靜聽松風圖〉、趙葵的〈杜
甫詩意圖〉和元人的〈歸莊圖〉，以及諸多樓觀界畫等，都可列入「人境山水」
畫。「人境山水」畫，是對人與自然相互和諧共用的理想生活境界與狀況的
一曲頌歌。由於其表現目的在於對社會生活的描繪，並且成為這種山水畫中
的點題性因素，因此這種山水畫也基本上以寫實性風格為主；無論是山水景
觀還是人物，都相對保持著寫實性描繪的特徵。這是人境山水畫的特點之一。
特點之二就是這種山水畫整體畫面經營主要是以人的活動為中心來安排的。
例如元人所繪的描寫陶淵明〈歸去來辭〉境界的〈歸莊圖〉，就是依照陶詩
中詩人自己辭官而歸田園的種種活動軌跡來安排畫面中的屋舍、石崖、蘆荻、
漁舟、父老鄉親等等。在這種畫中，人是畫面描繪和表現的中心，雖然有時
人物活動場景可能在整個畫面中所占比例並不大，但它卻是「畫眼」，是使
整個作品充滿活力和靈氣的關鍵要素，而不是明清文人水墨山水中那種可有
可無的「點景小人」。由於人物在這種山水中的重要地位，所以在「人境山
水」中，人物描繪精練，動態、神情刻畫栩栩如生，沒有後世文人寫意畫中
的粗率簡略，這是「人境山水」在圖式處理上的第三個特點。最後，我們還
要看到的一點就是，由於是以社會生活中的自然美為表現物件，因此，「人
境山水」畫就成為了融山水、人物、屋木宮室等門類為一體的綜合繪畫樣式。
在古代，往往是那些山水、人物、屋木全能的畫家才能創作出優秀的「人境
山水」畫。

　　所謂「心境山水」，是指那種借助於山水樣式，而其意在通過筆墨突出
和表現作者本身的自我品性的山水畫樣式。元明清的文人寫意山水畫多屬於
此。明清時代的山水畫，其風格的創造已經不是依賴於山水景物本身的形質
氣貌特徵的寫生描繪，而是直接從「以書入畫」和「性情修養」而來的筆墨

品性和程式化的筆墨造像法則（主要是南宗畫法）以不變應萬變地寫山畫水。這種山水的「寫意」，實際上不是寫山水之意趣，而是寫文人畫家的清介超塵的情操之「意」。所以這種山水，首先給我們深刻感受的就是畫家們各具個性的筆墨語言和構形程式；在這種山水中，凸顯的筆墨和納萬山於一的程式，令人感到的不是自然的偉岸迤麗，而是作者本人在畫中的存在。在這裡，作者從其所描繪的自然物件的後臺直接走到了前臺，直接通過筆墨程式和觀眾對話。它要讀者拜讀的不是自然山水本身如何的偉大崇高或秀雅，而是畫家及其筆墨個性如何有著令人可敬的品格和雅韻。所以我們講，這種表面上描繪山水，實質上表現個性自我的文人寫意，就是一種「心性」的體現。

在「心境山水」中，人物的描繪已不似「人境山水」中那麼重要，雖然不少畫家仍然能畫出很有筆墨品味的「點景小人」，但已經沒有了客觀描繪的價值，它只不過是一種筆墨符號。而且這種符號在「心境山水」中也可有可無，因為畫家有了「筆墨」這一能更好地表達主體感受與品味的符號，他依靠程式化處理過的山巒林泉，和飄逸蘊藉的筆墨語言，就可以實現畫家自我品性、情趣、胸臆的外現。

（二）三種山水畫圖式的儒家倫理根據

1.「天境山水」中的儒家社會理想秩序的投射

以北宋「全景山水」為代表的謳歌大自然的崇高風格的「天境山水」畫，是一種建立在格物致知、窮理盡性精神之上的寫實主義藝術，但是這種寫實主義藝術，並不是對自然山水的純粹描摹，而是一種理想化的寫實再現。也就是說，「天境山水」是按照當時人們的自然秩序觀理想化了的自然山水。那麼古人的自然秩序觀到底是什麼樣的呢？

古代自然秩序觀，或者說宇宙觀，是建立在陰陽五行學說基礎上的宇宙生成論。陰陽五行學說最早是上古人們解釋自然現象和宇宙生成的一種樸素的猜測，存在於《左傳》、《易經》等經籍中，並且率先被道家所接受。在漢代，今文經學學派把它吸納入儒家思想學說體系之中，用以論證自然現象與人倫現象的統一。從此，陰陽學說成為儒家闡釋自然和社會現象的形而上

的天道依據。宋明新儒家則進一步通過太極說、氣化說、性理說、天命之性與氣質之性等等學說，把宇宙觀、人生觀、認識論、人性論、倫理觀和政治觀統一於一體，形成了一個龐大的哲學體系。這個體系以更為精緻的形式闡述了董仲舒的天人一體學說，認為天地自然所體現出的規律與人類社會的秩序是一致的，都是「天理」的表現。

這是理學家們「以理觀物」方法的產物。[75] 比如我們講天地總是陰陽相生，陽主陰從，而人類社會同樣以君臣父子夫婦的存在，體現出陰陽相輔而陽尊陰卑的規律。表面上看，儒家是以天道自然觀來論證人類社會種種倫理規範存在的合理性，而實質上是把人類社會存在的尊卑等級的倫理秩序觀念投射於天地自然，因此我們可以說，儒家的理想化的自然秩序觀，實際上是其理想的社會秩序觀的折映。基於此，在宋明理學「天理」自然觀思潮影響下的「天境山水」，其對自然的表現，實際上就是把自然山水做了一種源於儒家天、地、人一體的、具有陰陽尊卑秩序的理想化處理。

試看幾家山水畫論：

> 觀者先看氣象，後辨清濁。
> 定賓主之朝揖，列群峰之威
> 儀。[76]

圖 53 明·謝縉〈潭北草堂圖〉
浙江博物館藏

75　邵雍，《皇極經世·觀物內篇》：「夫所以謂之觀物者，非以目觀之也，非觀之以目而觀之以心也，非觀之以心而觀之以理也。」

76　王維，〈山水論〉，《中國畫論類編》，北京：人民美術出版社，2000，第二版，頁506。

> 妙者，思經天地，萬類性情，文理合儀，品物流筆。[77]

山水先理會大山，名為主峰。主峰已定，方作以次近者、遠者、小者、大者。以其一境主之於此，故曰主峰，如君臣上下也。林石先理會一大松，名為宗老。宗老已定，方作以次雜窠、小卉、女蘿、碎石。以其一山表之於此，故曰宗老，如君子小人也。[78]

> 山者有主客尊卑之序，陰陽逆順之儀。其山布置各有形體，亦各有名。習乎山水之士，好學之流，切要知之也。主者，乃眾山高而大者是也。有雄氣而敦厚，旁有輔峰聚圍者嶽也。大者尊也，小者卑也。大小岡阜朝揖于主者順也。不如此者逆也。

> 凡畫全景山者，重疊覆壓，咫尺重深，以近次遠，或以下層疊，分布相輔，以卑次尊，各有順序。……且山者，以林木為衣裳，以草木為毛髮，以烟霞為神采，以景物為妝飾，以水源為血脈，以嵐霧為氣象。

> 松者若公侯也，為眾木之長，亭亭氣概，高上盤于空，勢逼霄漢，枝迸而復掛，下覆凡木，以貴待賤，如君子之德，和而不同。[79]

從類此的論說中，我們可以感到，中國山水畫家們理解自然山川，完全是從儒家的氣、理、陰陽、逆順、主客、尊卑等等概念出發的。他們以儒家的這種陰陽相生的主客尊卑次序觀，和擬人化倫理化的思維品質去理解自然山水中的大山輔嶺、林木雜叢、泉流雲霧的相互關係，從而創造出了一種體現儒家自然與社會、天理與人道合一的理想秩序的山水畫「天境」圖式。

李唐的〈萬壑松風圖〉就體現了這種尊主的秩序意識。中景一峰突起，兩邊相對低矮的山嶺與主峰相互呼應，成揖讓之勢，映襯出主山的高大和尊

77　荊浩，《筆法記》，《中國書畫全書》（一），上海：上海書畫出版社，1992，頁606。

78　郭熙，《林泉高致》，《中國畫論類編》，北京：人民美術出版社，2000，第二版，頁642。

79　韓拙，《山水純全集》，《中國畫論類編》，北京：人民美術出版社，2000，第二版，頁662–664、668。

嚴；近景的叢叢松濤，與山間的淙淙溪流、苒苒而起的雲煙，營造出主峰豐茂潤澤的品格。而遠景中的插天劍峰，既開闊了空間的深邃感，同時又烘托出了主山的高大、渾厚和雄強。這是宋代大景山水的主格調，也是其慣常的圖像處理方式。而在後來明末清初的山水中，四王等人則以厚重蒼勁的筆墨，通過對宋元人全景山水圖式構成方式的臨仿，再次創造了一種主峰軒昂、典雅、滋茂的山水大君風範，雖然其筆墨表現的重心已經從客觀山水的刻畫轉向了主觀品味的表現，但其對宋人山水構圖的倫理秩序化原則的繼承，卻使之同樣具有了傳達儒家倫理化自然秩序觀的功能價值。

因此，「天境山水」體現出的是畫家對自然山水本身的崇高品質的讚美，而其實質是儒家的敬天意識和理學家對「天理」的推崇、以及社會倫理的上下主次尊卑觀念的形象表現。它是儒家「理想化倫理社會」的自然秩序觀的形象折映。

2.「人境山水」：治平理想的表達和德性陶養

儒家的思想特質之一就是矢志於社會治平理想追求的積極入世精神。這種精神使之在人與自然的山水關係處理中，不僅僅是稱頌大自然，膜拜大自然，而且以一種憂樂天下的胸懷去擁抱大自然，提出了「贊天地之化育」而「民胞物與」的仁學關懷。這種博大胸懷和思想意識，顯然同儒家思想把社會倫理秩序、自然秩序和人格境界相統一的理論內涵有關。[80] 所以儒家在面對自然時的心態，就相對比較平和，沒有道家那種否定和棄絕社會倫理和物質生活追求的偏頗。老莊的天人觀，是一種「以天合天」，是一種否絕人為的本性之「和」，而儒家的「天人合一」，則是在儒家積極入世的進取心態和致太平的責任意識下實現的與自然之「和」，這是以人類生活的富庶安康為目標的天人觀。如張載所言，天人合一是「得天而未始遺人」。[81] 在這樣的觀念認識下，大自然是人化的自然，人是自然的一部分；人與自然的和諧共處就成為了儒家最為推崇的社會理想之一。「民胞物與」的思想正是這種

80　這種「以人為本」的天人合一，並非如西方重視個人自我實現和個性張揚的人本主義，而是儒家重視人類和集體群體利益實現、重視現世而非來世的「人本」主義。

81　張載，《正蒙》，《中國哲學史資料選輯》（宋元明之部），北京：中華書局，1982，頁 147。

博大襟性的體現。

在這種天人觀引導下，山水畫家們也把題材投注於那些與人類社會生活緊密相關的自然風光，並且把人的活動和人類設施引入了這種繪畫中。如描繪田陌溪流、山路松聲、農耕牧歸、村社踏青的繪畫，都把人與自然的和諧作為山水畫表現的主題。郭熙提出的「可居、可行、可游、可觀」的山水畫標準，就是這種天人觀的理論表現。

中國山水畫家們最喜歡表現的一個題材就是源自於陶淵明的〈桃花源記〉。「桃花源」描述的是一個沒有戰亂、沒有紛爭、沒有饑饉的一個理想化的小農社會，那裡的人們各安其分、各守其職，勤勞好客，富庶平安。這在封建社會只能是一個超脫於世外的夢想。但是這種夢想也是儒家所設計和為之奮鬥的社會政治理想。[82]〈禮運〉中借孔子之言首先提出了這一社會理想。

孔子曰：

> ……大道之行也，天下為公，選賢與能，講信修睦。故人不獨親其親，不獨子其子；使老有所終，壯有所用，幼有所長，鰥寡孤獨廢疾者皆有所養；男有分，女有歸，貨惡其棄於地也，不必藏諸己；力惡其不出於身也，不必為己；……是謂大同。[83]

據此，康有為在其《大同書》中提出了：「大同之道，至平也，至公也，至仁也，治之至也」的空想社會主義理想。[84]《春秋》書中則提出了「衰亂世」、「升平世」、「太平世」的三世說。[85] 這些有關未來社會的理想描繪，就是儒家所追求的「治國平天下」的「大同之道」。當然，儒家的「大同」理想，有消除等級貴賤的平等思想，這在封建社會是不可能實現的，也是封

82　這一理想在很多文學作品中都有表現。如《南柯記》中提到南柯郡的治政之績就是「只見青山濃翠，綠水淵環，草樹光輝，鳥獸肥潤。但有人家所在，園池整潔，簷宇森齊。何止苟美苟完，且是興仁興讓。」這也是從儒家政治理想出發所設想的社會。參見馬振鐸等《儒家文明》，北京：中國社會科學出版社，1999，頁220。

83　《禮記·禮運》，《四書五經》，長沙：嶽麓書社，1991，頁513。

84　梁啟超，《清代學術概論》，上海：上海古籍出版社，1998，頁80。

85　龐樸主編，《中國儒學》第四卷，上海：東方出版中心，1997，頁355-356。

建政權所無法支持的。所以，儒家以權宜於時的精神，提出了首先致「小康」的社會政治目標，就是建立一個君主有其德、上下盡其職、官吏廉潔奉公、百姓安居樂業的「升平之世」。諸多〈桃花源圖〉，以文學形象為本，借助於詩人的順溪行而誤入山洞、進入豁然開朗的新天地、田農的詫異、與鄉老的交談等場景，通過蔥隆起伏的阜嶺，參差錯落的田陌和屋舍，怡然耕作的鄉農，驚喜相迎的男女老少的醇朴友善形象，把儒家的社會政治理想和民胞物與的襟懷凝固於這樣一幅合人物山水屋宇於一體的「人境山水」畫中。使觀者在不知不覺中就會受到這種儒家政治理想的陶養，這正是這種主題性山水畫的教化作用。[86]

還有一類常見的題材就是以普通民眾現實生活為描繪對象的山水。五代畫家的〈盤車圖〉可謂其典型。這是一幅絹本軸畫。畫家以寫實的手法，把人物活動置於自然景象中，描繪了辛勤勞作的下層民眾，體現出對勞動人民的「仁學」關懷。儒家有關士大夫「以天下為己任」的「憂樂」襟懷在此幅畫中得到了較好的情感反映。而對於觀者來說，讀畫的過程，自然也是陶養儒家所謂的憂樂意識（先天下之憂而憂，後天下之樂而樂）的過程。其他如〈耕織圖〉、〈閘口盤車圖〉、〈谿山行旅圖〉、〈江行初雪圖〉等，都反映了這種思想感情。而且，這種對民眾生活，特別是對農家生活的關注，也是儒家以農為本思想的體現。如果進御於君上，則自然就會起到奉勸君主關心民生和社稷之本的規諫作用。

另一類「人境山水」就是表現士大夫林泉之志的作品，這類山水圖式同樣以相對寫實的手法表現了大自然與文人士大夫之間的相親相和。如馬麟的〈靜聽松風圖〉、趙葵的〈杜甫詩意圖〉、宋人的〈竹林撥阮圖〉、仇英的《松溪論畫圖》等。這類圖畫，是通過工整寫實的手法，描繪出一幅人與自然親和的良辰美景，而且人物及情節在圖畫的立意傳達中居有不可忽視的作用。這就不同於文人畫的水墨寫意山水。文人水墨山水，把人物擺放可有可無的

86　桃花源似的「人境山水」，不是現實生活的真實寫照，它體現的就是一種被文人理想化的美化的生活，真實中的農家漁樵是很辛苦的，甚至無法滿足溫飽。文人筆下的田宅生活，只能是一種希冀，一種精神上的遨遊，實質上可以說是儒家和文人們的理想的「內在心象世界。」

陪襯位置。前者是以情節內容的刻畫來傳達主題立意、滿足士人的「林泉之心」，後者卻是通過筆墨形式語言本身來傳達畫家的進退之情。

「人境山水」把儒家的治平理想和憂患意識，與士人的林泉之好凝結在理想化的形象表達中，這就是這種山水畫的倫理功能之所在。

3.「心境山水」：文人自我的膨脹與抒泄

心境山水，是一種「有我之境」。無論是在山水形象上，還是在筆墨符號與所指對象的關係上，都讓我們時刻感受到畫家在畫面中的存在。在「心境山水」畫中，畫家已經左右了畫面的內容表達和物件描繪的主動權。這種主動權的獲得，主要就是依靠元代以來畫家們所尋找到的「筆墨」這一中國文人畫特有的語言符碼。筆墨語言的功能是達情與造境的統一。一方面，筆墨是一種造型語言符號，另一方面，筆墨又是一種體現畫者修養的書寫性符號。兩者的結合，就構成了文人畫家們所賴以表現自我的筆墨程式。他們通過相對穩定的筆墨程式，來創造出種種適合文人士大夫們「吟詠情性」、表達志節的圖像。這種圖像，在宋元人那裡是從實景觀察與寫生中概括總結出來的，但是明清文人畫家卻把這種來於生活的圖式與自然的生活關聯切斷，完全變成了主觀化的表達文人雅趣逸興的構像法則。其山水形象以董源巨然所畫江南山水的土坡結構為宗，以淡墨渲染、層層積皴的披麻皴作為山水畫造形的主基調；而斧劈皴為主描寫北方崇山大嶺的剛硬特質的山水程式則被視為「院體」而遭輕視。這樣，在文沈、董其昌、四王等人影響下，形成了以董巨、元四家的山水構造為模本的山水畫造形程式語言。如此一來，明清畫家的山水形象，幾乎就成為了脫離現實自然生活關聯的自由營構的「心象山水」，無論是高峰峻嶺，還是平坡遠岸，畫家們全都是在書齋中按已有程式規律隨意創造，而不必考慮是否與現實中的山水風景相切合。我們在董其昌的〈秋興八景圖冊〉中，就已經看到這種高度樣式化的山水；在王原祁的〈小中現大冊〉中，更把山水畫的創作完全習練成了一套山嶺樹石的排比、堆砌、組合和穿插的陳式。在這種程式化的筆墨中，繪畫的表現意味，完全依賴於畫家對山水景物的主觀化處理和營造、對書法性筆墨表現力的凸顯，而弱化乃至忘卻了山水畫對現實自然和社會生活的真實再現；透過人格化的

筆墨語符和主觀符號化的山水形象，文人畫家們直接走到了前臺，與觀者進行對話，把自我的品性、志趣、修養呈現於外。

圖 54 明・沈周〈盆菊幽賞圖〉 遼寧博物館藏

趙孟頫的〈鵲華秋色圖〉就是以筆墨顯露畫家情性逸趣的文人畫「心境山水」的力作。這裡的鵲華山，被處理成兩座相並的三角形山峰，以荷葉皴和著墨的花青色予以暈染，它所顯現給我們的已經不是鵲華山本身的形象，而是躍然其間的儒雅蘊藉的賢者氣象。左右疏落散布著的遙曳生姿的雜樹叢，掩映其中的房舍和曠遠的平坡，以秀雅雋永的筆墨寫出，無不透射著作畫者的閒逸、淡泊、平和的心境和情趣。漸江的〈黃海松石圖〉所描繪的黃山，也不是現實中客觀存在的黃山，而是畫家心境下的黃山。瘦硬、簡勁的線條，描繪出孤高嶙峋的山石，枝葉零落的孤松雜樹，三兩相倚。一個孤寂清冷的世界！這不是黃山，而是畫家的心境山水。這些山水畫所體現的境界，既不是對客觀自然秩序之崇高壯麗的理想化讚美，也不是對人類社會生活的仁學關懷，而是把畫家鬱結於胸中的情感意趣通過畫家的主觀營構和筆墨個性語言來浮現於畫面。其他如陸治的〈幽居樂事圖冊〉、陳繼儒仿米氏雲山的〈雲山幽居圖〉、王原祁的〈平林遠山圖〉等，在筆墨上更為放逸、疏宕、含蓄、潤雅。這種山水的功能意義，除了畫家私秘性自娛的作用而外，在文

人墨客的交往和賞鑒中，則成為畫家自身的品味、教養和情趣的自我確證和自我表現。

（三）儒學正統、畫壇「正脈」與「四王」的審美理想

山水畫的倫理價值，不只表現在畫家自然品性的調養和確證，而且體現在畫家借山水筆墨程式所傳達的審美理想上。「天境山水」畫，借大自然的形象塑造，體現出儒學的秩序化的理想自然。而「心境山水」所要表達的審美理念，卻主要依靠畫家主觀化的程式處理和人格化的筆墨韻味，所以「心境山水」所表現的審美理想不是側重於大自然的客體形象，而是借主觀化的程式山水，反映畫家所推崇的社會美品質。最典型的就是四王山水中的大景山水畫，這些畫的規格類似於中堂畫樣式，如王時敏的〈仿黃公望山水畫軸〉、〈答菊圖軸〉、王原祁的〈山水圖軸〉等，即使如王原祁的〈小中見大圖冊〉，雖然尺寸不大，卻也具有「廟堂之作」的氣勢。這些山水，與前面提到的陸治、陳淳等以放逸的用筆用墨取勝的作品不同。這些大景山水，相比之下，首先講究的就是山水樹木的造形寫勢，畫山像山、畫樹像樹，連綿有致，氣勢雅正。「四王」等人非常反對時人和後學末流用筆與造形上隨意無法的「縱橫習氣」和「支離破碎」，[87] 王原祁的「龍脈」說就提出了一套山水樹石水雲起伏開合的法則來統攝山水氣勢。所謂「龍脈為畫中氣勢……作畫但須顧氣勢輪廓，不必求好景。亦不必拘舊稿。若於開合起伏得法，輪廓氣勢已合，則脈絡頓轉折處，天然妙景自出，悟合古法矣。」具體而言，則要「看高下，審左右，幅內幅外，來路去路，胸有成竹，然後濡毫吹墨。先定氣勢，次分間架，次布疏密，次別濃淡，轉換敲擊，東呼西應，自然水到渠成，天然湊泊，其為淋漓盡致無疑矣。」[88] 在這種「從氣勢而定

87　如王鑒《染香庵跋畫》中所言：「近時畫道最盛，頗知南宗正脈，但未免過於精工，所乏自然之致，餘此冊雖不能夢見古人，幸無縱橫心氣耳」。王原祁批評畫學末流：「若毫無定見，利名心急，唯取悅人，布立樹石，逐塊堆砌，扭捏滿幅。」這種批評，表明他繼承了董其昌的繪畫重氣勢的思想：「古人運大軸，只三四大分合，所以成章。雖其中細碎處多，要之取勢為主。」（董其昌《畫禪室隨筆》）。「四王」的山水都以取勢為勝，具有大君當陽的氣魄和儒家中和之概。

88　王原祁，〈雨窗漫筆〉，《中國畫論類編》，北京：人民美術出版社，2000，第二版，頁 169、170。

位置，從位置布加皴染」[89] 的筆墨程式下，四王繼承並完善了董其昌所創造的山水構形圖式。[90] 然而與董氏有別的是「四王」崇尚中正平和、天真淡然、渾穆秀逸，反對故作奇峭、竟尚新奇和刻鏤雕畫的習氣，主張「平中求奇」。所以我們在「四王」山水中，看到的是峰巒高聳，賓主有次，林木雲水隱現有序、全域起承開合有勢的沉穩的山水形象，在元人和晚明文人畫家中常有的那種狂怪、奇險、浮薄、率意的筆墨氣質，在「四王」山水中很難見到。「四王」通過以南宗為主、繼承和融合南北宗而歸於平正、淡然渾淪的筆墨語言，以及開合有自的形象，體現出一種雍容典雅、蕭穆清真的山水「氣勢」。

這種中和之氣，顯然就是「四王」所自許的畫道「正脈」、「正宗」所在。四王以南宗筆墨自許的「正道」，[91] 不過是一種筆墨語言的選擇而已。「四王」之所以成為「正脈」，在於其繪畫形象所體現出來的清正雅和的審美氣質。這種審美氣質，和儒家所推崇的「中和之美」在審美格調和境界上是相吻合的。儒家的詩教和樂教最講究的就是「溫柔敦厚」和「清正雅和」，在藝術表現上強調情感和形象的表達要發乎情而止乎禮義，也就是要求達到一種平正雅和的境界。因為儒家認為，這種「溫柔敦厚」的審美境界和審美格調，能夠起到陶冶人心、平正世情的作用，「心平」則「德和」。[92]「治世之音安以樂，其政和」[93]。「四王」山水，在藝術上反對邪謬狂怪的個性表現，而更為重視審美格調上的中正平和，這實際上就是儒家治世要中和而安平的正統審美觀在繪畫格調上的表現。「四王」所標榜的畫道「正脈」，所要繼

89　王原祁，〈麓臺題畫稿〉，吳隸明編，《四王畫論輯注》，杭州：浙江人民出版社，1994，頁 79。

90　這種山水圖式，章法上往往是一坡、二樹、三山的三進層面，山巒通過大大小小的幾何化累石堆砌而起，草木松樹穿插其間，上部留空為天，題款於上。

91　王原祁以儒家「道統」觀念來比附於畫學，聲稱「（董）北苑〈夏景山口待渡圖〉，用淺降色而墨妙愈顯，剛健婀娜，除躍行間墨裡，不謂六法中道統相傳，不可移易如此。」王鑑也說：「畫有董巨，如書之有鍾王，舍此則為外道。惟元季四大家，正脈相傳。……吾婁煙客奉常（王時敏），深得三昧意，此外無人。」「小四王」之一王昱也認為「畫有邪正」，只有承董巨至四王一脈方為「正派大家」。上引見吳聿明編《四王畫論輯要》，杭州：浙江人民美術出版社，1994，頁 45、78、135。

92　晏子語，《左傳昭公二十年》，《四書五經》，長沙：嶽麓書社，1991，頁 1126。

93　〈毛詩序〉，毛氏傳、劉向箋，《毛詩》，萬曆間精刻初刊本，影印本，濟南：山水友誼出版社，1990，頁 20。

承的畫學「正統」，雖然時常落實於筆墨程式上，實則是以其山水品味上的儒家「中正平和」的「治世之音」為根柢的。

圖 55 高翔〈山水冊〉 上海博物院藏

正因為「四王」山水的清正平和的審美氣質與儒家正統的審美理想的一致性，使得「四王」山水，以其明顯的程式化構形處理，以及醇和雅正的筆墨品性，被認為實現了對觀賞者平撫情性、和順民心、緩解怨結、淳厚民俗的藝術風教作用。[94] 這種山水的「心境」，顯然就已經從倪瓚、徐渭、八大、弘仁等個人怨結的宣瀉之「私我」，進入到了融「小我」之情之境於儒家治世追求的「大我」之情之境中。這是更高層次上的「心境山水」，是更具社會性內涵的倫理功能的表現。

「四王」對此也有自覺的認知。王原祁在一首詩中說他時常讀詩書，「願言追正始，風雅兼騷辭」，認為「畫有四始與六義，未掃俗腸便為累；青山

94 李德仁、許永汾《「四王」藝術審美的典型性格》一文中對此有一段精彩概括：「四王藝術所體現的那種溫柔敦厚與平正中和之美，確實具有和順民心、緩解怨結、淳厚民俗的社會作用。歷史上凡是安定興盛的時代的藝術，無不具有此種美的品格，……而凡社會衰退沒落、動盪不寧、戰亂頻仍、民不聊生，則文學藝術格調中自多出現浮薄、狂怪、煩燥、哀恨等傾向。藝術審美格調體現著社會現實，同時又給社會現實以強大的反作用。社會不安定，其藝術往往失掉中正平和，藝術喪失中正平和，便以助長了藝術接受心理上的不平和，愈促成社會的不安定。故關心治世者，豈可不關心藝術風教！當人們激烈地反對中正平和之時，中正平和就顯得更為可貴。……」。見：朵雲編輯部編《清初「四王」畫派研究論文集》，上海：上海書畫出版社，1993，頁 124–125。

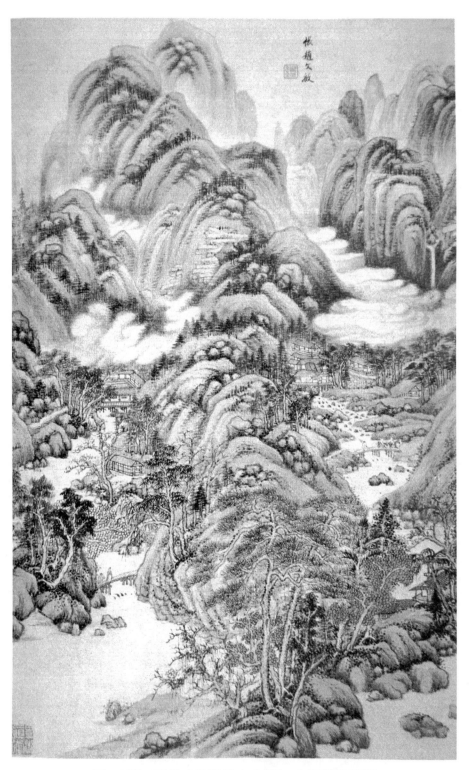

圖 57 清・王鑑〈仿宋元山水冊〉 上海博物院藏

幻出平中奇，剛健婀娜審真偽。」這裡的「四始」，指的就是儒家《詩經》中的風、小雅、大雅、頌。儒家把詩作為正家國、化民俗之「始」。[95] 王原祁把繪畫使命與詩樂的匡政教民作用聯繫起來，故而要求於畫家的就不是抒憤放逸，而是「道德隆勝，志節高邁」，以便使繪畫「理正氣清」，透著一股「正大光明之概」。[96]「四王」中的後二王受到清帝的器重，在思想感情上與統治者有一種契合，有一種自覺地為封建盛世服務的思想意識左右著他們的審美理想的選擇。所以他們在承繼了莫是龍、董其昌等崇南宗為畫道「正傳」的同時，降低文人畫中體現自我個性抒臆的筆墨率意狂怪的「心境」格式的地位，提升其中與儒家中正平和審美觀相一致的筆墨渾穆、境界醇和的「我境」圖式為畫壇「正脈」和畫中「道統」之所歸。這正是「心境山水」所體現出來的可為儒家正統教化觀所接受的文人畫的中和審美理想。所以，四王一派的山水能夠在清代成為統治者所肯定和推崇的「正統派」，並流行於宮廷中，當有其審美品味和倫理功能上與儒家正統教化觀的一致性這一原因存在。

綜上可見，儒家的政治、倫理思想深刻地影響著畫家們的圖式選擇與創造；畫家們的圖式創造，作為儒家倫理觀念的形象化表徵，反過來又在審美欣賞中潛移默化地影響著觀眾們的思想意識。用於規鑒的故事畫像贊以其弱化情節和個性的類型化概念化樣式，花鳥畫以其觀念鏈結方式、山水畫以其「天境、人境、心境」的倫理性意境表現，分別體現出了繪畫的儒家倫理價值。

95　李德仁、許永汾，《「四王」藝術審美的典型性格》，見朵雲編輯部編《清初「四王」畫派研究論文集》，上海：上海書畫出版社，1993，頁 105。

96　這是以王原祁為正宗的「小四王」之一的王昱所論，也體現了四王一脈的審美觀。王昱《東莊論畫》，見《中國畫論類編》，北京：人民美術出版社，2000，第二版，頁 188。

結　語

　　本書所討論的中國畫學的「儒化」問題，圍繞著儒家對於中國古代畫學中的功能問題的深入影響這一中心議題展開。在中國古代，儒家學說做為思想上層建築，以及大量畫家畫學家與士大夫、儒生的三位一體的身分存在，使我們無法否認中國畫學中大量存在著儒家因素。本文從直接體現儒家文藝觀的教化功能論入手，對中國畫論中體現出的儒學因素予以整理和分析。筆者認為，利用繪畫為國家利益服務的政治實踐，早在上古時代就已經存在了，但中國畫論中的教化功能觀，作為對這一問題的自覺總結和對儒家思想的自覺回應，則是在漢末六朝時代才開始，而在張彥遠和宋代畫學家那裡達到了對這一問題論說的理論高峰。

　　對中國畫學中的教化功能觀的梳理使我們認識到：儒家思想在繪畫的地位、題材、立意、造形、筆墨和畫家人品等方面，都有不同於文人畫的具體要求。人物畫自然是體現和實踐這種繪畫教化作用的主力，但是花鳥、山水同樣可以承擔「風教」性的倫理作用，他們在具體的表現手法和創作原則上也有一定的規則可尋。人物故事和聖賢像贊上的類型化、理想化、概念化處理，花鳥畫基於儒家觀念的圖式鏈結，山水畫的境界、格調表現，三者都是畫家們表現儒家思想的嘗試。當然，在繪畫實現其倫理功能時，我們也不能狹隘地、機械地理解，應該看到：畫學家們在論說儒家教化功能時，也同時

抒發了文人士夫情調，畫家們在表現繪畫的宣教題材時，也畫那些臨流賦詩、松泉獨對、茅廬品茗等淡泊明志的文人題材畫。中國繪畫在功能觀上有兩種表現：一則是體現正統儒家和宮廷利益的「教化」功能觀，一則是體現「吟詠性情、自適遣興」的文人自娛功能觀。這二者往往在功能論說者那裡糾結不清。然而這種矛盾中也有著非矛盾的緣由。因為中國古代社會自孔儒思想成為社會統治意識形態以來，士人、隱士、貴族、文儒、狂客就在生活型態上具有一定的相通性。而從儒家的治平理想和文藝功能觀來看，文人畫以自娛為主的修養論和宮廷繪畫以教化為主的功能論，實則是儒家內聖外王取向的不同側面，有著儒家的共同思想淵源；而明清時代極端的文人畫家，則將兩者剖離開來了。但是，儒家所要求的中正平和的大雅之聲，在清初四王那裡得以承續，對社會的文化和民風起到了更為顯著的彌和作用。

透過儒家化的教化功能論這一觀察視角，我們不僅理解了古代繪畫作品中的主題性創作和品鑒準則，而且進一步認識了文人畫功能論，並且透過功能觀這一切入點，窺測到了中國古代畫論中的創作、品評、人品、生活與藝術關係等等理論問題。在這諸多問題中，繪畫的功能問題，始終是畫論中的中心問題，或者說基本問題。因為這是一個關係到繪畫的存在價值和生存地位的大問題。任何一個從事繪畫的人，特別是那些具有儒學信仰的文人畫家們，一旦介入到中國古代儒家賤視畫業、重道輕器的傳統中，自然都要首先解決好繪畫在整個社會政治倫理秩序中的地位問題。正因此，探討繪畫中的功能問題，也就在中國古代畫論諸多理論中具有了不容忽略的重要意義。

主要參考文獻

古代典籍著述文獻：

- 宋・楊甲，《六經圖》，宋刻本，殘本。
- 漢・劉向，《古列女傳》，道光五年揚州阮氏翻宋刻本。
- 漢・劉向，《古列女傳》，清翻宋刻本。
- 明・張居正、呂祖謙，《帝鑑圖說》，明萬曆年刊本。
- 明・李日華，《李竹嬾先生說部》之《紫桃軒雜綴、又綴》，清刻本。
- 清・盧雲英編，《五經圖》，雍正四年盧氏刊本。
- 宋・聶崇義集注，《三禮圖》，清通志堂刻本。
- 清・程之楨輯，《人鏡類纂》，清同治年刊本。
- 《詩經》，朱熹集傳，同治七年湖北崇文書局刻本。
- 清・王原祁，《麓臺題畫稿》，光緒十三年無住精舍刻本。
- 明・何良俊，《四友齋叢說》，北京：中華書局，1959。
- 于安瀾編，《畫論叢刊》上下冊，北京：人民美術出版社，1962。
- 梁・沈約，《宋書》，北京，中華書局，1974。
- 唐・房玄齡等∨《晉書》，北京：中華書局，1974。
- 元・脫脫等，《宋史》，北京：中華書局，1977。
- 孔丘，《論語譯注》，楊伯峻譯注，北京：中華書局，1980，第二版。
- 《中國哲學史資料選輯》（宋元明之部），北京：中華書局，1982。
- 宋・黃休復，《益州名畫錄》，何韞若 林孔翼注，成都：四川人民出版社，1982。
- 沈子丞編，《歷代論畫名著彙編》，北京：文物出版社，1982。
- 魏・曹植∨《曹植集校注》，趙幼文校注，北京：人民文學出版社，1984。
- 南宋・朱熹，《四書集注》，長沙：嶽麓書社，1985 年。

- 穆益勤編，《明代院畫及浙派史料》，上海：上海人民美術出版社，1985。
- 宋・蘇軾，《蘇軾論文藝》，顏中其注解，北京：北京出版社，1985。
- 周積寅編著，《中國畫論輯要》，南京：江蘇美術出版社，1985。
- 朱錫祿編著，《武氏祠漢畫像石》，濟南：山東美術出版社，1986。
- 中國美術全集編委會編，《中國美術全集》繪畫編，北京：文物出版社，1985–1989。
- 中國古代書畫鑒定組編，《中國古代書畫圖目》一、二、三冊，北京文物出版社，1986–1988。
- 明・呂維祺等，《聖賢像贊》，光緒四年重刻本，影印本，濟南：山東友誼書社，1989。
- 漢・毛亨傳、劉向箋，《毛詩》，明萬曆間精刻初刊本，影印本，濟南：山東友誼書社，1990。
- 明・江元祚集訂，《孝經大全》，影印本，濟南：山東友誼書社，1990。
- 《四書五經》，陳戍國點校，長沙：嶽麓書社，1991。
- 清・張照，梁詩正等撰，《石渠寶笈》，影印本，上海：上海古籍出版社，1991。
- 盧輔聖主編，《中國書畫全書》第 1–8 冊，上海：上海書畫出版社，1992–1997。
- 吳隸明編，《四王畫論輯注》，杭州：浙江人民出版社，1994。
- 張豔國等編著，《家訓輯覽》，武漢：湖北教育出版社，1994。
- 明・余繼登，《皇明典故紀聞》，影印本，北京：書目文獻出版社，1995。
- 漢・班固，《漢書》，北京：團結出版社，1996。
- 沈習康等編注，《明清閒情小品》，上海：東方出版中心，1997。
- 《魏晉南北朝文論選》，北京：人民文學出版社，1996。
- 黃賓虹，鄧實編，《美術叢書》第一、二、三冊，南京：江蘇古籍出版社，1997。
- 北宋・司馬光，《資治通鑑》（上中下冊），北京：團結出版社，1997。
- 張濤譯注，《孔子家語譯注》，西安：三秦出版社，1998。
- 南朝宋・范曄，《後漢書》，北京：長城出版社，1999。
- 《宋人畫評》，雲告編注，長沙：湖南美術出版社，1999。
- 清・永瑢，紀昀主編《四庫全書總目提要》，海口：海南出版社，1999。
- 《諸子百家》，北京：團結出版社，1999。

- 宋‧《宣和畫譜》，長沙：湖南美術出版社，1999。
- 北宋‧程顥、程頤，《二程遺書》，上海：上海古籍出版社，2000。
- 宋‧郭若虛、鄧椿，《圖畫見聞誌》、《畫繼》，長沙：湖南美術出版社，2000。
- 俞劍華編著，《中國畫論類編》，北京：人民美術出版社，2000，第二版。
- 《詩經》，于夯譯注，太原：書海出版社，2001。

近現代研究著述：

- 俞劍華，《中國繪畫史》，北京：商務印書館，1954 年 2 月重版本
- 《歷代人物畫選集》，上海：上海人民美術出版社，1959。
- 任繼愈主編，《中國哲學史》第一、二、三、四卷，北京：人民出版社，1963。
- 周積寅，《曾鯨的肖像畫》，北京：人民美術出版社，1981。
- （北京）故宮博物院編，《歷代仕女畫選集》，天津：天津人民美術出版社，1981。
- 王樹村編，《中國民間畫訣》，上海：上海人民美術出版社，1982。
- 金維諾，《古帝王圖》，北京：人民美術出版社，1982。
- 劉岱主編，《中國文化新論·藝術篇》，臺北：聯經出版事業公司，1983。
- 林語堂，《蘇東坡傳》，宋碧雲譯，臺北遠景出版事業公司（未刊版別）
- 崔大華，《南宋陸學》，中國社會科學出版社，1984。
- 鄭昶，《中國畫學全史》，上海：上海人民出版社，1985。
- 《外國學者論中國畫》，長沙：湖南美術出版社，1986。
- 張安治，《中國畫與畫論》，上海：上海人民美術出版社，1986。
- 徐復觀，《中國藝術精神》，天津：春風文藝出版社，1987。
- 〔蘇〕葉·查瓦茨卡亞《中國古代繪畫美學問題》，陳明訓譯，長沙：湖南美術出版社，1987。
- 郭繼生，《王原祁的山水畫藝術》，臺北：國立故宮博物院，1987。
- 陳傳席，《中國山水畫史》，南京：江蘇美術出版社，1988。
- 敏澤，《中國美學思想史》，第一、二、三卷，濟南：齊魯書社，1989。
- 呂思勉，《兩晉南北朝史》，上海：上海古籍出版社，1989。
- 文史知識雜誌社編，《儒佛道與傳統文化》，北京：中華書局，1990。

- 鄭奇，《中國畫哲理芻議》，上海：上海書畫出版社，1991。
- 四川大學歷史系等編，《國際宋代文化研究會論文集》，成都：四川大學出版社，1991。
- 復旦大學歷史系／復旦大學國際交流辦公室編《儒家思想與未來社會》，上海：上海人民出版社，1991。
- 溫肇桐，《古畫品錄解析》，南京：江蘇美術出版社，1992。
- 李辛儒，《民俗美術與儒家文化》，北京：中央民族學院出版社，1992。
- 李志強、王樹村主編，《中國楊柳青年畫集》，天津：天津楊柳青畫社出版社，1992。
- 陳輔國主編，《諸家中國美術史著選匯》，長春：吉林美術出版社，1992。
- 姚瀛艇主編，《宋代文化史》，開封：河南大學出版社，1992。
- 王頎，《中國古代宮廷繪畫管窺》，北京：燕山出版社，1992。
- 姜澄清，《易經與中國藝術精神》，瀋陽：遼寧教育出版社，1992。
- 洪再辛編，《海外中國畫研究文集》，上海：上海人民出版社，1992。
- 楊伯達，《清代院畫》，北京：紫禁城出版社，1993。
- 朵雲編輯部編，《清初「四王」畫派研究論文集》，上海：上海書畫出版社，1993。
- 黃專、嚴善錞，《文人畫的趣味、圖式與價值》，上海：上海書畫出版社，1993。
- [美]高居翰，《氣勢撼人─十七世紀中國繪畫中的自然與風格》，石頭出版股份有限公司，1994。
- 錢穆，《中國文化史導論》（修訂版），北京：商務印書館，1994。
- 許凌雲、李金山等編，《儒家圖誌》，濟南：山東友誼出版社，1994。
- 李德仁，《道與書畫》，北京；人民美術出版社，1994。
- 何曉明，《亞聖思辯錄─孟子與中國文化》，開封：河南大學出版社，1995。
- 郝鐵川，《經國治民之典─〈周禮〉與中國文化》，開封：河南大學出版社，1995。
- 孫克強、張小平，《教化百科─詩經與中國文化》，開封：河南大學出版社，1995。
- 韓林德，《境生象外─華夏美學與藝術特徵考察》，北京：生活新知讀書三聯書店，1995。
- 伍蠡甫，《名畫家論》，上海：東方出版中心，1996。

- 南懷瑾，《禪宗與道家》，上海：復旦大學出版社，1996，第二版。
- 南懷瑾，《論語別裁》，上海：復旦大學出版社，1996。
- 周積寅、近藤秀實，《沈銓研究》，南京：江蘇美術出版社，1997。
- 陳衛平，《孔子評傳》，南寧：廣西教育出版社，1997。
- 黃仁宇，《中國大歷史》，北京：生活讀書新知三聯書店，1997。
- 龐朴主編，《中國儒學》第一、二、三、四卷，上海：東方出版中心，1997。
- 韓強，《竭盡心性：重讀王陽明》，成都：四川人民出版社，1997。
- 杜維明，《一陽來復》，上海：上海文藝出版社，1997。
- 李澤厚、劉綱紀，《中國美學史》第一、二卷，北京：中國社會科學出版社，1987。
- 梁啟超，《清代學術概論》，上海：上海古籍出版社，1998。
- 顧頡剛，《秦漢的方士和儒生》，上海：上海古籍出版社，1998。
- 任繼愈，《天人之際》，上海：上海文藝出版社，1998。
- 傅抱石，《中國繪畫變遷史綱》，上海：上海古籍出版社，1998。
- 阮璞，《畫學叢證》，上海：上海書畫出版社，1998。
- 謝巍，《中國畫學著作考錄》，上海：上海書畫出版社，1998。
- 朱立元主編，《天人合一：中華審美文化之魂》，上海：上海文藝出版社，1998。
- 《中國歷代畫家大觀‧宋元》，上海：上海人民美術出版社，1998。
- 《中國歷代畫家大觀‧清代》（上下冊），上海：上海人民美術出版社，1998。
- 樊波，《中國書畫美學史綱》，長春：吉林美術出版社，1998。
- 朱良志，《扁舟一葉—理學與中國畫學研究》，合肥：安徽教育出版社，1999。
- 馬振鐸等《儒家文明》，北京：中國社會科學出版社，1999。
- 馮友蘭，《中國哲學史》（上下冊），上海：華東師範大學出版社，2000。
- 楊朝明等，《儒家文化面面》，濟南：齊魯書社出版社，2000。
- ［美］霍爾，《東西方圖形藝術象徵詞典》，韓巍等譯，北京：中國青年出版社，2000。
- ［美］劉子建，《中國轉向內在》，趙冬梅譯，江蘇人民出版社，2002。
- Hoar, Williams: *Wang-Mien and the Confucian Factor in Chinese Plum Painting*, Ph. D. Diss, University of Lowa. 1983。

- James Gahill, *Political Themes in Chinese Painting, Three Sort of Chinese Painting*, 堪薩斯大學,1988。

現代研究論文:

- Loehr, Max. Some Fundamental Issues in the History of Chinese Painting, *Journal of Asia Studies*. 1964(2),頁 185–193。
- 〔美〕方聞,〈董其昌與正宗派繪畫理論〉,《故宮學術季刊》(臺北),1968。2(3),頁 1–26。
- 魯迅,〈魏晉風度及文章與藥及酒的關係〉,見《魯迅全集》第三冊,北京:人民文學出版社,1973。
- 令狐彪,〈關於宋代畫學〉,《美術研究》(北京),1981(1),頁 86–88,73。
- 張安治,〈宋代傑出畫家李唐〉,《美術研究》(北京),1981(2),頁 66–73。
- 薄松年,〈宋徽宗時期的宮廷美術活動〉,《美術研究》(北京),1981(2),頁 74–77。
- 王宏建,〈中國早期畫論的理性主義〉,《美術研究》(北京),1982(2),頁 49–53、82。
- 令狐彪,〈試論宋代畫院興隆的原因〉,《美術論集》第一輯,北京:人民美術出版社,1982,頁 88–105。
- 〔美〕卜壽珊,〈北宋文人的繪畫觀〉,姜一涵、張鵬翼譯,國立編譯館館刊(臺北),1982,頁 11(2)。
- Ledderose, Lothar. *The Earthly Paradise: Religious Elements in Chinese Landscape Art, IN "Theories of the Art in China"*, ed. Susan Bush and Christian Murck, Princeton: Princeton University Press. 1983,P.165–183。
- 〔美〕M・蘇立文,〈元代的山水畫〉,《美術譯叢》(杭州),1984(4),頁 47–51。
- 鄭振鐸,〈中國古代版畫題跋四則〉,張薔編《鄭振鐸美術文集》,北京:人民美術出版社,1985,頁 189–198。
- 〔美〕蘇珊・布希,〈文人畫理論的產生〉,《外國學者論中國畫》,長沙:湖南美術出版社,1986,頁 85–88。

- 〔美〕高居翰，〈中國繪畫理論中的儒家因素〉，《外國學者論中國畫》，長沙：湖南美術出版社，1986，頁 28–63。
- 樓宇烈，〈漫談儒釋道「三教」的融合〉，《文史知識》（北京），1986（8），頁 18–26。
- 〔日〕神田喜一郎，〈董其昌畫論的基礎〉，《美術譯叢》（杭州），1986（1），頁 57–59。
- 夏家俊，〈乾隆帝與書生氣〉，《紫禁城》（北京），1986（1）。
- 〔英〕貢布里希，〈圖像與常規：習慣在圖像再現中的範疇及界限〉，《美術譯叢》（杭州），1986（2），頁 53–57。
- 石守謙，〈南宋的兩種規鑒畫〉，《藝術學》（臺北），第 1 期（1987.3），頁 7–28。
- 張弘星，〈作為地圖的山水畫——六朝至唐朝圖畫的思考〉，《新美術》（杭州），1988（3），頁 45–54。
- 公明、行遠，〈論中國繪畫傳統的形成及其特質〉，《朵雲》（上海），1988（1），頁 5–18。
- 馮遠，〈中國古典人物畫中的造型程式化概念化問題〉，《朵雲》（上海），1988（2），頁 13–17。
- 張文勳，〈以「政教」為中心的先秦儒家文藝思想〉，見張文勳《儒道佛美學思想探索》，北京：中國社會科學出版社，1988，頁 23–43。
- 滕固，〈關於院體畫和文人畫之史的考察〉，見《文人畫與南北宗論文彙編》，上海：上海書畫出版社，1989，頁 79–100。
- 童書業，〈中國山水畫南北分宗說新考〉，《文人畫與南北宗論文彙編》，上海：上海書畫出版社，1989。頁 101–165。
- 徐建融，〈中國山水畫的宇宙感〉，《朵雲》（上海），1989（1），頁 45–59。
- 聶崇正，〈談清代〈紫光閣功臣像〉〉，《文物》（北京），1990（1），頁 65–69。
- 〔美〕高居翰，〈風格作為觀念的明清繪畫〉，《新美術》（杭州），1990（1），頁 38–42。
- 〔美〕方聞，〈清初山水畫的正統觀念與變化〉，《美術史論》（北京），1990（2）。
- 張瑋欣，〈中國古代畫家心理構成淺析〉，《新美術》（杭州），1990（3），頁 38–42。

- 陳英德，〈從中國「山的風景畫」看西方同類藝術的發展〉，《雄獅美術》（臺北），1991，頁 244，頁 160–171。
- 〔日〕鈴木敬，《明代浙派繪畫研究〉，《新美術》（杭州），1991（1）。
- 巴克桑德爾，〈時代之眼〉，《新美術》（杭州），1991（2），頁 61–71。
- 邵琦，〈中國畫的文脈〉，《朵雲》（上海），1991（2），頁 5–28。
- 王海霞，〈民間畫訣在年畫中的史論價值與審美功能〉，《美術史論》（北京），1992（4），頁 83–87。
- 〔美〕謝柏柯，〈西方中國繪畫史研究專論〉，洪再辛編《海外中國畫研究文集》，上海：上海人民出版社，1992，頁 10–64。
- 令狐彪，〈宋代院畫內外的藝術交流〉，「朵雲」編《中國繪畫研究論文集》，上海：上海書畫出版社，1992，頁 344–364。
- 魏學峰，〈儒家文化與中國文人畫研究〉，魏學峰〈藝術與文化：魏學峰美術論文集〉，香港：香港中國和世界出版公司，1992，頁 64–78。
- 葛路，克地，〈儒道哲理與中國藝術〉，葛路，克地《中國藝術神韻》，天津：天津人民出版社，1993，頁 1–24。
- 陳奕純，〈北宋文人畫中的一個二律背反〉，《美術史論》（北京），1993（1），頁 61–67，頁 111–118。
- 許峻，〈乾隆朝宮廷畫院及繪畫藝術〉，《新美術》（杭州），1994（4），頁 38–43。
- 傅伯星，〈論蕭照及其〈中興瑞應圖〉〉，《美術史論》（北京），1994（4），頁 83–87。
- 〔美〕高居翰〈中國山水畫的意義和功能〉，《新美術》（杭州），1997（4），頁 25–36。
- 高昕丹，〈明代宮廷畫家呂紀的時代及其花鳥畫寓意試析〉，《新美術》（杭州），1997（3），頁 17–24。
- 顧平安，〈馬和之及其〈毛詩圖〉〉，《藝苑》（南京），1998（1），頁 39–43。
- Stephen Little, A Memorial Portrait of Zhuang Guna, *ORIENTAL ART*, 1999. 416. p62–73.
- 吳璧雍，〈寄教化於翰墨之間——談清乾隆御筆詩經圖〉，《故宮文物》（臺北），2001（6）。

後 記

　　中國畫學的儒化問題，這個課題的研究還是二十年前開始的了。當時，我在南京藝術學院攻讀美術學博士學位，在導師周積寅的規劃下，選定了中國繪畫理論與儒家的關係問題。周老師當時有一個通盤考慮，想借助於博士生的學位論文，把中國畫學與儒家、道家、佛家的關係予以一個系統的整理研究，於是就有了我這個選題的論文，之後還有諸位師弟師妹的比德論、雅俗論、老莊與畫論等博士論文選題。因此，本書能夠最終成論，能夠成書出版，能夠現在再出版一個臺北版本，應該特別感謝恩師周先生的指導與督促。選題確定以後，限於時間關係，感到涉及範圍過大，於是最終把儒家對於中國畫學的研究，集中於中國畫論的功能問題。在論文寫作最後，考慮到本研究的理論概念推演過強，理論研究應該落腳於實踐，於是最後加寫了一章，中國畫學儒化在具體的中國繪畫實踐即畫跡上的表現。最後在論文畢業答辯時，這一章特別得到了林樹中老師的讚揚，印象特別深刻。

　　本書原名《儒學與中國畫的功能問題》，本次再版，更名為《中國畫學儒化研究》。書名的選定，要感謝揚州文史研究專家韋明鏵先生和鄭板橋研究專家党明放先生的酌酌考究。

　　本次再版，對於內容章節編排小有變動，總體思路與論述依循舊稿。本次再閱，對於當時能夠靜析古籍，潛心考辯，嚴謹注引，感慨良多。二十年後再讀拙著，仍然感受到那時曾有的激情，曾有的耐心，曾經的投入，曾經的思理，即使二十年後再看，感到此書對於所涉及的諸多問題思考的深度與周全，仍然值得有興趣的學者愛好者們一閱，相信開卷有益。

　　感謝蘭臺出版社給予本書出版的機會。蘭臺潛心於中國古代文化的系統研究出版事業，必將在中國文化發展歷程中留下濃墨重彩的一筆，彌足珍貴。

<div align="right">

賀萬里

二○二一年七月

</div>

國家圖書館出版品預行編目資料

中國藝術研究叢書. 第一輯4,中國畫學儒化研究 / 賀萬里著. -- 初版. -- 臺北市：
蘭臺出版社, 2022.12　冊；公分. --（中國藝術研究叢書. 第一輯；1-10）
ISBN 978-626-95091-6-4（全套：精裝）
1.CST: 藝術史 2.CST: 中國

909.208　　　　　　111006811

中國藝術研究叢書第一輯4

中國畫學儒化研究

作　　　者：賀萬里
總 編 纂：党明放　盧瑞琴
主　　　編：盧瑞容
編　　　輯：沈彥伶　楊容容
美　　　編：陳勁宏
校　　　對：沈彥伶　盧瑞容　古佳雯
封面設計：陳勁宏
出　　　版：蘭臺出版社
地　　　址：臺北市中正區重慶南路1段121號8樓之14
電　　　話：（02）2331-1675或（02）2331-1691
傳　　　真：（02）2382-6225
E—MAIL：books5w@gmail.com或books5w@yahoo.com.tw
網路書店：http://5w.com.tw/
　　　　　　https://www.pcstore.com.tw/yesbooks/
　　　　　　https://shopee.tw/books5w
　　　　　　博客來網路書店、博客思網路書店
　　　　　　三民書局、金石堂書店
經　　　銷：聯合發行股份有限公司
電　　　話：（02）2917-8022　傳真：（02）2915-7212
劃撥戶名：蘭臺出版社　　　帳號：18995335
香港代理：香港聯合零售有限公司
電　　　話：（852）2150-2100 傳真：（852）2356-0735
出版日期：2022年12月 初版
定　　　價：全套新臺幣18000元整（精裝，套書不零售）
ISBN：978-626-95091-6-4